왜 책을 만드는가?

맥스위니스 사람들의 출판 이야기

★ 일러두기 본문 속 별 모양으로 표시한 각주는 모두 옮긴이주이다.

왜 책을 만드는가?

맥스위니스 사람들의 출판 이야기

맥스위니스 엮음 │ 곽재은·박중서 옮김

미메시스

불가능이라고 하셨습니까?

서커스 단원에게
불가능이란 없습니다.

제목:

보낸 사람 deggers@hearst.com(데이비드 에거스)

받는 사람 brent@pivtech.com

보낸 날짜 1998년 7월 13일 월요일, 16시 28분 25초

제가 처음에 몇 주 간격을 두고 썼던 메일 두 개를 아래에 붙입니다. 이 계간지가 그냥 웃고 넘기는 가벼운 성격이 아님을 명심하셔야 합니다. 이 말 자체가 꼭 그렇게 될 것이라는 소리 같긴 합니다만.

1.

안녕하십니까, 여러분. 올여름 늦게 제가 새롭게 만들 문예 계간지에 대한 말씀을 드리려고 합니다. 아마 한 번도 들어 보지 못하셨을 겁니다. 아닐 수도 있고요. 그게 중요할까요? 물론 아닙니다. 어쨌든 여러분은 낚이셨으니까요!

일단 이름은 〈맥스위니스McSweeney's〉라고 붙일까 합니다. 이 이름은 제가 어릴 때 저희 가족에게 장황하고 몹시 주리가 틀리는, 게다가 열에 아홉은 이해조차 안 되는 편지를 줄기차게 보냈던 티모시 맥스위니라는 사내의 이름을 딴 것입니다. 이 남자는 자신을 저희 외가(우리 어머니 성함이 애들레이드 맥스위니예요)가 오랫동안 잊고 있었던 친척이라고 주장하면서 앞으로 몇 달 뒤 언제, 어디로 와서 자기를 데려다가 가족의 품으로 귀환시키라고 엄포를 놓았죠.

만약 〈맥스위니스〉가 제목이 안 된다면, 사전에서 적당하면서도 잘 들어 보지 못한 단어 ─ 아니면, 외국어 단어를 찾는 것도 좋은 방법이겠군요! ─ 를 찾아볼까 합니다. 제목이야 어떻든, 일단 이 문예지는 160페이지 정도 분량에 페이퍼백으로 할 것이며, 여러모로 외형은 일반 문예지와 비슷해 보일 겁니다. (제가 굳이 왜 이 이야기를 하냐면, 요즘 젊은 친구들이 흔히 말하는 소위 그 〈진zine〉은 절대 아니라고 못 박고 싶어섭니다.)

이 문제와 관련된 ▮▮▮▮와의 대화

▮▮▮: 네가 말한 그 소규모 〈진〉에 대해 할 이야기가 있어.

나: 소규모 뭐라고?

▮▮▮: 네가 앞으로 내겠다던 그 〈진〉 말이야.

나: 그건 〈진〉이 아니야. 그리고 〈소규모〉도 아니고.

▮▮▮: 글쎄, 그게 뭐든.

나: 〈진〉이 아니라고.

▮▮▮: 그래, 그럼 뭐야?

나: 계간지.

▮▮▮: 정확하게 분기마다 한 번씩 나와?

나: 아니, 그건 아닐 거야.

▮▮▮: 좋아, 그러니까 아이디어가 하나 있다는 거야.

나: 그리고 소규모도 아니라고.

▮▮▮: 내 아이디어 들을 거야, 말 거야?

나: 알았어.

███: 좋아, 그러니까……

나: 됐어.

저의 바람은, 주류 출판물 사이를 비집고 드는 데 실패했거나 아니면 너무 엉뚱한 나머지 실릴 지면을 찾지 못한 괴짜 원고들이 이 잡지를 통해 둥지를 트는 것입니다. 저는 여러분 모두가 글을 써주길 원하거나 어떤 특정인이 원고를 써야 한다고 기대하지 않습니다. 다만, 이 이메일을 받았거나 지인에게 전달(마음껏 하셔도 좋습니다)받으신 분 가운데 오래전에 출판을 포기하고 서랍 속에 쟁여 둔 원고를 혹시라도 가진 분들이 계시다면, 거기에 기댈 따름이지요.

무엇보다, 실험성이 강조될 것입니다. 좋은 글이지만 틀에 박힌 원고라면 그럴싸한 다른 곳을 찾으시는 편이 낫다고 말씀드립니다. 우리 잡지는 새로운, 그리고 방향을 잘못 잡아도 한참 잘못 잡은 그런 아이디어들을 다룰 생각입니다.

지금까지 제 손에 들어온 원고들은 이렇습니다. 우선, 천재이자 〈봉 비방〉☆인 마크 오도넬이 쓴 희곡이 있지요. 무대로 옮기기가 불가능한 희곡으로, 취향이 말도 못하게 고상해서 지구 위의 나쁜 건축물을 축출하는 데 앞장서는 어느 외계인 이야기입니다. 그리고 O. 헨리 문학상 수상자 아서 브래드포드가 쓴 민달팽이에 대한 단편, 개념 미술가 코마르와 멜라미드의 예술적인 노년을 주제로 한 소고, 한때 잡지 『마이트Might』에 몸담았던 글쟁이들이 쓴 많은 단편들, 그리고 무수한 〈작가들〉, 〈지인들〉 그리고 〈작가들〉의 〈지인들〉 군단이 뿌린 수많은 (아직까지는 공수표인) 약속들이 있지요.

여러분의 그 뻔한 질문에 대해서는 미리 〈아니요〉라고 말씀드려야겠군요. 예, 원고료는 일절 없습니다. 그리고 원고에 대한 특별한 지침이나 주의 사항도 없습니다. 에세이, 소설, 저널리즘, 무엇이든 좋습니다. 카툰도 무방하며, 다이어그램도 환영합니다. 두 문단 소설, 그것도 좋습니다. 운율을 넣어 지은 소설, 역시 좋습니다. 시요? 아, 시는 안 될 것 같습니다.

그 외에, 따로 품고 있는 비장의 아이디어가 없으신 분들을 위해 몇 가지 사례를 소개할까 합니다.

미완성 단편

『맥스위니스』는 우리에게 도착한 원고가 여러분이나 사회 관습이 통상적으로 〈완성〉으로 간주하는 것이냐, 아니냐의 여부에 개의치 않습니다. 쓰다가 갑자기 벽에 콱 막혀 버린 듯 도저히 마무리 지을 수 없을 것 같은 이야기도 우리는 좋아합니다. 끝낼 필요가 없어서 끝내지 않는 이야기, 깔끔한 결론에 도달하기 전에 한참 달리고 있는 중의 이야기도 반겨 마지않습니다. 어쩌면, 이런 미완성 원고를 인쇄하는 것이 더 우리 취지에 맞을지도 모릅니다. 물론 아닐 수도 있습니다만.

캐릭터 스케치

플롯, 구조, 완성도 등에 절대 많은 주의를 기울일 필요가 없다는 점에서 바로 위의 아이디어와 유사합니다. 지하의 느려 터진 찰리 머켄바텀(주인공이라고 칩시다)이 플롯 방면에선 대단한 기여를 못한다 할지라도 세상이 찰리에 대해 알게 하도록 해봅시다. 마음대로 놀아 보시게, 찰리!

☆ bon vivant, 삶의 즐거움을 누릴 줄 아는 유쾌한 사람.

편집의 마술

글 구조 편집의 〈전과 후〉를 제시하는 방식 등을 통해 소위, 전문 용어를 쓰자면 〈여백〉, 〈어조〉, 〈명료성〉 등을 만지는 편집의 영예로운 과정을 정기적으로 집중 조명할 생각입니다. 특히 근래 문예지 편집의 마법에 감동한 작가들에게 열린 자리가 될 것입니다. 본인이 쓴 대략 5백 단어 정도(그 이하는 상관없지만 그 이상은 안 됩니다)의 원래 원고와 편집자의 손을 거쳐 훨씬 근사해진 최종 인쇄본을 함께 기고해 달라고 부탁할 예정입니다. 편집자와 잡지 이름은 요청에 따라 삭제할 수도, 살려 둘 수도 있고요.

되짜 맞은 개요

이 역시 출판 관련 뒷이야기를 조명하기 위한 시도입니다. 최고 전문가님들의 눈에 들지 못한 개요들 — 문예지 단편, 단행본, 그 외의 무엇에 관한 것이든 — 을 기꺼이 실어 드립니다.

시간 있으면 썼을 에세이

머릿속에는 있지만 본인 생각에도 절대 글로 풀어 쓸 일이 없을 것 같은 아이디어를 풀어 놓으시면 됩니다. 요지를 간추리고, 전체 서술이 어떻게 흘러갈지 대략적인 윤곽을 제시하십시오. 그리고 시간만 있었다면 귀하도 죽여주는 천재가 되었을 거라는 사실을 온 세상에 알리는 겁니다.

전쟁과 국지전에 관한 짧은 리뷰

어떤 시대의 전쟁이든, 그에 대한 모든 의견을 환영합니다. 분량은 2천5백 단어 이하여야 하며, 말미에서는 반드시 〈찬성〉 또는 〈반대〉 둘 중 하나로 입장을 정해야 합니다.

약간 알려진 사람과의 일문일답 인터뷰

이 인터뷰는 얼마 전 미국 프로 풋볼 팀 시카고 베어스의 새로운 라인배커인 짐 캔틀루프와 했죠.

맥스위니: 성함이 짐 캔틀루프인가요?

캔틀루프: 네.

어쩌면 일반적인 〈진〉과 다름없어 보일 수도 있겠습니다. 몇 가지 면에서는 그럴지도 모르지요. 하지만 기억해 주시기 바랍니다. 여러분의 원고는 반드시 재미있어야 할 필요도, 심지어 엉뚱해야 할 필요도 없습니다. 그리고 우리 잡지는 절대 〈진〉처럼 보이지 않을 겁니다. 잡지 외관은 아주 아름다운, 아니, 오히려 절제된 고전풍의 느낌을 줄 테니까요. 「살롱닷컴Salon.com」의 아트 디렉터 엘리자베스 케어릭스가 디자인을 맡기로 되어 있답니다. 탁월한 디자이너죠.

질문이 있으면 전화 주세요. 번호는 649-4291입니다. 원고는 7월 8일까지 이메일을 통해서나 에스콰이어 앞으로 보내 주시면 됩니다. 8월이면 세상에 나올 겁니다. 주의: 〈두고 보겠다〉는 분, 내 원고는 〈2호〉에 보내겠다고 말씀하시는 분, 이런 분들은 얍체족으로 간주당하십니다.

함께 하시죠! 재미있을 겁니다. 자칫 잘못하면 출판물의 역사를 하나 새로 쓰게 될지도 모릅니다!

2.

여러분 모두 너무 멋지십니다. 근사한 원고가 아주 많이 들어왔습니다. 계속 보내 주세요. 하지만 현재 상태로

볼 때 다음과 같은 것들이 부족합니다.

- 픽션
- 에세이
- 전쟁 리뷰

제가 이 상황을 해결할 수 있도록 도와주십시오. 참, 인터뷰 글도 실을 겁니다. 스티븐 글라스☆의 친구이자 옛 동료인 제이슨 젠걸이 백악관 앞에서 〈나는 아동 성추행 신부에게 학대를 받았다〉라고 쓴 피켓을 들고 서 있는 한 남자와 인터뷰를 하고 있습니다. 하지만 우리는 이 인터뷰 중에 절대 그 남자에게 성추행이나 문제의 신부에 대한 질문은 하지 않을 생각입니다. 재미있을 것 같습니다.

그 밖의 뉴스:
지난번 제가 쓴 메일이 어찌어찌해서 작가 애니 마리 콕스에게까지 들어갔나 봅니다. 제게 돈도 꾸었고 저랑 약혼한 적도 있는 사람이죠. 그녀가 피드닷컴Feed.com에 「맥스위니스」의 취지에 대한 글을 썼다고 합니다. 한번 읽어 보세요. 그 글에 살을 좀 붙이고, 희망 사항이지만 좀 더 명료하게 다듬은 버전을 창간호에 실을 생각입니다.

그리고 정규 코너로 넣을 것들에 대해 몇 가지를 더 생각해 보고 있는 중입니다.

1) 그림 없는 카툰
그림은 그릴 줄 모르지만 카툰 작가가 되는 상상을 하시는 분이 있다면, 바로 그런 분들을 위한 자리가 여기 있습니다. 그림은 〈기술〉만 하고, 캡션이나 대화를 달아 주세요. 아래에 사례를 하나 들겠습니다. 그레그 비토가 낸 대략적인 아이디어예요.

그림: 〈오늘의 헤어!〉 인포머셜☆☆촬영 세트. 남성형 탈모증을 앓고 있는 빅풋☆☆☆이 광고 모델과 나란히 세트장에 앉아 있다.

캡션:
빅풋: 발이 큰 건 괜찮아. 대머리는 다른 이야기라고.

2) 신문과 잡지 헤드라인 설명하기

이미 오래전에 나왔어야 할 서비스입니다. 여러분은 얼마나 자주 유명 잡지나 신문을 읽어 오셨습니까? 그러다가 재치 있고 호기심을 자극하는 헤드라인을 보지만 도대체 어떤 대중문화, 어떤 문학적 배경을 깔고 말하는 것인지 잘 몰라 혼란스러웠던 경우는 없으셨습니까? 이렇게 알쏭달쏭하면서도 중요한 연관 관계를 파헤쳐 보는 것이 이 코너의 목표입니다. 예를 들면 이런 식이겠죠.

헤드라인(「뉴욕타임스」, 6월 13일자, 주요 섹션, 3페이지)

☆ Stephen Glass. 미국의 촉망받는 저널리스트였으나 기사 조작으로 엄청난 사회적 물의를 일으켰다. 영화 「섀터드 글라스Shattered Glass」의 소재가 된 인물.
☆☆ informercial. 정보를 뜻하는 information과 광고를 의미하는 commercial의 합성어. 공중과 TV광고에 비해 비교적 장시간에 걸쳐 자세한 제품 정보를 전달하는 TV 광고의 유형.
☆☆☆ Bigfoot. 록키산맥 일대에 출몰한다는 원인(猿人). 새스쿼치Sasquatch라고도 불리며, 거대한 발자국 때문에 〈큰 발Bigfoot〉이라는 별명을 얻었다.

7/13/9 44 PM

안도라의 섹스, 거짓말 그리고 실업

설명:

이 제목은 스티븐 소더버그 감독의 1989년도 영화 「섹스, 거짓말 그리고 비디오 테이프Sex, Lies and Videotape」를 따라한 것이다. 앤디 맥도웰(명연기를 펼쳤다), 제임스 스페이더 그리고 현재 텔레비전 인기 시트콤 「저스트 슛 미Just Shoot Me」에서 활약 중인 로라 산자코모 등이 출연했다. 기자는 이 영화 제목을 발판 삼아 스페인에 인접한 작은 나라 안도라가 매춘(《섹스》), 부패 정부(《거짓말》) 그리고 실업(《실업》) 문제로 골치를 앓고 있다는 이야기를 하려는 것이다. 이렇게 대부분의 독자들이 잘 알고 있는 영화 제목— 영화와 텔레비전 프로그램은 다들 즐기기 때문에 — 을 끌어들이면 독자가 기사의 《골자》를 재빨리 파악할 수 있게 할 뿐 아니라, 나아가 유럽 한 작은 나라의 정치 상황과 미국의 한 작은 영화를 절묘하게 문학적으로 결합시킨 기자의 기지에 미소를 짓게 할지도 모른다.

3) 텔레비전 광고에 대한 과잉 분개 리뷰

이것은 제가 시간이 없어 구체적으로 생각하지 못했지만, 아이디어가 떠오르는 분들이 있으실 겁니다. 어떤 광고인지 설명하고, 열렬한 리뷰를 쓰는 거죠. 《유해한》, 《독창성 없는》, 《질리는》, 《설득력 없는》, 《어설픈 베르히만 흉내》 같은 어휘를 쓰면 더욱 금상첨화입니다.

4) 우리가 저자라고 말한 사람이 쓰지 않은 에세이

이것은 제브 보로의 아이디어입니다. 그는 지금 어떤 인구 계층에 대해 열정적이고 아주 신랄한 에세이를 쓰고 있습니다만, 자신이 아닌 다른 유명 작가를 저자로 내세울 생각입니다. 우리도 우리가 왜 이러는지 잘 모르겠지만, 곧 이유를 알게 되길 바랄 뿐이에요.

모든 원고의 마감 날짜가 임박해 오고 있습니다. 일주일 남짓 남았군요. 얼른 보내 주세요. 제게 뭔가를 보냈지만 아직 회신을 못 받으셨다면 곧 받으실 겁니다. 요즘 제가 영 진도를 내지 못해서요. 그리고 언제나처럼, 자유롭게 이 이메일을 지인들에게 전달해 주세요. 저와 약혼했던 이력이 없는 좋은 분들이라면 말입니다.

아래에 질 스토더드가 지휘한 짧은 인터뷰 3개를 남깁니다.

나: 그건 저쪽 《계산대》라고 쓰인 곳에 가서 계산하셔야 됩니다.
앨 고어: 아, 감사합니다.

나: 글쎄요, 인형 이야기가 오싹할 수도 있다는 생각은 못해 봐서요.
스티븐 킹: 그렇죠.

나: 저희 할인 카드 하나 만들어 드릴까요?
존 테시☆: 하하. 됐습니다. 이 근처엔 잘 오지 않아서요.

☆　John Tesh(1952~). 뉴에이지 연주자.

이 책은 책, 특히 종이 책의 암울한 미래에 대한 우려의 목소리가 높아진 시점에 세상에 나오게 될 것이다.

사람들이 요즘 책을 적게 보며 미래에는 더욱 적게 볼 것이라는 여러 가지 소문이 돌고 있다. 게다가 그나마 책을 본다 할지라도 종이가 아닌 스크린을 통해 볼 것이라고들 말한다. 실제로, 물리적인 책이 더 이상 존재하지 않는 미래에 대해 의기양양하게 떠드는 사업가들도 존재한다.

맥스위니스는 이렇게 〈미래가 없다〉는 소문이 자자한 종이 책을 만드는 작은 출판사이다. 우리는 사람들이 책을 물리적 대상으로 대하는 즐거움을 잊지 않기를 희망하면서, 책을 편집하는 일부터 우리가 할 수 있는 최고의 책을 만드는 일에 막대한 시간을 쏟는다. 솔직히 우리는 물리적 대상으로서의 책에 기울이는 관심이 앞뒤 커버 사이에 담긴 말들의 생존을 보장하는 데 일정한 역할을 수행한다고 믿는다.

예컨대 우리가 출판하는 일반적인 소설은 쓰는 데 3년 정도의 시간이 걸린다. 편집과 다듬는 과정에 또 다시 1년이 소요된다. 4년이라는 시간 동안 쓰고, 고민하고, 손으로 공을 들인다. 그 모든 과정에 존경을 표하기 위해, 그 책이 가능한 많은 사람들의 손에 도달하도록 하기 위해 우리는 책을 만드는 데 아주 많은 주의를 기울인다. 커버, 종이, 면지와 책등 그리고 전체적인 외관에 이르기까지 예외가 없다. 만약 우리가 물리적인 책의 생존을 확신한다면, 이 책들은 사람들이 사고, 들고 다니고, 침대나 욕조, 바닷가에 기꺼이

가져가고 싶은 무언가가 되어야 하기 때문이다. 사람들이 지니고 싶은 물건이 되어야 하기 때문이다.

이 책은 물리적 대상으로서의 책을 사랑하는 이들에게 바치는 책이며, 또한 미래의 출판인들에게 책을 만드는 과정이 얼마나 재미있을 수 있는가를, 그리고 책을 제작하는 수단이 그들에게 얼마나 열려 있는가를 알려 주기 위한 책이다. 새로운 그리고 아마도 — 적당하게 — 덩치가 작은 출판사들이 예의 그 변함없이 조촐한 행보에도 불구하고 계속 생겨나고 심지어 번성하기를 희망하면서, 우리는 이 책 전체에 걸쳐 출판의 과정을 이야기하고 보여 줄 것이며, 우리가 할 수 있는 모든 것들을 공개할 것이다.

맥스위니스의 사람들 가운데 북 디자인이나 출판 제작을 공식적으로 배운 이는 한 명도 없다는 사실을 짚고 넘어가야 한다. 이 작은 출판사의 식구들은 태반이 자원봉사자나 인턴으로 첫 발을 뗐고, 그래서 모두들 스스로를 평생 무언가를 배워야 하는 학생이라고 간주한다. 우리는 말에 대한 사랑 때문에, 세계와 우리 자신을 이해하는 데 가장 큰 도움을 주는 말을 매만지는 그 끝없는 과정에 대한 사랑 때문에 함께 모였고, 또 여전히 함께 한다. 또한 그 말이 살아남고 존속하는 데 가장 큰 도움을 주는 책 만들기의 끝없는 과정에 지금 몸담고 있다.

2009년 가을
데이브 에거스

각 호의 내용은?

1
피션
논피션 편지
기타

3
피션 미술
논피션 편지
기타

5
논피션
피션 미술
편지
기타

7
피션
논피션

9
피션
기타

11
피션 미술
기타

13
만화 코멘터리

15
피션 편지
논피션 미술
기타

2
피션 미술
기타
논피션 편지

4
미술
편지
피션 논피션
기타

6
미술
피션 논피션
기타

8
실화 또는 피션 미술
편지
기타

10
논피션
미술
피션 편지
기타

12
편지
미술
피션 논피션
기타

14
피션 편지
미술
기타

17
픽션
미술
판타지
정크 메일

19
픽션
기타
미술
편지

21
픽션
미술
기타

23
픽션
기타
미술

25
픽션
미술
기타

27
픽션
미술
기타

29
픽션
미술
기타

16
픽션
기타

18
픽션
논픽션
기타

20
픽션
미술
기타

22
픽션
기타

24
픽션
기타
논픽션

26
픽션
기타
미술

28
픽션
미술

MARIETTA
A MAID
OF VENICE

F. MARION CRAWFORD

A Child's History of England
By CHARLES DICKENS

Die Frau
Bürgemeisterin.

MAURINE

ELLA
WHEELER
WILCOX

PRACTICAL
LIFE
Mrs JULIA McNAIR WRIGHT

If I could write a book I would
write one on many of the themes
that are herein talked about

SCOUTS IN
BONDAGE
GEOFFREY
PROUT

COLLODI
AVVENTURE
DI
PINOCCHIO
GOGGIO

PLEASURES
OF LIFE
LUBBOCK

THE BOY WITH THE
U. S. CENSUS

맥스위니스는 옛날 책들의 디자인에서 언제나 많은 것을 배웠고, 영감도 얻어 왔다. 여기에 나열한 책들은 우리의 참고 도서 서고에서 무작위로 가져온 것들이다. 모든 것을 얼추 볼 만큼 다 보았다고 생각할 즈음이 되면, 어김없이 전혀 새로운 무언가를 (누군가가 보여 주거나) 우연히 발견하게 되곤 했다. 이 책 전체에 걸쳐 틈틈이 맥스위니스가 수집한 고서들이 몇 권 더 소개될 것이다.

BECAUSE THERE IS STILL SO MUCH MISUNDERSTANDING, THERE IS:

TIMOTHY

MCSWEENEY'S

QUARTERLY CONCERN.

(FOR SHORT SAY "MCSWEENEY'S.")
KNOWN ALSO AS

"GEGENSHEIN."

Also answering to the name:
"THE STARRED REVIEW";
"THE MIXED REVIEW";
"THE GRIM FERRYMAN";
"THE PRIMITIVE";
"MCSWEENEY'S: DIAMONDS ARE FOREVER";
and
"CONDÉ NAST MCSWEENEY'S FOR WOMEN."

To you we say:

WELCOME TO OUR BUNKER!

LIGHT A CANDLE, WATCH YOUR HEAD AND— WHO, US? WELL, OKAY... AHEM:
Believing in: INDULGENCE AS ITS OWN STICKY, STRONG-SMELLING REWARD;
Trusting in: THE TIME-HONORED BREAD SAUCE OF THE HAPPY ENDING;
Eschewing: THE RECENT WORK OF SAUL BELLOW;
Waiting for: THE LIKELY SECOND COMING OF OLAF PALME;
Still thinking about: HOW THE LOCKOUT WILL AFFECT THE NBA'S LONG-TERM FAN BASE;
Relying on: STRENGTH IN NUMBERS, PROVIDED THOSE NUMBERS ARE VERY, VERY SMALL;
Hoping for: REDEMPTION THROUGH FUTILITY;
Dedicated to: STAMPING OUT SANS SERIF FONTS; *and*
CREATED *in honor of and named for*

Mr. T. Mc.

*a troubled fellow, an outsider, a probable genius of indeterminate age, who wrote endlessly, recklessly to the editor's
dear mother, born* ADELAIDE MCSWEENEY, *pleading, in tortured notes in the margins of postal brochures,
for help with his medical bills, transportation costs — put simply, he wanted attention, some consideration, an
attentive ear and also, perhaps — perchance, to dream! — re-admittance into the* MCSWEENEY FAMILY,
*prominent in Boston, the members of which, however — however! — did then and do now, to this day,
blithely deny any knowledge of* TIMOTHY'S *existence. Well!*

FOR HIM AND FOR YOU WE PRESENT THIS, WHICH INCLUDES STORIES
INVOLVING THE FOLLOWING SUBJECT MATTERS: SOLDIERS DYING; GOLD MINING;
SPIDERS; HAWAII; KISSING; ROMANIA; TELEVISION; SUNKEN TREASURE; FIRE.

OUR MOTTO:

"WE MEAN NO HARM."

CREATED IN DARKNESS BY TROUBLED AMERICANS.
PRINTED IN ICELAND.
1998

맥스위니스 제1호 (1998)

옛 텍스트 디자인 사례 가운데 하나로, 맥스위니스가 초기에 텍스트만으로 구성된 커버를 구상했을 때 영감을 주었다.

세라 보웰　데이브 에거스로부터 의욕과 패기가 넘치던 이 이메일들을 받았던 기억이 나는군요. 모두가 다 같이 뭉쳐서 문예지 하나를 낼 계획이라는 내용이었죠. 데이브는 절대 〈진zine〉이라는 명칭은 쓰지 않을 거라고 강조했어요. 저도 그 말에는 동의했습니다. 정기 간행물을 부르는 이름 치고 〈진〉보다 더 품위 없는 것은 없다고 생각하던 때였거든요. 물론 〈블로그〉 같은 말은 들어 보기 한참 전이었죠.

엘리자베스 케어리스　1997년 살롱닷컴에서 아트 디렉터로 일하던 시절에 데이브를 만났어요. 데이브가 새로운 계간지를 준비 중에 있다는 이야기를 꺼냈고, 티모시 맥스위니가 보낸 수상쩍은 편지들이 모든 일의 발단이라고 하더군요. 저는 프로토타입의 시안들을 좀 볼 수 있겠냐고 물었어요.

세라 보웰　그 무렵 저의 주된 밥벌이 수단은 대중음악 관련 글을 쓰는 거였습니다. 하지만 눈에 번쩍 뜨일 만큼 반들반들한 싱크대를 가졌다는 제 비밀스러운 삶은 숨기고 살았죠. 가령 『스핀Spin』 같은 잡지를 비롯해서 글을 발표할 창구가 몇 군데 더 있었지만, 청소 용품에 대한 제 열정을 논할 만큼 넉넉한 지면은 없었어요. 그 사람들은 오로지 메탈 밴드 슬레이어의 새 음반 같은 것에 대한 제 생각이나 알고 싶어 하더군요. 바로 그 시점에 『맥스위니스』가 제게 온 거예요. 마침내 항균 스펀지에 대해 이야기할 수 있는 발판이 생겼어요.

릭 무디　사실 저는 이 모든 일들이 언제부터 시작된 것인지 기억이 가물가물해요. 아마 1995년이나 1996년 정도일 겁니다. 친한 친구이자 뛰어난 단편 소설 작가인 코트니 엘드리지가 어느 날 다른 문예지에서 퇴짜 맞은 원고들만 모아서 실어 주는 잡지를 만들려고 하는 이 남자를 만났다는 거예요. 코트니는 자신이 조금이나마 도움이 될 수 있지

않을까 생각한다고 했습니다. 그러면서 혹시 제게도 해당되는 원고가 있는지, 그러니까 다른 곳에서 거절당한 글이 있는지 알고 싶어 하더군요. 물론 거절당한 원고야 항상 차고 넘치죠. 언제나 수도 없이 거절 편지를 받는 것, 관심을 받으면 또 그만큼 거부도 당하는 것, 어쩌면 그것이 작가로서의 제 숙명일지도 모릅니다. 코트니는 그 잡지가 실제로 단명하고 말 수도 있지만, 얼마나 짧게 갈지는 문제가 아니라고 했어요.

존 호지먼　　정확히 기억이 납니다. 1997년 저는 한 출판 에이전시에서 일하면서 남의 원고를 읽고 퇴짜 놓는 반복되는 그 일에 염증을 느끼던 차였습니다. 그러다 이메일 한 통을 받았어요. 꼭 요술같이 느껴지더군요. 1997년만 해도 제 인생을 통틀어 이메일을 총 10통이나 써봤을까 말까 할 때였거든요. 그 메일은 새로운 문예지에 실을 원고를 찾는 중이던 데이브 에거스가 보낸 것이었습니다. 직접 제게 보낸 것은 아니었어요. 제 친구 샘 포츠(지금은 유명한 북 디자이너가 되었고, 826 뉴욕시티*에서 운영하는 그 슈퍼 영웅 용품 상점의 온갖 제품들을 디자인하고 있죠)가 제게 포워딩해 준 것이었고, 샘 역시 누군가의 포워딩으로 그 이메일을 받았습니다. 데이브의 이메일 내용은 미완성 단편 원고뿐 아니라 다른 데서 거절당한 원고까지도 찾고 있다는 거였습니다. 작가를 퇴짜 놓는 게 일이었던 당시 제 직업상 후자의 요청에 대해서는 존경심이 일었어요. 그리고 막 단편 소설 쓰는 일을 시작해서 아직 끝을 맺지 못한 상태였던 제게 전자의 요청은 아주 고무적으로 다가왔죠. 그래서 당장 저는 중년의 한 아르헨티나 저널리스트에 관한 제 미완성 단편을 데이브에게 보냈습니다. 데이브로부터 즉각 답장이 왔어요. 「누구신지요?」 그리고 이렇게 묻더군요. 「제 메일 주소를 어떻게 아셨습니까?」

릭 무디　　여러분도 다 알고 있듯이, 저는 그 전에 『뉴욕 타임스 매거진』으로부터 텔레비전에 대한 무언가를 좀 써달라는 부탁을 받았었어요. 제가 진심으로 싫어하는 주간지죠. 아마 그 주의 주제가 텔레비전이었나 봅니다. 저는 일단 〈난 텔레비전을 혐오하는 사람이며 아예 집에 들여놓지도 않았다〉고 고백했습니다. 그렇지만 정말

☆　　데이브 에거스가 설립한 비영리 기관 826 내셔널의 뉴욕 시 지부. 826 내셔널의 전신이며 맥스위니스의 사무실이 자리 잡은 826 발렌시아에 관해서는 117페이지의 주를 참고.

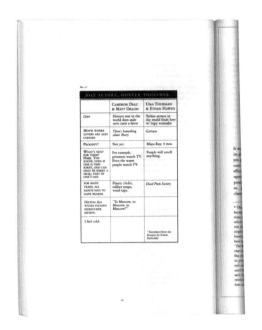

(왼쪽) 최고 인기 스타들을 수염 기른 성자, 추운 날씨 등과 함께 표시한 참고 도표.

(오른쪽) 한 그림에 대한 간략한 묘사만 있는 카툰.

혁명적이라고 생각했던 프로그램이 하나 있긴 했어요. 뉴욕 대도시권 지역에 크리스마스 당일에만 방송되곤 하는 〈율로그〉*입니다. 일절 다른 내용 없이 도시 근교의 벽난로에서 장작불이 타는 장면만 몇 시간이고 반복해서 보여 주죠. 하지만 『뉴욕 타임스 매거진』 쪽에서는 그 프로그램이 텔레비전을 주제로 한 편집 방향과 맞지 〈않는다〉며 제 원고를 두말 않고 잘라 버렸어요. 아마 저는 TV 시리즈 〈판타지 아일랜드〉에 대한 열혈 시청 소감을 쓰기로 예정되어 있었던 것 같습니다. 어찌 되었든, 저는 제가 쓴 「율로그」를 코트니에게 주었고, 코트니는 퇴짜 원고 잡지를 만든다는 그 남자에게 다시 그걸 전달했고요. 얼마 뒤 코트니가 돌아와서 그 사람이 제 「율로그」를 마음에 들어 했고, 그래서 잡지에 싣기로 했다고 하더군요. 그러면서 잡지 이름은 〈맥스위니스〉가 될 거라고 했어요. 그 말을 듣는 순간 그때까지 살면서 들어 본 문예지 이름 가운데 최악이라는 생각이 들더군요. 코트니에게도 그렇게 말했고요.

☆　The Yule Log. 크리스마스 통나무 장작이라는 뜻.

존 호지먼　　그때까지만 해도 저는 데이브를 알지 못했습니다. 하지만 데이브가 샌프란시스코의 어느 신문에 그렸던 카툰은 본 적이 있었고, 아마 그것 때문에 친해졌을걸요. 물론 데이브는 이런 논리를 수긍하지 않는 것 같지만요. 하긴, 제가 보냈던 그 단편도 결국 실어 주지 않았어요. 그래 놓고는 이렇게 묻더군요. 「혹시 우리 잡지 편지난에 어울릴 만한 글을 볼 수는 없을까요?」 저는 그 말을 곰곰이 생각해 보았고, 결국 그해에 제가 쓴 이메일 두 개 중 하나를 데이브에게 보냈습니다. 제 오랜 친구 조시 섀도가 제게 새 직장이 어떠한지 묻는 안부 메일을 시애틀에서 보냈었거든요. 전 일이 도통 마음에 들지 않았던 데다가 그 사실을 제 스스로도 인정할 수 없었던지라, 아예 제정신이 아닌 척하며 엉뚱한 회신을 보냈더랬죠. 괜히 저 혼자 어느 유력한 출판계 인사인 양, 묻지도 않은 조시에게 원고가 실리고 싶으면 이렇게 저렇게 하라며 온갖 충고를 늘어놓았어요. 머릿속에 난쟁이 요정을 집어넣으라고까지 했다니까요. 이쯤 되면 그 출판계 유력 인사는 진짜로 미친 사람이거나, 아니면 사실 그렇게 유력한 사람이 아니거나, 아니면 딱 그맘때 제가 그랬던 것처럼 그 나름대로 서글프고, 무력하고, 절망적인 인간이었다는 사실이 불 보듯 훤해졌을 겁니다. 저는 이 캐릭터를 〈존 호지먼〉이라고 불렀어요. 데이브가 이 편지를 잡지에 실어 준 이유는 아마 제 고통을 즐겼기 때문일걸요. 제가 아는 한 데이브는 지금도 그래요. 참, 조시는 여전히 시애틀에 삽니다. 그리고 다시는 답장을 안 보내 줬어요.

아서 브래드포드　　저는 잡지사 곳곳에 제 단편 원고들을 뿌렸지만 보내는 곳마다 모조리 거부당했습니다. 데이브와는 그가 『마이트』에 있던 시절부터 안면이 있었는데, 그가 직장을 옮겨 『에스콰이어 Esquire』에서 일하기 시작했다는 말을 듣고는 이 원고 「연체동물들Mollusks」을 보냈죠. 자동차 조수석 서랍에서 거대한 민달팽이 한 마리를 발견한 두 남자의 이야기입니다. 데이브는 『에스콰이어』에서 이 원고를 실어 줄 리는 만무하지만 개인적으로는 마음에 든다고 답장을 보냈어요. 얼마 뒤 데이브가 다시 연락을 취해 왔고, 자기가 새 문예지를 시작할 텐데 그 민달팽이 이야기를 실어도 되느냐고 묻더군요. 저는 그러라고 했죠.

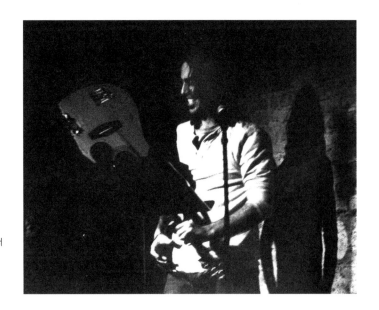

1998년 뉴욕에서 열린 낭독회에서의 아서 브래드포드. 아서는 자동차 조수석 서랍에 들어 있던 민달팽이 이야기를 읽고 난 뒤 바로 기타 한 대를 부쉈다.

세라 보월　　제게 아서 브래드포드의 「연체동물들」은 가장 『맥스위니스』다운 단편 소설로 영원히 남을 거예요. 소설 자체가 재미있고, 괴상하고, 손에 땀을 쥐게 하기도 하지만, 우선 맥스위니스 초창기 낭독회마다 예외 없이 가장 폭발적인 인기를 누렸던 작품이잖아요. 아서는 훤칠하고 매력적이고 늘씬한데다가 어쿠스틱 기타로 직접 반주까지 넣었어요. 그에게는 뭐랄까, 표현이 좀 어폐가 있을지 모르지만, 사악한 순수함이 있었어요.

아서 브래드포드　　『맥스위니스』 창간호가 나왔을 때 저는 버몬트 주 북부의 어느 통나무집에서 전기도 없이 살고 있었습니다. 출간 파티를 열 예정이라고 데이브가 말해 줬고, 사람이 그리웠던 저는 가야겠다고 마음먹었죠. 제가 소설을 낭독하면서 동시에 기타 연주 퍼포먼스 계획을 말했더니 데이브도 찬성했습니다. 「오, 좋아요, 당연히 하셔야죠.」 그래서 저는 했고, 반응도 좋았습니다. 하지만 그건 낭독회가 술을 마시는 바에서 열렸기 때문이었던 것 같아요.

데이브 에거스　　1997년 뉴욕에 도착했을 때 맨해튼 밤거리 물가가 얼마나 살인적일 수 있는지를 알고는 충격을 받았어요. 뉴욕에서

처음으로 바에 갔던 날을 잊을 수가 없습니다. 이사 온 지 얼마 안 된 시점이었고, 대학 친구 몇 명 — 모두 샘페인어바나 출신입니다 — 과 외출을 했죠. 어느 모로 보나 제가 술 한잔은 사야 할 입장이라고 생각했어요. 3잔을 주문했는데, 바텐더가 24달러라는 거예요. 3잔에 24달러요. 1997년도에요. 전 20달러밖에 없었거든요. 주말에 나가서 사람들하고 어울리는 비용으로는 충분할 줄 알았어요. 아무튼 그렇게 뉴욕의 밤 문화와 저의 불편한 관계가 시작되었습니다. 저는 클럽이나 바 같은 곳에 들어가기 위해 길게 줄을 서야 하는 것에도 도무지 익숙해지지가 않았죠. 그래서 초창기에는 예외 없이 맨해튼에서 가장 멋대가리 없는 곳들만을 찾아다니며 맥스위니스 파티를 열었어요. 창간호 출간 파티를 열었던 곳도 카우보이 테마의 바 레스토랑이었는데, 솔직히 말해 저부터도 그런 곳은 태어나서 처음이었습니다. 운동장만큼 넓었고, 바닥에는 건초가 깔려 있었어요. 그래도 필요한 건 웬만하면 다 있었죠. 어쨌든, 우리는 맥스위니스의 첫 낭독회 행사를 열기 위해 또 똑같이 멋대가리 없는 장소를 물색해야 했어요. T.G.I. 프라이데이를 공짜로 빌려 보려고 무진장 오래 공을 들였지만, 결국은 거절당했거든요.

토드 프러전 제1회 낭독회는 이스트 7번가의 버프 캐슬*에서 열렸습니다. 거기 직원들은 말을 안 하는 우크라이나 수도사들이었어요. 주인장은 전화벨 소리를 경계하는 것처럼 보였고요. 그는 한때 잡지를 만들어 볼까 시도한 적도 있었지만, 사실 자신은 작가 칼 하이어센 쪽에 더 가까운 사람이라고 하더군요. 일리 있어요. 그날 저녁 일을 많이는 기억 못하지만, 러시아 출신 2인조 미술가 코마르와 멜라미트가 〈새로운 노년〉에 대한 강연을 했던 것은 압니다.

데이브 에거스 데이비드 라코프와 콜린 베르트만이 랜디 코언과 함께 왔어요. 그들이 올리버 노스의 희곡을 상연하는 것을 도왔죠. 랜디는 그 희곡을 속속들이 완벽하게 이해했어요. 대단했죠. 라코프와 베르트만을 우리가 처음 만난 것도 그때였어요, 사실.

토드 프러전 그날 밤 낭독회 중에서 또렷이 기억나는 것은 우리의 자칭 그 〈다섯 아래 다섯Five Under Five〉 공모전의 결과를 — 다섯

☆ 맥주 제조 수도원을 테마로 삼아 종업원 모두가 수도사 옷을 입는 뉴욕의 주점. 침묵 속에서 맥주의 맛에 집중하는 것을 중시하기 때문에 간혹 떠드는 손님이 있으면 종업원이 주의를 주기도 한다.

명의 아주 젊은 〈작가들〉이 쓴 단편 소설 다섯 편(「대형 트럭The Big Truck」,「배가 아파요!I Have a Stomachache!」 등) ― 발표했던 일이에요. 모인 사람들 앞에서 저는 〈작가 선생님들이 오늘 이 자리에 참석하지 못했습니다〉라고 운을 떼고는 〈KGB인가 하는 곳에서 아마 낭독 행사가 잡혀 있는 것 같아요〉라고 했죠.

아서 브래드포드 그다음 낭독회는 대형 중국식 연회장에서 열렸어요. 1천 명 가까운 사람들이 모였더라고요. 저는 작중 화자가 커다란 뱀을 반복해서 땅에 내리치는 장면이 나오는 이야기를 썼는데, 죽 읽어 가다가 그 부분이 나오면 기타를 여기저기 후려칠 생각이었어요. 저는 전당포에서 싸구려 기타를 한 대 빌려서 가져갔고, 사회를 보기로 되어 있던 존 호지먼에게 그 계획을 말했죠. 그랬더니 호지먼은 〈그건 안 하셨으면 하는데요〉 하더군요. 하지만 그냥 해버렸어요. 그리고 조금 삐걱거리는 결과를 맞긴 했지만, 그래도 사람들이 즐거워했다는 걸 눈치챌 수 있었죠. 객석 군데군데에 기타 조각이 튀었어요. 다들 적어도 한순간은 꿀 먹은 벙어리가 되었죠! 전당포 주인과 좀 더 친해지고 난 다음부터는 고장 난 기타를 헐값에 살 수 있었어요. 그 뒤로 몇 년간 낭독회를 할 때마다, 특히 맥스위니스의 낭독회 때는 빠짐없이 기타를 부쉈습니다. 어떤 때는 핑계거리를 만들어 두 대를 한꺼번에 부수기도 했고요. 아주 재미있었습니다. 그렇지만 그런 특이한 퍼포먼스도 지금은 그만둔 지 꽤 되었어요. 그러면서 자연스레 전당포 주인과의 친분도 끊어졌고요.

세라 보웰 아서는 아무 때나 난데없이 기타를 부수곤 했어요. 아, 그 쇼맨십! 아서의 눈에서 불꽃이 튀더라니까요.

토드 프러전 『맥스위니스』 창간호의 마지막 페이지가 탄생하게 된 에피소드는 이랬습니다. 어느 날 밤 제 룸메이트가 자신의 자동차 앞 유리에 붙어 있던 쪽지를 들고 올라왔어요. 이렇게 쓰여 있더군요. 〈당신이 제 차를 들이받는 것을 보았습니다. 저희 집 부엌 창문으로 다 보였습니다. 어쩌구저쩌구.〉 친구가 소리쳤어요. 「여기 서명까지 있어! 멕 맥길리커디!」 친구랑 저는 식탁 앞에 앉았고, 저는 단박에 이렇게

휘갈겨 썼죠. 〈멕 맥길리커디의 모험.〉그리고 앞니 하나가 빠지고
돋보기를 든 열 살배기 탐정 소년의 모습을 그렸어요. 조금 뒤 우리는
마흔 개 정도의 제목을 뽑아 냈습니다. 그리고 이듬해 그 제목들은
가상의 소설 시리즈를 광고하는 주문서(《다 읽어 보셨나요?》)로
탈바꿈하게 되었죠. 주문서가 실린 창간호가 출간되자, 시카고의
서점인 퀸비스의 구매 담당자가 그 시리즈에 대한 자세한 정보를 묻는
이메일을 보내 왔어요. 일주일 뒤에는 작가 데이비드 포스터 월러스가
잡지에서 그 주문서를 뜯어 보내왔고요. 〈멕 맥길리커디의 모험〉
시리즈 가운데 세 권에 붉은 동그라미가 쳐 있었어요.

(맞은편) 창간호 〈멕 맥길리커디의 모험〉
시리즈의 가상 소설 우편 주문서.

 ALSO AVAILABLE FROM MCSWEENEY'S PUBLISHING CONCERN,

THE "MEG MCGILLICUDDY" SERIES.

Meg McGillicuddy's the name, and -- just as soon as she's done with soccer practice, piano lessons, pre-algebra homework, and talking on the phone about boys -- fighting crime's the game! Meg's had lots of adventures! Have you read them all?

ORDER FORM

NAME _____

ADDRESS _____

CITY, STATE, ZIP _____

TITLES REQUESTED _____

Volume discounts available.

Please send cash to:
Martin McGillicuddy
292 Honolulu Avenue
Baltimore, MD 94117

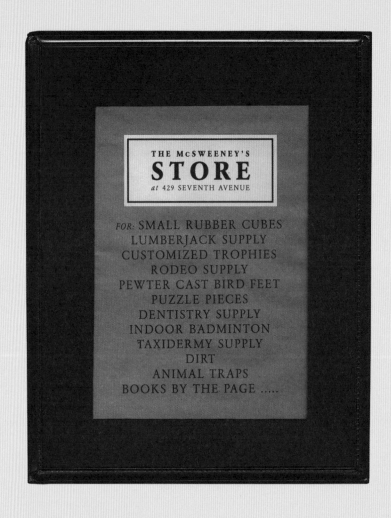

THE McSWEENEY'S
STORE
at 429 SEVENTH AVENUE

FOR: SMALL RUBBER CUBES
LUMBERJACK SUPPLY
CUSTOMIZED TROPHIES
RODEO SUPPLY
PEWTER CAST BIRD FEET
PUZZLE PIECES
DENTISTRY SUPPLY
INDOOR BADMINTON
TAXIDERMY SUPPLY
DIRT
ANIMAL TRAPS
BOOKS BY THE PAGE

맥스위니 스토어
{1999~2003}

우편 번호 11215
뉴욕 시 브루클린 구
7번가 429번지

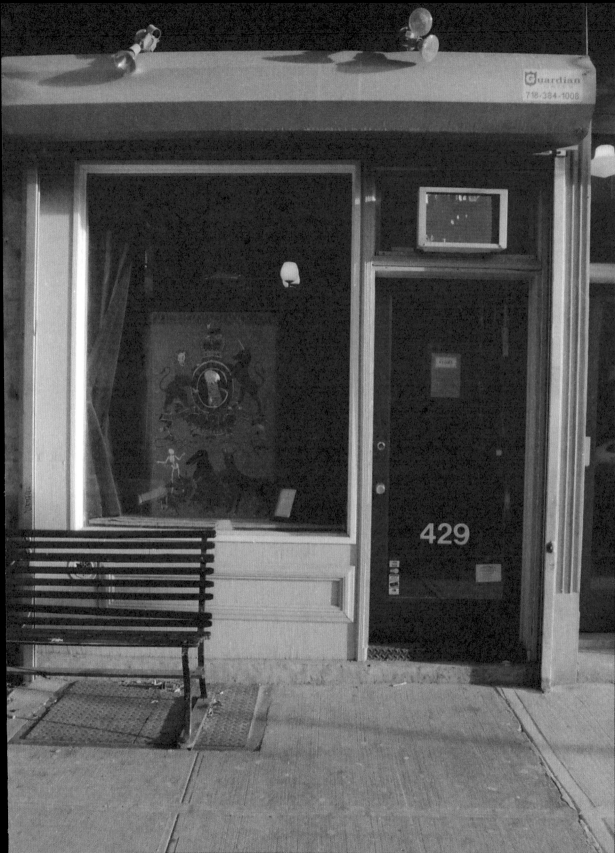

세라 민　뉴욕 브루클린의 파크슬로프 지역에 이 〈스토어〉를 지을 때도 아주 재미있었어요. 나중에 매니저가 된 스콧 실리와 맥스위니스 초기의 용감무쌍한 인턴 테드 톰슨은 마치 무슨 전문 건축업자 같았다니까요. 먼지 때문에 두 사람은 작은 마스크를 하고 페인트칠과 공사를 도맡았어요.

테드 톰슨　그 〈스토어〉 상점 공사를 하는 데 꼬박 다섯 달은 걸렸지 싶습니다. 그 좁은 공간 안에서 드릴과 마운틴 듀를 들고 야근을 밥 먹듯 했어요.

세라 민　가끔 두 사람은 참말로 희한한 데서 희한한 물건들을 하나씩 발견해서 들고 들어오곤 했잖아요.

테드 톰슨　스콧과 저는 자동차로 3개 주를 샅샅이 누비고 다니며 사람들이 집 앞에서 파는 중고품들을 다 살폈어요. 그러다가 괜찮은 물건이다 싶으면 얼른 차 지붕에 싣고 밧줄로 꽁꽁 묶어서 가져왔죠.

세라 민　제 동생과 동생 친구는 천장에 주석 타일 시공을 맡았어요. 상점은 미어터질 만큼 좁았지만 결국 우리의 임시 본부가 되었습니다. 도로를 면한 앞쪽에는 그럴싸한 중고 금전 등록기를 갖다 놓은 물건 판매 공간이 있었고, 그 뒤쪽으로는 작은 화장실이 딸린 조그만 사무 공간이 마련되었고요. 회의를 하려면 모두 우르르 그 뒤편으로 몰려가야 했죠. 맥스 펜턴이 2년간 계산대에서 근무를 했습니다.

맥스 펜턴　우리가 팔았던 물건에는 모두 정확한 가격표가 붙어 있었어요. 책, 코끼리가 그린 그림, 얼린 눈, 돼지 칠 때 쓰는 슬래퍼, 페럿 목욕 용품, 소형 고무 큐브, 그런 것들을 팔았죠.

세라 민　별의별 업체로부터 별의별 품목의 송장을 다 받았어요. 그중에는 철 솜도 있었답니다. 데이브가 아무 글귀나 적어 놓은 티셔츠도 팔았고요. 그중에서 전 〈나는 여기가 좋아 Like It Here〉 티셔츠가 제일 맘에 들었죠. 물론 맥스위니스에서 나온 단행본과

계간지도 좋아해요. 그것들도 팔았죠.

테드 톰슨　　적자를 면해 볼 생각으로 2001년부터는 독서 프로그램을
가동하기 시작했습니다. 제가 직접 기획하고 운영했어요. 그렇게 책을
판 수익금과 프로그램 등록비 5달러씩을 모아 임대료에 보탰고요.
나중에는 독서 프로그램이 상점 자체의 수익을 앞지르게 되었고, 결국
뉴욕 시 곳곳을 다니며 그 프로그램을 운영하게 되었죠.

세라 민　　사실 상점이 대단한 수익을 낸 적은 한 번도 없었던 것
같아요. 하지만 임대료가 정말 저렴했습니다.

맥스 펜턴　　우리가 팔았던 돈 안 되는 품목 가운데는 장갑 한 짝도
있었어요. 잃어버린 장갑 한 짝 같은 거죠. 우리는 그걸 한 짝씩 따로
팔았어요. 제가 일했던 기간 동안 그 장갑을 사갔던 사람은 단 한 명도
없었습니다. 그러다가 2003년 크리스마스이브 날, 가게 문을 닫기
직전에 마지막 물건으로 그 장갑을 팔았죠.
스토어는 그해 크리스마스 직전에 문을 닫고 그 후로 다시는 열지
않았어요. 대신 826 뉴욕시티에서 새로운 교육 센터가 계획 중이었고,
핵심 인력들 — 스콧과 조앤과 샘과 건축가들 — 이 1월부터 일 시작할
준비를 하고 있었고요.
그날 바깥 날씨는 혹독하게 추웠습니다. 주위 식당들, 문신 가게 그리고
심지어 골목 끄트머리의 술집마저 불이 꺼져 있었어요. 손님들은
대부분은 낮 시간에 드문드문 들러 철제 새 발바닥이나, 물론 책 같은
것에도 관심을 보이다 갔고요. 1년 전에도 그때와 크게 다르지
않았지만, 유독 그날 밤은 금방이라도 눈이 쏟아질 듯했고
부랑자들마저 틀림없이 어디 앉아 식사를 하고 있을 것 같았어요.
그래서 거의 한 시간가량을 쥐 죽은 듯 침묵 속에 있었죠.
그런데 갑자기 유리문에 달린 종이 울렸고, 자전거 타는 복장을
완벽하게 갖춘 한 사내가 들어왔어요. 헬멧, 스판덱스 바지, 각종 장비,
그런 것들요. 그는 주변을 두리번거리면서 걸어오더니 이렇게
묻더라고요.
「장갑 한 짝씩도 팝니까?」

「예, 손님. 저기 다람쥐 밑에 있는 장갑 상자를 보세요.」

그는 손으로 뒤적뒤적 하더니 한 개를 쓱 꺼냈어요.

「이거 얼마예요?」

「예. 크리스마스이브고 하니까……, 2달러만 주세요.」

세라 민　　지금도 제가 가장 안타깝게 생각하는 일은 마르셀 자마가
이 컬러 드로잉들을 그렸고 스토어는 그것들을 한 개에 50달러씩
팔았었다는 거예요. 그때는 그걸 하나 사야 한다는 생각을 못했고,
그래서 지금도 그것 때문에 제 머리를 쥐어뜯고 있죠!

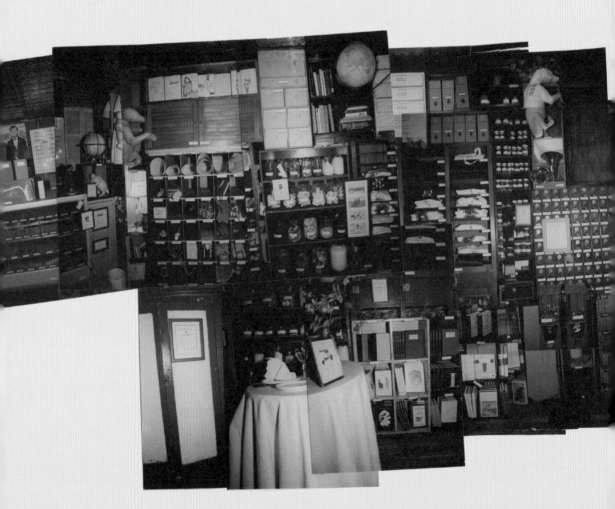

마르실 자마의
디오라마

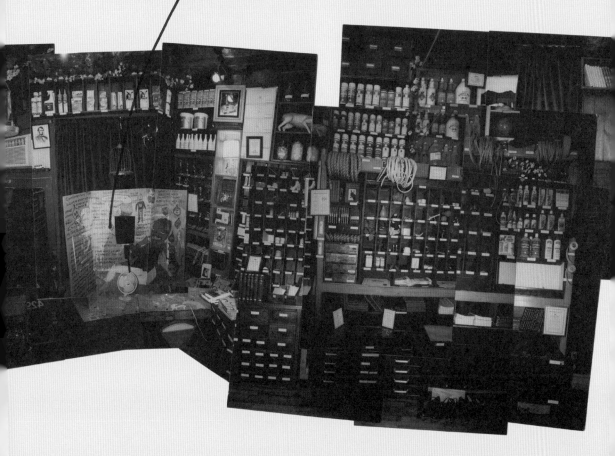

PEOPLE, PEOPLE—STOP BLAMING YOURSELVES! HAVE YOU FORGOTTEN:

TIMOTHY

McSWEENEY'S

BLUES/JAZZ ODYSSEY?

(FOR SHORT SAY "McSWEENEY'S.")

KNOWN ALSO AS:

"POLLYANNA'S BOOTLESS ERRAND."

NOW FIX YOUR COLLAR—TODAY COULD BE YOUR DAY!

We say:		*Also please find:* fire;			Y E S
MARFA, TEXAS	*makes good readin'*	giraffes; murder; cursing;			E E E
LOVE WITH LEMONS	*makes good readin'*	Tom Brokaw; deep feelings.			S E E
SNAKES WHO BAKE	*makes good readin'*				
19TH C. ASTRONOMY HOAXES	*are v. interesting*				
FLYING FAT LADIES	*makes good readin'*				
ORNERY PIRATES	*makes good readin'*				

First of all know this:

WHEN THINGS SPILL THEY DON'T MAKE A SOUND.

And please also acknowledge:

QUARTERS ARE EASIER TO PICK UP WHEN SPINNING; THE ONLY REMEDY TO FRAUDULENCE IS DEATH.

and

TREES ALSO COME IN RED.

HURRAY FOR OUR HOVEL!

TAKE OFF YOUR SHOES, PULL OVER A BEANBAG AND — WHO, US? WELL, OKAY... AHEM.

Welcoming: ALL COMERS, PROVIDED THEY'RE NOT GOING ANYWHERE;

Realizing: PRECIOUS IS AS PRECIOUS DOES;

Still confused by: JUST HOW MUSIC IS MADE WHEN A NEEDLE TOUCHES A GROOVE CARVED IN VINYL;

Dearly wishing for: A BANANA THAT DOES NOT BRUISE;

Dedicated to: PUNCHING A HOLE THROUGH THE EASTERN FRONT; and

CREATED *in honor of and named for*

Mr. T. M.Swy (19?-19?)

who was sure, sure, but in the most endearing way.

OUR NEW MOTTO:

"HAVE PITY."

CONCEIVED WITH LOVE BY FAITHLESS DUMMIES.
PRINTED IN ICELAND.
1999

To fibbing ————9»
To outright lying ————
To a kind of humidity ————
To the roof ————8»

If WORDS ARE *to* BE USED *as* DESIGN ELEMENTS *then* LET DESIGNERS WRITE THEM.

맥스위니스 제2호 ⁽¹⁹⁹⁹⁾

조너선 에임스 　어느 순간부턴가 문화적, 정신적, 시대 조류의
네트워크를 통해 들리는 소리가 있더군요. 다른 곳에서 퇴짜 맞은
원고들을 모아 실어 주는 새로운 문예지가 있다는 겁니다. 제겐 위대한
약속처럼 들렸어요. 그러다가 어느 날 동네 서점에서 조너선 레섬을
만나 이야기를 하게 됐죠. 레섬은 당시 우리 집에서 몇 블록 떨어지지
않은 곳에 살고 있었거든요. 그는 서가에서 『맥스위니스』 한 권을 집어
들더니 이런 이야기를 한 것 같아요. 「할 수만 있다면 이런 잡지에는
매회 기고하고 싶습니다.」

조너선 레섬 　1999년 무렵을 되돌아보면 저는 멍청하고 쓸데없는
글을 쉴 새 없이 써제끼는 철부지였어요. 그리고 그걸 쏟아부을 또
다른 하치장을 찾았다 싶어 기뻐했던 거예요. 저의 「제리 루이스」
원고가 드디어 뼈를 묻을 곳을 찾았구나 했죠. 다른 필자들과 그들의
부모를 독자로 모시고 말입니다. 한참 뒤 제가 『맥스위니스』 발간
11주년 기념 질문 같은 데 이렇게 대답하고 있으리라고는 꿈에도
상상하지 못했어요.

조너선 에임스 　레섬이 이 신생 잡지에 즉각 충성심을 보이는 것을 보니
인상이 꽤 깊더군요. 그래서 저도 무언가 좀 써봐야겠다고 생각했어요.
하지만 퇴짜 원고를 찾는 잡지사에게 또 퇴짜를 맞으면 어떡하나 싶어
두렵기도 했던 것 같습니다. 제 말은, 만약 그런 곳에서 다시 한 번 외면을
당한다면 말 그대로 〈두 번 죽는〉 셈이 되니까 말이죠.

데이브 에거스 　저희도 처음에는 어려웠어요. 저희 쪽에서도 거절한
원고들이 있었고, 또 실제로 몇몇 분들은 화를 내기도 했죠. 다른
곳에서 거부당한 원고라면 덮어놓고 전부 다 실어 주는 것으로
사람들이 착각을 했던 것 같습니다.

폴 콜린스　저는 『맥스위니스』 창간호를 구입한 바로 그날 데이브에게 메일을 보냈어요. 빅토리아 시대 천문학자 토머스 딕에 관한 글을 써서 여기저기에 보냈는데, 전부 거절을 당했거든요. 그때까지 저는 어디든 단 한 곳도 글이 실려 본 적 없는 숙맥이라 아무것도 몰랐고, 그래서 제 원고에는 사람의 눈을 끌 만한 덫이나 장치 같은 게 전혀 없었어요. 성경 내용 같은 밋밋함이 전부였달까요. 데이브에게 원고를 보낼 때도 맨 앞 장에 딱 이렇게만 적었습니다. 〈모든 사람이 싫어하는 글입니다. 선생님도 곧 그러시겠지요.〉 그런데 1주일 정도 뒤 제가 쓴 원고들을 모두 보내 달라는 메일을 받았습니다. 그 후로 2년 동안 제가 쓴 글들은 곧장 데이브에게 갔고, 『맥스위니스』 지면으로 옮겨 갔어요.

데이브 에거스　콜린스의 글은 가령 우리가 초점이란 걸 둔다면 어디에 두어야 할까를 놓고 계속 저울질하던 시기에 받은 원고였죠. 그때 저는 이메일함을 딱 열면 도착한 원고를 모조리 다 읽었어요. 그런 작업 방식은 시간이 지난 지금도 크게 달라지지는 않은 것 같습니다. 성공을 꿈꾸는 작가들에게 저는 이런 조언을 드리고 싶군요. 가능하면 뉴욕을 중심으로 하는 관계나 삶이 아닌, 다른 것을 연구하고 써보라는 것입니다. 그런 소재도 물론 가치가 있지만 문예지들은 그와 유사한 내용의 원고를 엄청나게 받거든요. 폴처럼 역사상 가장 특이했던 발명가와 탐험가들에 대한 연재물을 보내오면 그런 원고는 단연 눈에 띌 수밖에 없어요. 숀 윌시의 원고도 그랬습니다. 어쩌다 저는 텍사스 주 마파라는 아주 매력적인 장소에 가볼 기회가 있었는데, 우연찮게 몇 달 뒤 윌시가 마파에 관한 원고를 보내온 거예요.

숀 윌시　「마파 공화국Republic of Marfa」은 소문을 이야기로 풀어 낸 단편입니다. 애초에 『뉴요커』에 보냈던 원고였어요. 하지만 묵살당했고, 그래서 전 『뉴요커』에 소개되어 있던 다른 주소로 원고를 보냈죠. 보내고 났더니 데이브에게서 회신이 왔어요. 「좋군요. 분량만 좀 늘렸으면 합니다.」 그래서 전 5천 단어 정도로 분량을 늘려 다시 보냈습니다. 그런데 데이브는 아직도 완성된 원고가 아니라면서 분량을 더 늘리라는 거예요. 그렇게 해서 1천 단어로 시작했던 원고가 결국 1만 단어 분량으로 늘어났어요. 나중에 원고와 관련된 이미지들을 보여

주러 사무실에 들렀더니 — 데이브가 지도를 보고 싶어 했거든요 — 데이브가 또 묻는 겁니다. 「이 원고들 편집하는 일 좀 도와주실래요? 부제나 소제목 같은 것들을 좀 달아 주시죠.」 그렇게 해서 전 맥스위니스의 편집자가 되었습니다. 아니, 편집장이 되었죠.

데이브 에거스 손도 저처럼 독학으로 문학 공부를 한 사람 같았어요. 손이나 저나 뉴욕 잡지판에 왠지 모를 이질감을 느끼고 있었고, 그런 의미에서 손은 맥스위니스에 아주 적격인 인물이었던 셈입니다. 게다가 비교적 시간도 자유롭게 쓸 수 있었던 것 같아요. 손이 픽션 원고들을 받아 편집하는 것을 돕기 시작했고, 덕분에 저는 저널리즘과 과학자 인터뷰에 더 집중할 수 있었습니다.

브렌트 호프 저는 수학자 폴 뒤샤토와의 인터뷰 내용을 정리한 원고를 보냈었어요. 문예지에 수학자 인터뷰에 할애할 지면이 있을 거라 확신한 건 아니었지만요. 그 수학자와 저는 몇 년째 알고 지내던 사이였습니다. 얼마 뒤 그 인터뷰를 게재한 잡지가 나왔고, 그 원고는 다시 『크로니클 오브 하이어 에듀케이션*Chronicle of Higher Education*』에 실렸죠. 그러나 이 원고 때문에 뒤샤토 씨는 많이 놀랐고 또 곤욕을 치러야 했습니다. 교수들 사이에서는 그런 식의 다소 삐딱한 솔직함이 별로 환영받지 못하는 태도라는 걸 뒤늦게 알았어요.

닐 폴락 제 꿈은 시카고 지역에서 열리는 오픈 마이크 행사* 때 이 구어체 소품을 읽어 보는 거였어요. 제 친구 토드 프러전이 에거스로부터 원고를 찾는다는 메일을 받았고, 그것을 제게 포워딩해 주었습니다. 그래서 단편들 몇 개를 보냈어요. 나중에 프러전에게 들으니 에거스가 이렇게 말했다는군요. 「닐이 이렇게 재밌는 사람인 줄은 몰랐는데요.」 그리고 놀랍게도 제 원고 네 편을 『맥스위니스』 창간호에서 집중적으로 조명해 줬어요. 제2호에도 제 글 「파리에서 온 편지Letter from Paris」가 실렸고요.

데이브 에거스 우리는 닐과 토드가 노스웨스턴 대학교를 다니고 있을 때 만났습니다. 저는 일리노이 대학교 어바나샴페인 캠퍼스를

☆ 누구나 이용할 수 있도록 마이크를 공개하는 행사.

다녔고, 자동차로 노스웨스턴 대학교를 자주 들르곤 했었죠. 우리 셋은 커트 보니것의 낭독회 행사 날 밤에 만났어요. 그때는 닐에 대해 많이 알지 못했는데, 몇 년 뒤 아주 신랄하고 풍자적인 이 원고를 받게 된 겁니다. 그 이후로 몇 년간 닐의 글은 우리 잡지의 대들보가 되었습니다. 『맥스위니스』는 아주 야릇한 잡탕이 되었어요. 과학자 인터뷰, 닐의 원고, 윌시를 비롯한 여러 필자들의 무거운 저널리즘 그리고 한 무더기의 단편과 실험들이 온통 뒤섞였죠. 저는 그때 제가 알고 있는 모든 사람들에게 메일을 돌렸어요. 혹시 주류 잡지에 보냈다가 거절당한 원고 중에 서랍 속에서 잠자고 있는 것이 없느냐고 묻느라 말이죠.

하이디 줄라비츠 「광물질 궁전: 잃어버린 챕터들The Mineral Palace: The Lost Chapters」이 그런 사례였죠. 제가 쓴 어떤 책의 전편(前篇) 성격으로 썼다가 서랍 속에서 사장되어 있던 원고에서 발췌한 부분들, 혹은 데이브의 표현을 빌자면 〈유산탄 파편〉들을 모은 원고예요. 저는 항상 두 권을 써놓고 한 권만 발행하는 비능률적인 작가랍니다. 그러다 보니 각 쌍 중에 패자 쌍둥이 쪽의 위신을 세워 주기 위해 그것들을 프리퀄, 곧 〈전편〉으로 생각하기 시작했어요. 한 권의 책으로 보자면 형편없어요. 그렇지만 가끔 그 안에도 흥미로운 순간들이 있죠. 사실 그것들은 제가 형편없는 책에서 조금 덜 형편없는 책으로 어떻게 나아갔는지를 쫓아가 보는 지도 그리기 같아요. 이것을 출판해 보자는 것은 데이브의 아이디어였지요. 이 원고는 당시 제가 작가로서 품었던 고민들을 아주 적나라하게 보여 줍니다. 〈나는 어떤 유형의 작가인가?〉, 〈단순히 장식과 겉치레에 불과한 것은 무엇이며, 내가 하고 있는 이야기에 본질적인 것은 무엇인가?〉

토드 프러전 창간호에 실었던 〈멕 맥길리커디의 모험〉 시리즈 주문서와 같은 가상의 책 주문서를 매 호마다 넣기로 했어요. 두 번째로 들어간 것은 〈윌리 닐리〉 시리즈인데, 바이에른의 갈색 곰과 그 친구들에 관한 이야기였죠. 참, 〈직접 선택하는 모험〉 형식 이야기 「후퍼의 목욕탕Hooper's Bathhouse」도 만들었죠. 가능한 한 지루하게 만들려고 노력했습니다.

20세기 초의 게일어 독학 교본.

(맞은편) 위의 책을 패러디한 메리 갤러허의 〈그림 없는 만화〉이다.

partial left-margin text:
seems
it. It
ead or

d here

igging

s knees
four-

Darwin

ep dig-

eggs,
hold it

ne for

nd the

GAELIC SELF-TAUGHT:
SICILY'S HUGE CAPYBARAS:
MOHAIR, MOHAIR.

NOTE: to be read left to right. Bracketed words in SMALL CAPS indicate illustrative direction. Narrator's voice in *itals*.

by MARY GALLAGHER

This particular area of northern Sicily, just north of the volcanoes and a bit west of the projects, was known for its beautiful, lushly yellow—ochre, more like—hills. It was not known for its capybaras, because capybaras, the largest of the animal kingdom's rodents—known to reach four feet long and 100 lbs—are not native to northern Sicily, or any part of Sicily, for that matter. They are usually found in Central or South America. Also: they are vegetarians. The point is that for the longest time, the capybaras lived in Central or South America, and there were lush ochre hills in northern Sicily.

Birds hover. Sun. Sky faded-blue-construction-paper blue.

Hills of yellow mohair, rising and falling with uneven but smooth, smooth curves. [STIPPLED W/ DRY BRUSH]

A small elm. Small village at base. A road weaves through.

But one day the hills came alive. It started with a stirring, a wide and deep vibration that felt to the villagers like an earthquake, or worse, the awakening of a volcano. What was happening?

Sky as bright as ever.

Same hills, same view, though shown blurring.

Village woman, with child on hip, looking up to hills, covering eyes with hand.

The hills were alive! The hills were growing! The hills grew, the hills bursted upward from their moorings, rising 50, 100, 200 feet in the air. And just when it looked like these hills—gigantic!—would fly into space, it became clear: The hills were capybaras!

Birds [LITTLE V'S] scattering like bats. Two capybaras, 200 ft. tall, standing on all fours.

Another capybara, kneeling, rising.

Dirt falling from their backs, legs, huge boulders, like. Villagers run, run out of panel.

Yes, the hills had been capybaras. They were sleeping all along. Now, there are no hills. There are only capybaras.

The horizon, now flat.

Six gaping holes, each the size of a shopping mall. Layers of earth show, the various colors and textures—like a vast stripmining site.

크리스 게이지 저는 디자이너도 아니고 작가도 아니지만, 서점에서 제가 산 『맥스위니스』 2호를 직접 재편집하는 수고를 자처해서 데이브를 못살게 굴었던 사람입니다. 저는 장장 15페이지에 걸쳐 수정 목록(가령, 20페이지 10째 줄: 〈which〉를 〈that〉으로, 20페이지 11째 줄: 〈example〉 뒤에 쉼표 추가)을 만든 다음 브루클린으로 편지를 보냈어요. 담당자 이름도 몰랐기 때문에 일단 제 자신을 대단히 필요한 구세주인 양 소개했죠. 〈제3호에서 귀하의 일이 진가를 드러내려면 전문 편집인으로서의 제 능력이 필요하실 겁니다.〉 데이브는 봉투 안쪽에 달랑 〈전화 주십시오〉라고만 적어 회신했습니다. 쪽지 같은 것도 아니었어요. 그냥 답장 봉투 덮개 안쪽 면에 쓴 겁니다. 저는 〈내가 들인 수고에 비하면 너무 퉁명스러운걸〉 하고 생각했죠. 한참 뒤에 데이브는 그 편지 때문에 제가 미웠다고 고백했어요. 그 편지가 이해되지 않는 건 아니었다나요.

데이브 에거스 솔직히 저는 그때 우리가 왜 그렇게 파티를 좋아했는지 아직도 잘 모르겠습니다. 지금 돌이켜 보면 저는 그런 파티를 치러야 한다는 생각만으로도 이미 골치가 지끈거렸어요. 너무 버거웠고, 큰 스트레스였죠. 그래도 첫 번째 파티를 그럭저럭 치르고 나자 규모를 조금 더 키워도 좋겠다 싶었고, 그래서 아예 차이나타운의 대형 딤섬 레스토랑을 빌리기까지 했죠. 그러고는 또 다시 파티를 치르기 위해 값싸고 아주 별 볼일 없는 곳들을 물색하기 시작했습니다. 월시가 한 군데 찾기도 했어요. 그가 집필실로 임대했던 곳 근처였어요.

다이앤 바디노 저는 데이브와 브렌트를 우리 부모님의 SUV 지프 체로키에 태우고 『맥스위니스』 2호 출간 파티에 갔어요. 하지만 자동차 안이 상자로 가득 차 있어서 — 제 기억이 맞다면요 — 둘은 자동차 뒤쪽에 엉덩이만 걸친 채 다리는 차 밖으로 덜렁덜렁 내놓고 갈 수밖에 없었어요. 도로에 파인 곳을 통과할 때마다 저는 틀림없이 두 사람이 (1) 차 밖으로 굴러떨어져서 뒤따라오던 택시에 치일 거라고, 또는 (2) 어중간하게 열린 차 문이 두 사람 위에 쾅 내리 닫힐 거라고 확신했고, 그래서 〈내가 이렇게 살인자가 되나 보다〉 하고 생각했죠.

브렌트 호프 아마 그날도 데이브가 〈어이, 잠깐만요. 오늘 밤에 할 일이 있어요〉라고 말했던 수많은 밤들 중에 하나였을 겁니다. 그다음은 다들 아시는 것처럼 제가 닌자 거북이 아니면 그 비슷한 복장을 하고 비 오듯 떨어지는 땀에 흠뻑 젖은 상태로 시내 곳곳을 누비며 상자 50개를 운반하는 거죠. 그날 밤에는 마임 아티스트처럼 보였을지도 모르겠네요. 뭐 어느 쪽이든, 음식 맛은 좋았어요.

데이브 에거스 입장하는 사람마다 5달러씩 받았으니까 그날 밤 총 6백 명 정도가 왔나 봅니다. 파티가 끝날 즈음 제 배낭에는 대략 3천 달러가 들어 있었고, 밖으로 나오자마자 택시를 잡아타고 집으로 직행했어요. 하지만 이미 그때 저는 제정신이 아니었던 겁니다. 집 현관문을 들어서고 나서야 택시에 배낭을 두고 내렸다는 걸 깨달았어요. 결국 못 찾았습니다. 그 사고와 또 다시 그런 큰 행사를 치러야 한다는 압박감 사이에서 고민하던 우리는 당분간 조금 자제하자는 쪽으로 결론을 내렸죠. 그런 대형 파티는 아마 그때가 마지막이었을 겁니다.

닐 폴락 출간 파티에 참석하려고 뉴욕에 갔다가 수백 명이 운집한 모습을 보고 깜짝 놀랐어요. 모인 사람들이 하나같이 눈이 휘둥그레질 정도로 근사하더군요. 그야말로 제 눈이 호강을 한 날이었죠. 맥스위니스 웹사이트가 개설된 후에도 저는 기존의 〈닐 폴락〉 캐릭터를 그대로 유지했습니다. 그 캐릭터는 지금도 계속 발전 중에 있어요. 저는 「나는 노동 계급 흑인 여성의 친구입니다I Am Friends with a Working-Class Black Woman」와 「쿠바에서는 애인을 찾기가 쉬워요It Is Easy To Take a Lover in Cuba」를 썼는데, 이 두 편은 폴락의 목소리로 쓴 소설 가운데 가장 마음에 드는 작품이에요. 저는 웹사이트에 정기적으로 글을 올렸고 팬레터도 받기 시작했죠. 그 전에 일하던 신문사에서는 그런 편지를 한 달에 한 통 정도 받을까 말까 했었기 때문에 저는 팬 메일 — 무려 팬 메일이, 무려 저한테요 — 에 빠질 수밖에 없었어요. 한편, 데이브와 저는 시카고와 뉴욕에서 낭독회를 열기 시작했습니다. 데이브는 사람들을 즐겁게 해주기 위해

저를 피츠버그로, 토론토로 데리고 다녔어요. 관객 규모가 점점 커졌고 덩달아 행사도 점점 과격해지면서 제 자아도 같이 부풀어 갔죠.

데이브 에거스 닐은 우리의 브루투스가 되었어요. 무대 위건 지면 위건 툭하면 정말 말하기 껄끄러운 것들을 입에 올립니다. 그래서 모든 사람들, 특히 저를 곤경에 빠뜨려요. 아주 시끄럽고 고약한 사람이죠. 우리는 서로 너무 깊게 연결되어 있기 때문에 저는 급기야 위궤양이 생겼습니다. 결국 우리가 닐을 한 사람의 인간으로 사랑하는 만큼, 조금의 거리를 둘 수밖에 없었죠. 하지만 그 무렵의 팬 메일이란 것에 대해 이야기를 좀 해야겠어요. 닐은 그때 어떤 가상의 여자와 사랑에 빠졌었고, 손발이 오그라들 것 같은 메일을 그녀에게 보내기도 했답니다. 사실 제가 맥스위니스 웹사이트와 잡지에 루시 토머스라는 이름으로 글 — 짧고 진지한 산문시였죠 — 을 써오고 있었는데, 닐이 거기에 반한 거예요. 닐은 그녀가 누군지 궁금해하면서 이 모든 이야기를 메일로 써 보내오곤 했죠. 저는 그때 닐과 많이 친하지 않았기 때문에 제가 루시라는 사실을 금방 털어놓지 못했어요. 닐이 그 여자에게 편지를 서너 통쯤 보낼 때까지 지켜보다가 마침내 고백했습니다.

(맞은편) 아타나시우스 키르허의 『오이디 푸스 아에깁티아쿠스*Oedipus Aegyptiacus*』 에 실린, 하느님의 호칭들을 나타낸 다이어 그램. 『맥스위니스』 제3호의 커버 디자인 에 간접적으로 영향을 주었다.

ys ad nomen Iesu respø̄det ac
monstratur. Omnes quoq; mundi nationes
nomen dei non sine mysterio.
4. litteris enunciare, docetur.

qui incipiunt

uersibus exod. c.14

ex tribus

Cabalistica

Extractabile quibus vide cau

MIRI — Camboy
SVNA — Carmani
SILA — Bactriani
GENA — Tibethenses
ELLA — Melopotam
PARA — Elamitæ
POPA — Cyrænei
ILLI — Adeni
ALAI — Ormusij
BORA — Zaflaneles
OBRA — Maldiuij
ABAG — Melindi
BILA — Narsingi
POLA — Samatrani
MORA — Philip. Insu
ZACA — Japonij
HANA — Chilenses
PIVR — Para: quaij
HOBA — Quitenses
BOSA — Mexicani
SOLV — Caleforny
BIVB — Canadeses
GVDI — Islandi
GOED — Belgæ
GOOT — Scoti
AGLA — Caballistæ
ABDA — Philosophi
ALLA — Mauri
ANVP — Angolani
ANEB — Congani
AGAD — Ius Hesper
ANOT — Tartari
TELI — Sine
TVRA — Indi
ZIMI — Peruani
ADAD — Assyrij
AGDI — Saraceni
AGEO — Copiitæ
ORSY — Magi
ESAR — Hetrusci
DIEH — Hyberni
GOOD — Angli
BVEG — Bohemi
TIOS — Mosci
BOGI — Hungari
BOOG — Poloni
GOTT — Germani
DIEV — Galli
IDIO — Itali
DIOS — Hispani
BOOG — Illyrici
ΘΕΟS — Græci
DEVS — Latini
ΣΥΡΙ — Persæ
AGZI — Abyssini
MOTI — Georgiani
ΘΩΥΤ — Ægypti
ABGD — Æthiopes
AllI — Arabes
KALO — Chaldæi
ZEVT — Syri
ARIS — Hebræi
ΔΗΟS — Thraces
ΣΟ3Ο — Bœotij
BOGO — Albanenses
PORA — Cretenses
TARA — Mogores
ALLI — Gymnosophi
PARA — Brachmani

Amor — Vita æterna — Spes omnium — Pulchritudo
Sapientia — Iustitia — Pax — Perfectio — Prouidentia
Principum — Medium — Tinis — Creator — Ignis — Lux
Dies — Rex Regu. — Dominus Dom. — Princeps — Dux
Sine — Via — Veritas — Vita — Veritas — Boni
Fons viuε — Pelagus — Caput — Pater — Protector — Saluator
Redemptor — Pythagor — Deus Virtut — Zelotes

YHWH (יהוה)

Explicatur in Cabala fol. 287

Pater — Clemens — Suffici — Longanim — Iustus — Misericor

oculus dexter Raphael — אבן יחל
Auris dextra Samael — כזר יכש
nares dextra Zadechiel — יקבסנע
os Raph ziel — שקוצית

Arbor mystica in medio Paradisi ad 72 gentium salutem plantata: cuius fructus 72 nomina dei sunt.

Arbor malorum punic. 12. sign. 12 tribus Israel. fert 12 monum. reuolutiones æquatur

Ephraim יהוה
Gad
Manasses
Iudas יהוה
Nephtali יהיה
Issac
Beniamin ויהיה
Dan יהיה
Aser
Ruben היוה
Simeon ההיו
zabu...

ISSUE NO. 3 | MID TO LATE SUMMER, 1999 | For contents, please see reverse. Here, we are otherwise occupied. | IN U.S.: $10 | ELSEWHERE, WE CANNOT SAY.

BEYOND THE YARD, BELOW THE TREES, BENEATH THE SNOW, UNDER THE FROZEN RIVER, THERE IS:

TIMOTHY

McSWEENEY'S

WINDFALL REPUBLIC.

Incorporating: TIMOTHY McSWEENEY'S QUARTERLY CONCERN *and* TIMOTHY McSWEENEY'S BLUE-JAZZ ODYSSEY, *and predating:* TIMOTHY McSWEENEY'S UNSUCCESSFUL INWARD, TIMOTHY McSWEENEY'S FINICKY CORRIDOR, *and* TIMOTHY McSWEENEY —LEPROSARIUM YEARS.

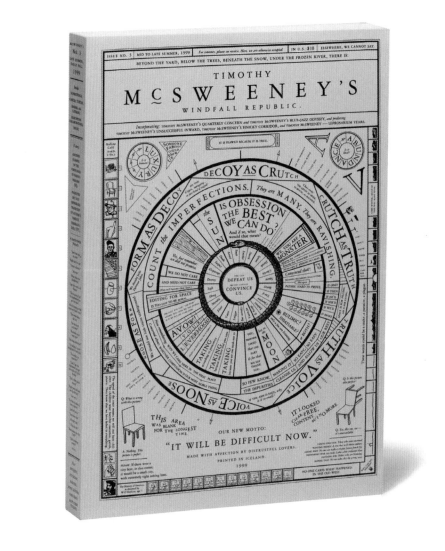

OUR NEW MOTTO:

"IT WILL BE DIFFICULT NOW."

MADE WITH AFFECTION BY DISTRUSTFUL LOVERS.

PRINTED IN ICELAND.

1999

NO ONE CARES WHAT HAPPENED IN THE OLD WEST.

맥스위니스 제3호 ⁽¹⁹⁹⁹⁾

『맥스위니스』 제3호의 커버 시안.

토드 프러전　주류 잡지에나 실렸을 법한 글이 『맥스위니스』 3호에 실렸습니다. 지금은 저도 이런 글을 실을 때 발생할 수 있는 여러 가지 실무적인 문제들을 이해하지만, 그때는 유나바머*를 인터뷰한 게리 그린버그의 글을 어떻게든 세상에 내놓고 싶어 다들 예민해져 있었죠.

게리 그린버그　저는 아무런 계획도, 심지어 핑계거리 하나 없이 그냥 맥스위니스로 들어갔습니다. 맥스위니스 대장이 누군지도 몰랐어요. 하지만 무슨 이유에서인지 이 사람이라면 제 2만5천 단어짜리 원고를 읽고 싶어 할 거라고 생각했어요. 유나바머를 설득해서 그의 공식 전기 작가가 되고 그래서 그걸 통해 유명 작가 반열에 올라 보려는 제 시도에 따른 글이었죠. 저는 연쇄 살인범의 비위를 맞추려 드는 이야기가 얼마나 아연실색할 일인지 그리고 그 자칭 영웅이 얼마나 무책임하고 미성숙한 사람이었는지 그때는 알지 못했어요. 그 무지 자체가 다소 무섭기는 하지만, 반면 약간의 행운을 가져다주기도 했죠. 그렇게까지 무식하지 못했다면, 감히 제가 원고를 보낼 생각이나 했겠습니까.

토드 프러전　초고를 보니 중심 줄기는 건드리지 않고 그대로 두었더군요. 유나바머와 계속 연락을 취하는 게리 자신에 관한 곤혹스러운 배경 설명 말이에요.

게리 그린버그　알고 보니, 마침 바로 그 무렵의 맥스위니도 자신의 〈작가적 교만〉에 아연실색한 나머지 제 교만 따위는 안중에도 없는 것 같더군요. 그즈음이었죠. 저 역시 맥스위니의 진짜 이름이 데이브이고, 아이슬란드와 관련된 어떤 일을 하는 중이며, 밤 늦게까지 자지 않고(그래서 저는 데이브를 엄마 집 지하실에 얹혀살면서 얼굴은 누렇게 뜬 컴퓨터광쯤으로 상상했죠) 책상 앞에 앉아 굵은 글씨로 지적

☆　Unabomber, University and Airline Bomber를 줄여 부른 FBI 암호명으로, 주로 대학과 항공사를 목표물로 삼았던 미국의 유명한 연쇄 소포 폭탄 테러범을 일컫는다.

사항을 적는 사람이란 걸 알게 됐어요. 〈안 돼요! 안 돼! 그 사람들이 당신을 십자가에 매달 겁니다! 이 문장은 그 자체로 너무 경솔하여, 결국 너무 많은 폭발력을 갖게 됐어요〉, 〈아동기가 《사악하게 비도덕적》이라고 누가 그러던가요?〉, 〈반드시 모든 비유를 그 절대적인 한계까지 몰아붙여야만 합니까?〉)

토드 프러전 어느 날 저녁 데이브가 가제식(加除式)*으로 제본된 문서 꾸러미를 하나 건네줬어요. 콜로라도 주 플로런스의 형무소에서 게리에게 온 것이었습니다. 유나바머의 필체는 냉소적이고 이성적이고 꼼꼼했어요. 정신병자일 것 같던 이미지와는 정반대였답니다. 제가 손에 쥐어 본 것 가운데 가장 신성하지 못한 유물, 초자연적인 물건이라 할 수 있었어요. 손가락 끝으로 종이 위를 쓸어 보며 펜에 꾹꾹 눌린 자국의 감촉을 느껴 봤습니다. 서체로도 쓸 만하겠다고 했지만, 데이브는 제 변태적인 아이디어에 대해 단호했어요. 한 주 내내 악몽을 꾼 것 같습니다.

게리 그린버그 각주 달기가 좀 어려웠습니다. 하지만 그때 데이브가 편집자들 가운데 한 분의 말을 제게 전해 줬어요. 그분은 데이브에게 그렇게 많은 시간을 투자하면서까지 제가 냉정함을 유지하도록 도와줄 필요가 있느냐고 반문하셨답니다. 죽이 되든 밥이 되든 제 스스로 어떻게든 풀어 가도록 내버려 두는 것이 맞을지 모른다면서요. 갑자기 그 경고가 썩 틀린 말은 아니라고 생각했어요.

브렌트 호프 아주 많은 사람들이 게리의 유나바머 글을 읽고 혼란스러워했죠. 그렇지만 저더러 우리 집 책꽂이에서 아이들이 볼까 가장 두려운 글 하나를 꼽으라면, 단연 로드니 로스먼의 「프레시 스텝Fresh Step」의 이메일들입니다. 『맥스위니스』에서 읽어 본 역대 글 가운데 가장 심란하고 역겨웠어요.

로드니 로스먼 『맥스위니스』 3호에 「프레시 스텝」 이메일들이 실린 것은, 텔레비전 코미디 프로에서 브루클린의 한 문예지 편집자에게 보내는 편지 형식으로 각색된 드문 ― 아마도 유일한 ― 사례였습니다.

☆ 필요에 따라 낱장을 끼웠다 뺐다 할 수 있도록 제본하는 방식.

McSWEENEY'S

No. 3

LATE SUMMER, EARLY FALL 1999

Inside:
SUPERSTRINGS; CANCER; TURTLES; SINGING *while* CATERING; GOAT/SPIDER COLLABORATIONS; DOUBT;

A story:
ANOTHER EXAMPLE OF THE POROUSNESS OF VARIOUS BORDERS (VI); PROJECTED BUT NOT IMPROBABLE TRANSCRIPT OF AUTHOR'S PARENTS' MARRIAGE'S END, 1971.

by DAVID FOSTER WALLACE

"Don't love you no more."
"Right back at you."
"I want a divorce."
"Suits me."
"What about the doublewide."
"I get the track is all I know."
"You're saying I get the doublewide you get the truck."
"All I'm saying is that truck out there's mine."
"Then what about the boy."
"for the truck you mean?"
"You mean you'd want him?"
"I'm asking if you're saying you'd want him."
"You saying ya want him?"
"Look, I get the doublewide you get the track we flip for the boy."
"That's what you're saying?"
"Right here and now we flip for him."
"Let's see it."
"For Christ's sake it's just a quarter."
"Just let's see it."
"Jesus here then."
"All right then."
"I flip you call!"
"How's about you flip I call?"
"Quit screwing around."
THE END.

Also:
ANTIQUES; ICE CREAM; BADGERS; NOISE; LETTERS; CHRISTMAS; & PICTURES (COLOR).

데이비드 포스터 월러스의 단편 소설이 실린 제3호 커버의 책등.

아마 1998년에서 1999년으로 넘어가는 겨울이었던 같군요. CBS의 간판 토크쇼 〈데이비드 레터먼 쇼〉의 작가 세 명과 저는 프레시 스텝이라는 이름의 〈보이 밴드〉를 만들었습니다. 외모로 치자면 백스트리트 보이즈와 비슷했고, 음악 성향은 엔싱크*와 비슷했어요. 밴드 이름은 어느 유명한 고양이 용품 브랜드에서 따왔죠. 그래서 그 밴드를 위해 〈당신은 프레시해져야 해요(프레시 스텝으로 프레시해져요)〉라는 곡도 하나 썼습니다. 작곡은 폴 샤퍼가 맡았고요. 이 밴드는 〈레터먼 쇼〉에도 출연하게 됐는데, 그랬더니 MTV에서도 관심을 갖고 〈토탈 리퀘스트 라이브〉라는 프로그램에까지 출연시켜 주더군요. 몇 시간 뒤 프레시 스텝의 이메일 박스 — 밴드의 웹사이트를 만들었거든요 — 에는 이 밴드를 진짜라고 생각한 수많은 열네 살 소녀들이 보낸 편지가 폭주하기 시작했어요. 결국 1만 통 이상의 이메일을 받았습니다.

숀 윌시 『맥스위니스』 3호는 로런스 웨슐러의 〈컨버전스Convergences〉가 첫발을 내딛은 호였기도 했어요.

로런스 웨슐러 저는 〈컨버전스〉 같은 형태의 정기 연재물을 시작해 보려고 백방으로 시도했었습니다(예전에 시도했던 사례들을 모아 둔 파일이 있어요). 엄청나게 많은 출판사들에게 그 아이디어를 제공했고, 어리둥절해하거나 당황하거나 난감하다는 듯 어깨를 으쓱하면서 다들 똑같은 반응을 보이는 것도 계속 지켜봤고요. 〈불가능하다, 안 될 것이다, 반짝하고 말 것이다〉라는 반응이었죠. 숀과 저는 둘 다 『뉴요커』에서 일하고 있었습니다. 우리 두 사람이 데이브와 커피 한잔을 했는데, 데이브가 눈도 한번 깜빡하지 않고 선언했죠. 「좋아요. 해봅시다.」 그래서 우리는 직장을 그만뒀습니다. 저는 이 연재물의 진정한 시조가 영국의 탁월한 비평가 존 버거라는 사실이 여기, 서문의 바로 첫 문장에서부터 언급되어 있어서 기뻐요. 그리고 데이비드 포스터 월러스의 뛰어난 단편이 실렸던 것도 3호가 아니었나요? 친구들에게 그 단편이 실렸으니 꼭 찾아서 읽어 보라고 신신당부를 했다가 나중에 친구들로부터 그런 글을 못 찾았다고, 거기 없더라고, 잔뜩 불평을 듣기 십상이었던 호였어요. 그래서 책등을 보라는 이야길

☆ 백스트리트 보이즈와 엔싱크 모두 미국의 대표적인 보이 밴드이다.

45

꼭 해야 했죠. 참, 우리가 시(릭 무디의 「고백시Confessional Poem」였죠?)를 싣기 시작한 것도 역시 이때가 아니었나요? 저는 시가 좀 더 많이 실렸으면 합니다.

릭 무디 저는 제가 쓴 변형시*들을 전부 내버려 두고 있었어요. 20년 가까이 지어 왔던 시들인데요, 장시간 떠들어야 할 때 받는 스트레스를 풀기 위해 가끔 이런 시를 짓습니다. 마침 『맥스위니스』가 변형시를 콜라주 — 마치 거의 모든 종류의 텍스트나 목소리 그리고 그 외의 어떤 구성도 삼킬 수 있는 — 라는 시각에서 보고 있기 때문에 데이브가 한두 편 정도는 실어 줄 수도 있겠다고 생각했죠. 그리고 저는 이 〈진짜〉 시도 함께 보냈어요. 물론 제 스스로를 〈진짜〉 시인이라고 여기지는 않았지만요. 이유는 잘 몰라도 어쨌든 데이브가 그 시, 그러니까 제 〈진짜〉 시를 선택했어요. 그저 상품명을 줄줄이 나열한 게 전부인 시죠. 데이브가 왜 변형시를 택하지 않았는지 그 이유를 알 것 같았어요. 변형시가 이해하기 어렵기 때문이었어요. 어쨌든 데이브가 제 진짜 시를 뽑아 주었다는 사실은 약간 감격스럽습니다. 태어나서 처음 발표된 시거든요.

토드 프러전 밀봉하고, 도장 찍고, 주소 딱지를 붙인 다음 우체통이 눈에 뜨일 때마다 입구로 밀어 넣어야 했던 권수가 아마 1천 권은 되었지 싶습니다. 사람 몇이 발송 작업을 도와주겠다고 나섰으니까 예정대로라면 두어 시간 안에 일이 끝났어야 했어요. 그렇지만 자꾸 쳐지기 시작했고, 결국 피자마저 바닥나자 나중에는 착한 사마리아인들만 남게 됐죠. 누군가가 10번가, 그러니까 우리 사무실에서 모퉁이 하나만 돌면 되는 곳에 있는 주소 딱지를 발견했을 때는 이미 밤 10시가 가까워져 있었어요. 제가 불쑥 그랬죠. 「우리 손으로 직접 배달해요.」 데이브도 맞장구쳤어요. 「아, 그래요. 그건 옆으로 치워 두세요. 직접 가면 아마 깜짝 놀랄 겁니다.」 우리는 전부 동의했습니다. 아이가 있는 사람도 없었고, 앞으로 8시간 뒤 말끔한 양복을 차려입고 시내 중심가에 있어야 되는 직업을 가진 사람도 없었으니까요. 그리고 솔직히 말해, 2월 어느 날 한밤중에 잡지사 직원들이 마치 크리스마스 캐럴을 부르러 오글오글 모인 사람들처럼

☆ found poem. 신문이나 잡지처럼 널리 읽히는 텍스트들에서 단어나 문장을 뽑아 변형하여 짓는 시.

(왼쪽) 일반적인 판형보다 작게 인쇄된 단편 「좋은 글이라는 확신이 없기 때문에 이 이야기는 작다This Story Is Small Because I Am Not Sure It Is Good」

(오른쪽) 에이드리엔 밀러가 쓴 어느 단편소설의 일부분으로, 점선을 따라 페이지를 자르면 또 다른 이야기가 숨어 있다.

추워서 빨개진 볼로 레이캬비크 발(發) 배에서 막 내린 뜨끈뜨끈한 잡지를 자랑스레 어깨에 메고 자기 집 현관 앞에 옹기종기 서 있는 모습을 보고 싶지 않은 사람이 있을까요? 우리의 유쾌한 방문을 심각한 신변의 위협으로 간주해서 경찰에 신고할 사람이 있을까요? 잘 모르겠습니다. 하지만 경광등을 번쩍이며 7번가를 질주하던 그 두 대의 경찰차와 구석에 웅크리고 있던 그때 우리 모습을 떠올리면, 그 구독자의 이름을 기억해 내고 싶어져요. 그래서 우리가 어디에서나 아주 능숙하게 주워섬길 수 있었던 한마디를 해주고 싶습니다. 「죄송합니다.」

컨버전스란 무엇인가?

로런스 웨슐러　컨버전스란 간단히 말해 개연성 없는 배열이지요. 제가 하는 일이라곤 그저 서로 다른 이미지들을 한데 모아 놓고 독자들에게 〈이걸 보세요, 자, 다음에는 이걸 보세요〉라고 말하면서 그들의 매혹적인 여운을 즐기도록 돕는 것이 전부입니다. 컨버전스가 지면에 최초로 수록된 곳은 『맥스위니스』 3호였습니다. 그리고 그 이후로 계속해서 실렸지요.

드디어 몇몇 출판사에서 이 연재를 단행본으로 내자며 관심을 보여 왔지만, 잡지에 실렸던 이미지들에 대해 우리가 한 장 한 장 엄밀하게

『맥스위니스』 제3호에 수록된 「발견된 삼면화Found Triptych」.

(왼쪽부터) 조르주 드 라 투르의 「신생아 The Newborn Child」의 부분, 앙리 마티스의 「여인 습작(사이렌)A Study of a Woman (Sirene)」, 미국의 페미니스트 미술가 한나 윌케(ⓒ Estate of Hannah Wilke).

『맥스위니스』제5호의「더 멀리 가지 뻗기 Branching Out Further」.

(왼쪽부터) 신경학자 리처드 레스탁의 「뇌: 소뇌의 뉴런The Brain: neurons in cerebellum」, 생물학자 토머스 아이스너 의「참나무 잎Oak Tree Leaf」(1999), 『내셔널 지오그래픽』2000년 1월호에 실린「사이버스페이스의 지도」(부분).

『맥스위니스』제3호의「절대적인 것의 표현들Expressions of an Absolute」.

(왼쪽부터) 충돌하는 두 은하를 그린 어느 예술가의 작품(1954년 『라이프』에서 발췌, 잭슨 폴록의「가을의 리듬Autumn Rhythm」), 달의 풍경, 마크 로스코「무제 Untitled」(1971).

사용 허가를 받지 않았다는 사실을 알게 되고는 다들 뒤로 물러섰어요. 그럴 법도 하죠! 하지만 우리가 그 이미지들을 사용한 것은 공정 사용*의 전형적인 사례입니다. 그래서 우리는 그런 허가는 정말 필요 없다는 입장을 굽히지 않았어요. 수많은 편집자들이 우리 앞에서는 수긍을 하다가 결국 나중에는 몸을 사렸어요. 사내 법률 담당 부서가 그런 주장에 동의하도록 좌시하지 않았을 테니까요. 그렇다고 지금 시점에서 새삼 그 이미지들의 사용 허가를 모두 얻는다는 것 역시 이만저만 성가신 일이 아니기 때문에(금전적으로나 행정상 쏟아 부어야 하는 인력과 시간 면에서) 단행본 출판 계획은 결국 모두 무산되었습니다. 저는 데이브, 일라이와 함께 출판사들 쪽에 문제 제기를 했지만, 그들은 관례대로 이렇게만 말하더군요.「우리 선에서 해결해 보죠.」 그리고 실제로 아무도 우리를 성가시게 하지 않았습니다. (외국 출판사 쪽에서 해외의 판본을 걸고넘어지는 사건도 일어나지 않았고요.)

☆ Fair Use. 저작권자의 이익을 해치지 않는 범위 내에서 이뤄진 저작물의 활용.

왜 아이슬란드인가?

데이브 에거스　　1998년 뉴욕에 거주하고 있을 때 시내에서 열리는 미술 전시를 많이 보러 다녔습니다. 그러다가 과감한 시도를 보이는 예술가들에 대한 글을 써보고 싶다는 생각이 막연히 들더군요. 무엇보다 크리스토의 작업을 가장 존경했고, 그 밖에도 캔버스 너머로 자신의 작품 세계를 확장해 간 여러 작가들에 대해 조명해 보고 싶었어요. 하루는 8번가 — 확실치는 않지만 — 의 한 갤러리에 들어갔다가 정신이 번쩍 드는 작품을 보게 되었습니다. 하늘에서 집이 떨어지는 광경을 찍은 대형 사진 작품들이었어요. 마치 신이 하늘에서 내던지기라도 한 것처럼 랜치하우스*를 비롯한 작은 주택들이 수천 미터 상공에서 아래로 급강하하는 놀라운 이미지들이었습니다. 전시 도록을 사봤더니 작가 피터 가필드가 어떻게 이 사진들을 촬영했는지 그 과정을 비교적 자세히 설명해 놓았더군요. 아마 파손된 조립식 가옥들을 구매해서 대형 군용 헬리콥터에 고리로 연결한 다음 수천 미터 상공으로 끌어올려 언덕 사면에 떨어뜨렸나 봅니다. 낙하하는 동안 재빨리 가필드는 그 장면을 카메라에 담았고요. 도록에는 가필드와 그의 조수들이 안전모를 쓰고 무언가를 쳐다보는 포즈를 취하거나 청사진을 검토하는 모습 등을 담은 사진들이 있었는데, 어디로 보나 아주 전문적이고 유능해 보이는 인상이었죠. 저는 가필드가 크리스토와 잔클로드, 리처드 세라, 앤디 골즈워디 만큼이나 용감하고 이상주의적인 예술가라는 생각이 들었어요. 물리학 법칙, 예산, 시 당국 같은 것들에 걸려 넘어져 절대 자신의 이상을 실현하지 못할 사람이 아니었어요. 그래서 저는 혹시라도 작업 이야기를 좀 들을 수 있을까 해서, 그리고 어쩌면 다음번 낙하 작업 때 구경을 할 수 있지 않을까 싶어 그에게 접촉을 시도했죠. 그리고 약속을 잡았습니다. 가필드의 브루클린 작업실로 가는 길에 다시 한 번 도록을 찬찬히 넘겨보면서 그 야심찬 패기에 한 번 더 놀라지 않을 수 없었어요. 그러다가 문득 석연치 않아 보이는 무언가가 눈에 들어왔죠. 표제지에 이런 글귀가 보이는 겁니다.

PETER GARFIELD

피터 가필드의 미술 전시 도록 『냉혹한 현실*Harsh Reality*』. 1998년 아이슬란드 레이캬비크의 오디 인쇄소에서 인쇄되었다.

(맞은편) 도록 『냉혹한 현실』에 실린 작품 가운데 한 점인 「움직이는 집(성명서) Mobile Home(Communique)」(1996).

☆　　ranch house. 칸막이가 없고 지붕이 낮은 단층집으로 미국 교외에 많다.

〈인쇄: 아이슬란드 오디 인쇄소〉, 저는 그때까지 아이슬란드 인쇄소에 대해서는 한 번도 들어 본 적이 없었기 때문에 그냥 일종의 장난이겠거니 하고 말아 버렸어요. 그렇게 가필드의 작업실에 도착했고, 제 첫 번째 질문은 크리스토와 그의 어마어마한 작업 스케일에 대한 것이었습니다. 그것이야말로 한때 미술 학도였던 제가 언제나 존경해 마지않았던 부분이거든요. 그렇게 이러저런 이야기를 나누었죠. 저는 가필드가 그런 작품을 탄생시키기 위해 기울인 노력과 수고에 대단히 감명을 받았다고 한참을 떠들었어요. 그런데 갑자기 그가 제 말을 막는 겁니다. 〈그거, 다 조작인 거 아시죠?〉 정확히 그렇게 말했는지는 확실치 않지만, 아무튼 그런 취지의 말이었어요. 도록이 조작이라는 겁니다. 위에서 떨어지는 집, 헬리콥터, 언덕 사면 같은 건 실제로 없었어요. 가필드는 제가 일부러 순진해 보이는 척 장난을 치는 건가 하는 의심의 눈초리로 저를 쳐다보았습니다. 그러고는 저를 작업실에 있는 탁자로 데리고 가서 사진 속에 찍혔던 바로 그 집들을 보여 주었어요. 아, 5센티미터 정도가 될까 말까 한 장난감 집이더군요. 제가 속은 겁니다!

도록 『냉혹한 현실』에 실린 피터 가필드의 주택 공중 낙하 프로젝트 팀.

그 도록에서 유일하게 진짜였던 것은 잠시 저를 주춤하게 했던 그 문구, 〈인쇄: 아이슬란드 오디 인쇄소〉밖에 없었어요. 저는 잔뜩 낙담하고 풀이 죽어서 돌아왔죠. 그런데 그 〈오디〉라는 이름이 계속 잊히질 않는 거예요. 게다가 저는 아이슬란드에 대한 호기심도 항상 있었기 때문에 어느 날 전화를 한 번 걸어 봤어요. 수화기 너머로 신호음이 들려왔고, 그 순간 저는 만약 이 인쇄소가 진짜라면, 그리고 인쇄 비용이 괜찮다면 우리 『맥스위니스』를 레이캬비크에서 인쇄할 수도 있겠구나 하는 생각이 스쳤습니다. 알아보았더니 가격도 좋고 일솜씨도 비길 데 없이 훌륭한 업체였어요. 그래서 당장 시작했습니다. 맥스위니스의 계간지와 단행본 가운데 처음 서른 권 정도를 오디에서 인쇄했어요. 저는 그곳을 수없이 들락거렸고, 레이캬비크 북쪽의 한 피오르에서 여름을 보낸 적도 있었습니다. 어쨌든, 그분들은 탁월한 기술자이자 장인들이었고, 아이슬란드에 사는 분들이라면 반드시 한번쯤 가볼 만한 곳이에요. 올여름에 한 번 시도해 보시죠.

비외시 비디손　예술가들과 일하는 인쇄 기술자라면 멋진 아이디어를 실제 책으로 옮기는 과정에서 끝까지 낙관적인 태도를 버리지 말아야 합니다. 환상적인 디자인 아이디어를 끝내 구현시키지 못하는 경우도 있지만, 어느 경우이든 우리는 언제나 최선을 다합니다. 『맥스위니스』의 몇몇 호들 — 가령 표지에 새 그림이 있던 8호 — 은 수도 없는 테스트를 반복한 끝에 해결책을 찾아냈어요. 데이브와 디자이너들이 생각하는 최종 이미지를 뽑아내는 방법을 찾기 위해 제본 및 인쇄 부서와 몇 시간씩 회의를 거쳤죠.

아르니 시구르드손　가장 잊을 수 없는 『맥스위니스』 한 호를 꼽으라면 저는 못 고를 것 같습니다. 그렇지만 15호는 적어도 두 가지 이유에서 제게 소중하다고는 말할 수 있어요. 먼저, 아이슬란드의 작가들의 작품을 다루었을 뿐 아니라 커버 역시 아이슬란드 예술가의 작품이거든요. 그리고 제가 오디를 그만두고 아이슬란드로 돌아가기 전*에 여러분과 마지막으로 작업했던 호이기도 했습니다.

비외시 비디손　『맥스위니스』7호는 제 손으로 인쇄한 출판물 가운데 확실히 가장 기억에 오래 남을 역작이었습니다. 가제식으로 제본한 본문을 두꺼운 합지 커버로 감싼 다음 고무 밴드를 둘러 고정시킨 형태였어요. 이 7호는 2001년 9월 11일의 사건 직후 제작에 들어갔습니다. 일정이 빠듯하긴 했지만 그런대로 순조롭게 진행되고 있었어요. 아르니가 뉴욕에서 고무 제조회사 한 곳을 찾았고, 고무 밴드를 아이슬란드로 보내 주기로 했죠. 그동안 저는 인쇄와 제본 과정을 마치고 물건만 도착하면 바로 다음 공정으로 들어갈 수 있도록 만반의 준비를 해놓았어요. 드디어 고무 밴드가 도착했습니다. 제작이 완료되고 운송 회사 발송을 시작하기까지 딱 하루 이틀 정도를 남겨 놓은 시점이었어요. 아, 그런데 배송된 고무 밴드 상자를 열어 보니 고무 밴드 위에 허옇게 가루가 덮여 있는 거예요. 당시 미국의 상황 — 테러리스트들이 탄저균 분말이 든 소포를 보내는 사건이 발생해서 탄저병 공포가 퍼져 있었답니다 — 을 모르지 않았기 때문에, 백색 가루를 뒤집어 쓴 고무 밴드로

☆　오디 출판사는 업무상의 편의를 위해 미국에도 별도에 사무실을 두고 운영한다.

묶은 책 수천 권을 미국행 화물선에 실을 수는 없다고 판단했어요. 달리 무슨 수가 있었겠습니까? 미국 세관에 걸리면 고스란히 날려야 할 몇 주일, 몇 달은커녕 당장 하루도 더 지체할 수 없는 상황이었는데요. 결국 여기 레이캬비크에 있는 한 세탁 업소에 전화를 걸어서 그 고무 밴드들을 세척해 줄 수 있겠냐고 물었죠. 가능할 것 같다는 쪽으로 결론이 났고, 세탁소 사장은 그 즉시 일에 착수했습니다. 그때가 오후쯤이었어요. 사장은 전 직원을 동원해서 밤새도록 고무 밴드를 빨았습니다. 그리고 다음 날 아침에 우리는 그 물건을 넘겨받았어요. 당연히 제작 공정은 제시간 안에 마무리됐고, 일정표에 따라 배송이 시작됐죠.

7호 외에도, 다이커팅☆ 공법으로 커버에서 알파벳 〈I〉자 모양을 잘라 냈던 단행본(스티븐 딕슨의 『나.I.』)도 무척 자랑스럽습니다. 그 디자인을 구현할 방법을 찾느라 어마어마한 시간을 쏟았고, 결국 성공하고 났더니 아주 독특한 책이 완성되었어요. 우리가 아는 한 아이슬란드에서 아직 그런 책을 만든 곳은 없습니다.

맥스위니스의 출판물들이 성공할 수 있었던 핵심은 우리가 디자인에 불가피하게 약간의 수정을 가해야 했을 때 데이브와 다른 디자이너들이 그 변화에 대해 항상 긍정적이었다는 점에 있습니다. 〈할 수 있다〉는 태도는 모든 사람에게 힘을 주죠.

아르니 시구르드손　　　그러니까 으레 이런 식이에요. 데이브가 아주 희한한 디자인 아이디어를 들고 옵니다. 그러면 비외시가 말해요. 「가능합니다.」 그때부터 창조성과 각고의 노력이 경주를 시작하죠. 이런 태도는 이제 쉽게 찾아보기 힘들어졌지만 맥스위니스와 오디 인쇄소는 아주 오랫동안 이것을 고수해 왔습니다. 이런 비법을 가지고 일하는 소수의 사람들은 분명 살면서 좋은 열매를 거둘 거예요.

비외시 비디손　　　『맥스위니스』 첫 세 권을 저는 가장 좋아합니다. 세 권 다 아주 평범해 보이지만, 그런 것들이 제가 좋아하는 유형의 디자인이거든요. 클래식함이죠. 만약 제가 『맥스위니스』 커버 디자인을 맡게 된다면 우아하고 단순한 디자인과 고급 재료를 선택할 겁니다. 물고기 가죽을 써보는 것도 흥미로운 도전이 될 것 같아요.

☆　　die-cutting. 금형을 사용해서 자르는 방식.

기본 책(추가 항목 없음) — 인쇄 관련 사항 및 대략적인 비용

제본 방식 .. 페이퍼백

크기 ... 가로 152mm × 세로 228mm

면수 ... 176페이지

종이 ... 표지: 기본 백색 표지 용지

내지: 기본 백색 속지 용지

잉크 ... 표지: 단색(검정)

내지: 단색(검정)

인쇄 부수 .. 5천 권

인쇄 비용 .. 7천550달러(권당 1.51달러)

국내 운송비 .. 8백 달러(권당 0.13달러)

총 비용 .. 8천350달러(권당 1.67달러)

맥스위니스는 이런 형태의 기본 책을
어디에서 인쇄하는가? 북미에 있는 우리의 거래처 인쇄소들 가운데 한곳에서 인쇄한다. 캐나다의
위니펙에 있는 웨스트캔, 위스콘신 주 스티븐스 포인트에 있는 워잘라 같은
곳들이 있다.

그곳에서 인쇄하는 이유는? 북미에 있는 인쇄소들은 별도의 추가 항목 없는 기본 책을 비교적 저렴한
가격에 인쇄해 준다. 거리도 멀지 않으므로, 우리의 또 다른 주 거래처인
싱가포르의 TWP(Tien Wah Press)같은 해외 인쇄소에 비해 운송 비용도 낮고
전체 진행 과정도 빠르다. 게다가 북미의 인쇄소에서는 일반 용지나 특수 질감
처리 용지를 좀 더 쉽게 구할 수 있다.

싱가포르에서 인쇄할 때는 언제인가? 완전 컬러 인쇄, 수작업, 일반적이지 않은 크기와 제본 등을 해결해야 할 때
싱가포르에서 인쇄한다.

맥스위니스는 아이슬란드에서도
인쇄를 하지 않는가? .. 그렇다. 가장 초기에 낸 책들은 전부 아이슬란드에서 인쇄했다. 하지만 그때는
US 달러의 가치가 심하게 부풀어 있을 때였다.

추가 항목 — 추가 비용 내역(권당)

내지

검정 외의 단색 인쇄 .. 0.00달러
많은 인쇄소들이 검정 이외의 단색—가령, 검정 잉크 대신 갈색 잉크— 인쇄도
별도의 추가 비용이 없이 또는 거의 없이 해주는 편이다.

16면 추가 .. 0.12달러
책은 보통 한 번에 16(또는 32)면씩 인쇄된다. 따라서 책의 면수를 정할 때는
16배수로 하는 것이 유용하다. 192면 책은 176면 책과 인쇄 비용이 동일하다.

착색지tinted page .. 0.26달러
색지colored paper는 가격이 아주 비싸기 때문에 우리는 사용하지 않는다.
대신, 백지에 색을 인쇄하는 방법으로 색지 효과를 낸다. 맥스위니스에서는
제12호를 기점으로 착색지를 많이 사용하기 시작했다.

2도 인쇄 .. 0.26달러
〈색 추가adding a spot color〉라고도 불린다. 『맥스위니스』 제14호의 모든
일러스트레이션은 파란색으로 인쇄되었다.
검은 글씨 + 파란 일러스트레이션 = 2색.

가름끈 .. 0.34달러
『닐 폴락의 미국 문학 선집The Neal Pollack Anthology of American
Literature』에는 가름끈이 포함되었다. 가름끈의 한쪽 끝을 책등 안에 집어
넣어 고정시킬 수 있다.

4도 (CMYK) 인쇄 .. 0.84달러
〈4색〉, 〈4c〉, 〈완전 컬러 처리〉 등으로도 불린다. 『맥스위니스』 제6호와
제13호에서 우리는 처음으로 내지를 4도로 인쇄했다.

표지

2도 인쇄 .. 0.04달러

4도 인쇄 .. 0.11달러

갈색 크래프트 합지 .. 0.02달러
기본 백색 표지 용지를 대신할 수 있는 저렴한 대안으로, 『새 여친에게Dear
New Girl』의 표지에 쓰였다.

앞, 뒤 표지 안쪽 면의 단색 인쇄 0.05달러
페이퍼백의 경우 앞표지 안쪽 면과 뒤표지의 안쪽 면을 동시에 인쇄할 수
있다. 앞표지 안쪽 면에 무언가를 인쇄한다면, 뒤표지 안쪽 면도 동시에
인쇄하는 것일 수 있다.

앞, 뒤 표지 안쪽 면의 4도 인쇄 0.12달러

광개본lay-flat 표지 래미네이트 0.12달러
래미네이트는 표지가 (특히 습기로 인해) 손상되지 않도록 보호하는 얇고
투명한 플라스틱 막이다. 래미네이트는 유광과 무광 모두 가능하다. 우리가
래미네이트를 할 때는 항상 무광 쪽을 택했다.

둥근 모서리 .. 0.13달러
『새 여친에게』의 경우 속지의 모서리를 둥글렸다.

다이커팅(간단한 형태) .. 0.22달러
『맥스위니스』 제29호 표지에 다이커팅 방법으로 둥근 구멍을 뚫었다.

박 찍기 .. 0.27달러
『종이로 만든 사람들The People of Paper』 표지에 나온 빨간 꽃들과
『맥스위니스』 제8호 책등의 은색 새들은 박을 찍어 인쇄한 것이다.

책날개 .. 0.29달러
소프트커버의 책날개는 하드커버의 재킷과 같은 모양 및 기능을 갖고 있다.
책날개가 있었던 『맥스위니스』는 제12호가 최초였다. 〈빌리버The Believer〉
시리즈 가운데도 책날개가 붙은 책이 몇 권 있다.

다이커팅(특수 형태) .. 0.36달러
딕슨의 『나.I.』에서 우리는 다이커팅 기법으로 표지에 알파벳 〈I〉 형태의
구멍을 뚫었다.

하드커버 ..
페이퍼백을 하드커버로 〈업그레이드〉 하는 데는 무수한 방법이 있다. 우리가
가장 선호했던 방법을 몇 가지 소개하겠다.

- 합지 + 천으로 감싼 책등 2.03달러
 『우리의 속도를 알게 될 거야You Shall Know Our Velocity』에서 썼던
 방식이다. 천이나 종이 재킷으로 싸지 않은 채 회갈색 합지를 그대로
 노출시킨다. 그리고 천으로 책등을 싸서 제본한다.

- 와이벌린Wibalin 표지 싸개 2.04달러
 『비명 지르는 라트커The Latke Who Couldn't Stop Screaming』에서 썼던
 방식이다. 〈유럽의 선도적인 부직포 표지 원단〉인 와이벌린으로 전체를
 감싸는 하드커버이다. 어느 면에서 우리는 천보다 와이벌린을 더 선호한다.
 인쇄기의 잉크를 잘 먹을 뿐 아니라 천처럼 너덜너덜해지지도 않기
 때문이다.

- 인쇄된 종이 표지 싸개 2.06달러
 『맥스위니스』 제20호의 표지에서 썼던 방식이다.

- 천 표지 싸개 .. 2.25달러
 『나.』에서 썼던 방식이다.

- 인조 가죽 표지 싸개 .. 2.30달러
 『맥스위니스』 제11호의 표지에서 썼던 방식이다.

추가 항목 — 추가 비용 내역(권당)

하드커버 추가 항목

면지-4도 인쇄 ... 0.05달러
면지는 하드커버 책의 앞면과 뒷면에 있는 약간 두꺼운 종이이다. 우리는 항상
면지에도 인쇄를 했다. 보기에도 예쁘고 비용도 아주 적기 때문이다(페이퍼백은
대부분 면지가 없다.)

뗄 수 있는 뒤표지 스티커 0.07달러
가끔 우리는 책 뒤표지에서 떼어 낼 수 있는 단색 스티커에 책의 바코드와
광고 문안 — 판매와 홍보 목적 — 을 인쇄하곤 한다.

4도 재킷 .. 0.17달러
원래 재킷은 한 면에 4도로 인쇄를 하고 인쇄된 면에 래미네이트 코팅을 한다.
안쪽 면은 인쇄하지 않고 그냥 둔다.

고정용 고무줄 ... 0.20달러
『우리는 어떻게 굶주리는가How We Are Hungry』의 표지에
쓰였다.

4도 삽입지 ... 0.18달러
『돌아다니는 해골의 수수께끼The Riddle of the Traveling Skull』의 표지에
쓰였다.

접는 방식의fold-out 포스터 크기 재킷 0.27달러
『맥스위니스』제13호나 제23호의 재킷은 양면 모두 4도로 인쇄했다.

기타

수축 포장shrinkwrap .. 0.13달러
가능하면 피하려고 하지만, 책의 다양한 부속 요소들이 서로 떨어지지 않고
고스란히 모여 있도록 하려면 때로는 이 방법이 최고이다.

200mm×255mm 4도 일회용 문신 시트 0.48달러

Z형 제본 .. 0.49달러
2개의 책등이 있는, 전체적으로 Z자 모양의 하드커버. 『맥스위니스』제24호
표지가 이런 형태였다.

CD .. 0.71달러

DVD .. 0.77달러

CD나 DVD를 제자리에 고정시키는 플라스틱 징 0.03달러

여기 표시된 가격들은 우리가 제작 현장에서 경험한 바를 바탕으로 했지만, 항상 그렇다고 보장할 수 있는 것은 아니다. 게 요리 가격이 레스토랑마다 (그리고 계절마다) 천차만별이듯, 인쇄 비용도 업체마다 제각각이다. 어디든 다 통용되는 만능 메뉴 같은 것은 없으며, 그런 것을 제시하려는 것이 우리 목적도 아니다.

그저 우리는 우리 출판사가 사용해 왔던, 또는 사용할 것을 고려해 보았던 수많은 〈추가 항목〉들 가운데 몇몇 가지의 상대적 가격을 —그저 개략적으로— 보여 주려는 것이다.

(예를 들어, 당신은 DVD 하나를 제작해서 페이퍼백 북에 끼우면 같은 책을 하드커버로 바꾸는 것과 대략 비슷한 비용이 든다는 사실을 알고 있었는지? 그리고 갈색 크래프트 합지가 쉽게 구할 수 있는 표지 재료라는 사실을 알고 있었는지?)

책 한 권을 기획할 때마다 항상 우리는 이런 식의 표를 머릿속에서 몇 번씩 훑어 내린다.

TIMOTHY

MCSWEENEY'S

TRYING, TRYING, TRYING, TRYING, TRYING.

ISSUE NO. 4

LATE WINTER, 2000

맥스위니스 제4호 ⁽²⁰⁰⁰⁾

『맥스위니스』 제4호의 커버 시안.

숀 윌시 4호는 최초의 컬러 커버 호였습니다. 폭발적이었어요! 아주 야심찬 호였죠.

데이브 에거스 이런 커버를 도대체 어떻게 만들어야 하는지, 우리는 전혀 아는 바가 없었습니다. 그리고 컬러 커버를 위한 예산도 십 원 한 푼 책정되어 있지 않았고요. 하지만 많은 사람들 — 디자이너, 출판업자 — 과 이야기를 나눴고 그 과정에서 또 많은 조언을 들었습니다.

숀 윌시 데이브와 제가 2000년 1월 비행기를 타고 아이슬란드로 날아갔던 때가 떠오릅니다. 눈보라가 심하게 치는 날이었어요. 제가 그랬죠.「이런 날 비행기를 타려니 떨려요.」데이브가 대답했습니다.「에이, 왜 그래요?」

데이브 에거스 대부분의 사람들이 이건 모를걸요. 윌시는 사실 별의별 것들을 다 무서워하는 사람입니다. 시끄러운 소음, 커다란 생선, 심지어 아보카도도요. 하지만 말은 바로 해야겠죠. 그날의 비행은 확실히 끔찍했습니다.

숀 윌시 1월의 아이슬란드행 항공편은 아주 싸요. 3백 달러죠. 1주일 간 머문다면 말입니다. 하지만 물가가 어마어마하게 비쌌고 낮의 길이가 정말 짧았어요. 아침 11시에 해가 떠서 오후 4시면 어둑어둑해지더군요. 할 일이 산더미였기 때문에 우리는 아침 6시에 오디 인쇄소에 도착해서 저녁 늦게까지 그곳에 머물렀어요. 그리고 아주 자세한 부분들까지 빠짐없이 이야기를 나눴죠. 편집자 후기에서 우리가 〈틴셀타운〉*이라는 말은 두 번 다시 쓰지 않기로 했노라고 적었던 기억이 나네요. 아, 그리고 〈고수머리ringlets〉라는 말 대신에 〈측면 사이클론profile cyclones〉이라고 말하기로 했죠.

☆ tinseltown. 〈허식의 거리〉라는 뜻으로 할리우드의 속칭.

데이브 에거스 우리가 모든 사람을 들볶았던 것 같습니다.

숀 윌시 잡지를 상자에 넣어 보자는 아이디어는 도저히 이해할 수가
없었어요. 데이브는 이 소책자들을 제작해서 상자 속에 딱 맞추어 전부
집어넣은 다음 상자에 커버를 씌우면 그 자체가 커버 역할을 할 것이라고
하더군요. 저는 데이브가 어떤 식으로든 방법을 강구해 놓았으려니
생각했고, 그래서 아이슬란드로 날아가 오디 인쇄소에서 일이 되어 가는
과정을 감독만 하면 되는 줄 알았어요. 그런데 막상 그곳에 가보니 그
사람들은 이런 대답을 하는 겁니다. 「이런 건 정말로 못합니다.」
아이슬란드에는 상자 제작사가 딱 한 군데 — 카사게르딘 — 밖에
없었는데, 그들도 우리더러 다른 계획을 가져와 보라고 했어요. 물론
데이브는 다른 계획을 세워 볼 마음이 손톱만큼도 없었죠. 그러는 사이,
레이캬비크의 어느 일간지 기자였던 비르나 안나 비외른스도티르가
우리를 인터뷰하고 싶다고 했습니다. 미국인들이 그곳까지 와서
무언가를 인쇄해 가는 일은 어지간하면 없으니까요. 우리는 그 인터뷰를
했고, 다음 날 신문에 우리 사진이 이렇게 대문짝만하게 실린 거예요.
하지만 인터뷰를 읽어 보니, 우리가 그 상자 제작사에 대해 이러쿵저러쿵
불만을 쏟아 놓은 내용이 거의 전부를 차지하고 있더군요. 어떻게 그런
상자를 못 만들 수가 있느냐, 이만저만 실망이 아니다 등등. 전 국민이
보는 신문이었단 말입니다! 데이브와 제가 레이캬비크 시내를 걸어서
지나갔더니 사람들이 우릴 알아보고 손을 흔들어 줬어요. 그렇게 일단
오디 인쇄소로 갔죠. 이번에는 카사게르딘의 대표자들이 전부 모여 탁자
옆에 도열해 있는 겁니다. 그리고 우리 문제에 대해 갑자기 아주 진지하게
접근하기 시작했어요. 그 사람들은 여러 상자들을 모두 다 가지고
있더군요. 우리한테 복사 용지 상자를 하나 들고 보여 주면서 〈이것을
두 분이 원하시는 만큼 줄여 드릴 수 있습니다〉라고 했어요. 우리는 둘 다
똑같이 대답했습니다. 「좋아요, 훌륭합니다.」

비르나 안나 비외른스도티르 데이브와 숀이 상자 제작사인
카사게르딘에 대해 불평했던 건 기억나지만, 인터뷰 기사가 온통 그
이야기뿐이었다니 그 부분은 잘 모르겠네요. 저는 그런 사소한 것에
집착하는 모습 때문에 데이브와 숀이 한층 더 괴짜처럼 보였어요. 물론

「맥스위니스」제4호 상자 안에는 14권의 소책자 그리고 일러스트레이션을 곁들인 120달러짜리 「맥스위니스」평생 구독 신청 서식이 들어 있다. 한 권(무라카미 하루키의 「농병아리Dabchick」)을 제외한 나머지 책들은 모두 저자가 직접 관여했다.

1 벤 밀러의 10페이지 분량 소설 「대러피 Dar(e)apy」의 커버. 저자가 브루클린 그린 포인트의 한 고물상에서 발견한 요리 책의 커버를 그대로 재현했다.

2 조지 손더스의 「네 개의 관습화된 독백 Four Institutional Monologues」의 커버. 저자가 1982년 모스크바에서 찍은 〈매우 관습적인〉 사진.

3 리디아 데이비스의 단편 「깎은 잔디밭A Mown Lawn」의 커버. 리디아의 아들 대니 얼 오스터가 찍은 사진.

4 로런스 웨슐러의 「17세기의 뜨개질 Threadworks of the Seventeenth Century」의 커버. 요하네스 페르메이르가 1669년경에 그린 「레이스 짜는 여인The Lace - Maker」의 부분.

5 데니스 존슨의 3부작 희곡 「나를 쫓는 헬하운드Hellhound on My Trail」의 커버. 커버 드로잉은 저자의 아들 매트 존슨이 그린 해럴드라는 이름의 헬하운드.★

6 실라 헤티의 「중편The Middle Stories」의 커버. 재닛 베일리의 그림.

★ 영국의 전설에 등장하는 지옥의 사냥 개.

1

2

3

4

5

6

7

8

9

10

11

12

7 폴 말리셰브스키의 에세이 「페이퍼백 나보코프Paperback Nabokov」의 커버. 각국에서 출판된 『롤리타Lolita』의 커버를 기념우표 형태로 배열했다.

8 카프카의 『소송The Trial』에 대한 조너선 레섬의 커버 버전 「K는 가짜K is for Fake」의 커버. 윌리엄 어메이토의 드로잉.

9 「더 짧은 단편 모음선Shorter Stories by Various Authors」의 커버. 1952년경의 〈대공포 자동화기 부대〉의 군인들.

10 폴 콜린스의 에세이 「심스 구멍 Symmes Hole」의 커버. 존 클리브스 심스가 지구 핵 내부의 움직임을 보여 주기 위해 개조한 지구.

11 소책자 크기의 구독 신청 카드 뒷면. 망각의 다이어그램이 그려져 있다.

12 레이철 코언의 에세이 「우연한 만남A Chance Meeting」의 커버. 1926년 뉴욕 5번가와 42번가가 교차되는 지점의 사진.

13 **14** **15**

13 「각주와 배경 그리고 도해와 약간의 불
평Notes and Background and
Clarifying Charts and Some
Complaining」의 커버. 총알 혹은 부리, 혹
은 비닐을 조그맣게 그린 드로잉.

14 셔우드 앤더슨의 「알」에 대한 릭 무디
의 커버 버전 「더블 제로」의 커버. 릭 무디
가 촬영 한 타조 사진에 에이미 오즈번이
디지털 합성을 하여 완성했다.

15 무라카미 하루키의 「농병아리」의 커버.
소설 내용과 관계없이 맥스위니스의 아카
이브에서 무작위로 뽑은 사진.

그때는 기사거리가 너무나 귀했던 시절이라 가능한 뭐든지 있는 대로
끌어모아 지면을 채우는 수밖에 없던 때였어요. 데이브와 숀의
인터뷰는 이례적이게도 두 면에 걸쳐 나갔습니다. 저는 이 두 사람이
오디 인쇄소에 대해 가진 애정이 얼마나 대단했는지 제대로 모르고
있었어요. 그러다가 몇 년 뒤 우연히 캘리포니아를 들렀을 때 데이브의
생일 파티에 참석할 기회가 있었죠. 파티가 무르익고 분위기가
달아오르자, 갑자기 데이브가 양해를 구하더니 안으로 들어가는
거예요. 그러고는 오디의 청색 작업복을 갈아입고 나오더군요.

숀 윌시 우리가 그곳 식당에서 밥도 먹고 컴퓨터도 쓰면서 인쇄
공장 주변을 오랫동안 맴돌았기 때문이기도 했고, 또 제가 사정을 좀
하기도 했어요. 그래서 데이브와 저는 짙은 청색의 정식 오디 작업복을
얻을 수 있었어요. 〈오디ODDI〉라는 글자가 바지 한쪽 다리 위에
인쇄되어 있습니다. 데이브는 당장 그 자리에서 갈아입었죠.
인쇄공들은 전부 그 작업복을 입고 있었고, 데이브에게도 아주 잘
어울렸어요.

비외시 비디손 제가 청색 오디 작업복을 입는다는 설은 아쉽지만
사실이 아닙니다.

아르니 시구르드손 저도 그렇다고 말하고 싶군요. 우리들 전부는

항상 오디 작업복을 입었어요. 그렇지만 비외시, 에위토르, 크누투르, 그리무르 같은 남자들이나 토르게이르, 발두르, 아니면 한나 마리아나 스티나, 바다 그리고 오디 건물 2층에 있던 다른 여직원들도 별로 그것에 흥분하지는 않았어요. 그들은 모두 아르마니를 입는 사람들이거든요.

비외시 비디손　하지만 인쇄 기술자들과 제본실에서 일하는 사람들 대부분은 늘 오디의 청색 작업복을 입었어요. 지금은 작업복이 바뀌었는데, 아마 다들 그때의 청색 작업복을 그리워할 겁니다.

게이브 허드슨　4호는 지금까지 제가 본 출판물 가운데 가장 이국적인 책 가운데 하나입니다. 단순히 그런 축에 드는 정도가 아니에요. 저는 단편을 몇 개 써서 무작정 투고했는데, 얼마 안 있어 데이브가 「더 짧은 단편 모음선」에 제 원고 「내 마음의 크기The Size of My Heart」를 실어 줬습니다. 그래서 무라카미 하루키, 조지 손더스, 리디아 데이비스 같은 저의 영웅들과 제 글이 나란히 인쇄가 되었죠.

리디아 데이비스　『맥스위니스』 4호에는 제 원고 「깎은 잔디밭A Mown Lawn」이 실렸지요. 그 전에 데이브가 깨알 같은 글씨로 제게 장문의 편지를 보내 준 적이 있었습니다. 일단 자신이 누구라고 소개한 뒤, 예전에 그가 제 단편 소설 가운데 하나를 『에스콰이어』에 실으려 했다가 어떻게 실패했으며, 최근에는 『맥스위니스』에 실을 원고를 얻기 위해 제 에이전트와 접촉했지만 어떻게 그 자리에서 단칼에 거절당했는가 하는 사연들을 상세히 들려주더군요. 그 진지함이 제 마음을 움직였습니다. 마침 딱 들어맞겠다 싶은 원고가 하나 있었죠. 부조리와 진지한 열정이 혼합된 내용이었고, 데이브는 그것을 받아 주었습니다. 커버 일러스트레이션용으로는, 우리 끝내주는 사진사 아들 대니얼(숨길 것 없이 다 공개합니다. 제 아들인걸요)이 최근에 찍은 사진첩을 뒤져 보다가 물건을 건졌어요. 깎은 잔디밭 사진이었죠.

조너선 레섬　「K는 가짜K Is for Fake」는 카터 숄츠와 제가 함께 쓴 카프카 연작 가운데 하나입니다. 지금도 가장 애착이 가는 글 가운데

책의 뒷면. 벤 그린먼의 단편 「어젯밤 꿈에 대한 추가 메모More Notes on Revising Last Night's Dream」의 글귀들이 사각 모서리를 따라 쓰여 있다.

하나죠. 재기 넘치고 섬세한 윌 어메이토가 커버에 쓸 카프카 우표를 그려 줬는데, 제가 영국의 비극 배우 에드워드 킨의 아기 얼굴처럼 카프카를 그려 달라고 부탁했어요. 윌은 이 최종 결과물이 맘에 들지 않았습니다. 그래서 제가 계속 그것으로 밀어붙이는 것이 못마땅했다는 것, 잘 압니다. 윌이 저를 용서해 주기 바랍니다.

실라 헤티 저는 22세의 대학생이었습니다. 토론토 대학교에서 미술사와 철학을 공부하고 있었죠. 아버지 집 지하실에 살면서 단편 소설 습작을 했어요. 제 글을 실어 주겠다는 곳은 아무 데도 없었고, 그래서 제 원고들을 봉투에 넣어 지하철에 일부러 놓고 내리거나, 전화번호부에서 아무 주소나 골라 우편으로 보낼까 생각했죠. 『맥스위니스』는 예전에 한 번 읽어 본 적이 있었고, 또 다른 데서 거들떠보지 않은 원고들에 관심이 있다는 사실도 알고 있었어요. 하지만 삐딱한 태도를 지녔던 저는 곧이듣지 않았죠. 마지못해 다섯 편을 우편으로 보내고서도, 반응은 없을 거고 제 의심이 맞아떨어지려니 생각했습니다. 어느 날 일요일 아침, 아버지하고 남동생이랑 보글 게임을 하고 있는데 이메일이 왔어요. 그때만 해도 일요일 아침에 누군가에게 이메일이 오는 것은 흔치 않은 일이었거든요. 데이브 에거스가 보낸 그 메일 — 딱 두 문장이 적혀 있었죠 — 에는 절더러 천재라면서(사람 볼 줄 아시네!) 제 글 다섯 편을 모두 싣고 싶다고 적혀 있었어요. 아, 바다에서 익사 직전에 구출받은 고양이처럼 마음을 푹 놓고 행복해진 기분으로 다시 보글로 돌아갔습니다.

릭 무디 데이브는 유명한 단편 소설들의 〈커버 버전〉☆을 만들어 보려는 아이디어를 가지고 있었어요. 제게 그렇게 말했죠. 좋은 아이디어 같았어요. 원래 저는 과제를 좋아합니다. 특히 제약이 많고 어려울수록 더 좋아해요. 저는 우선 가령, 존 치버의 「네 번째 경보The Fourth Alarm」 같은 소설의 커버 버전을 써보면 어떨까 하고 상상했어요. 제가 속속들이 다 알고 있는 그런 소설들로 말입니다. 하지만 데이브는 셔우드 앤더슨의 단편 「알The Egg」을 제안했어요. 데이브를 한 방 먹였을 법한 이야기이긴 합니다. 그 직전에 저와

☆ 대중음악에서 원곡을 다른 가수가 부른 것.

아내는 투손 지역에 있는 조금 괴상하고 무서운 농장(농장 이름이 아마 루스터 코그번인가 그랬습니다)에 다녀온 적이 있었어요. 그때는 타조 농장이었습니다. 지금은 작은 당나귀들도 키운다고 해요. 골든 리트리버만한 당나귀요. 아무튼 저희 부부는 최남단 대륙 횡단도로 I-10을 빠져나오면 곧바로 찾을 수 있는 그 농장엘 갔습니다. 그리고 집채만 한 새들한테 먹이를 주다가 부리에 쪼여 죽을 뻔도 하고요. 도대체 그 동물의 머리에는 뇌 같은 게 들어갈 자리가 없더군요. 진짜예요. 거기서 타조 알도 샀는데, 알이 어찌나 큰지 깨서 잘 휘저으면 프렌치토스트용 반죽 1.5리터는 너끈히 나올 것 같았어요. 「더블 제로The Double Zero」의 배경이 타조 농장이 된 것은 이 때문입니다. 제가 그때 한창 타조에 빠져 있었어요. 때로는 일이 그런 식으로 풀리기도 하더군요.

게이브 허드슨 데이브가 자신의 첫 번째 책을 홍보 — 『맥스위니스』 4호의 홍보도 함께 하던 때였죠 — 하느라 이곳저곳을 방문 중일 때, 저는 하버드 광장에서 열렸던 데이브의 낭독회에 찾아갔습니다. 그가 제일 처음 제게 한 말은 〈키가 더 작은 분이실 줄 알았습니다〉였어요. 이튿날 데이브는 보스턴의 한 대형 서점에서 다시 낭독회를 가졌는데, 절더러 청중 속에 섞여서 방해꾼 노릇을 하라더군요. 사람들이 당연히 화를 내기 시작했고, 그러자 데이브가 저를 『맥스위니스』의 필자라고 소개했습니다. 저는 그렇게 해서 박수를 받게 됐죠.

(맞은편) 『맥스위니스』 평생 구독 회원 두 분이 보낸 편지. 그리고 데이브 에거스가 그린 영화배우 앨릭 기니스 얼굴 모양의 구름. 평생 구독 회원 모집은 『맥스위니스』 제4호가 출간되고 얼마 지나지 않아 중단 되었다.

맥스위니스
평생 구독 신청서

그럼요, 그럼요. 지금 신청하실 수 있습니다. (1백20달러)입니다.
평생회원님들은 1백20달러를 대가로 아래와 같은 것들을 받게 되십니다.
회원님과 저희가 숨이 멎지 않은 한, 맥스위니스의 모든 호.
계간지와 별도로, 맥스위니스 초창기에 나온 미니북 2권. 맥스위니스 신규 평생회원임을
증명하는 회원 카드. 최고급 레이저 용지에 검정 잉크로 인쇄되어 있습니다.
귀하의 치수에 맞는 맥스위니스 티셔츠 한 벌(치수를 말씀해 주세요).
다음의 두 가지 중 택 1. (둘 중의 하나를 골라서 주문서에 써주세요)

첫 장을 열면, 들판 위에 바퀴살이 없는 바퀴가 놓여 있고
그 위로 앨릭 기니스 얼굴 모양의 구름이 둥둥 떠가는
드로잉이 있는 『맥스위니스』 제2호.

첫 장을 열면, 잘려 나간 손의 드로잉이 있는 『맥스위니스』 제2호.

티셔츠는 (라지) 사이즈로 주시고요...
라디에이터나 뭐 그런 곳 뒤에 한 권 떨어진 게 있다면, 맥스위니스
1호를 보내 주셨으면 좋겠네요. 안 되면, 〈안 된다〉고 하실 필요 없이 그냥 안 보내시면 되고요.
감사 감사합니다.
-네이선 애벗

email = ▮▮▮▮▮▮▮▮▮
phone = (510) ▮▮▮▮▮▮▮

다음 주소로 돈 보냅니다. 일리노이 주 거니 앰브로지오 드라이브 122(우편번호 60031)

안녕하세요. 평생회원이 되고 싶어요. T셔츠는 라지로
보내 주시고요, 공짜 선물은 드로잉이 있든 없든
맥스위니스 아무 호라 보내 주시면 돼요.

이름: 미시 로저
주소: ▮▮▮▮▮▮▮▮▮
전화번호: 617. 625. ▮▮▮

(인터넷에 있는 신청 양식을 써보려고 했는데, 제
방 컴퓨터에서 잘 될 것 같지가 않아요. 하지만
혹시나 그 신청서랑 제 비자 카드 정보가 그리로
갔다면, 그냥 무시하고 찢어 버리세요.)

나는 우수에 젖었어

『레몬』 로런스 크라우저 (2000)

로런스 크라우저 저는 편집자로 일하는 한 친구에게 이 원고를 보냈습니다. 그 친구는 제 원고를 다시 조경이라는 한국인 에이전트에게 보냈고, 그는 다시 그 일부를 맥스위니스에 보냈어요. 그래서 그 일부가 『맥스위니스』 2호에 실리게 된 겁니다. 그 이후로 이 원고는 더 이상 새 친구를 사귀지 못한 채 1년이 지났습니다. 그러다가 맥스위니스에서 단행본을 출간하기 시작했고, 데이브 에거스가 제게 연락을 해서 이 원고의 행방을 묻더군요.

〈두들 모음〉 커버 아이디어 ─ 커버를 하얗게 비워 놓고 저자인 제가 두들, 곧 낙서 그림을 그려서 한 권씩 완성하자는 ─ 가 자연스럽게 대화 중에 흘러나왔고, 그래서 커버 디자인 이야기를 하기 위해 저와 데이브, 라리사 토크마코바(제 아내입니다. 뒤쪽 커버의 그림이 아내가 그린 거예요)가 모였습니다. 언제나 그렇듯 수많은 가능성이 제시되었죠. 그 사이에서 상충하는 딜레마를 어떻게 한 번에 포용하거나 뛰어넘을 수 있을 것인가? 글쎄요, 하긴 우리가 그 정도로까지 냉정하지는 못했을 거예요. 아이디어 자체가 너무 재미있었거든요.

라리사 토크마코바 뒤쪽 커버 그림은 『레몬Lemon』이 소설 형태로 태어나기 몇 년 전에 이미 그려 놓았던 겁니다. 그때 우리는 이 이야기를 토대로 두 주인공 남자와 레몬의 그림 연작을 만들고, 그것들을 찍어서 영화로 완성해 볼 생각이었거든요. 이 그림은 그런 가능성을 탐색해 보던 과정에서 처음이자 마지막으로 탄생한 작품입니다. 그리고 한참 뒤 커버 디자인에 대한 고민을 하면서 간편하고 말쑥한 형태로 재탄생되었어요. 이 그림을 커버 뒷면에 넣기로 결정한 이유는 1만 장이나 되는 커버를 두들로 그리다 보면 엄청난 혼란이 생길 것 같았기 때문이에요. 독자에게 중심이 될 만한 통일된 이미지가 있으면 도움이 되겠다 싶었죠. 크라우저가 어쩌다

(맞은편) 로런스 크라우저가 머물던 시카고 호텔 방. 이 방에서 로런스는 배에서 막 내린 『레몬』 수백 권을 쌓아 놓고 빈 앞 커버에 독창적인 드로잉을 그려 넣으면서 일주일을 보냈다. 이 커버 드로잉 가운데 18점을 78~79페이지에서 소개했다.

한두 권의 커버 두들을 망친다 해도 말이에요.

로런스 크라우저　두들은 대부분 공공장소에서 그렸어요. 두들을
그리다 보니 누구를 만나든 두들이 굉장한 윤활유 역할을 해줬고, 또
제가 원할 때마다 언제든 우아하게 대화에서 빠져나올 수 있는
핑계거리도 됐어요. 그림을 다 그리는 데는 꼬박 석 달이 넘게 걸렸고
평균 잡아 하루 3시간씩은 계속 그렸던 것 같습니다. 드로잉 자체는
쓱싹 금방 그려 넣은 것들이 대부분이에요. 그래도 가끔 어떤 것들은
제 눈으로 봤을 때도 꽤 그럴싸했죠. 어떤 날은 전혀 발동이 걸리지
않아 손가락 하나 까딱 못하고 있기도 했어요. 아니면 그날 그려야 할
분량을 다 끝내 놓고도 흥이 가라앉질 않아 계속 그 기분을 유지하느라
세부 묘사를 파고든 적도 있었고요. 가장 고통스러웠던 일은 같은
그림의 반복을 피하는 것과 책과 상자들의 엄청난 물리적 압박과
싸우는 일이었습니다.
가장 미친 듯한 속도로 그려 나갔던 때는 시카고의 한 모텔 방에
틀어박혀 일주일 동안 눈보라가 두어 번 지나가는 것을 보며 2,776장을
그렸을 때에요. 다 그리면 책을 미니밴에 싣고 창고로 운반했어요.
식물이 군락을 이루듯 꾸역꾸역 책이 늘어났습니다. 일이 끝났을 때
저는 복도 마룻바닥 여기저기에 천정 높이로 쌓여 있는 책 탑들 사이에
드러누워 자고 있었어요. 2000년 12월 둘째 주였죠. 책 더미 위에
앉아서 고어의 낙선을 지켜보았습니다. 시간이 멈춘 것처럼 넋이 빠져
버린 한 주였어요. 『맥스위니스』의 웹 사이트에 보면 제가 쓰는 〈커버
레터〉☆ 코너가 있는데, 이때의 일을 비롯한 갖가지 에피소드들을
올렸어요.
이듬해 파살뤼시 출판사에서 네덜란드어 번역판이 나왔죠.
암스테르담을 중심으로 수차례의 낭독회를 가졌어요. 그 사람들도
커버 디자인 아이디어에 아주 반색을 했습니다. 그래서 제가 두들을
그려야 할 책을 줄 때 일부러 수백 권을 따로 빼놓았다가 낭독회
장에서 팔았어요. 사람들은 구입한 책을 들고 아주 길게 줄을 섰고,
자기 차례가 오면 책을 내밀며 이렇게 또는 저렇게 그려 달라고 아주
구체적인 요구를 했어요. 무척 감동적이었습니다. 작가와 독자의

☆　자기소개 위주의 업무용 짧은 편지.

관계가 새로운 걸음을 내딛는 순간이었어요.

솔직히 고백합니다만, 미국 판에는 9,812권 밖에 그리지 못했어요. 친구 집 창고에 아직 두들을 그리지 않은 책들이 조금 쌓여 있습니다.

이따금 그 집에 방문할 때마다 틈틈이 그려서 그들에게 선물로 주곤 하지요. 네덜란드 판을 위해서는 1천 권 정도를 더 그렸어요. 그러니까 총 10,812권의 표지를 그린 셈입니다.

어쩌다 지나치게 수준 이하다 싶게 그린 표지를 마주치게 되면, 책 주인의 허락하에 한 번 더 시도를 해보겠습니다.

TIMOTHY
MCSWEENEY
IS STARING LIKE THAT WHY DOES HE KEEP STARING?

ISSUE NO. 5
VERY LATE SUMMER, 2000

MCSWEENEY'S QUARTERLY CONCERN ISSUE FIVE

맥스위니스 제5호 ⁽²⁰⁰⁰⁾

세라 보웰 ABC 방송 「나이트라인Nightline」의 프로듀서 한 명과
오래전부터 알고 지냈는데, 지나가는 말 끝에 앵커 — 테드 코펠 — 가
마르쿠스 아우렐리우스를 좋아한다는 소리를 흘리더군요. 만약
그렇다면 아주 많은 것이 이해가 가죠. 자, 가장 끔찍한 주제들을,
그것도 한밤중에 파고드는 냉혈한이 여기 있어요. 고대 로마의
금욕주의 철학자가 자기 영웅이라! 물론이겠죠. 그거야말로 상상할 수
있는 온갖 묵시록적 시나리오를 들고 밤이면 밤마다 토론을 벌이는
자리에서 사회를 볼 수 있는 유일한 비결일 거예요. 제 인터뷰 철학은
코펠과 정반대입니다. 코펠은 전문가를 불러 놓고 그 사람의 전문적
식견을 이야기하게 만들죠. 하지만 저는 인터뷰이가 주제를 살짝
벗어나서 보이는 관심에 더 흥미를 느껴요. (솔직히 제가 가장 아끼는
빌 클린턴 인터뷰는 VH1에서 방송되었던 거예요. 이 전직 대통령이
자신의 레코드 컬렉션을 한 장씩 넘기며 보여 주는 장면이 들어 있죠.)
『맥스위니스』 5호가 우편으로 도착했을 때 저는 커버에 컬러 인쇄된
코펠의 얼굴을 보고 전율을 느꼈어요. 『맥스위니스』는 그때까지만 해도
컬러 커버를 자주 사용하지는 않고 있었으니까. 역대 가장 화려한
『맥스위니스』 컬러 커버가 줄무늬 양복을 입은 이 국보급 뉴스 맨의
얼굴이라니, 근사해요.

데이브 에거스 나중에 봤더니 그 코펠 사진들은 책 사이즈에 맞게
선명하게 인쇄하기에는 조금 작았어요. 얼굴에 픽셀들이 보이잖아요.
이런.

로드니 로스먼 코펠의 얼굴이 인쇄된 커버가 엄청난 반응을
얻었지만, 『맥스위니스』 5호의 커버는 사실 여러 버전이 있었습니다.
제가 가진 5호 커버에는 얼굴에 그로테스크한 병변이 있는 남자가
그려져 있어요. 지하철에서 이걸 읽었는데, 꽤 많은 사람들이 이 커버를

보고 얼굴을 찌푸렸습니다. 제가 『맥스위니스』 5호를 위해 준비했던
글은 「나의 위대한 출판 제국My Glorious Publishing Empire」이었어요.
이 글이 발표될 즈음에 어떤 원고든 보내 주면 소량으로 인쇄해서
수익을 남겨 주겠다고 주장하는 몇몇 신생 출판사들이 있었어요.
아이러니컬하게도, 사실 『맥스위니스』가 하는 일과 상당히 비슷하죠.
수익성 주장만 제외한다면 말이에요. 저는 그런 출판사들에 다양한
원고를 보내 보았지만 사실상 전부 거절당했어요. 다행히
『맥스위니스』에서 그 원고들을 부분 발췌해서 실어 주기로 했습니다.
「롤러코스터Roller Coaster」(수백 페이지에 걸쳐 아주 아주 길게 〈야아
아아아아아아아아아아아아아아아아아아아아아아아아아아아
아아아아아아아아아아아아아아아아아아아아아아아아아아아
아아아아아아아아아아아아아아아아아아아아아아아아아아아
아아아아아아아아아아아아아아아아아아아아아아아아아아……〉
라고만 써놓은 책의 샘플 원고)는 별 볼일 없는 시시한 장난이었지만,
그래도 저는 많이 웃었어요. 데이브가 여기에 성의를 보여 주어서 제가
굉장히 감동했던 기억이 납니다. 데이브는 이 장난을 위해 제법 많은
페이지를 흔쾌히 내주었어요. 생각해 보세요. 『맥스위니스』가
「롤러코스터」의 해외 번역판들까지 찍었다면 2탄, 3탄의 재밌는 장난이
되었을 거예요. 실제로 이 말을 들어 보지는 못했지만, 전 윌리엄
볼먼이 『맥스위니스』에서 가장 질투하는 글은 「롤러코스터」가 아닐까
싶어요.

리디아 데이비스　　저는 「마리 퀴리: 고귀한 여인Marie Curie:
Honorable Woman」이라는 원고를 제목만 조금 달리 해서
『맥스위니스』 5호에 보냈어요. 한 어설프고 감상적인 퀴리 부인
전기에서 발췌한 문장들을 기계적으로 직역해 놓은 글이죠. 저는
일부러 엉망진창인 영어를 썼어요. 『맥스위니스』에서는 똑똑하고
지적인 인턴 한 명에게 제 원고를 맡겼고, 그분은 모든 오류를
하나하나 수정하면서 꼼꼼히 교정 부호를 달았답니다. 데이브가 이것을
간파했죠. 우리는 계속 이메일을 주고받으면서 어떻게 해야 이 글의
문장이 단순한 실수가 아니라는 것을 독자에게 분명히 알려 줄 수
있을까를 고민했어요. 주석을 달아 설명을 넣는 것도 하나의 방법이긴

했지만, 제 생각에는 그렇게 되면 글이 습작처럼 보일 것 같았어요.
마침내 우리는 아예 제목부터 엉망진창의 영어로 표기하면 된다는
사실을 깨달았고, 그것이면 충분할 것 같았습니다. 그리고 — 여기가
가장 멋진 부분인데 — 우리가 주고받은 이메일 전체를 잡지의
〈편지〉난에 싣기로 결정했지요. 그 메일들을 〈편지〉난에 실을지 말지의
여부를 의논했던 바로 그 메일까지 포함해서요.

(오른쪽) 해부학을 주제로 했던 커버와 재 킷들에 영감을 주었던 형태와 느낌을 가진 20세기 초의 의학서 『의학 백과사전』The Cyclopedia of Medicine』을 펼친 면.

(위) 『맥스위니스』 제5호에 번갈아 사용된 3개의 커버와 3개의 재킷. 그림에서 보다 시피 각 재킷과 커버는 고유한 짝이 있다. 그리고 맨 위 커버를 좌우 대칭시킨, 읽기 편한 이미지가 다음 페이지에 실려 있다. 마침내 이제 디자인은 쉽게 그 커버를 �위 울 수 있게 되었다.

TIMOTHY
MᶜSWEENEY'S
YES PROJECTILE SHOT TOWARD THE NO PEOPLE

OOOOOOOOH!
IT'S ALL TOO MUCH TO GIVE UP!
It's just that:
Freedom says: THERE IS NOTHING THAT I DON'T WANT;
Despair says: THINGS HAVE BEEN TAKEN FROM ME;
Your God says: I HAVE THE GREATEST GIFTS OF ALL,
MONEY AND TREASURE AND CLOUDS, SO STOP SMILING AND OBEY.

And please also agree with this:
WHEN THE BUTTERCUPS BLUR, MILLIONS ON EITHER SIDE OF THE NARROW HIGH-GRASS
PATH, YOU KNOW THAT IT IS ONLY HERE AND WAS ALWAYS ONLY HERE
and
I WANT TO KISS YOU UNTIL YOU'VE BEEN WITH ME ALL ALONG

OOOOOOOH!
————————
WHY CAN WE NOT MOVE ALL THE RELUCTANTS OUT OF THE WAY?
————————
FOR TOMORROW:

Let's agree that: CHAOS IS ALL THAT WE KNOW.
And that: BREAKAGE IS ALL WE UNDERSTAND.
And that: FALLING DOWN IS ALL WE'VE EVER WANTED.
And that: WE ARE HAPPIEST WITH OUR FACE WET WITH TEARS.
Thus we believe strongly that: UNDERSTANDING IS A SOMETIME THING.

ooooooooooooooh!

this issue, as always, aims for the unhelmeted forehead of:
Mr. T. MᶜSwy
to whom we gave everything and received this, only this.
OUR NEW MOTTO:
"WE ARE COMING TO GET YOU."

There were four before now,
all of which bow humbly, on trembling knee, before this:
ISSUE NO. 5

WHEN WE SEE YOU IN YOUR SOFT CLOTHES WE WANT ONLY TO WATCH YOU MOVE.
PRINTED IN ICELAND.
2000

초반에 나온 책들 (2001-2003)

1 조녀선 레섬의 『우리가 들어 있는 이 형태*This Shape We're In*』

2 닐 폴락의 『닐 폴락의 미국 문학 선집 *The Neal Pollack Anthology of American Literature*』

3 에이미 휘슬먼의 『약제사의 동료*The Pharmacist's Mate*』

4 리디아 데이비스의 『새뮤얼 존슨 분개하다*Samuel Johnson is Indignant*』

5 벤 그린먼의 『슈퍼배드 *Superbad*』

6 조제 다 폰세카와 페드로 카롤리노의 『그녀가 말해진 바의 영어*English as She Is Spoke*』☆

7 데이브 에거스의 『우리의 속도를 알게 될 거야*You Shall Know Our Velocity*』

8 실라 헤티의 『중편선*The Middle Stories*』

9 닉 혼비의 『노래 책*Songbook*』

1 2 3

4 5 6

7 8 9

☆ 사실 이 제목은 문법적으로 전혀 맞지 않는다. 이 책은 19세기 중반 파리에서 나온 한 영어 학습서를 일부 추려 엮은 것이다. 이 학습서는 영어를 전혀 모르는 포르투갈인 두 명이 오로지 사전만을 참조해서 만들었기 때문에 요절복통의 오류로 가득했고, 오히려 그래서 인기를 끌었다.

THE NEW SINS

THE NEW BESTSELLER FROM
DAVID BYRNE

TRANSLATED OUT OF THE ORIGINAL TONGUES
WITH THE FORMER TRANSLATIONS
DILIGENTLY COMPARED AND REVISED.

『신죄新罪』와『식물원』 데이비드 번 (2001, 2006)

데이비드 번　　저를『맥스위니스』의 세계로 유혹한 것은 디자인
이었지요. 아마 세인트마크스 서점에서『맥스위니스』초창기의 어느
호를 집어 들었던 것 같은데, 보는 순간 당황스러움(〈편지〉난)과 동시에
매혹을 느꼈습니다. 지금껏 그 어디에서 보던 글들과 달랐어요. 그
이후로『맥스위니스』가 눈에 띌 때마다 꾸준히 사봤고, 어쩐지 이
잡지는 그 주변 어딘가, 어쩌면 꽤 가까운 곳에 내가 모르는 또는
순전히 상상으로만 존재하는 어떤 충일한 풍경이나 세계가 드리우고
있음을 암시하는 것 같았습니다.

그러다가 스페인의 발렌시아 비엔날레에 참여할 기회가 생겼습니다.
발렌시아에는 한 번 가본 적이 있었어요. 제가 참석 의사를 밝혔더니
그쪽에서 비엔날레의 주제가 〈미덕과 악덕〉이 될 거라고 말해
주더군요. 저는 얼마간의 생각 — 그 어이없는 주제를 저는 진지하게
받아들였죠! — 끝에, 스페인이 지금도 가톨릭 국가라는 사실과
비엔날레의 주제 두 가지를 모두를 고려하여 〈죄〉를 주제로 소책자를
만들어 보겠다고 했습니다. 소책자를 만드는 일이 미술 작품을
제작하고 운송하는 비용과 맞먹을 것이라고 생각했거든요. 게다가 책의
경우는 관람객이 시각적 이미지 말고도 뭔가 더 집에 가져갈 수 있죠.
관람객들이 머무르는 호텔의 서랍 속에 제 책을 넣어 두자고 제안해
봤습니다. 기본적으로 책을 모두 배포하는 겁니다.

그리고 근사하게 차려입은 젊은이들을 몇 명 모아 광장 한가운데
테이블을 놓고 지나가는 행인에게 책을 나눠 주도록 하자는 제안도
했어요. 이건 실현되지 못했죠. 어찌되었든 저는 이 〈신죄〉에 관해 글을
쓰기 시작했습니다. 그중 많은 죄들이 요즘 우리가 미덕으로 간주하는
것들이죠. 그리고 책 외형을 성경처럼 보이도록 디자인해 줄 사람이
필요하다는 데 생각이 미쳤어요. 문득 제가 그토록 좋아했던 그
『맥스위니스』가 떠올랐습니다. 그래서 잡지사에 전화를 걸어 지금 내가
프로젝트를 하나 진행 중인데 누구든 좋으니 그쪽 디자이너 한 사람과

함께 작업했으면 좋겠다고 말했어요.

그 디자이너가 바로 데이브였고 저는 조금 충격을 받았습니다.
데이브가 디자인을 맡고 싶다고 했을 뿐 아니라 『맥스위니스』를 통해
그 책을 여기 북미에서도 출판하자고 해서 기뻤고요. 데이브가 말한 건
정식 서점에서 팔자는 거잖아요. 호텔 서랍 개그는 스페인으로 족한
겁니다. 저는 브루클린에 있는 맥스위니스 본부, 그러니까 축산용품과
박제용품을 파는 그 〈스토어〉로 달려갔지요. 상점의 창문이 꼭 장난감
기차의 창문처럼 생겼더라고요. 아, 그 이상하게 생긴 잡지를 만드는
이상한 사람들이 여기 있구나! 저는 언젠가는 우리 집 현관에 놓아두고
싶은 회색 곰 가죽을 염두에 두고 플라스틱 곰 혓바닥을 한 개 샀고,
재미 삼아 새 발바닥도 몇 개 샀어요. 우리 집 돼지들이 점점 버릇이
나빠지고 있는 걸 보면 그때 〈돼지 출입 금지Hog NO〉 스프레이 캔도
같이 살 걸 그랬나 봅니다.

대니얼 스펜서　　『신죄The New Sins』를 제작하는 동안 여기 뉴욕의
작업실에서 밤마다 데이브 에거스에게 정말 전화를 많이 했죠.
데이비드 번은 원고 다듬기, 사진 선택과 편집, 여기에 투어 준비까지
동시에 진행해야 했고, 데이브는 멀리 샌프란시스코에서 책 디자인을
했죠. 책을 의뢰한 발렌시아 미술 축제 프로듀서는 잠수를 타든가
아니면 무작위 메시지 생성기로 뚝딱 쳐넣은 것 같은 이메일을
보내든가 둘 중 하나였어요. 우리는 이 모든 조각들을 끼워 맞추고자
안간힘을 썼습니다. 데이브는 말투가 아주 조용조용하기 때문에
데이브와 한밤에 통화를 하면 그 목소리는 꼭 보글보글 조잘대며
흐르는 시냇물 소리같이 느껴져요. 인조 가죽 바인더에서 바우어
보도니Bauer Bodoni 폰트에 이르는 방대한 선택 사양을 놓고 고민할
때도, 데이브 자신의 번뜩이는 디자인 아이디어에 대해 의논할 때도
그랬죠. 하루는 데이브와 제가 한참 동안 이야기를 나눈 끝에 결국
인쇄 문제로 아이슬란드로 갈 사람이 저밖에 없다는 결론이 났어요.
그랬더니 데이브가 뒤이어 제가 겪을 일들을 말해 주더군요. 그는
〈아마 화성에 내린 것 같은 기분일 거예요〉라고 운을 떼더니, 이렇게
말했어요. 「비행기는 아침에나 도착할 테고, 대니얼 씨는 완전히
녹초가 되어 있을 겁니다. 그리고는 차를 몰아 바위투성이 풍경을 한참

(오른쪽) 현대 성경. 붉은색 글씨는 예수가 직접 말한 내용을 나타낸다. 좁은 여백 칸에는 신약과 구약 전체에서 서로 관련된 구절들이 있는 곳을 표시해 놓았다.

(아래) 성경처럼 보이도록 디자인한 『신죄』의 펼친 면들. 맥스위니스에서 처음이 자 마지막으로 스페인의 호텔 방 서랍에 비치할 목적을 위해서 제작한 출판물이었다.

가로질러 레이캬비크까지 달리겠죠. 어디서도 본 적이 없는 풍경일
거예요. 그리고 아마 사람들은 대니얼 씨를 곧바로 인쇄 공장으로
안내할 겁니다. 하지만 괜찮아요. 공장에 가면 비외른 씨가 있을
겁니다. 그 사람이 챙겨 줄 거예요. 그 사람 이름은 〈곰〉이라는
뜻이에요. 별명은 비외시인데, 그건 〈테디 베어〉라는 뜻이고요.」
며칠 후 전 아이슬란드로 날아갔어요. 그리고 그다음은 정확히
데이브가 말한 그대로이더군요.

데이비드 번　　이 책의 〈정신〉에 부응하기 위해 저는 파워포인트를
배워서 맥스위니스가 주최하는 많은 행사에 참여했습니다. 슬라이드와
다이어그램들을 가지고 전문 강연가처럼 이 〈신죄〉들에 대해
이야기하기로 마음먹었죠. 행사들은 아주 재미있었어요. 예, 그건
그렇게 마무리되었죠.
맥스위니스에서 다음으로 나온 저의 책 『식물원Arboretum』에
대해서도 이야기하겠습니다. 데이브와 저는 계속 연락을 주고받았는데,
어느 날 그가 제 집필실에 놀러온 적이 있었어요. 그래서 지난 몇 년간
그려 오고 있었던 제 〈나무〉 그림들을 보여 주었지요. 사실, 저는 그
그림들을 어떻게 해야 할지, 그러니까 남에게 공개하는 것이 옳은지
아니면 혼자 간직하고 있는 것이 옳은지 갈피를 못 잡고 있었어요.
원래는 작은 스케치북에 그렸었는데, 나중에 전시를 염두에 두고 몇몇
개는 좀 확대시켜서 다시 그렸습니다. 전시 규모야 크던 작던
상관없지만요.
데이브는 원본 스케치북들을 한 장씩 넘기며 살펴보더군요. 그때의
느낌을 중요하게 생각하는 것 같았어요. 그림들이 종이 위에 막 태어난
순간의 제 심적 상태에 더 근접할 수 있을 테니까요. 스케치북이나
공책, 일기는 깔끔하게 갈무리된 최종 결과물보다 작가의 다듬지 않은
날것 그대로의 사고 과정에 어쩌면 더 가까울 겁니다. 마침내 데이브가
그 그림들을 맥스위니스에서 책으로 만들어 보자고 했고, 전 짜릿한
전율이 왔어요. 얼마 뒤 우리는 더 커진 〈스토어〉 — 해적용품 상점이자
맥스위니스의 새로운 본부 — 가 있는 샌프란시스코로 갔습니다.
며칠에 걸쳐 데이브, 바브, 일라이, 대니얼 그리고 저는 책의 외형, 제목,
크라프트지, 커버 디자인 그리고 제일 마지막에 넣을 두툼한 접지물 —

시각적 경험을 방해하지 않으면서 설명을 넣을 수 있는 천재적인 해결책이었죠 — 등에 대해 전부 결정을 마쳤습니다. 시각적으로 몇 가지 요소들이 더 필요하다는 결론이 났기 때문에, 저는 맥스위니스 미술 위원회로부터 합격 통보를 받을 때까지 근처 민박집에 틀어박혀 래피도그래프 펜으로 열심히 넝쿨과 나무를 그렸고요. 그중에 몇 가지가 통과되었고, 그렇게 해서 책에 들어갈 기본 요소들이 정해졌습니다. 그 민박집에는 샌프란시스코 대화재에 관한 책들만 비치되어 있었는데, 화재 전후 풍경을 찍은 아름다운 사진집들이었어요. 저의 책은 만약을 대비해서 싱가포르에서 인쇄를 하기로 했고, 우리는 그쪽에 견본을 좀 보여 줄 수 있냐고 물었죠. 견본들은 훌륭했어요. 그런데 막상 교정지가 도착해 보니 제 드로잉들이 모조리 〈말끔해져〉 있는 거예요. 연필로 그린 원본에는 지우개 자국과 뭉개진 곳들이 있었는데, 우리는 그런 요소들이 이 드로잉을 스케치처럼 보이게 하는 — 그리고 연필의 특성을 보여 주는 — 데 필수적이라고 여겼거든요. 처음에는 해상도가 높지 않아서 그런 디테일들이 안 보이는 거라고만 생각했어요. 하지만 디지털 파일의 복사본을 인쇄해 보면 뭉개진 자국들이 도로 보이는 겁니다. 도대체 어떻게 된 일이지? 알고 봤더니, 선의가 지나쳤던 누군가가 파일에서 지우개 자국과 얼룩을 하나하나 다 지운 거였어요. 결국 우리가 그 얼룩을 사랑해 마지않는다는 사실을 쌍방간에 분명히 하고 나서야 일은 본래 궤도에 오를 수 있었습니다. 아, 이해할 수 없는 서구인들! 저는 이런 사고방식에 대해 인지 과학자나 철학자, 심리학자들은 도대체 어떻게 생각하고 있는지가 궁금해서 여러 곳을 찾아다녀 봤어요. 하지만 다들 얼버무리더군요. 그런 건 자기네 전문 영역 바깥에 있는 일이래요. 지금도 저는 이런 독특한 그림들이야말로 우리의 사고방식, 특히 과학자 같은 사람들이 연결 고리를 만들고 통찰을 얻는 방식에 (비유적으로) 더 근접해 있다고 확신합니다.

대니얼 스펜서 데이비드와 제가 맥프로덕션 사무실에 있었을 때 사람들이 〈커버는 나무껍질로 합시다!〉 비슷한 이야기를 하는 걸 들은 적이 있었어요. 절대로 일어날 수 없는 일이란 없어요. 무언가를 〈못 해낸〉 것에 관심 갖는 사람도 없고요. 제 생각에 데이브는 데이비드의

드로잉을 처음 봤을 때부터 이미 스케치북에 그려진 그 상태 그대로 실어야겠다는 생각을 분명하게 했던 것 같아요. 이후의 제작과 디자인 과정은 차라리 제작과 디자인 자체를 점진적으로 지워 나가는 과정으로 보는 편이 맞을걸요. 최종 결과물은 종이 위에 (미술 대학에서 흔히 말하는) 〈손맛〉이 그대로 살아 있는, 세상에서 가장 자연스러운 어떤 것으로 보여야만 했죠. 드로잉을 스캔하면서 혹시라도 사라질까 전전긍긍했던 이 사랑스러운 얼룩과 지우개 흔적을 그대로 보존하기 위해 우리는 정말 많은 시간을 들였습니다. 가능하다면 석묵 드로잉에 가까워 보이도록 싱가포르 인쇄소에는 파일을 더블톤 — 금속 느낌이 살짝 도는 은색과 검정 — 으로 인쇄해 달라고 했어요. 물론, 그렇게까지 했어도 그분들은 계속 교정지에서 얼룩을 지웠지만요! 제가 인쇄기 옆에 지키고 서 있기 바로 직전까지도 그분들은 교대를 할 때마다 으레 울상이 되어 가셨을 거예요. 얼룩을 실수라고 걱정했기 때문이죠. 하지만 결국 훌륭하게 해내 주셨고, 저는 두리안 맛을 봤지요. 그러니 다 잘 됐어요.

(오른쪽, 맞은편) 『식물원』의 커버와 그 책에 실렸던 92개 나무 드로잉 가운데 한 점이다. 뭔가를 그리고 썼다 지운 흔적이 그대로 남아 있다. 〈허치슨의 도덕감〉을 표현했다.

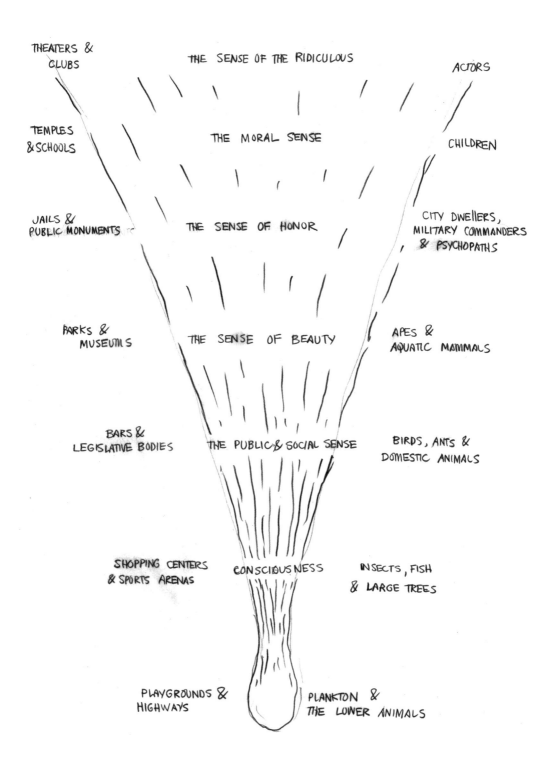

THEATERS & CLUBS

THE SENSE OF THE RIDICULOUS

ACTORS

TEMPLES & SCHOOLS

THE MORAL SENSE

CHILDREN

JAILS & PUBLIC MONUMENTS

THE SENSE OF HONOR

CITY DWELLERS, MILITARY COMMANDERS & PSYCHOPATHS

PARKS & MUSEUMS

THE SENSE OF BEAUTY

APES & AQUATIC MAMMALS

BARS & LEGISLATIVE BODIES

THE PUBLIC & SOCIAL SENSE

BIRDS, ANTS & DOMESTIC ANIMALS

SHOPPING CENTERS & SPORTS ARENAS

CONSCIOUSNESS

INSECTS, FISH & LARGE TREES

PLAYGROUNDS & HIGHWAYS

PLANKTON & THE LOWER ANIMALS

드디어,

예 상 을 깨 고 ,

티모시 맥스위니가
진짜로 나타났다

—

『**맥스위니스**』제6호 서문에서 발췌

(2001)

지금까지 2년여 동안 독자 여러분은 티모시 맥스위니라는 사람에 대해 어느 정도는 알고 있었다. 우리 잡지는 이름을 따온 이 인물에 대해 매 호마다 수위를 달리해 가며 세부적인 것들을 설명했다. 요약하자면 이렇다. 아동기와 십대 시절을 시카고 외곽에서 보냈던 우리 잡지 편집자에게 계속해서 편지를 보냈던 어떤 남자가 있는데, 그가 바로 티모시 맥스위니이다. 편지 수신인에는 어머니의 이름도 같이 적혀 있었는데, 그녀의 처녀 시절 성이 맥스위니였다. 이 편지들은 정기적으로 왔고, 낯설지만 멋들어진 필체를 구사했다. 발신자, 곧 티모시 맥스위니라는 사람은 그 가족의 친척이라고 주장했다. 여기까지 모두 이해되셨으리라 믿는다. 그리고 이 편지들은 이런저런 요금이 선불되었다는 표시가 찍힌 갖가지 우편물 — 팸플릿, 브로슈어 등 — 의 뒷면과 안쪽에 쓰여 있었다. 봉투들 가운데 상당수에는 다시 복사한 기차 시간표, 계획, 요구 사항 등이 발견됐다. 발신인은 아마도 맥스위니 가족을 방문하고 그곳에 새로운 뿌리를 내리려 했던 것 같다.

바야흐로, 수신인들의 가족은 이 편지들이 미친 사람이 썼거나 장난 편지였다는 사실에 대체로 합의하게 되었다. 편지는 버렸거나 재미 삼아 서랍에 몇 통 보관하고 있다. 하지만 두 수신인 가운데 젊은 쪽은 이 편지들의 강력한 매력에 여전히 마음을 빼앗긴 상태다. 우선, 편지들이 너무 예뻤다. 뭐랄까, 우리가 만사 불구하고 즐겨 마지않는 장르인 〈메일 아트〉 수준에 가까웠다. 둘째, 아주 희박한

가능성이긴 하지만, 오랫동안 묻혀 있던 그리고 어쩌면 아주 어두운 것일지 모르는 어떤 비밀이 그 안에 담겨 있을 수도 있었다. 만약 어머니에게 정말로 티모시라는 이름의 남자 형제가 한 명 더 〈있다〉면? 그런데 어떤 이유 때문에 어렸을 때 집에서 쫓겨났거나 멀리 보내졌다면? 모든 편지마다 묘하게도 몽땅 보스턴 — 어머니와 외가 친지들의 고향인 매사추세츠 주 밀턴과 아주아주 가까운 도시 — 의 소인이 찍혀 있다는 사실이 이 같은 가정을 뒷받침했다.

그러나 1987년을 전후해서 편지는 뚝 끊겼다. 그로부터 10년이 훌쩍 넘게 지난 뒤, 쉽게 짐작할 만한 이유로 이 티모시의 이름을 딴 잡지가 등장했다. 그사이 우리는 맥스위니라는 성을 가진 이들을 수없이 만났지만, 티모시 맥스위니란 사람에 대해 무언가를 더 알게 되리라고는 전혀 기대하지 않았다. 우리는 전국에서 순전히 잡지 이름 때문에 『맥스위니스』를 사거나 구독하는 수십 명의 사람들로부터 이야기를 듣는다. 그런 독자 가운데 못 미더운 기억이기는 하지만, 롭이라는 사람이 인사차 한 번 들렀다며 브루클린 9번가에 있던 예전 맥스위니스 사무실에 정말로 나타났다. 그는 해군에 복무 중이었고 근무지는 캘리포니아였지만, 만날 사람이 있어서 잠시 동부로 나왔다고 했다. 짧은 상고머리를 하고 있었고, 그와 그의 약혼녀 모두 좋은 사람들이었다. 두 사람은 이름 때문에 곤경을 치르는 대가로 멋진 티셔츠를 하나씩 받아 갔다.

그리고 매사추세츠 맥스위니 가족, 그러니까 www.mcsweeneys.com의 그 가족도 있었다. 본의 아니게 우리는 그들과 상당 시간 얽힐 수밖에 없었는데, 우리 홈페이지가 www.mcsweeneys.net 이었던 탓에 양쪽 사이트의 방문자들이 모두 혼란을 겪었기 때문이다. 결국 이 맥스위니 가족 — 우리 출판사와 관계된 사람은 하나도 없었던 — 과 우리는 친구가 되었고, 한동안은 결합된 웹사이트를 〈메가 맥스위니스 사이트Mega-McSweeney's Site〉라고 부르면서 공동 관리를 했다. 일이 끝까지 잘 풀리지는 않았지만, 그래도 우리는 좋은 친구로 헤어졌다.

최근에는, 언젠가 한 번은 일어나겠거니 했던 일이 실제로 일어났다. 진짜 맥스위니 성을 가진 사람이 우리 회사에 인턴으로 온 것이다. 이름은 로스 맥스위니였고, 뉴욕의 명문 컬럼비아 대학교를 다니고 있었다. 2000년 늦여름부터 그는 시간이 날 때마다 와서 우리 일을 돕기 시작했다. 그리고 12월 중순 즈음, 그는 어느 시인의 표현처럼, 〈우리에게 폭탄을 떨어뜨렸다.〉

그날 우리는 뉴욕의 한 나이트클럽에서 즉흥적으로 뭉쳤다. 각자 다양한 방면에서 맥스위니 출판사를 돕고 있는 사람들이 한자리에 모여 얼굴이나 보고 한잔하자는 취지였다. 내가 (여기서부터는 3인칭 시점을 포기하겠다.) 로스를 만난 것은 이때가 처음이었다. 그 전에도 몇 번인가 기회가 있었지만, 그때마다 일이 꼬이는 통에 나는 그를 한 번도 보지 못했다. 로스는 스무 살 안팎으로 보였고, 교회 성가대에서 노래를 부르거나 꼭 불러야만 할 것 같은 인상의 젊은이였다. 아니면 〈이발소 사중주〉☆ 단원이거나. 실제로 노래를 부르는지 아닌지는 몰라도 그는 단정하고 친절했다. 우리는 나지막하고 푹신한 의자에 앉아 이런 대화를 나눴다.

「아, 당신이 로스 맥스위니군요.」

「네.」

「고향이 어디예요?」

「보스턴이요.」

「이런! 저랑 친척일지도 모르겠네요!」(약간 킬킬거리다가 셔츠에 맥주를 몇 방울 흘렸다.)

「아, 사실은, 아녜요. 아닐 겁니다. 하지만 드릴 말씀이 있어요. 제 친척이 그 티모시 맥스위니라는 분인 것 같아서요.」

그랬다. 그렇게 순식간이었다. 맙소사.

그 뒤 로스는 이야기를 이어 갔다. 독자 여러분은 이 이야기가 진짜임을 믿어야 한다.

어느 날, 1년 반 정도 전에, 〈아이오와 작가 프로젝트〉에서 공부하는 학생이었던 로스의 누나가 아이오와 시의 어느 서점에서 『맥스위니스』 한 권을 우연히 보았다고 한다. 서점 이름은 프레리 라이츠였다. 잡지 이름이 재미있다고 생각한 누나는 한 권을 샀고, 보스턴의 집으로 가져와 가족들에게 보여 주었다. 아버지가 흥미 있어 했고, 여기저기 살펴보셨다.

로스의 아버지는 데이비드 맥스위니이다. 데이비드 맥스위니는 형 둘 그리고 캐슬린이라는 여동생과 함께 자랐다. 그들이 살았던 곳은 보스턴의 도체스터였는데, 가까이에 로어 밀스가 있다. 로어 밀스는 매사추세츠 주의 밀턴과 바짝 붙은 곳이다. 그의 어머니 이름은 마거릿 맥스위니(결혼 전 성은 핀)로 매사추세츠 주 찰스타운에서 아일랜드 이민자 가정에 태어났으며, 아버지 데이비드 필립 맥스위니는 아일랜드에서 태어나 어릴 때 미국으로 건너온 후 찰스타운에 정착했다. 성인이 되어서는 노동 운동에 깊숙이 관여했고, 그래서 정치는 물론 지역과 국가의 노동 문제에 상당한 영향력을 행사하는 사람이었다.

방금 말했던 것처럼, 로스의 아버지 데이비드 맥스위니에게는 형이 둘이었다. 작은 형 이름은 데니스였다. 그리고 맏형 이름이 티모시라고 했다.

로스는 이 모든 이야기를 바에서, 사람들이 벅적대는 속에서 했다. 우리 뒤 저쪽 어디쯤에서 케빈 샤이가 누군가에게 술을 쏟고 있었다. 하지만 로스의 이야기를 들으며 내가 제일 먼저 이해가 안 간 것은, 보스턴 인근에 사는 맥스위니 가족이 수천까지는 몰라도 확실히 수백은 될 텐데, 그 많은 중에서 왜 하필 우리 집이 선택되었을까 하는 부분이었다.

「음,」 로스가 말했다. 「저희가 볼 땐, 대표님의 할아버님 때부터 시작된 사연 같아요. 할아버님께서 산부인과 의사셨죠?」

나는 그렇다고 대답했다. 그랬다. 정말 우리 할아버지는 보스턴에서 산과 의사를 하셨다. 수십 년 동안 할아버지는 들으면 기가 막힐 정도로 많은 갓난아이를 받으셨고, 그만큼 많은 사랑을 받았다. 우리 집에는 할아버지의 이름이 적힌 묵직한 플라스틱 명찰이 가득했고, 지금도 그렇다. 할아버지는 심지어 요즘 나오는 가정용 임신 진단 키트의 전신쯤 되는 기구를 공동 발명하기도 하셨다. 할아버지의 이름은 대니얼 맥스위니이다.

「사실,」 로스가 말했다. 「저희 가족은 대표님 할아버님께서 티모시 큰아버지가 태어났을 때 받아 주신 분일 거라고 거의 확신하고 있어요.」

아아, 이럴 수가.

「그 뒤에 우리 조부모님, 그러니까 저희 아버지의 부모님들께서 그분을 입양하셨고요.」

「그렇다면 그분이 당신네 집안 핏줄은 아니란 말입니까?」

「예, 아닙니다.」

「오오, 그래요. 그렇군요.」

「그리고 『맥스위니스』 3호에 실린 티모시 큰아버지의 필체를 저희 아버지가 알아보신 거예요.」

그래서 지난 번 아버지께서 큰아버지를 방문하셨을 때, 종이 한 장을 내밀면서 큰아버지가 이 세상에서 알고 계신 분들의 이름을 죽 적어 달라고 하셨대요. 이게 그 명단입니다.」로스는 내게 종이를 건넸다 (96페이지).

여러분도 비슷하게 생각하셨겠지만, 한눈에 보아도 날카로운 지성과 대단한 예술적 재능이 느껴지는 필체였다. 이름을 다 열거하고 난 뒤 티모시 맥스위니는 몇 가지 간단한 스케치를 했다고 한다 (위쪽).

로스는 이 드로잉을 왜 그리고 어떻게 그렸는지 제대로 설명해 주지 못했다. 마침내 나는 로스의 아버지 데이비드 맥스위니 씨로부터 편지를 받았다. 그 역시 자신의 맏형이 우리 할아버지의 손에 태어났다고는 확실히 단언하지 못했지만, 그래도 몇 가지 질문들에 대한 실마리를 던져 주었다. 가령, 왜 이 드로잉이며, 왜 이 글자들인가 하는 질문 말이다. 다음은 데이비드 맥스위니 씨가 보내 준 편지의 일부이다.

맏형 티모시는 보스턴에서 매사추세츠 대학교 미술 대학을 졸업했고, 다시 러트거스 대학교에서 석사 학위를 받았습니다. 석사 과정 중에는 러트거스 대학교 더글러스 캠퍼스에서 학생들을 가르치기도 했지요.

형은 아주 고통스럽고 힘든 삶을 살았습니다. 평화를 얻고 싶어 했지만 결코 얻지 못했습니다. 예술은 형의 삶이자 영혼이었고, 결국에는 형을 삼켜 버렸습니다. 형은 아주 오랫동안 정신병과 알코올 중독에 시달렸고, 병원에 입원하기도 수차례였습니다.

편지 쓰기, 그리고 사람 찾기는 지난 30년간 티모시 형의 삶에서 가장 중요한 부분이었습니다. 형은 여러 도시와 주정부 기록들을 뒤지고, 이름을 찾고, 사람들에게 편지를 썼습니다. 1백 퍼센트 확신하는 것은 아니지만, 저는 귀하의 조부이신 맥스위니 선생님과 제 어머니 사이에 모종의 관련이 있었으리란 생각이 듭니다. 제 어머니가 임신을 하려 하셨을 때 즈음 말이지요. 티모시 형의 삶은 그 자체로 고통이었습니다. 형의 예술적 재능이 어땠는지, 형이 어떤 사람이었는지 안다면, 이것은 정말로 받아들이기 힘든 일입니다.

— 데이비드 맥스위니

새삼, 우리 잡지의 이름 뒤에 실제 인물이 있다는 사실을 알게 되다니 기분이 아주 묘하다. 그리고 생면부지인 누군가의 장난스러운 기행(奇行) 쯤으로 여겼던 일의 동기가 극도의 오만불손함이 아니었음을 알게 되어 혼란스럽다. 우리는 존경하는 마음을 담아 이 글과 『맥스위니스』의 모든 호를 진짜 티모시 맥스위니에게 바치며, 부족하게나마 우리 잡지와 그와의 친족 관계를 수긍하는 바이다. 그리고 그가 위로와 기쁨을 얻길 소망한다. 이토록 든든하게, 마음 깊은 곳으로부터 지지해 주는 가족을 둔 그는 행운아이다.

보스턴의 길가를 홀로 걷고 있네
모든 사람이 다 아는 그 이름의 사내
부디 우리의 걸출한 동명이인을 알아봐 주오
티모시 맥스위니는 산문, 음악 그리고 미술 잡지라네

「티모시 맥스위니의 발라드」
by 데이 마이트 비 자이언츠

티 모 시 맥 스위 니, 티 모 시 맥 스위 니

펜 과 종 이 잡 고 그 가 글 쓰 네
펜 과 종 이 잡 고 그 가 뭘 쓰 네

맥스위니스 제6호 (2001)

로런스 웨슐러　　제 기억이 옳다면, 제가 시각적 주제의 글에 대한
아이디어를 너무 많이 들고 와서 손과 데이브를 괴롭히기 시작한
시점이 이 『맥스위니스』 6호부터가 아니었나 싶네요. 두 분은 결국
전체 분량의 반 이상을 그런 소재에 할애하기로 하셨죠. 제가 편집을
마무리했고요. 여기서 이렇게 다시 보니 역시나 역작들의 묶음입니다.
친구 솔 스타인버그에게 바치는 이언 프레이저의 가슴 찡한 비가와
스타인버그의 미발표 드로잉! 로버트 로웰의 편지를 다룬 사스키아
해밀턴의 글과 로웰의 두들! 그리고 미아 파인먼이 엄선한 워커
에번스의 희귀 엽서 컬렉션!

미아 파인먼　　2년 동안 저는 뉴욕 메트로폴리탄 미술관의 워커
에번스 아카이브에 틀어박혀 종이 뭉치와 하루살이를 손으로 휘저으며
대부분의 시간을 보냈어요. 그 아카이브에는 에번스가 수집한 21세기
초의 싸구려 그림엽서 9천 장이 보관되어 있어요. 그중에서 엄선한
것들을 세상에 내놓기 위해 『맥스위니스』보다 더 완벽한 지면은
없었습니다.

로런스 웨슐러　　되돌아보는 의미에서, 이번 호 전체를 주름잡은 듯한
풍경이라는 주제를 한 번 개관해 보는 것도 재미있어요. 우선
오스트리아에서 망명한 발터 쾨니히슈타인의 대장편 판타지 여행기가
있었죠(작가가 스스로 상상해 낸 미국 서남부 지방을 구석구석
돌아다니면서 빼곡하게 기록한 노트 1백50여 권 분량의 상상
여행기입니다. 쾨니히슈타인의 유일한 규칙은 〈절대 한 페이지도 찢지
않는다〉예요). 그리고 독특함 면에서는 쾨니히슈타인에 못지않지만
전혀 다른 유형을 선보인 데이브 포드의 자동 기술 여행 다큐멘터리도
있었어요(이 경우는 포드가 트럭 뒤 칸에 앉아 잉크가 줄줄 새는
잉크병을 책의 빈 페이지들 위에 받쳐 들고, 쾨니히슈타인이 상상만

하고 그쳤던 바로 그 장소를 누비고 다니면서 만든 결과물입니다).
그다음에는 작고한 캔디 저니건이 필립 글라스와 함께 노바스코샤
해안에서 여름을 보내며 만든 청색 자갈들의 미시 풍경이 있었고요.
데이브는 이런 모든 작품들을 오디오 사운드 트랙, CD 등으로
보완하겠다는 반짝이는 아이디어를 가지고 있었어요.
맥스위니스로서도 처음 해보는 시도였고, 저 역시 어떤 곳에서도 보지
못한(정확히 말하면, 듣지 못한) 사례였어요. 데이브의 빛나는 영감은
밴드 데이 마이트 비 자이언츠를 초청해서 잡지에 실리는 원고마다
별개의 트랙을 하나씩 만드는 것으로 구체화됐죠.

아서 브래드포드　　데이브로부터 내용과 관련된 CD가 첨부되는
잡지를 제작 중이라는 이야기를 들었고, 저는 그 말에 아주
흥분했습니다. 그래서 제발 끼워 달라고 졸랐죠. 재밌는 것은,
전설적인 밴드 데이 마이트 비 자이언츠가 이번 호에 싣기로 결정된
작품들의 사운드 트랙을 제작하는 것이 이번 프로젝트의 주요
내용이라는 사실을 제가 몰랐다는 겁니다. 중간에 난데없이 뛰어든
저를 모두가 참 잘 참아 주셨습니다.

로이 키지　　저는 「워크숍The Workshop」이라는 좀 엉뚱한 단편
하나를 써둔 게 있었는데, 그걸 보냈어요. 그리고 몇 달 뒤 대답을
들었습니다. 원고가 마음에 들기는 하지만 좀 더 이야기를 해보았으면
싶다더군요. 수화기 너머로 (저는 페루, 데이브는 브루클린에 있었어요)
데이브가 그랬죠. 「작품은 훌륭합니다. 저희는 열린 결말을 취하고
있는데, 이번 호에 실릴 원고의 상당수가 그래요. 그러니 키지 씨
원고는 결말을 확실하게 맺는 쪽이 어떨까 싶어 드리는 말씀입니다.」
저는 〈그 정도라면 그렇게 열린 결말도 아닌데요〉라고 생각했지만, 입
밖으로 그 말을 꺼내지는 못했어요. 그냥 〈아……〉라고만 했죠.
데이브는 〈네〉 했고요. 계속해서 제 원고에 대한 생각을 죽 말하더니
마지막 결론 즈음에 가서 갑자기 말을 멈췄습니다. 그리고는 이렇게
말했죠. 「제 말씀이 무슨 뜻인지 아시겠죠? 꼭 뭔가가 중간에 빠진 것
같은 느낌이 든단 말이에요.」 그 말은 사실이었어요. 원고의 마지막 세
문단이 없어졌더군요. 무슨 이유에선지 마지막 부분이 잘려 나가

있었죠. 그래서 저는 그 세 문단만 다시 데이브에게 보내 주었고, 그 후로는 서로 주거니 받거니 하면서 〈오랫동안 행복하게 잘 살았답니다.〉

존 워너　저는 로이 키지가 그 원고를 탈고한 직후에 읽어 보았고, 맥스위니스에 한 번 보내 보라고 제안했습니다. 글이 채택되자 로이는 제게 고맙다며 이메일을 보냈고, 그러면서 데이 마이트 비 자이언츠가 각 원고마다 사운드 트랙을 만들어 주게 되었다는 이야기를 하는 거예요. 그 말을 들으니 샘이 나더군요. 그래서 제가 써둔 원고 가운데 똑같은 영예를 안을 만한 것이 없나 찾아보기 시작했습니다. 제 단편(「육군의 힘든 하루Tough Day for the Army」)은 5백 단어 정도인데, 전체 1만5천 단어 분량으로 된 실험 소설(그중에서 이 단편만 빛을 보았죠)의 첫 번째 부분이에요. 마침, 『맥스위니스』 6호가 출간되는 시점에 맞추어 데이브가 시카고(당시 제가 살고 있던)에서 낭독회를 갖게 됐지요. 저는 데이브가 참석한 낭독회에 들러 잡지를 샀고, 집으로 돌아오는 차 안에서 곧바로 제 글에 붙은 사운드 트랙을 들었습니다. 듣자마자 〈와, 멋진데〉 이런 반응이 나왔던 것 같아요.

데이브 에거스　그 시카고 낭독회 때 우리는 청중에게 콘돌리자 라이스로 하이쿠를 지어서 낭송해 보도록 했어요. 당시는 라이스가 백악관 국가 안보 보좌관이 된 지 두 달쯤 되었을 무렵이라 사람들이 라이스의 정치 스타일과 독특한 이름을 발음하는 데 조금씩 익숙해지고 있는 중이었죠. 청중의 박수를 많이 받았던 콘돌리자 라이스 하이쿠를 지은 사람에게는 아이슬란드에서 방금 도착한 따끈따끈한 『맥스위니스』 6호가 부상으로 주어졌습니다.

로런스 웨슐러　『맥스위니스』 6호를 돌아볼 때 속된 말로 가장 탁월하게 〈죽여줬던〉 작품은 크리스 웨어의 만화가 아니었나 싶어요. 전에 아트 슈피겔만이 크리스의 어느 작품에 대한 이야기를 해준 적이 있었죠. 그 작품은 아트가 아내 프랑수아즈 물리와 함께 일류 만화 작가들의 작품을 엄선한 아동용 만화 모음집 『호롱불Little Lit』을 만들 때 크리스가 보냈던 작품이랍니다. 그런데 아트의 말에 의하면

크리스의 작품은 아동용 도서에 싣기에는 지나치게
섬뜩했대요(『쥐Maus』의 저자 입에서 나온 말입니다!) 우리는
크리스에게 그 만화를 좀 볼 수 있겠냐고 물었고, 아니나 다를까,
섬뜩하긴 하더군요. 하지만 아이들에게 최선의 작품은 아닐지 몰라도
우리에게는 완벽에 가까운 작품이었어요. 그렇게 우리는 첫 단추를
끼웠고, 몇 달 뒤 『맥스위니스』 13호에서는 아예 크리스 웨어와 공동
작업을 하게 되었습니다.

캔디 저니건이 묘사한 청색 자갈들 가운데
두 점과 CD를 끼운 뒤 커버의 안쪽.

in the past; OPRAH: Oprah, Oprah; THE
ovel and the buckskin gloves roll me out a
old new car all this by hand my hands and
why don't you come outside with me? West
eep inside and inside the other one there is
t yourself to keep you warm West Virginia
arty who will be partial to you sugar maples
another deep inside and inside the other one
state across the way West Virginia you con-
ill be partial to you sugar maples [undeci-
leep inside and inside the other one there is
a yeah right yeah right, etc.; IT'S GETTING
ah yi boya rah la ca ea ea ya; [SHE THINKS
both grew up but I heard she changed from
e accent in her speech she didn't have grow-
on't a lot about it's been years since I moved
alking to herself not too simple and not too
but you might know she's not the accent in
e accent in her speech she didn't have grow-
she thinks She's Edith Head, now one more
Edith Head, now; MR & MRS NUCLEAR:
s your hair hangs although my mind [unde-
as you incline you head and although I like
that while fully intentional and in case you
har bangs are that on which the world hangs
s although my mind [undecipherable] I dig
head can you murder with your style believe
old hangs I'm only holding your hands so I
w I want it faster better now I want it faster

better now; BE PATIENT: Be patient be patient patience has its own rewards repeat be patient be patient patience has its own rewards be
patient be patient the [undecipherable] is rockin' forget [undecipherable] voices are singling now the voice is in your head your sleepy
your sleepy now it's time to go your sleepy; GRASSROOTS[...] REVOLUTION: Grassroots internet revolution; SWIMMING
HOLE: La la la la la la la la la la la la la la la la la la [...] la oh la la la la la la la la la la la la la la la la oh wew
wew wew wew la la la la la la la la la la la [...] la
la la la la la la la la la la la la la la la la la la la [...] I'm saying yeah that's, that's what I'm saying
yeah that's, that's what I'm saying [...] saying yeah that's, that's what I'm saying
yeah that's, that's what I'm saying [...] saying even my t-shirt even my t-shirt
even my t-shirt even my t-shirt [...] ARMY IS TIRED NOW: The army
is tired now tired of swinging [...] so sad all its defenders have moved
along and it's so sad the arm [...] ngs like a child drowning in a vat
of molasses how would a ch [...] er of someone you find intrigu-
ing I'm sure it's in the fau [...] one will answer [undecipherable]
sad like a zero on the LED [...] like a photograph of your grand-
father at the age of 27 bu [...] sadder than a frog plucking a
banjo frog that's about as [...] njo-playing frog let us examine
the sadness it's extremely [...] banjo is the frog aware that he
sad? I believe that he is aw [...] frog that plays a banjo is quite
so self-aware I believe is th [...] pherable] American flags [undeci-
pherable] is yellow it's really [...] in Robert Lowell's electric
chair jailbirds entanglement [...] le] reappraisals in the air I am 40
given a year in Robert Lowell's [...] yellow it's really tan on the roof and
tranquilize a [undecipherable] sub [...] LN WASHINGTON & THAT JEF-
FERSON GUY: Lincoln Washingto [...] down, down, down, down, down, down,
down, down to the bottom of the sea [...] y and I'm a sailor man down, down, down,
down, down, down, down, down, down, dro [...] N YOUR WORDS: Erstwhile [undecipherable]
I know I'm one in a long chain I came to get my [...] s I know they're one in a long line I came to get my
[undecipherable] and I know there's truth in your words [...] words yeah, I've learned a thing or two from hard times spent
with you and I know there's truth in your words buried inside of your words yeah, I've learned a thing or two from hard times spent with
you; R U TOGETHER: R U together? Together together together together together

This CD was going to
be left blank, because it is a
pretty cruog wird blank, but
then we remembered how likely
it was that you would own both
parts of this CD but, mostly,
we'se major mis in in the m%, and
then you would maybe even go
blid mind atw [...] ings by nhat
band, so w [...] ong many terrible
now software, and it doing so
mahe w'ail ad. So we put some
much in it. This Hi.

They Might
Be Giants
vs.
McSweeney's

맥스위니스 제7호 ⁽²⁰⁰²⁾

엘리자베스 케어리스 데이브와 저는 7호를 옛날식 교과서 묶음처럼 만들고 싶었어요. 각 작품을 낱권으로 제본한 뒤 구식 북 스트랩으로 묶는 거예요. 낱권들을 강렬한 표지로 장식하고, 다시 그것들을 나란히 합쳐 거칠거칠한 두꺼운 합지로 둘러 준 것이 마음에 듭니다. 오디 인쇄소가 합지와 고무 밴드 고르는 것을 도와주었어요. 낱권들은 각각 다른 디자이너에게 맡겼고, 저는 필자들과 함께 디자이너 고르는 일을 했죠.

캐서린 스트리터 엘리자베스가 제게 전화를 해서 코트니 엘드리지의 단편 「전(前) 세계 기록 보유자, 주저앉다The Former World Record Holder Settles Down」의 표지 디자인을 맡아 달라고 했어요. 저는 시각적 은유를 제목의 문자적인 해석과는 반대로 — 저는 대개 이런 식으로 접근하는 것을 좋아해요 — 〈앞으로 가야 할 길〉로 잡았습니다. 콘셉트를 생각해 내는 것도 철저히 제 재량에 맡겨졌어요. 그때 제가 했던 스케치들을 떠올려 보면 주로 여러 가지 스포츠 경기에 대해 생각하는 데 시간을 썼던 것 같아요. 참, 잡지 출간일이 지나고 며칠 뒤 우리 집 우체통을 봤더니 코트니에게 보내는 『맥스위니스』가 들어 있는 거예요. 포장에 코트니의 주소가 적혀 있었죠. 알고 봤더니 코트니와 제가 같은 블록에 살고 있더군요. 그 뒤로 하루 이틀 동안은 동네에서 누군가와 마주칠 때마다 혹시 코트니가 아닌지 속으로 궁금해 했어요.

멀린다 벡 아마 저는 엘리자베스에게 스케치 하나를 보냈을 거예요. 저는 A. M. 홈즈의 작품 커버를 맡았는데, 일단 제가 무얼 구상 중인지 알려 주기 위해서였어요. 하지만 지금 그 스케치는 저의 다른 모든 스케치들처럼 어느 동네 쓰레기 매립지에서 뒹굴고 있어요. 저는 이야기에 등장하는 부부에게 집중하기로 했어요. 인물의 외적인 모습은

그들이 어떻게 행동하는지를 반영합니다. 여자는 날카롭고 뾰족하며 내장이 훤히 드러나 있어요. 남편은 아내의 무릎에 어린아이처럼 앉아 있고, 입에서는 책의 페이지들이 펄럭이며 나옵니다. 이 작품을 그릴 무렵 저는 난소에 약간의 문제가 있었는데, 아마 그 분노가 여기 표출된 것 같아요.

에릭 화이트 「천장The Ceiling」의 표지로 제가 그린 드로잉을 다시 보니 9·11사건과 그 여파에 영향을 받은 것이 느껴지네요. 그 사건이 있고 겨우 6주 후에 그린 그림이란 사실이 믿기질 않습니다. 저는 뛰어난 디자이너이자 아끼는 지인 가운데 한 명인 엘리자베스 케어리스를 통해 맥스위니스와 연결이 되었어요. 어느 면에서 이 작품은 1990년대 초에 유명했던 루빈의 〈얼굴과 꽃병 착시 그림〉으로 장난을 친 것으로도 볼 수 있습니다. 그리고 제가 지금까지 십여 년간 꾸준히 작품에서 활용하고 있는 다중 노출 아이디어를 도입하기도 했고요. 소설에 대해서는 지금 떠오르는 바가 없지만, 아주 재미있게 읽었다는 사실만큼은 기억납니다. 이 드로잉을 근거로 추측해 보면 문제가 생긴 관계를 다룬 것이 아닌가 싶군요. 제가 좋아하는 주제죠.

존 워너 앨런 시거의 「이 마을과 살라망카This Town and Salamanca」 표지는 제가 2년 전쯤 헌책방에서 산 시거의 자서전 『소녀들의 프리즈A Frieze of Girls』의 뒷날개를 스캔한 거예요. 단편 하나하나가 그 자체로 작은 책이 될 것이므로 각각의 맞춤 표지가 필요하다는 말을 들었을 때 제일 먼저 머리에 떠올랐던 것이 바로 이 책날개 이미지였죠. 빛바랜 색과 얼룩은 그 책이 제 손에 들어오기 한참 전부터 생겼고 그 후로 계속 있어 왔던 거니까 상징적으로도 아주 적절해 보였어요(너무 지나치게 적절했을 수도 있죠.) 몇 년 동안 저는 시거라는 존재의 세계를 연상시킬 만한 무언가를 출판하고 싶었죠. 물론 이런 마음은 시거가 개인적으로는 제 작은할아버지이기 때문에 다분히 사적인 동기에서 비롯된 것이긴 해요. 하지만 오랫동안 저는 작은할아버지가 살아오신 삶의 이력에 오랫동안 매력을 느껴 왔거든요. 미국 대학 스포츠 협회 수영 챔피언, 로즈 장학생☆, 어니스트 헤밍웨이를 단편 소설계의 차세대 거물로 지목했던 인물(E. J.

☆ 옥스퍼드 대학교에서 무료로 공부할 수 있는 특혜가 주어지며, 선발 절차가 까다롭기로 유명하다.

오브라이언)로부터 다시금 새로운 차세대 거물로 인정받은 작가, 그리고 제임스 디키에게 영감을 주어 시를 쓰도록 한 책(『아모스 베리Amos Berry』)의 저자 등등. 그리고 몇 권의 아주 멋들어진 소설과 단편을 썼죠. 작품의 미학만 놓고 볼 때 작은할아버지는 어떤 불운이나 불가항력적인 요인만 없었다면 지금쯤 유명한 작가가 될 수도 있었고, 또 마땅히 되었어야 했어요. 맥스위니스를 알기 전에는 제가 진정으로 하고 싶었던 것, 그러니까 무미건조한 일대기나 그보다 더 나쁜(제 생각입니다만) 창작 지원금 따내기용 작품 같은 것이 아닌, 올바른 평가 아니면 심지어 축사를 출판하는 꿈을 꿔볼 만한 곳이 없었어요. 데이브에게 제가 생각해 왔던 바를 말하고 재미있겠다는 대답을 듣는 것은 간단했어요. 다른 것 말고 오직 재미있어 보이는 것 그 하나만 생각한다면 우리는 아주 많은 자유를 누릴 수 있죠.

팀 보어 앤 커민스의 「붉은개미집Red Ant House」의 표지 그림은 물감이 번지도록 했어요. 그 무렵 저는 엘리자베스와 살롱닷컴의 일을 많이 했던 것으로 기억합니다. 그래서 이 일도 그쪽 업무와 연결되는 것이겠거니 했어요.
마감 날짜도 촉박했고 대가도 형편없었지만, 그런 안 좋은 조건들 대신 아트 디렉션의 부담이 적었어요. 여기까지만 보면 아주 전형적인 그리고 저 역시 자주 동의해 왔던 계약 조건이에요. 하지만 맥스위니스의 경우는 텍스트가 보석이었다는 점이 예외였죠. 작업할 이미지가 금방 떠올랐고, 그만큼 통과도 빨리 되었어요. 작품 속 소녀는 괴팍했어요. 뭐랄까, 어딘가에 홀려 있거나 상처가 있어 보였습니다. 이 묘사가 맞았으면 좋겠네요. 제 기억에는 그런 아이로 남아 있거든요. 그리고 모든 일이 달 아니면 달 근처에서 일어났어요, 그렇죠? 막연히 멀찌감치 동떨어진 아주 낯선 세상. 그래서 색을 모두 날려 버렸습니다. 암울해 보이도록 하기 위해서가 아니라 장소 감각을 교란시키기 위해서요. 나이든 노파 또는 식물처럼 생긴 작은 소녀가 사는 달, 그곳에서 펼쳐지는 『파리대왕Lord of the Flies』.

케빈 브록마이어의 단편 「천장」을 위한 에릭 화이트의 커버 디자인 스케치.

(맞은편) 케빈 브록마이어의 단편 「천장」을 위한 에릭 화이트의 커버 디자인 완성 작품.

받는 사람: 엘리자베스
보낸 사람: 캐서린

①

여자가 다른 남자 무릎에 앉아
있고, 볼링공을 든 남편 손이
프레임 밖에서 들어옴.

②

여자랑 남편이 볼링공을 들고 있음.
다른 남자의 다리가 이 여자의 의자.
배경에 볼링 핀이 보임.

③

여자가 권투 시합 링 안에
의자를 놓고 앉아 있음.
남편이 안을 들여다봄.

④

남편이 여자에게 공을 건넴.
많은 공(많은 장난감)에 대한 언급.
볼링 핀 위에는 숫자가 쓰여 있음.
남자의 숫자를 나타내는 것?

코트니 엘드리지의 단편 「전 세계 기록 보
유자, 주저앉다」를 위한 캐서린 스트리터의
커버 디자인 스케치(맞은편)와 완성 작품.

1

1 하이디 줄라비츠의 단편 「아주아주 작은 거인Little Little Big Man」을 위한 엘리자베스 케어리스의 커버 디자인. 케어리스는 『맥스위니스』 제7호에서 객원 아트 디렉터로 활약했다.

2 앨런 시거가 1930년대에 썼지만 잊혔던 소설 「이 마을과 살라망카」의 커버. 이 커버 디자인의 거의 대부분은 시거의 1964년도 소설 『소녀들의 프리즈』의 낡고 빛바랜 뒷날개에서 가져온 것이다.

3 윌리엄 볼먼의 「노인The Old Man」은 커버에 별도의 이미지가 없다. 이 글은 폭력의 역사를 다룬 장장 3천 페이지 분량의 그의 저서 『번영과 몰락』의 일부 발췌문이다.

2

THE OLD MAN
A CASE STUDY FROM
RISING UP AND
RISING DOWN
by William T. Vollmann

3

4 마이클 셰이본의 단편 「위대한 카발리에리의 귀환The Return of the Amazing Cavalieri」을 위한 크리스 웨어의 커버 디자인.

5 홈즈 A. M.의 단편 「방해하지 마시오Do Not Disturb」를 위한 멀린다 벡의 커버 디자인.

6 앤 커민스의 단편 「붉은개미집」을 위한 팀 보어의 커버 디자인.

4

5

6

McSWEENEY'S
8

맥스위니스 제8호 ⁽²⁰⁰²⁾

엘리자베스 케어리스 발렌시아 가에 살았을 때는 아침에 일어나면 거대한 새 떼가 제 방 창문 앞을 쏜살같이 엄청난 속도로 지나가는 광경을 보곤 했어요. 저는 그걸 〈새 쇼〉라고 불렀죠. 그리고 그 새 쇼의 매력 때문에 이 표지를 만들게 됐어요. 데이브와 저는 어떻게 하면 역동적이면서도 촉각적인 느낌을 연출할 수 있을까를 두고 한참을 고민했고, 엠보싱 기법을 사용하자는 결론에 이르렀죠.

조너선 에임스 「니스타 사건The Nista Affair」은 『맥스위니스』에 실린 저의 첫 작품입니다. 이 계간지의 원래 취지 — 다른 잡지사에서 거절당한 원고를 싣는다는 — 가 그동안 변화를 겪었다고는 생각해요. 하지만 저는 어느 날 컴퓨터를 뒤지다가 6년 전 쯤 『하퍼스』로부터 퇴짜 맞았던 이 원고를 발견했어요. 어떤 사람이 저를 잔인하게 속인 과정을 그린 실제 이야기입니다. 다른 사람인 양 위장을 하고 제게 편지를 보내기도 했던, 아무튼 그 모든 이야기가 이 단편과 관계되어 있죠.

일라이 호로비츠 그즈음 저는 한동안 계속되던 침체기와 지하 생활의 짜증스러움에서 조금씩 벗어나려는 찰나였어요. 버클리로 막 이사한 직후였고, 바쁘게 살아 보려고 노력했죠. 오래된 LP를 녹여 움푹하게 만든 그릇을 벼룩시장에 내다 팔기도 했고, 자전거를 타고 캠퍼스 아케이드까지 가서 비스토라이저* 게임을 하기도 했고, 아기들 그림도 그렸어요. 그러던 어느 날 저녁 버클리에서 열렸던 맥스위니스의 행사에 가게 되었죠. 아마 데이비드 번, 마이클 셰이본 그리고 데이브가 있었던 것 같아요. 데이브가 그때 한창 준비 중에 있던 이 〈826 발렌시아〉**에 대한 이야기를 하더군요. 자세한 내용은 기억나지 않지만, 일단 상점 짓는 일에 도움이 필요하다더군요. 제가 그 전까지

☆ Beastorizer. 우리나라에서는 〈동물 철권〉으로 불린다.

☆☆ 826 Valencia. 데이브 에거스와 니니베 칼레가리가 샌프란시스코 미션 디스트릭트의 발렌시아 로 826번지에 설립한 비영리 기관으로, 청소년과 교사를 위한 다양한 학습 및 문학 프로그램을 실시한다. 맥스위니스 출판사의 사무실이 자리 잡은 곳이기도 하다.

117

$$\therefore \ \bar{V} = \frac{4}{3}\pi ab^2.$$

하던 일이 건축 일이었거든요. 뭐, 실력이 형편없긴 했지만. 어쨌든
자원을 했습니다. 첫날 한 일은 나무판 진열을 위해 조그만 모래
구덩이를 파는 거였어요. 이튿날은 무얼 했는지도 모르게 마술처럼 휙
가버렸고요. 그렇게 한두 달가량을 여러 일을 도우며 보냈고 ―
무엇보다 제 인생 최초의 복어 〈칼Karl〉을 샀어요 ― 드디어 그
해적용품 상점이 준비를 끝냈을 즈음, 이번에는 계산대를 지킬 사람이
또 필요했어요. 아무도 상점 안에 들어오지 않았을 때 저는 계산대에
앉아 책을 읽거나 했어요. 그 모습을 데이브가 본 것 같습니다.
데이브는 그때 한창 자신의 소설 「우리의 속도를 알게 될 거야You
Shall Know Our Velocity」를 쓰느라 푹 빠져 있었는데, 누군가의
반응이 절실했던 것 같아요. 절더러 한번 읽어 봐주겠냐고
물었거든요. 저는 남의 글을 읽고 편집자 역할을 해본 적이 별로
없었고, 소설은 더더욱 턱도 없었지만, 어쨌든 받아서 며칠 동안
읽었습니다. 그리고 얼마 뒤 그 해적용품 상점에서 영업이 끝나고
둘이서 만났어요. 아마 그 직전에 우리 두 사람은 죽은 불가사리가 통

속에서 썩고 있는 걸 발견했던 것 같아요. 태어나서 맡아 본 냄새 중에 가장 지독한 냄새였죠. 아무튼 우리는 이야기를 했고, 데이브는 만족스러워 하는 것 같았어요. 그리고 그 뒤부터 몇 달 동안 읽을거리들이 들이닥치기 시작했어요. 저는 여전히 계산대에 앉아 있었고요. 손으로는 라드* 값을 계산하고 입으로는 윌리엄 볼먼과 심각하게 몇 시간씩 이야기를 하고, 그런 식이었습니다. 얼마 뒤 데이브가 책상에 앉아 제대로 일해 볼 생각이 없냐고 물었고, 그러겠다고 했어요. 입사하자마자 편집장이 된 거였죠. 전 제가 하는 일이 무슨 일인지도 몰랐습니다.

☆ 돼지 비계 가공식품.

반대

찬성

투고 원고 검토하기

우리가 싣는 글은 상당수가 우편이나 이메일을 통해 들어온 투고 원고이다. 특별한 경우가 아니라면 작가는 보통 3개월 이내에 우리 출판사의 대답을 받을 수 있다. 우리는 최대한 빠르고 정중하기 위해 항상 최선을 다한다.

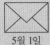

5월 1일

5월 1일

미개봉 서랍 5월 2일

우리 사무실에 있는 제빵용 선반의 맨 위 두 칸은 투고 원고를 두는 곳으로, 이 원고들은 편집자의 손을 통해 한번 걸러진 후 검토 단계로 넘어간다. 요즘 이 일을 맡은 편집자는 편집증 증세를 보이며, 행여나 미래의 위대한 작가를 무심코 놓치지는 않을까 하며 내용물을 한 번씩은 다 훑어야 한다는 의무감에 전전긍긍하고 있다. 우리가 읽어 주기를 바라면서 제대로(실수로 잘못 배달되는 경우도 있다) 배달된 원고 봉투는 모조리 〈읽기 전〉 서랍으로 보내고, 심화 검토에 들어간다.

이메일 투고 6월 1일

이메일 투고는 조금 다른 절차를 밟는다. 우편보다 이메일 투고량이 더 많지만, 우편으로 보낸 원고와 다를 바 없이 편집자는 모든 원고를 하나하나 다 확인한다. 아주 진 빠지고 무미건조한 일이다. 이 일이 다 끝나고 쓸데없는 내용(공공장소에서 대변 보는 방법, 할아버지가 되었다는 독자 사실 등)이 걸러지면, 1백 편씩 묶어 원고 읽기를 담당하는 사람들에게 넘긴다. 원고를 읽은 이들은 맘에 드는 5편에서 12편 정도를 골라 편집자에게 되돌려 보낸다.

읽기 전 서랍 5월 9일

일단 어떤 원고가 이 〈읽기 전〉 서랍까지 넘어오면, 드디어 우리 인턴이나 후배 직원들이 읽는 단계가 된다. 인턴이나 직원들에게 강조하는 것은 새로운 목소리를 찾아내는 것, 그리고 (똑같은 내용의 편지를 복사해 대량 발송한 원고보다는) 정확하게 우리를 수신인으로 지정해서 보낸 저자들에게 더 각별한 주의를 기울이라는 것이다. 만약 원고를 읽고 우리에게 맞지 않는다는 판단이 서면 겉봉에 〈반대〉라고 적는다. 그러면 그 원고는 〈2차/3차 검토 서랍〉으로 넘어간다. 이것은 어떤 투고 원고라도 최종 결정 전에 반드시 3번을 읽는다는 우리의 원칙 때문이다. 반면, 읽는 문장 하나하나가 쉴 새 없이 읽는 이의 폐부를 찌른다면 그 원고는 〈찬성〉 서랍으로 넘어갈 채비를 마친 것이다. 봉투에 한 사람이라도 〈찬성〉이라고 쓴 표시가 있으면 그 원고는 곧바로 〈찬성〉 서랍으로 직행한다.

2차/3차 검토 서랍 5월 23일

2차/3차 검토 서랍에는 이미 한 번이나 두 번씩 읽은 원고들이 담겨 있다. 3명이 최종적으로 〈퇴짜 놓기〉에 합의할 때까지 이 서랍에 넣어 둔다. 하지만 여기 원고들은 〈읽기 전〉 서랍의 원고들보다 흔히 더 든든한 지지 세력을 확보하곤 하는데, 최전방에 서서 무엇에도 구속받지 않은 원고만을 읽고 싶어 하는 인턴들이 있기 때문이다. 그들의 이런 태도를 최대한 반영하고자 우리는 모든 노력을 행한다.

찬성 서랍 6월 15일

만약 어떤 원고가 읽는 이의 마음에 들면 〈찬성〉 서랍으로 넘어간다. 사실, 〈반대〉 표시를 이미 두 번이나 받았어도 누구든 한 사람만 〈찬성〉이라고 해주면, 이전의 반대 의견은 언제나 묵살된다. 〈찬성〉을 얻기 위해 반드시 작품이 완벽해야 할 필요는 없지만, 대신 출판할 만하다는 느낌을 줄 만큼은 좋은 원고여야 한다. 이를테면, 적어도 우리 인턴 독자가 자신이 읽은 그 소설의 가장 짜릿한 문장을 문신으로 자기 몸에 새겨 볼까 고민하게 한다거나, 파트너와의 잠자리에서 저자의 이름을 암송하게 한다거나 하는 정도는 되어야 한다.

미개봉 서랍

이 서랍은 그리 많이 쓰이지는 않지만, 이따금 꼭 필요할 때가 있다.

반대(혹은 퇴짜 절차)

만약 원고가 우리에게 적합하지 않다고 판단되면, 이 단계에서 끝이다. 편집자에게 읽히는 기회를 얻는 데 실패한 원고는 3번의 〈반대〉를 얻은 작품들이 그렇듯 이 서랍으로 보내진다. 서랍이 가득 차면 인턴들은 작가에게 사과와 감사의 말을 보내고, 원고뭉치는 선셋 스캐빈저 쓰레기 재활용 가공 업체로 보내 재활용품으로 재탄생되도록 조처한다. 조금이라도 아쉬운 원고들은 편집자로부터 보다 고무적인 반응을 얻고 재투고를 독려받는다. 그리고 그다음에 더 고급스러운 물건으로 재가공된다. 가령, 수공예 연하장 같은 것으로 말이다.

편집자 검토 7월 15일

인턴이 읽어 보고 좀 더 볼 필요가 있겠다 싶어 손가락으로 톡톡 친 원고는 편집자들에게 되돌아간다. 이 단계에서 그 원고는 미개봉 서랍에서 검토 받고 승진한 원고들, 우리가 이미 알고 좋아할지 모르는 작가들의 원고들, 시장님 성명서가 특별 추천한 원고들, 그리고 그 외의 이런저런 이유로 출판 대상의 물망에 오른 원고들과 한데 모이게 된다. 그리고 잡지를 엮어 내야 할 시점이 오면 그 안에서 철두철미하게 알곡이 가려지게 될 것이다. 각 호의 주제에 가장 잘 맞는 10편에서 12편, 또는 5편에서 6편 정도가 추려진다. 좀 더 두고 보기 위해 몇몇 작품들을 남겨 둘 수도 있겠지만, 이 단계까지 오는 데 성공한 대부분의 작품은 각 호 별로 한 번에 당락이 결정된다. 눈물이 흐르고, 가슴이 찢어지고, 가혹한 이메일이 오고 간다. 하지만 한바탕 격분과 분개의 시간을 거치고 나면, 잡지에 들어갈 원고들이 슬슬 윤곽을 드러내기 마련이다. 나머지 원고들은 모두 슬픔 속에 제 주인에게 되돌아간다. 투고해 준 데 대한 깊은 감사의 인사와 함께.

맥스위니스 제9호 ⁽²⁰⁰²⁾

『맥스위니스』 제9호의 초기 시안 스케치.

일라이 호로비츠 9호는 맥스위니스가 뉴욕에서 샌프란시스코로 이전하면서 826 발렌시아 교육 센터를 막 가동하기 시작했을 무렵에 나왔어요. 모든 게 흐리멍덩하네요. 사무실은 기본적으로 교육 센터 안에 있었기 때문에, 아이들이 우루루 몰려들면 재빨리 일할 만한 곳을 찾든가 아니면 그냥 아이들을 가르치거나 해야 했어요. 저는 엄청나게 많은 원고들을 읽고 있었지만, 읽으면서도 〈좋은지 나쁜지 모르겠군〉 하는 생각밖엔 안 들더군요. 그러다가 K. 크바샤이보일의 「세인트촐라 Saint Chola」를 보게 됐고, 단번에 생각했죠. 〈훌륭한 작품이다!〉

발 비노쿠로프 저는 2001년 6월에 러시아 상트페테르부르크에서 열린 작가 컨퍼런스에 참석했었어요. 거기서 데이브를 봤습니다. 데이브와 이야기를 해야겠다 싶었는데, 딱히 다른 상대도 보이지 않았던 데다가 특히 데이브는 누가 봐도 그 자리에서 튀는 사람이었거든요. 러시아인들은 항상 자기 발밑을 내려다보는 경향이 있습니다. 그런데 데이브는 멋쟁이 서퍼족처럼 고개를 빳빳이 들고 있었어요. 저는 데이브에게 키릴 문자를 읽을 수 있거나 적당히 경찰을 매수하는 법을 터득하기 전까지는 절대 자동차를 빌리거나 혼자서 모스크바까지 운전해 가는 따위의 어리석은 미국식 행동을 하면 안 된다고 설득하느라 진땀을 뺐습니다. 대신 완벽하게 훌륭한 기차가 있다고 말했어요. 하지만 데이브에게 확신을 주는 데는 실패했습니다. 듣자 하니 용케도 살아남았더군요. 나중에 러시아 문학 기법 스카즈skaz에 대한 제 강연을 듣고 난 데이브는 제게 그 원고를 맥스위니스로 보내달라고 했습니다. 멋지게 인쇄해 준다면서요. 저는 이사크 바벨의 단편 「소금Salt」을 직접 재번역한 다음, 저자의 딸 나탈리 바벨의 에이전트로부터 허락을 받아서, 그 두 원고를 같이 데이브에게 보냈습니다.

일라이 호로비츠　　9호는 볼티모어에서 인쇄를 했죠. 그런데 어떻게 해서 우리가 그 인쇄소를 선정하게 되었는지 저는 지금도 그 자초지종을 모릅니다.

바브 버셰　　달러화가 시시각각 약세로 돌아섰어요. 특히 페이퍼백의 경우가 타격이 심했습니다. 아이슬란드에서의 인쇄비를 더 이상 감당할 수가 없었어요. 볼티모어에서는 『맥스위니스』 6호 한 번밖에 인쇄하지 않았지만, 지금도 제 이메일 박스에는 독특한 파인애플 레시피를 가진 인쇄소에서 보낸 메일이 주기적으로 들어오고 있어요. 그 인쇄소 로고가 파인애플이거든요.

데이브 에거스　　이 무렵 즈음 되니, 마지막으로 구식 전면 텍스트 표지를 시도해 본 뒤로 꽤 많은 시간이 흘렀더군요. 다시 한 번 그런 실험을 해볼 만한 시점이 된 거죠. 그리고 1호에서 3호까지는 컴퓨터 기반의 표준화된 기하학적 배열을 기본으로 했기 때문에, 이번 호에는 그리드를 조금 파괴하더라도 손으로 그려 넣은 선으로 해봐야겠다고 생각했어요. 그리고 사진 — 제가 네브라스카(표지 왼쪽)와 아이슬란드에서 찍은 사진(표지 오른쪽) — 도 한번 이용해 보고 싶었고요. 그런데 지금 보니 조금 투박해 보입니다. 글씨도 너무 거칠고, 전체적인 모양새도 엉성해서 마음에 들지는 않는군요. 글자에 어찌나 힘이 들어갔는지 믿고 싶지 않을 정도네요. 그런 특정한 순간에서도 제가 무언가를 배웠다고 생각은 해요. 물론 그 순간도 지나갔습니다.

일라이 호로비츠　　커버 안쪽이 지나치게 반짝였고 너무 짙은 자주색이었죠.

데이브 에거스　　원래 저는 디자인을 먼저 하고 나중에 텍스트를 추가합니다. 이때도 그런 식으로 작업했어요. 대충 칸을 그려 넣은 다음 쿼크 프로그램에서 붙이고, 이어서 빈 칸과 구멍마다 어떤 텍스트를 넣을지 결정했어요. 잡지에 등장하는 여러 주제들, 비틀즈(No 9, No.9), 조너선 리치먼(〈맛있게with gusto〉) 등에 대한 언급이 들어갔죠. 뒤쪽

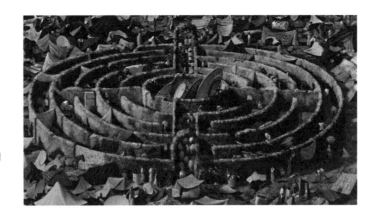

『맥스위니스』제9호의 뒤쪽 커버. 이 그림
―스콧 그린의「흔해빠진」―은 사고로
좌우가 뒤바뀌어 인쇄되었다. 지금 이 자
리에서 바로잡아 다시 싣는다, 드디어.

커버 그림은 캘리포니아 밀 밸리에 있는 어느 갤러리에서 찾은 겁니다.
별 생각 없이 들어갔다가 깜짝 놀랄 만큼 심오한 그림을 본 거예요.
그래서 그 갤러리에, 나중에는 화가 스콧 그린에게 그 그림을 뒤쪽
커버에 써도 되느냐고 직접 물어봤습니다. 이게 그 그림이에요.

일라이 호로비츠　뒤쪽 커버에 있는 스콧 그린의 그림 ―「흔해빠진
Garden Variety」― 은 잘못해서 좌우가 뒤집혔어요. 위성 접시
안테나가 왼쪽을 향하고 있어야 하는데 오른쪽을 향하고 있죠.
미안해요, 스콧.

너새니얼 민턴　샌프란시스코에서 필자 대여섯과『맥스위니스』9호의
단체 낭독회를 열었어요. 제가 참여한 첫 번째 행사였어요. 다음 날
제가 평생 구독을 하겠다는 걸 일라이가 한 시간 동안 말렸어요.

게이브 허드슨　일라이는 기본적으로 평화주의자죠. 하지만 딱 한 번,
정신없이 폭언을 쏟아 내는 어느 필자의 머리를 향해 일라이가 타이어
지렛대를 들이대는 걸 본 적이 있어요. 게다가 일라이는 제가 아는
웨스트코스트 출신 편집자 가운데 유일하게 브라질 유도 주지츠의
검은 띠를 딴 유단자입니다.『맥스위니스』9호에 실릴 제 글 때문에
일라이와 머리를 맞대고 일하던 중에 제가 물었어요. 왜 쿵푸나
가라테가 아니라 주지츠를 배우냐고. 그랬더니 재수 없는 인간들을
제압할 때의 쾌감이 쏠쏠하기 때문이라고 그러던걸요.

『나.』 스티븐 딕슨 ⁽²⁰⁰²⁾

데이브 에거스 스티븐 딕슨의 『나.I.』, 아마 이 책이 우리가 처음으로 재킷 없이 만든 책일 겁니다. 재킷을 만드는 데 문제가 있었던 건 절대 아니었지만, 어쨌든 이 책을 기점으로 약 6년 동안 우리는 재킷 없는 책을 만들었어요. 그러면서 재료, 합지를 싸는 다양한 방식, 제본, 금박과 은박 인쇄, 팁온tip-ons 기법, 다이커팅 기법 등에 관한 재미있는 실험을 하기 시작했고요. 제 기억으로는 합지에서 알파벳 대문자 〈I〉 모양을 도려내자는 아이디어를 낸 사람이 엘리자베스 케어리스 같습니다.

대니얼 클로우스 데이브가 스티븐 딕슨의 초상화 작업을 하지 않겠냐고 물었죠. 한 번도 들어 본 적이 없는 사람이었어요. 처음에는 망설였지만 점점 그의 원고가 너무 좋아졌고 그래서 다른 작품도 찾아봤습니다. 이 일을 하면서 제 마음을 가장 크게 사로잡았던 것은 딕슨이 사실적인 초상화 외에는 일절 원하지 않는다는 거였습니다. 그 덕분에 이미지에 〈내용〉을 넣느라 고심할 필요가 없었죠. 대부분의 일러스트레이션 작업 ─ 글을 팔기 위해 초상화를 사용하죠 ─ 에서는 그러지 못하거든요. 또 딕슨의 얼굴도 맘에 들었기 때문에 드로잉이 재미있을 것 같았습니다. 보수도 전혀 없었어요. 이미 무보수 일거리는 결단코 맡지 않겠노라고 다짐에 다짐을 했었는데 말입니다. 그런데 데이브가 제게 원고를 보내면서 함께 보낸 것이 있었어요. 딕슨이 초상화에 대해 요구하고 바라는 것들을 꼼꼼하게 적은 메모였죠. 철두철미하게 자신에 초점을 맞춘 이런 책을 쓴 저자답게 그 메모는 강박적이리만치 치밀했고, 드로잉과 다이어그램까지 곁들여 세부적인 것들을 하나하나 언급하고 있었어요. 저는 그 메모 뭉치를 처음부터 다시 보려고 맨 앞장으로 돌아왔어요. 문득 딕슨의 필체가 휘갈겨진 그 종이쪽 상단에 2001년 9월 11일이라는 글자가 보이더군요. 표지 작업을 맡기로 결정한 건 그때였죠. 그가 잠깐이라도 시간을 할애하여 서구

문명의 종말에 대해 사유하기를 절대 주저하지 않았다면, 어떻게 저라고 돈 몇 푼에 몸을 사리는 쩨쩨한 인간이 될 수 있겠습니까?

스티븐 딕슨의 『나.』는 커버에 다이커팅 기법을 이용했다. 대니얼 클로우스가 그린 스티브 딕슨의 초상화가 권두화로 들어갔다.

EVERYTHING WITHIN TAKES PLACE AFTER JACK DIED AND BEFORE MY MOM AND I DROWNED IN A BURNING FERRY IN THE COOL TANNIN-TINTED GUAVIARE RIVER, IN EAST-CENTRAL COLOMBIA, WITH FORTY-TWO LOCALS WE HADN'T YET MET. IT WAS A CLEAR AND EYEBLUE DAY, THAT DAY, AS WAS THE FIRST DAY OF THIS STORY, A FEW YEARS AGO IN JAN-UARY, ON CHICAGO'S NORTH SIDE, IN THE OPULENT SHADOW OF WRIGLEY AND WITH THE WIND COMING LOW AND SEARCHING OFF THE JAGGED HALF-FROZEN LAKE. I WAS INSIDE, VERY WARM, WALKING FROM DOOR TO DOOR.

I was talking to
alive, and we were
good days, good we
that Jack had lived
way, complete. Thi
Hand knew I was
this when figuring
snapped my finger:
the western edge of
the front door, and
which I opened qu
Hand could hear th
on its rail, but said
afternoon and I wa
wore most days th
the color of feces fl
ugly mixed seeds I
ted—these birds v
their flight or dem
larity or equitable
on the rear left up
was twenty-six and
would leave for a
three shadows in a
to do with Jack or
was distantly Jack
to leave for a while
pear-shaped bump
that had to be diss
head was a conder
from this dark mo
"When?" said I
"A week from

데이브 에거스의 2002년도 소설 『우리의 속도를 알게 될 거야』의 텍스트는 커버에서 시작하여 곧바로 커버 안쪽 면으로 넘어간다. 이 독특한 디자인 때문에 몇몇 구매자는 제본이 잘못된 책인 줄로 오인하고 멀쩡한 책을 반품하기도 했다.

ny two best friends, the one still
eave. At this point there were
retended that it was acceptable
s life had been, in its truncated
f those days. I was pacing and
ew what it meant. I paced like
and rolled my knuckles, and
hout rhythm, and walked from
, where I would lock and unlock
e back deck's glass sliding door,
y head through and shut again.
he door moving back and forth
ir was arctic and it was Friday
ew blue flannel pajama pants I
ut. A stupid and nervous bird
eeder over the deck and ate the
for no reason and lately regret-
ys and I didn't want to watch
ng warmed itself without regu-
its corners, and my apartment,
heat rarely and in bursts. Jack
hs before and now Hand and I
ass beaten two weeks ago by
Oconomowoc—it had nothing
eally, or maybe it did, maybe it
ediately Hand's—and we had
my face and back and a rough
my head and I had this money
Hand and I would leave. My
a ceiling of bats but I swung
when I thought about leaving.

then, and now he was a a ...
ing engineer, some in car alarms, some in weather futures (true, long
story), some as a carpenter—we'd actually worked on one summer
gig together, a porch on an enormous place gingerbread-looking
place on Lake Geneva—but he left any job where he wasn't learning
or when his dignity was anywhere compromised. Or so he claimed.

3

맥스위니스 제10호 ⁽²⁰⁰³⁾☆

1930년대 최고의 펄프 예술가 H. J. 워드가 그린 『붉은 별의 미스터리』 커버의 원본. 매 호 커버에는 가면을 쓴 이 용감무쌍한 남자가 매번 조금씩 다른 상황에 처한 모습으로 등장했다.

☆ 제10호는 『안 그러면 아비규환』이라는 제목으로 한국어판이 출간되어 있다.

마이클 셰이본 아마도 제 기억으로는 데이브와 그의 아내 벤델라, 그리고 저희 부부가 함께 저녁 식사를 했던 날 — 연도는 확실치 않지만, 아마 2002년 봄 같군요 — 이었지 싶어요. 그날 저는 만약 제 이름으로 잡지를 하나 낸다면 이렇게 저렇게 하겠다며 장황한 허튼소리를 늘어놓았죠. 가령, 우리시대 최고의 〈장르〉 작가에게는 단편 소설을, 우리시대 최고의 〈주류〉 작가에게는 장르 소설을 청탁할 것이며, 그것들을 한데 넣고 잘 버무려 일종의 물질-반물질 폭발이 일어나도록 요리할 것이고, 그래서 지금까지 무시당해 온 단편 소설의 전통을 완전히 갱신하여 공상 과학 소설, 공포물, 미스터리물 등을 가리지 않고 모두 품을 수 있는 가장 비옥한 문학적 모태로 탈바꿈시킬 것이며, 당연히 일러스트레이션도 포함시킬 것이다, 커버는 컬러로 하겠다 등등. 그러다가 어느 순간 데이브 — 30여 분가량을 아주 공손하게, 진지하게 듣고 있던 — 가 마침내 제 말을 끊더군요. 그건 단편 소설에 대한 제 의도나 생각이 불쾌해서가 아니라, 제가 가만히 앉아서 그저 입으로만 떠들고 있었기 때문이었습니다. 입만 가지고 떠든다 한들 거기에 무슨 유익이 있겠습니까? 「그럼, 한 번 해보시지 그래요?」 데이브가 말을 이었습니다. 「우리가 객원 편집자로 초빙해 드릴 수 있어요. 어쨌거나 우리도 이제 10호를 위한 무슨 〈거리〉가 필요하고요.」

글렌 데이비드 골드 셰이본이 절더러 어떤 장르를 쓰고 있냐고 물어서 저는 〈괴담이요〉라고 대답했어요. 정말 괴담을 쓰고 싶었거든요. 그랬더니 정확하진 않지만 그가 이러더군요. 「멋집니다! 스티븐 킹, 닐 게이먼, ……」 (그는 좀 유명하다 싶은 사람의 이름은 죄다 나열했어요. 왜, 있잖아요, 초서, 밀튼, 바쇼, 샐린저, 메탈리카 같은 사람들). 「……그 사람들도 모두 괴담을 썼었거든요.」 그거야 맞는 말일 수도, 틀린 말일 수도 있겠죠. 하지만 제 비겁한 측면을

마이클 셰이본이 수집한 1930년대 펄프 잡지 가운데 한 권(왼쪽)과 『맥스위니스』 제10호의 차례(오른쪽). 제10호를 디자인하면서 우리는 셰이본이 수집한 잡지들을 샅샅이 뒤지고 연구했다.

건드렸어요. 저는 다시 말했습니다. 「설마 코끼리 연쇄 살인범 이야기를 쓰는 사람은 또 없겠죠? 그렇죠?」 그리고는 곧바로 화제를 돌렸어요. 그런데 나중에 알고 보니 정말로 코끼리 연쇄 살인범 이야기를 쓰는 작가가 대여섯 명이 더 있는 거예요. 경쟁심이 발동했죠. 〈반드시 역사상 가장 눈부신 코끼리 연쇄 살인물 걸작을 쓰고야 말겠어!〉 그리고 유일하게 제 단편만 인쇄가 되었어요. 그 꿈을 실현하기 위해 저는 조금 울기만 하면 되었고요.

데이브 에거스 이번 호는 맥스위니스에서 최초로 수익을 창출한 책이기도 했어요. 2년 전쯤 닉 혼비가 런던의 자폐아 학교 트리하우스를 돕기 위해 『천사와 말하다 *Speaking with the Angel*』라는 단편 소설 모음집을 낸 적이 있었거든요. 그래서 그 모델이면 성공할 수 있다는 걸 알고 있었어요. 마이클이 〈추리 소설〉을 제안했고, 우리는 그렇게 되면 『맥스위니스』 구독자를 위한 특별판과 아울러 빈티지 출판사와 공동으로 또 다른 판도 낼 수 있겠다 싶었어요. 그렇게 빈티지 출판사는 우리 책에 대한 선금을 지불했고, 그 돈은 고스란히 826 발렌시아로 들어갔습니다. 마이클은 단 한 푼도 받지 않았고, 우리는 826 발렌시아의 교육 프로그램을 위한 아주 튼튼한 재정적 여유를 확보했지요.

바브 버셰 10호를 만들면서 우리는 사업적인 측면에서 아주 많은 것을 배웠습니다. 826 발렌시아의 재원을 마련하는 데만 온통 정신이

엘모어 레너드의 단편의 첫머리를 펼친 면. 하워드 체이킨의 드로잉이 보인다.

팔려서 맥스위니스 자체의 비용에 대해서는 거의 잊어 버릴 뻔했어요. 잡지를 통해 겨우 수지타산을 맞추고 있기 때문에 수익 배분과 임대료 지불 사이의 균형을 맞추기가 어려웠어요.

일라이 호로비츠　　펄프 페이퍼백 책 느낌을 내려고 잡지 중간중간에 구식 광고를 끼워 넣기도 했습니다. 모두 다 셰이본이 모아 두었던 것들이죠. 사실 제 꿈은 오락용품 회사에 뒤쪽 커버 광고를 파는 것이었어요. 굳이 돈 때문이 아니라 그냥 한 번 해보고 싶어서요. 하지만 세상의 아주 많은 꿈들이 그렇듯 그 꿈 역시 제대로 한 번 피어 보지도 못하고 사라졌죠.

데이브 에거스　　그 시절 ─ 1930년대와 1940년대 ─ 의 종이 커버 책들은 2단 편집을 했어요. 그래서 우리도 그 포맷으로 가야 한다고 생각했죠. 하지만 활자 조판을 하는 과정이 너무 힘든 거예요. 제대로 모양을 잡기가 하늘의 별 따기보다 어렵더군요. 그래도 우리는 2단 중 바깥쪽 하단에는 가끔씩 광고를 넣고 싶었고, 그건 끝까지 밀고

나갔습니다. 하지만 빈티지 판과 해외 판에서는 2단 편집을 깨끗이
포기했어요.

일라이 호로비츠 셰이본이 표지 이미지도 찾아왔답니다. 『붉은 별의
미스터리*Red Star Mystery*』의 옛날 판이었죠. 내부 삽화는 하워드
체이킨이 그린 거예요.

마이클 셰이본 저는 『이스케이피스트*Escapist*』를 만들 때 하워드와
일했답니다. 제가 가장 사랑하는 만화 작가 중 한 명이고, 『아메리칸
플래그!*American Flagg!*』와 『모나크 스타스토커*Monark Starstalker*』의
저자이죠. 일주일에 두 번씩 제 입으로 〈하워드 체이킨〉이라는 이름을
부를 수 있다니, 그것만으로도 저는 벅찼습니다. 같이 일할 수 있게
된 건 말할 것도 없고요. 하워드는 재미있고, 명석하고, 박식했어요.
펄프 문학과 펄프 예술 그리고 살아 있는 사람에 대해서는 모르는 게
없었죠. 일을 믿고 맡길 만한 사람이라는 느낌이 확실히 들었습니다.

일라이 호로비츠 커버의 레터링 작업은 빈티지 쪽에서 했습니다.
데이비드 쿨슨이 맡았어요. 우리는 이때 갖가지 마감 시한들에
사정없이 쫓겼고, 내가 지금 무슨 일을 하고 있는 중인지 의식할 새도
없이 일을 했어요. 그 와중에 데이브는 소설 한 편을 썼어요. 아주
야단법석이었습니다. 데이브와 저는 밤이면 밤마다 페덱스 지점
사무소가 문 닫는 시간을 아슬아슬하게 맞추느라 미친 듯이 차를
몰았고요.

데이브 에거스 이 10호는 진짜로 무거워요. 이유를 모르겠어요.
빈티지 판이 훨씬 가벼워요. 아마 우리가 무거운 종이를 썼나 봅니다.
무게며 감촉이며, 꼭 벽돌 같아요.

일라이 호로비츠 또한 10호는 우리의 〈56호 선언〉, 그러니까
『맥스위니스』를 56호까지만 내고 그만두겠다는 말이 최초로 실린
호였어요. 기억납니다. 저는 정말 별 생각 없이 그 문구를 툭툭
타이핑했어요. 그냥 듣기 좋아서 한번 써봤던 것 같아요. 원래는 정확히

이랬습니다.〈『맥스위니스』제10호입니다. 지금까지 아홉 권이 나왔고, 앞으로 마흔아홉 권이 더 나올 예정입니다.〉아무 이유 없어요. 그냥 그렇게 적었어요. 나중에 편집되어 잘리겠거니 하면서요. 그런데 데이브가 그걸 보았고, 딱 한 마디 하더군요. 마흔아홉을 마흔여섯으로 바꾸라고요. 어쩌면 데이브는 우리의 한계를 알고 있었나 봅니다.

제10호 정기 구독 회원 전용판 표지.『맥스위니스』의 애독자에게게만 제공되는 저렴한 건강보험 계획이 실려 있다. 호르헤 루이스 보르헤스가 쓴 홍보 문구*도 함께 실었다.

PROLOGUE TO THE INVENTION OF MOREL

Around 1880 Stevenson observed that the adventure story was regarded as an object of scorn by the British reading public, who believed that the ability to write a novel without a plot, or with an infinitesimal, atrophied plot, was a mark of skill. In La deshumanizacion del arte (1925), Jose Ortega y Gasset, seeking the reason for that scorn, said, "I doubt very much whether an adventure that will interest our superior sensibility can be invented today" (page 96), and added that such an invention was "practically impossible" (page 97). On other pages, on almost all the other pages, he upheld the cause of the "psychological" novel and asserted that the pleasure to be derived from the adventure stories was nonexistent or puerile. That was undoubtedly the prevailing opinion of 1880, 1925, and even 1940. Some writers (among whom I am happy to include Adolfo Bioy Casares) believe they have a right to disagree. The following, briefly, are the reasons why.

The first of these (I shall neither emphasize nor attenuate the fact that it is a paradox) has to do with the intrinsic form of the adventure story. The typical psychological novel is formless. The Russians and their disciples have demonstrated, tediously, that no one is impossible. A person may kill himself because he is so happy, for example, or commit murder as an act of benevolence. Lovers may separate forever as a consequence of their love. And one man can inform on another out of fervor or humility. In the end such complete freedom is tantamount to chaos. But the psychological novel would also be a "realistic" novel, and have us forget that it is a verbal artifice, for it uses each vain precision (or each languid obscurity) as a new proof of verisimilitude. There are pages, there are chapters in Marcel Proust that are unacceptable as inventions, and we unwittingly resign ourselves to them as we resign ourselves to the insipidity and the emptiness of each day. The adventure story, on the other hand, does not propose to be a transcription of reality: it is an artificial object, no part of which lacks justification. It must have a rigid plot if it is not to succumb to the mere sequential variety of The Golden Ass, the Seven Voyages of Sindbad, or the Quixote.

I have given one reason of an intellectual sort; there are others of an empirical nature. We hear sad murmurs that our century lacks the ability to devise interesting plots. But no one attempts to prove that if this century has any ascendancy over the preceding ones it lies in the quality of its plots. Stevenson is more passionate, more diverse, more lucid, perhaps more deserving of our unqualified friendship than is the Chesterton; but his plots are inferior. De Quincey plunged deep into labyrinths on his nights of meticulously detailed horror, but he did not coin his impression of "unutterable and self-repeating infinites" in Balzac's "psychology" did not satisfy us; the same thing could be said of his plots. Shakespeare and Cervantes

were both delighted by the antinomian idea of a girl who, without losing her beauty, could be taken for a man; but we find that idea unconvincing now. I believe I am free from every superstition of modernity, of any illusion that yesterday differs intimately from today or will differ from tomorrow; but I maintain that during no other era have there been novels with such admirable plots as The Turn of the Screw, Der Pozess, Le Voyageur sur la terre, and the one you are about to read, which was written in Buenos Aires by Adolfo Bioy Casares.

Another popular genre in this so-called plotless century is the detective story, which tells of mysterious events that are later explained and justified by a reasonable occurrence. In this book Adolfo Bloy Casares easily solves a problem that is perhaps more difficult. The odyssey of marvels he unfolds seems to have no possible explanation other than hallucination or symbolism, and he uses a single fantastic but not supernatural postulate to decipher it. My fear of making premature or partial revelations restrains me from examining the plot and the wealth of delicate wisdom in its execution. Let me say only that Bioy renews in literature a concept that was refuted by Saint Augustine and Origen, studied by Louis Auguste Blanqui, and expressed in memorable cadences by Dante Gabriel Rosetti:

I have been here before,
But when or how I cannot tell;
I know the grass beyond the door,
The sweet keen smell,
The sighing sound, the lights around the shore.

In Spanish, works of reasoned imagination are infrequent and even very rare. The classicists employed allegory, the exaggerations of satire, and, sometimes, simple verbal incoherence. The only recent works of this type I remember are a story of Las fuerzas extranas and one by Santiago Dabove: now unjustly forgotten. The Invention of Morel (the title alludes finally to another island inventor, Moreau) brings a new genre to our land and our language.

I have discussed with the author the details of his plot. I have reread it. To classify it as perfect is neither an imprecision nor a hyperbole.

— Jorge Luis Borges

Send the applicable information and sentiments to
826 Valencia, SF, CA 94110

☆ 보르헤스가 쓴 홍보 문구란, 원래 아돌포 비오이 카사레스의 소설 『모렐의 발명』에 붙었던 서문을 다시 가져다 게재한 것이다.

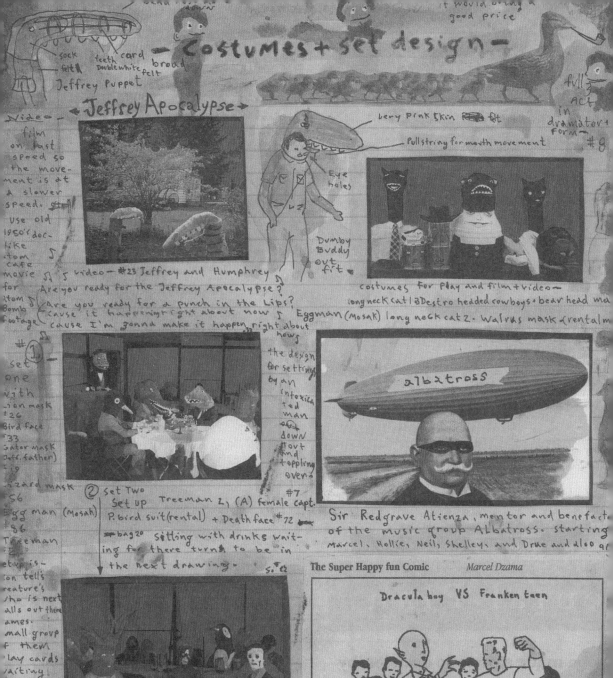

— Costumes + set design —

sock • teeth • card • broad
felt • Doublewhite • felt

Jeffrey Puppet

it would bring a good price

full 3 Act in dramator + form — #8

← Jeffrey Apocalypse →

Video — film on fast speed so the movement is at a slower speed. Use old 1950's doc-like atom cafe movie for atom Bomb footage ♪

♪ video — #23 Jeffrey and Humphrey
Are you ready for the Jeffrey Apocalypse?
Are you ready for a punch in the Lips?
cause it happening right about now ♪
cause I'm gonna make it happen right about now

very pink skin — felt
Pullstring for mouth movement
Eye holes
Dumby Buddy out fit

costumes for play and film + video —
long neck cat 1 + 3 Destro headed cowboys + bear head ma
Eggman (Mosak) long neck cat 2 - Walrus mask (rental m

#1 set one with -ion mask #26 Bird face '33 gator mask (Jeff. father) #19 Lizard mask '56 Egg man (mosak) #86 Treeman #2

etup is-on tells reature's who is next alls out there ames. mall group f them lay cards vaiting or there turn (fight vell break ut + gator lizard fight. book 12

the design for setting by an intoxica ted man down out and toppling over o

② Set Two
Set up Treeman 2, (A) female capt.
P. bird suit (rental) + Death face #72
bag 20 setting with drinks wait-ing for there turn to be in the next drawing.

albatross

Sir Redgrave Atienza, mentor and benefact of the music group Albatross. starting Marcel, Hollie, Neil, Shelley, and Drue and also g

pg.45 on the stage ✱ for set design =
Bulky scaffolding a canopied balcony.
and stairs curving down on right hand
side. (the space beneath the balcony can be
closed with the doors of the 2nd stag

The Super Happy fun Comic *Marcel Dzama*

Dracula boy VS Franken teen

the music both is playing is

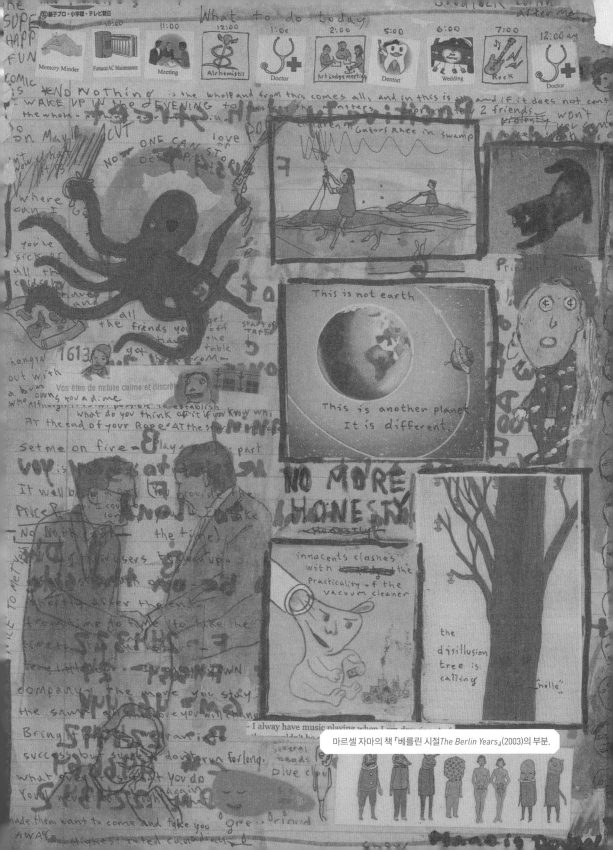

마르셀 자마의 책 『베를린 시절The Berlin Years』(2003)의 부분.

맥스위니스 제11호 ⁽²⁰⁰³⁾

 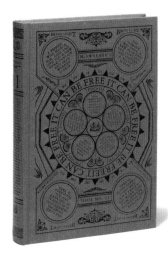 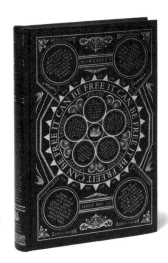

『맥스위니스』 제11호의 네 가지 커버. 인조 가죽과 박의 색상이 모두 다르다. 맥스위니스의 결정이 아니었다.

바브 버셰　　11호의 표지가 여러 종류가 된 것은 우연치고는 행복한 우연이었어요. 데이브는 고급 인조 가죽을 쓰고 싶어 했지만, 우리와 거래했던 아이슬란드 인쇄소 오디 쪽에는 당장 동원할 수 있는 인조 가죽이 한정된 수량의 4가지 색상밖에 없었어요. 한 가지 색으로 이번에 찍어 낼 분량 전체를 씌우기엔 양이 충분치 않았고, 추가로 주문 제작을 하자니 시간이 너무 지체될 것 같았고요. 할 수 없이 우리는 그대로 밀어붙이기로 했습니다. 오디가 가진 인조 가죽 전체를 사용하기로 한 거예요. 한 가지 색의 가죽이 바닥나면 그다음 색 가죽으로 바꿔서 다시 제작에 들어가고, 그것이 바닥나면 또 바꾸고. 이렇게 해서 결국 검은색 커버 9천 권, 갈색 커버 8천3백 권, 주황색 커버 1천8백 권, 청색 커버 9백 권의 『맥스위니스』가 탄생했습니다.

스티븐 엘리엇　　『맥스위니스』 11호에 실렸던 제 글 3편은 11편으로 불어났고(이상하기 짝이 없죠), 다시 그것들이 모여 장편 소설 「행복한

녀석Happy Baby」이 되었어요. 이 글은 맥스위니스와 다른 곳에서 공동 출판되었습니다. 참, 『맥스위니스』 11호에는 제작 과정을 담은 DVD도 수록되었죠.

데이브 니본 저는 11호가 인쇄 단계에 들어갔을 즈음에 맥스위니스 영업팀에 들어왔습니다. 배포와 구독을 관리하는 일이었죠. 하지만 저는 시도 때도 없이 〈여기에는 DVD를 붙여야 한다니까요!〉라고 조르면서 일라이를 못살게 굴었어요. 그때마다 일라이는 〈그래요, 하지만 그것 말고도 앞으로 속 터질 일투성이일 겁니다〉라고만 대답하고 말더라고요. 저는 저와 제 친구 매트가 대학에서 영화를 전공하고 막 졸업했기 때문에 DVD 정도는 우리 선에서 찍고, 편집하고, 제작할 수 있다고 몇 번을 말했어요. 물론 데이브는 제가 맥스위니스에 입사하기 전부터 그 비슷한 일을 구상 중에 있었습니다. 하지만 제가 그렇게 졸라 댔던 것이 이때 DVD 제작을 결행했던 데 한몫하지 않았을까 싶어요.

데이브 에거스 우리가 DVD를 만들 수밖에 없었다고 생각했어요. CD는 6호 때 넣었고, 또 문학 계간지의 제작 과정을 담은 DVD를 보는 것보다 더 우스꽝스러운 일은 있을 수 없다고 생각했거든요. 대신 그 DVD를 충분히 지겹게, 하지만 지나치게 지겹지는 않게 만드는 것이 관건이었죠.

데이브 니본 처음에는 거창한 아이디어들 — 우리는 독창적이면서도 분기식 구조를 가진, 그러니까 하나의 이야기가 각 지점마다 보는 사람의 선택에 따라 여러 갈래로 뻗어 나가는 구조의 영상물을 구상했어요 — 에서 출발했지만, 주어진 시간이 딱 두 달밖에 없다는 사실을 실감하고는 마음을 비웠습니다. 대신 선정된 작품들에 무언가를 조금씩 추가한다는 의미로 이번 호의 필자들에게만 집중하기로 했죠. 어찌되었든 확실한 아이디어 하나는 필자들의 낭독 장면을 담는 거였습니다.

스티븐 엘리엇 DVD에서 저는 래퍼 에미넴과 어울리는 유명 작가라는

『맥스위니스』제11의 커버 안쪽. DVD와 사용 설명이 곁들여 있다.

것이 어떤 것인가에 대해 이야기합니다. 에미넴은 가끔 저를 〈백인 슬림 셰이디☆〉라고 부릅니다. 그 DVD는 제 작가 인생의 최정점을 찍은 사건인 것 같아요. 그 이후로는 계속 내리막인 걸 보면.

데이브 니본 열흘 정도에 걸쳐 필자들 촬영을 전부 마쳤습니다. 동쪽에서는 뉴욕에서 톰 비셀과 데이비드 민스를 만났고, 다시 남쪽으로 내려와 샌타바버라에서 T. C. 보일과 상봉했죠. 뉴욕에서는 조 파체코가 우리를 데리고 맨해튼 곳곳을 다니면서 큰 도움을 주었고요. 파체코가 조너선 에임스의 〈골방 집필실Literary Cribs〉을 촬영했는데, 여기서 에임스가 자신의 브루클린 아파트를 보여 줍니다. 토머스 번스 — 저와 같이 영화 공부를 한 친구예요. 뛰어난 연출가입니다. 때마침 뉴욕에 있었죠 — 도 이 촬영에 함께 했어요. 톰 비셀의 아파트에서는 톰과 데이브가 낭독을 마친 뒤 비디오 하키 게임 — 아마 〈세가 제너시스〉 게임기였던 것 같아요 — 에 몰입해 있는 아주 환상적인 장면을 카메라에

☆　Slim Shady, 에미넴의 또 다른 예명.

담을 수 있었습니다. 다른 작가들도 비디오 게임을 하는 장면을 가능한 많이 찍으면 재미있겠다는 생각을 했어요. 우리가 다음 차례인 조이스 캐럴 오츠를 만나러 가려고 막 일어서려는 순간, 톰이 그 비디오 게임기를 건네주며 이렇게 말했습니다. 「이거 가져가세요. 오츠 씨가 진짜 하는지 한 번 보죠.」 우리는 촬영이 끝날 즈음 조이스에게 그 게임기를 들고 게임을 하는 척 포즈를 잡아 줄 수 있겠냐고 물었어요. 흔쾌히 승낙하더군요. 「그럼요! 뭐든 말씀만 하세요.」 우리는 그녀에게 게임기를 건네주었고, 작동법에 대해 사실상 아예 처음부터 모조리 설명해야 했어요. 조이스는 태어나서 한 번도 비디오 게임을 해보지 않았대요. 몇 분 뒤 우리는 그녀가 버튼을 꾹꾹 누르면서 텔레비전 화면을 뚫어져라 응시하고 있는 장면을 촬영할 수 있었습니다. 아주 감쪽같이 잘 해내던걸요.

데이브 에거스 메이킹 비디오 제작에서 니본의 활약은 대단했어요. 그런데 그러고 나서 보니 이번엔 감독 코멘터리 트랙이 필요할 것 같은 생각이 드는 겁니다. 그리고 이왕이면 감독 중의 감독이 그 일을 맡아 주었으면 했고요. 지금 생각해도 그가 왜 우리 부탁을 선뜻 수락해 주었는지 모르겠지만, 어쨌든 그렇게 됐어요. 진짜 프랜시스 포드 코폴라가 우리 비디오의 감독 코멘터리를 녹음해 주지 않았겠습니까.

데이브 니본 프랜시스 포드 코폴라와 함께 했던 그날은 제 생애 최고의 순간 가운데 들고도 남습니다. 데이브와 저는 둘 다 몹시 긴장한 채로 나파밸리에 있는 코폴라의 어마어마한 포도 농장으로 차를 몰았죠. 우리는 이 작은 방갈로 — 코폴라가 그곳에 마련한 집필실이자 사무실입니다 — 앞에 차를 세우고, 트럭에서 내려 문을 두드렸어요. 문이 열렸고, 맨발에 버뮤다 반바지 차림의 프랜시스 포드 코폴라가 모습을 보였습니다. 「들어오세요! 들어오세요!」

데이브 에거스 프랜시스 포드 코폴라는 믿기지 않을 만큼 다정하고 따뜻한 사람이더군요. 노스비치에 그의 카페가 있는데, 코폴라가 그 카페 밖에 앉아 음식과 와인을 앞에 놓고 친구들과 함께 있는 모습이 자주 목격되곤 해요. 그러다가 누가 옆으로 다가오거나 아는 체를 하면

『맥스위니스』 제11호 DVD의 메뉴 화면에는 영화 「폴록Pollock」(에드 해리스 주연)의 사운드 트랙이 배경 음악으로 흐른다.

(삭제된 장면) 서맨사 헌트가 자신의 단편 「파랑Blue」의 낭독회에서 비싼 숄을 걸치고 싶지 않다고 말하는 중이다.

(삭제된 장면) 옆에서 누가 샌드위치를 먹건 말건, 더그 도스트가 일절 신경 쓰지 않고 자신의 단편 「절정기의 후보자The Candidate in Bloom」를 읽고 있다.

(반대편 앵글) 도스트가 글을 읽는 동안 앤
드류 릴런드가 전혀 동요하지 않고
샌드위치를 먹고 있다.

친절하게 인사를 건네죠. 전설적인 명성에 비해 아주 스스럼없고
개방적인 사람이었습니다. 우리는 코폴라의 안내를 받으며 그의
와이너리를 한 바퀴 구경한 다음, 그에게 DVD를 보여 주었어요. 이
일에서 가장 재미있었던 부분은 코폴라가 DVD를 한 번도 안 본
상태에서 코멘터리 녹음을 했다는 거예요.

데이브 니본　　　DVD를 꺼내면서 코폴라에게 물었죠. 「녹음에 들어가기
전에 이 프로젝트에 대한 배경 설명을 먼저 해드릴까요?」하지만 그가
대답했습니다. 「아니요, 그냥 틀어 주세요. 그럼 제가 말을 시작하죠.」

데이브 에거스　　　코폴라는 화면을 보며 곧바로 이야기를 했습니다.
하지만 음향이 꺼진 상태였어요! 코폴라가 DVD 소리를 틀어 놓고
동시에 말을 한다는 것은 불가능했기 때문에 우리는 묵음 상태에서
〈재생〉 버튼만 눌렀고, 화면이 켜지자 코폴라는 바로 코멘터리에
들어갔어요.

데이브 니본　　　처음에는 이런저런 가벼운 주제부터 말하기
시작했어요. 자신의 할아버지 — 눈치를 보아 하니, 조금 난봉꾼이셨던
것 같더군요 — 에 대한 이야기를 하다가 비디오에 나온 여자들로
주제가 옮겨 갔고, 다시 카메라워크에 대해 말했어요.

일라이 호로비츠　　　화면에 제 얼굴이 등장하자 코폴라가 절더러 자신의
형이랑 비슷하게 생겼다고 했어요. 코폴라의 형 이름은 아마
아우구스토였던 걸로 기억하는데. 아주 자랑스러운데요.

데이브 에거스　　　많은 사람들이 코폴라에 대해 잘 모르고 있는 것 가운데
하나가 바로 그의 유머 감각이에요. 게다가 아주 천연덕스럽기까지
하다니까요. 한 번 본 적도 없는 DVD를 보면서 그가 능청스레 말을 이어
가는 것을 듣자니, 저와 니본은 죽는 줄 알았습니다. 우리 둘 다
카메라에는 잡히진 않았지만 도저히 주체를 할 수가 없었어요. 코폴라가
이야기하는 동안 저는 몇 번이나 방을 나갔다 들어왔어요. 지금 생각해도
그 부분이 이 DVD에서 가장 백미 같습니다.

세가의 아이스하키 게임 NHL 98에
빠져 있는 조이스 캐럴 오츠.

데이브 니본　　녹음을 끝내고 코폴라가 말했습니다. 「재밌었습니다. 두
분, 와인 한 잔씩 하실래요?」 우린 둘 다 〈좋습니다!〉 그랬죠. 코폴라가
우리를 와이너리의 시음실로 안내했어요. 우리는 그의 포도 농장이
한눈에 내다보이는 탁자에 나란히 앉아 함께 와인을 마셨습니다. 제
인생의 가장 멋진 순간 가운데 하나였죠.

데이브 에거스　　그런데 메이킹 다큐멘터리의 제작과 코멘터리 녹음을
끝내고 났더니 이번엔 메이킹 필름의 편집 과정에 대한 다큐멘터리를
만들어야겠다는 생각이 들었어요. 필름 편집을 하는 사람에게 가만히
카메라를 20분 동안 고정시켜 놓자는 아이디어였죠.

데이브 니본　　그 편집자가 제 룸메이트이자 친구인 매트입니다.

데이브 에거스　　매트에게 그냥 거기 앉아서 실제로 편집을 해달라고
부탁했습니다. 보는 사람이 지겨워서 주리가 틀릴 정도로 시간이 오래
걸렸으면 했고요. 속옷 차림으로 앉아 있겠다고 한 건 아마 매트의
아이디어였을 겁니다.

매트 블랙　　아니요, 다들 절더러 속옷만 입고 있으라고 성화셨잖아요.

데이브 에거스　　좋아요, 그 속옷 아이디어는 우리 것이었을 수도
있겠네요. 아무튼, 우리는 매트더러 사각 팬티를 입고 있으라고 했죠.
삼각 팬티였으면 아마 훨씬 더 웃겼을 겁니다. 그리고 그 장면에 대한
오디오 코멘터리도 넣어야겠다고 생각했어요. 그런 장면이라면
누구라도 오디오 코멘터리를 붙이고 싶어질 겁니다. 속옷 차림의
사내를 놓고 이러쿵저러쿵 이야기를 주고받을 두 사람이라면 세라
보웰과 존 호지먼보다 더 적격은 없을 것 같았어요. 두 사람은 몇 달에
걸쳐 리허설도 하고 대사도 고쳐 썼던 것으로 기억해요. 아마 대사
작법 강의도 몇 군데에서 들었을걸요. 연구도 하고요. 그리고 제가
듣기로는, 속옷 차림의 매트에 관해 이야기하는 동안 세라와 존 역시
속옷 차림이었다고 합니다. 절대 이상한 의도는 아니에요. 맨해튼의
여름이었잖아요. 아주 더워요.

세라 보웰 사실, 우리 두 사람은 내복을 입었어요. 겉옷 아래 말이에요. 그리고 스패츠*까지 착용했어요. 호지먼과 저는 당신들 웨스트코스트의 게으름뱅이들하고는 달라요. 우리는 옷차림에 격식 갖추는 걸 빼면 시체거든요. 일단, 저는 이 DVD 메이킹 필름의 메이킹 필름에 코멘터리를 넣은 것이 제가 쌓아 온 이력 가운데 가장 중요한 일로 느껴져요. 물론 현재까지 그렇단 뜻이죠. 그리고 지금 이 자리에서는 비디오 메이킹 필름의 메이킹 필름에 대한 코멘터리에 대해 코멘터리를 하고 있으니, 미국 문학에 대해 더욱더 중요한 기여를 또 하고 있는 겁니다. 저는 지금도 그 속옷 차림 남자가 갑자기 자리에서 벌떡 일어나 방 밖으로 나가던 순간, 그 돌발 행동의 파장이 몰고 온 미스터리와 긴장과 서스펜스, 그 갑작스런 퇴장이 던진 수백 가지 질문들을 떠올릴 때마다 등골이 오싹해져요. 화면 속에서 그 몇 분이 흐르는 사이, 우리는 묻고 또 물었죠. 어디로 간 거지? 그리고 그것의 연장으로, 문학적 공동체로서 우리는 어디로 가고 있는 거지? 인류 전체까지는 몰라도 소위 미국이란 나라는 지금 어디로 가고 있는 거지? 그런데 나중에 알고 봤더니, 제 기억이 맞다면, 그 남자는 차나 마실 것을 가지러 잠깐 나갔던 것뿐이었어요. 그렇지만 그가 자리를 비웠던 그 전체 시간은 오롯이 심오한 존재론적 탐구의 순간이었죠. 그동안 호지먼과 저는 가능성의 뗏목을 타고 강물 위를 떠내려가는 허크와 검둥이 노예 짐 같았어요.

존 호지먼 이때까지만 해도 세라와 제가 그리 친한 사이가 아니었다는 사실을 여러분께서 좀 알아주셨으면 해요. 예전에 몇 번 서로 만났던 것이 다였고, 그때도 전 주눅이 들어 몇 마디 건네 보지도 못했습니다. 이미 세라는 노련하고, 유능하고, 대단한 사람이었고(지금은 그때보다 조금 더 그럴 뿐이에요), 전 출판 에이전트라는 먼 우회로를 거쳐 작가의 길에 막 들어선 신출내기였다고요. 그러다가 맥스위니스와 연을 맺은 사람들이 으레 한 번씩 해보게 되는 그런 경험을 저도 하게 된 겁니다. 갑자기 팬으로 흠모해 왔던 누군가와 함께 일해 달라는 요청을 받은 거예요. 우리가 마치 동료나 되는 것처럼요. 우리가 동급이라는 듯이 말이에요. 제가 세라 보웰, 데이비드 번, 데이 마이트 비 자이언츠 같은 사람들과

작가이자 스포츠 선수 조너선 레섬이 에임스의 브루클린 아파트 안내 관광 비디오 〈골방 집필실〉을 촬영하는 동안 권투복을 입고 포즈를 취하고 있다.

☆ spats. 발토시의 일종.

DVD 편집자 매트 블랙이 『맥스위니스』 제 11호의 〈메이킹 필름의 편집〉을 하면서 물 한 잔을 마시는 중이다.

자연스럽게 어울려 다니고 여름 별장 정도는 함께 쓰는 사이라는 듯 말이에요. 그래서 전 모든 게 다 사기처럼 느껴졌고, 정확히 제가 무얼 하고 있는지도 사실 잘 몰랐답니다. DVD가 도움이 되었다고도 말 못해요. 그냥 아랫도리는 속옷만 걸친 남자 하나가 앉아 있는 것이 다였잖아요. 세라가 친절하게도 제게 타준 타조 차에 대해 한참 떠들었던 기억이 나네요. 하긴 그때는 타조 차 역시 별로 제게 〈먹히지〉 않았어요. 그러니 제가 할 말을 찾느라 얼마나 고심했을지 짐작이 가실 겁니다. 하지만 그렇게 한동안 속옷 입은 매트를 쳐다보고 있었더니 조금씩 감이 잡히기 시작하긴 하더군요. 잠재의식에 최면을 거는 무언가를 DVD에 집어넣었는지도 모르지만 그래도 맥스위니스가 제가 끊임없이 가르쳐 준 교훈이 있다면 〈우리는 다 거기서 거기다〉입니다. 정말로 바보가 아닌 이상, 창조적인 사람들은 각자의 살아온 〈이력〉이 어떻든 간에 모두

147

똑같이 뒤죽박죽인 집에 살고 있다는 사실을
알아요. 그리고 똑똑하고 친절한 사람들은 항상
우리가 달려갈 목표물이 되곤 하죠. 어리석고
탐욕스럽지 않은 한 말이에요. 심지어 그 사람들은
우리에게 차 한 잔을 타 줄 만큼 좋은 사람들일
수도 있어요.

하이디 메러디스　DVD에서 우리의 작은 원룸
사무실을 구경하는 것도 재미있어요. 공간은
저렇게 좁고 미어터지는데 사람은 또 왜 저리
많을까요.

데이브 에거스　1인용 원룸 아파트 용도로 나와
있는 저 방에 어떤 날은 솔직히 열하나에서 열네
명까지 북적거린 때도 있었어요.

2003년 무렵 〈맥스위니스〉의 사무실 입구.
826 발렌시아 안에 있는 사다리를 타고 올
라가면 조그만 나무 데크가 딸린 작은 방
이 나온다.

앤드루 릴런드　DVD 메이킹 필름이 환상적으로 재미있더군요.
프란시스 포드 코폴라가 코멘터리 중에 저에 대한 험담을 한 것
같습니다. 참, 숀 윌시가 이런 말을 하잖아요. 대프니 빌이 세탁소를
골랐다면 그 세탁소는 〈무조건 제일 잘 고른〉 곳이라고. 지구 전체를
통틀어서는 아닐지라도 말입니다. 그게 제가 이 DVD에서 제일
좋아하는 대사 가운데 하나예요. 참, 더그 도스트가 자기 원고를
낭독하는 동안 무표정하게 꾹 참고
앉아 샌드위치를 먹기가 얼마나
힘들었는지 모릅니다.

826 발렌시아 옥상에 있는 이 판잣집에서
맥스위니스 스태프들의 절대 다수가 2001
년에서 2005년까지 일했다.

더그 도스트　DVD 촬영이란 게
그렇게까지 곤혹스러운 일도
아니더군요. 제가 원고를 읽는 동안
앤드루 릴런드는 샌드위치를 들고 몸을
배배 꼬면서 아주 해괴망측한 쇼를
했죠. 게다가 스티브 엘리엇은 갑자기

제가 한 번도 본 적이 없는 여성을 데리고 나타나 계속 제 아내라고
우기는 겁니다. 절더러 〈오쟁이를 져서 뿔이 난 기분이 어떠냐〉*고
자꾸 물었고요. 그리고 일라이 호로비츠는 제가 〈이번 호의 가장 멋진
작가〉 트로피를 받을 것이라고 약속했는데, 그건 지금도 기다리고
있고요. 아, 주차권은 하나 받았습니다.

(왼쪽 위부터 시계 방향으로) 콩나물시루
사무실에서 부대꼈던 일라이 호로비츠, 하
이디 메러디스, 데이브 니본, 그리고 인턴
기디언 루이스크라우스.

☆ 서양에서는 부정한 아내의 남편 머리
에 〈질투의 뿔〉이 돋는다고 말함.

『번영과 몰락』 윌리엄 볼먼 (2003)

윌리엄 볼먼 끝이 보일 때까지 쓰고, 쓰고, 또 썼습니다. 그리고 끝나고 나서도 조금 더 썼지요. 그게 전부입니다.

수전 골룸(볼먼의 에이전트) 몇 년 동안 혼자서 일처리를 해왔던 볼먼이 제게 에이전트 역할을 해주겠냐고 물어 오면서, 자신의 미발표 원고와 향후 작품을 맡아 관리하는 조건으로 폭력의 동기와 윤리적 복잡을 다룬 4천 페이지짜리 원고부터 우선 팔아야 된다고 제시했어요. 각주와 주해를 정리한 추가 분량까지 전부 포함해서 하나도 빠뜨리지 말고 출판해야 했습니다. 아, 일러스트레이션의 양도 상당했죠! 볼먼은 이 일을 〈내 족쇄〉라고 불렀어요. 제가 만나 본 주류 출판사 편집자들 가운데 이 책을 상당히 출판하고 싶어 했고 또 반드시 출판해야 될 당위성을 윗선에 설득시키느라 많은 노력을 했던 이들도 몇 분 있었어요. 하지만 안타깝게도 이렇게 길고, 진지한(즉, 안 팔리는) 원고의 인쇄, 가격 책정, 배송, 배포 같은 실무적인 과정 전체를 감당할 만한 곳이 없더군요.

아미라 피어스(골룸의 조수) 우리 사무실 캐비닛 맨 아래 칸에는 그 원고의 복사본이 보관되어 있어요. 수전이 그 원고를 맨 처음 여기저기 보냈던 날부터 있었던 거죠. 5천 매짜리 복사 용지 상자를 하나 헐어, 그 안에 다이어그램과 사진, 에세이, 주해, 단편 소설을 복사한 종이 대략 4천 장을 집어넣었어요. 볼먼이 거기에 한 장 한 장 손으로 쪽수를 써놓았지요. 가끔 그 상자를 꺼내서 맨 윗장의 먼지를 툭툭 털어 내곤 해요. 인턴이나 우리 사무실을 처음 찾는 손님을 대비해서요.

크리스 스위트(팬 웹사이트 관리자) 제가 『번영과 몰락Rising Up and Rising Down』의 존재를 처음 알게 된 것은 15년 전입니다. 우연히 누가 메일을 보내 주었는데, 볼먼이 현재 집필 중인 원고의 목록이 들어

있었고, 거기서 『번영과 몰락』이라는 제목을 보았죠. 그때는 이 책에 대해 전혀 몰랐어요. 아는 건 제목이 다였다고 할까요. 그 뒤로 몇 달, 몇 년이 흐르면서 점점 이 책을 둘러싼 소문이 무성해졌습니다. 문예지에 이따금씩 소개되는 이 소설의 단편들을 읽을 때마다 느꼈던 기쁨은 곧 뒤따르는 씁쓸한 실망감으로 상쇄되곤 했어요. 이 원고 전체가 세상에 나올 수 있으리라고는 감히 상상도 못 했으니까요. 적당한 출판사가 나타날 가능성은 전무하다시피 했어요.

데이브 에거스 저는 1998년 『그랜드 스트리트*Grand Street*』에서 처음으로 『번영과 몰락』의 단편 하나를 읽었고, 원고 전체가 언제 출간될 예정인지 알아보고 싶었어요. 볼먼에게 편지를 썼고, 무엇이든 좋으니 우리도 그 책의 단편을 싣고 싶다고 청했죠. 그래서 결과적으로 얻은 것이 『맥스위니스』 7호에 실렸던 「노인The Old Man」입니다. 한편, 저는 이미 『번영과 몰락』 전체를 출판할 출판사가 있다고 — 아마도 볼먼에게서 — 들었기 때문에 책이 나오는 날만 학수고대하고 있었어요. 그런데 얼마 뒤 어느 날 저녁 버클리의 블랙오크 서점에서 우연히 그의 낭독회가 열린 것을 보게 됐죠. 그런데 〈질문과 대답〉 시간에 그가 『번영과 몰락』의 출판사가 출판을 취소했고 그래서 그 책이 고아 신세가 되었다고 하는 겁니다. 저는 당장 집으로 달려갔습니다. 그리고 대충 계산을 뽑아 본 다음 볼먼에게 우리 맥스위니스에서 그 책을 출판하는 길을 찾을 수 있을 것 같다고 메일을 보냈어요. 그때가 2001년 겨울이었고, 몇 달 뒤 볼먼과 수전 그리고 맥스위니스의 대표인 바브 버셰와 저는 그 길을 찾아냈죠. 그리고 우리는 이 모든 일을 원고조차 제대로 못 본 상태에서 해냈습니다.

일라이 호로비츠 볼먼이 2002년 6월에 샌프란시스코로 왔어요. 우리는 사무실에서 그를 맞이한 다음 다 같이 둥그렇게 둘러앉았습니다. 볼먼이 세 종류의 메모를 준비해 왔더군요. 각각 〈디자이너님께〉, 〈팩트 체커☆님께〉, 〈편집자님께〉라고 적혀 있었어요. 그리고 어떻게 하다 보니 〈편집자님께〉 메모는 제 손으로 오게 됐어요. 그 뒤 우리는 저녁을 먹으러 나갔습니다. 제가 볼먼 옆에 앉게 되었는데, 그는 밥 먹는 내내 〈제 책의 편집자가 되셨으니 말인데요……〉로 시작하는 말을 끝도 없이 이어 갔어요. 아직 저는 그때 정식 직원조차 아니었는데 말입니다.

데이브 에거스 일라이 호로비츠는 826 발렌시아를 지을 때 자원봉사로 목수 일을 해주었죠. 우리는 책에 대한 이야기를 많이 나누었는데, 보면 볼수록 아주 날카롭고 성실한 사람이라는 생각이 들었습니다. 만약 우리 맥스위니스에 〈종신〉 편집장 자리가 생긴다면 일라이가 독보적인 1순위 후보자였어요. 그때까지만 해도 826 발렌시아는 두세 사람으로 돌아가는 운영 체제였고, 정식 편집자 같은 건 없었어요. 하지만 볼먼의 책을 맡게 되자 그 문제가 부각된 거지요. 전임 편집 인력이 필요해졌습니다. 그래서 당장 일라이를 채용했죠, 물론 그 주된 이유는 볼먼의 책을 세상에 내놓는 데 있었고요. 결코 녹록한 일이 아니었습니다. 일라이는 그것 때문에 폭삭 늙었어요. 처음 맥스위니스에 취직했을 때가 스물넷이었는데, 지금은

☆ Fact-Checker. 사실 관계를 확인하는 사람.

일흔셋입니다. 심지어 그보다 더 늙어 보여요.

데보라 라우터(인턴, 조사 담당자) 볼먼의 집에 처음 원고를 보러 갔던 날, 볼먼은 점심 때 우리를 새크라멘토의 가장 인기 있는 랜드마크 가운데 한곳인 옛 타워 레코드 빌딩으로 안내했어요. 지금은 무성한 식물과 얼룩말 무늬로 열대풍 인테리어를 한 식당이 되어 있죠. 볼먼은 우리더러 언제든 와도 좋다고 했고 필요하면 열쇠를 주겠다고도 했어요. 그날 저는 일라이의 눈빛과 미소를 도저히 잊을 수가 없답니다. 일라이는 우리 모두가 그 열대풍 새크라멘토 레스토랑에 둘러 앉아 볼먼처럼 따뜻한 사람과 함께 일 이야기를 하고 있다는 사실이 너무 뿌듯했나 봐요. 윌리엄 볼먼처럼 친절한 사람은 많지 않죠. 그 모든 것이 우리가 앞으로 벌어질 일에 대해 아직 까마득히 모르고 있었을 때 상황이에요.

일라이 호로비츠 처음에는 여러분들이 주고받는 대화 한마디 한마디에 진땀을 흘렸어요. 쫓아가느라 안간힘을 썼지만, 아, 쫓아가야 할 게 너무 많더군요. 제 자신이 코끼리 몸통을 더듬거리면서 무슨 동물인지 알아맞히려는 장님이 된 것 같았습니다. 아니면 혹시 내가 더듬고 있는 이것이 또 다른 장님은 아닐까? 혹시 두 장님이 서로를 더듬고 있는 건 아닐까? 아무튼 제 능력에 버거운 일이었지만, 그렇다고 볼먼을 걱정시키고 싶진 않았습니다. 수도 없이 메모를 했고, 수도 없이 질문을 했죠.

크리스 스위트 결국 그 책이 맥스위니스에서 나오게 됐다는 말을 들었을 때, 아주 당연하다 싶었어요. 제 생애 최고의 해였습니다.

일라이 호로비츠 팩트체킹, 즉 사실 확인 작업을 하는 데도 엄청난 시간이 들어갔어요. 볼먼이 실수를 많이 해서가 아니라 반드시 확인하지 않으면 안 될 것들이 워낙 많아서였죠. 제작 과정 역시 만만찮게 복잡했습니다. 데이브와 제가 템플릿을 디자인해서 쿼크 프로그램에 앉혔어요. 그리고 각 챕터 별로 오웬(오토)이나 저, 아니면 다른 사람이 텍스트를 넣었고, 데보라와 벤(부시)이 이미지를 찾아 삽입했고, 게이브(로스)가 교열을 봤어요. 누군가가 다시 와서 뭔가를 바꿔 놓고 가면, 제가 다시 처음부터 검토하면서 정리하고, 그러면 다시 데이브가 와서 흔적을 남기고, 팩트체커가 오류를 수정하고, 디자인이 조금 달라지고, 볼먼이 무어라 언급을 또 달고, 제가 다시 정리를 하고, 이런 식이었죠.☆ 챕터 수만 해도 자그마치 일흔 개였답니다.

수잰 클레이드(팩트체커) 실제 팩트체킹 작업은 말도 못하게 지루해요. 일라이가 원고 뭉치 1백 페이지 가량씩을 우리들 한 명 한 명에게 나눠 주면, 우리는 받은 즉시 손에 형광펜을 쥐고 U.C. 버클리 대학교 중앙 도서관으로 달려갑니다. 확인해야 할 내용의 대부분은 인용이에요. 한 페이지 당 대여섯 개씩이 나오더군요. 어느 날은 꿈에 트로츠키가 나오기까지 했어요.

☆ 맥스위니스는 파일을 컴퓨터에서 컴퓨터로 옮기지 않고 파일이 들어 있는 컴퓨터 앞에 작가, 교정자, 디자이너 들이 번갈아 앉으며 작업을 하는 것으로 유명하다.

게이브리얼 로스(교정 교열자) 교정 교열을 보는 일도 힘들었습니다. 볼먼은 가능한 모든 가정을 검토하고, 가능한 모든 가능성을 생각해 보려는 사람의 목소리로 글을 써요. 미문의 문장 구조와 복잡하게 얽힌 구두의 문장을 사용합니다. 극도로 엄격한 17세기 문장 같았어요. 버턴의 『우울의 해부*Anatomy of Melancholy*』를 떠올리게 합니다.

일라이 호로비츠 2002년 11월과 12월에 드디어 책 전문을 한번 다 훑었어요. 다시 좀 더 꼼꼼한 편집 과정에 들어가면서 저는 이론 쪽 챕터들을, 데이브는 언론 보도 쪽 챕터들을 맡았죠. 저는 글의 구조와 명료성에 집중하려고 했습니다. 볼먼의 주장들을 기본 단계들로 쪼갠 다음, 복잡한 격자 모양 표를 만들어서 각 챕터들을 분석하고 비교했어요. 쉽지 않은 작업이었죠. 하지만 글 자체는 항상 힘이 넘쳤고, 제가 읽어 본 그 어떤 글들하고도 달랐어요.

카라 플라토니(조사 담당자) 『번영과 몰락』을 만드는 과정에서 사소하지만 유용한 것들을 많이 알게 되었어요. 그중의 하나가 러시아 경기관총 칼라슈니코프Kalashnikov의 정확한 스펠링입니다.

데보라 라우터 우린 U.C. 버클리 대학교 도서관에 있는 책 수백 권이 필요했어요. 그런데 우리 중에 U.C. 도서관 카드를 가진 사람은 벤 부시밖에 없었기 때문에, 벤이 그 책들을 살펴볼 수 있는 유일한 사람이었죠. 그렇다 할지라도 벤 혼자서는 그중에 일부밖에 보지 못할 거였어요. 그래서 우리는 벤이 책을 빌리면 그 책들을 도서관 안에 숨겨 둘 만한 장소를 찾아야 했어요. 몇 주 동안 우리가 거기 두고 볼 수 있게요. 우리한테 간절히 필요했던 것은 도서관 〈연줄〉이나 아니면 비밀 창고, 비밀 문, 비밀 책꽂이 이런 것들이었어요.

앤드루 릴런드(팩트체커) 인용구들을 대조해 보는 과정에서, 저는 제가 어떤 페이지를 보려고 찾아서 펼치면 이미 그 자리에 누군가 종잇조각을 끼워 표시를 해둔 것을 몇 번이나 보았습니다. 나중에 우리는 볼먼이 바로 그 도서관에서 이미 엄청난 조사를 했다는 사실을 알게 되었죠. 소름이 끼쳤습니다. 뭐랄까, 서지학에서 할리우드 핸드 프린팅에 해당하는 어떤 것에 제 손바닥을 푹 찍은 느낌, 아니면 〈분석의 눈밭〉을 헤집으며 볼먼을 추적하고 있는 듯한 기분이었다고 할까요.

데보라 라우터 결국 우리는 도서관 문제에 대해 그럴듯한 해결책을 찾아냈어요. 고분고분한 졸업생 한 명과 가짜 종이쪽지가 답이었어요. 어떤 책에 〈대출 중〉이라고 쓰인 초록색 종잇조각이 끼워져 있고, 그 책이 졸업생들만 앉을 수 있는 칸막이 책상 위에 놓여 있으면 누구도 건드릴 수 없다는 것을 알게 된 거예요. 그 책은 서가에 도로 꽂거나 대출할 수도 없고, 만지거나 심지어 근처에 가서도 안 된다고 하더군요. 문제는 수백 개의 가짜 〈대출 중〉 종잇조각을 마련하는 거였어요. 학생을 어르고 달래서 몇 달

버틸 만큼의 분량을 겨우 확보했어요. 하지만 아슬아슬했습니다. 거의 발각될 뻔했거든요.

게이브리얼 로스　　이 책의 어려움은 단순히 문장들의 형태를 쫓는 일 훨씬 너머까지 확장됩니다. 『번영과 몰락』은 사람들에게 가장 강력한 감정을 불러일으키는 주제들을 다룬 책입니다. 폭력은 물론이고, 사랑과 증오, 인종과 계급과 젠더, 굶주림과 쾌락, 폭정과 자유에 대한 책이죠. 그런 내용을 오랫동안 객관적이고 맑은 눈으로 면밀히 살핀다는 것은 쉽지 않은 일이에요. 저는 자주 끊고, 멈춰야 했습니다. 보통, 글을 읽는다는 것은 그것과 논쟁을 벌이는 것이죠. 하지만 저는 그러지 않으려고 했어요. 그랬다간 속도가 느려지고 진도가 더디 나가니까요. 하지만 볼먼을 방 저쪽으로 던져 버리고 싶은 때가 한두 번이 아니었습니다.

수잰 클레이드　　원고의 99퍼센트에서 볼먼은 단 한 개의 실수도 하지 않았습니다. 그 나머지 실수들은 고유명사의 철자가 틀렸다거나, 어구의 위치가 어색했다든가 정도였어요. 그걸 발견할 때마다 우리는 흥분했죠.

브라이언 네프(팩트체커)　　제 책상에는 으레 나치에 관한 책, 율리우스 카이사르의 책, 『손자병법 *The Art of War*』, 『고통의 집 *House of Pain*』, 괴벨스의 일기, 『감옥에 갇힌 여인 *Women in Prison*』, 『살인론 *Studies in Homicide*』, 사드의 『쥘리에트 *Juliette*』 같은 책들이 스물 몇 권씩 쌓여 있곤 했죠. 제 옆자리에는 버클리 대학생들의 한 무리가 앉아 있곤 했는데, 각자 미적분학 과제를 붙들고 씨름하더군요. 꼭 그 친구들이 오더라고요. 그런데 나중에는 그 책상에 앉은 학생들 전부가 자기 앞에 쌓여 있는 책 너머로 저만 힐끔거리고 쳐다보는 것 같았어요. 도대체 그 친구들은 제가 폭력, 섹스, 전쟁, 이런 것에 대한 책들을 산더미처럼 쌓아놓고 무얼 한다고 생각했을지 항상 궁금했습니다.

수잰 클레이드　　이따금 데이브는 팩트체킹 작업이 〈2002년〉 여름에는 끝날 것 같다고 신나게 소리를 질렀어요. 하지만 우리끼리는 이 일은 도대체 한도 끝도 없기 때문에 영원히 계속될 거라고 수군거렸고요. 그해 여름이 끝났을 무렵, 저는 새로 온 인턴들에게 제 형광펜을 건네줬죠. 그 친구들이 바통을 이어받아 그 후로 꼬박 1년을 더 수고했어요.

카라 플라토니　　저는 〈동물 보호〉 챕터에 대해 조사를 하고 있었습니다. 급진적 행동주의부터 접근하는 것이 좋겠다 싶어서 동물해방전선 Animal Liberation Front(ALF)부터 찾아 들어가기 시작했죠. 이 비밀 국제 단체는 동물의 권익을 위해서라면 재산상의 손실이나 손상도 불사합니다. 전 운 좋게 그들 중 한 사람의 이메일 주소를 입수할 수 있었고, 또 더 운 좋게 회신 메일까지 받았어요. 그 결과 볼먼은 ALF에 보내는 아주 철학적이고 자세한 질문 목록을 작성할 수 있었고, 저는 다시 그 목록을 그 익명의 주소로

다시 보냈고요. 그리고 그녀는 제 메일을 ALF 회원들에게 돌려 대답을 들었고, 그 결과를 다시 제게 보내 줬으며, 저는 그걸 다시 볼먼에게 보냈습니다. 네, 그렇게 잘 마무리됐어요. 그 뒤로 몇 달이 지났고, 그 사이 저는 그 목록 건은 새까맣게 잊어버렸습니다. 어느 날 저녁, 저는 어떤 남자랑 첫 데이트를 하게 됐어요. 그런데 그 남자, 알고 보니 철저한 채식주의자인 거예요. 게다가 더 황당했던 것은 제가 채식주의자가 아니라는 사실을 알고 그 남자가 소스라치게 놀라면서 당황했다는 거예요. 도대체 그 남자가 놀라는 이유를 알 수가 없었죠. 이렇게 된 거였어요. 그 사람이 미리 제 이메일 주소를 구글에서 검색을 해봤나 봐요. 그리고 검색 결과가 딱 하나 나왔는데, AFL 웹사이트에 올라와 있는 볼먼의 질문 목록이었대요. 왜, 이런 질문들 있잖아요. 〈만약 당신이 버튼 하나만 눌러서 지구상에 존재하는 모든 생명체 가운데 인류만 없앨 수 있다면, 그 버튼을 누르시겠습니까?〉

브라이언 네프 시내에 있는 오클랜드 도서관은 좀 이상합니다. 소장 도서 목록을 보면 기가 막히게 훌륭해요. 그런데 어떤 날은 온종일 사이코패스 아니면 아이들로 가득 차서 발 디딜 틈이 없어요. 다른 날이라고 해서 사정이 달라진다고는 말 못하겠네요.

일라이 호로비츠 저는 완전히 녹초가 됐습니다. 때로는 미칠 것 같았어요. 마지막에는 아주 비참한 기분까지 들었습니다. 2003년 6월이 아마 최악이었을 거예요. 잠을 잘 때도 이 책 생각을 하면서 잤고, 잠에서 깰 때도 이 책 생각을 하면서 깼습니다. 아침에 일어나면 이부자리에서 나오기 전에 일단 노트북 컴퓨터를 켜고 원고부터 들여다봤어요. 하지만 그랬던 시간들 중에도 제겐 한 발 뒤로 물러나 지금 우리가 하고 있는 일을 되돌아보고 전체 그림을 떠올리면서 짜릿한 흥분을 느낄 수 있는 순간이 항상 있었습니다.

카렌 리버비츠(일라이 호로비츠의 동거인) 그해에 일라이는 제대로 된 정상적인 미국 남자가 최소한 해야 할 것들조차 전혀 신경 못 쓸 만큼 시간에 쫓겼어요. 그러니까, 제 기억에 일라이는 이 책 일을 하기 전에는 나흘이나 닷새에 한번쯤은 머리를 다듬는 사람이었거든요. 하지만 이 일에 들어간 다음부터는 두 주에 한 번이라도 머리를 자르면 다행이었어요. 제 말이 무슨 뜻인지 아시겠죠? 일라이가 곧잘 집에서 담가 먹곤 하던 사워크라우트*도 저기 멀리 뒷전으로 밀려났고요.

데이브 에거스 일라이가 그 정도로 힘이 들었는지는 몰랐습니다. 항상 명랑해 보였고, 흔들림 없이 중심을 잘 잡고 있는 것처럼 보였어요. 언제부턴가 일라이가 수염을 길게 기르기 시작하고 식사를 거른다 싶었지만, 그것 외에는 그 책이 일라이의 삶에 어떤 영향을 미쳤다고 여길 만한 눈에 띄는 변화는 없었어요. 편집 작업을 하면서 우리 두 사람은 많은 이야기를 나눴고, 잊을 만하면 한번씩 〈오, 세상에, 이거 좋아요, 이거 죽이게 좋아요!〉 이렇게 소리를 질렀습니다. 둘이서 한 절을 놓고 꼼꼼히 숙독하기도

☆ sauerkraut. 독일식 양배추 절임.

했고, 그러면서 우리가 정말로 숭고한 어떤 것의 일부가 된 것처럼 느꼈고요. 그 느낌이 우리 모두를 지탱해 주었습니다.

일라이 호로비츠　　내가 무슨 일을 하고 있는지 자각이 희미해질 때마다 불쑥 무언가가 나타나 제 목을 콱 조여 오곤 했어요. 예멘 에피소드, 그러니까 〈희생자를 기억하라〉 챕터에 나오는 그 사진 포트폴리오도 그런 경우였습니다. 온몸에 실제로 소름이 돋았거든요.

매트 프라시카(인턴)　　(2003년 7월) 책이 인쇄에 들어가기 바로 며칠 전에 일라이가 여름 인턴들을 모두 〈작문 교실〉에 불러 모아 책상에 앉았어요. 그리고는 이렇게 말했죠. 「여러분, 저는 여러분께서 그간 일을 너무 잘해 주셨고 그래서 여러분이 너무 자랑스럽기 때문에 여러분을 이 자리에 불렀습니다. 정말 열심히 해주셨어요. 칭찬받아 마땅합니다. 그런데 요 며칠 전에 말이죠, 제가 우리 책에 대해 이런저런 고민도 하고 또 무엇이 이 책에 가장 최선일까를 궁리하다가 이것을 보게 되었습니다.」 그리고는 두꺼운 쿼크 익스프레스 4 사용자 설명서를 집어 들었어요. 「『쿼크 익스프레스 4 안내서』의 저자 데이비드 블래트너는 여기 8.11 챕터를 이렇게 시작합니다. 〈찾아보기: 나의 말랑말랑한 어린 두뇌에 찾아보기의 중요성을 맨 처음 각인시켜 주신 분은 내가 다닌 초등학교의 도서관 사서 던컨 선생님이셨다. 그분은 찾아보기가 없는 논픽션 책은 도서관 서가에 꽂아 둘 가치도 없다고 하셨다〉, 자, 데이비드 블래트너의 초등학교 사서 선생님께서 그렇게 말씀하셨다면, 이젠 제가 볼먼의 책에 대해서도 찾아보기를 넣어야 한다고 말하고 싶네요. 여러분은 어떻게 생각하십니까?」 그날 우리는 아무도 그 전설적인 컴퓨터 교재 — 혹은 일라이 — 에 토를 달지 못했습니다. 그래서 우리는 그 책을 산산조각 분리해 주요 도덕 행위자들을 찾기 위해 스캔 작업을 시작했죠.

로즈 리히터마크(인턴)　　〈찾아보기 팀 피자 파티〉는 어지간해서는 잊기 힘들 거예요. 인턴들이 『번영과 몰락』의 모든 페이지들을 샅샅이 뒤지는 동안 일라이는 우리 뒤통수 뒤에 서 있었고, 매트 프라시카가 좀 꾀를 피웠더니 버럭 소리를 질렀어요. 우리는 책의 〈주요 도덕행위자〉 목록을 만들었어요. 화이트보드에 사람들 이름을 죽 적어 놓고 책에서 그 사람들 이름이 나올 때마다 보드에 표시를 했죠. 나중에 다 끝내고 보니 화이트보드가 악행 인명록처럼 보이던걸요.

매트 프라시카　　볼먼은 자신만의 윤리적 계산법을 확립하는 과정에서 율리우스 카이사르, 나폴레옹, 히틀러, 코르테스☆, 루돌프 아이히만, 폴 포트, 에길☆☆ 등을 논했어요. 이따금 일라이를 언급하면서 그 책이 겪어 온 편집 과정에 대한 이야기도 했고요. 그래서 우리는 찾아보기 목록에 일라이의 이름도 넣기로 했죠. 호로비츠, 일라이 I. 416, III. 587, V. 363-4. 하지만 다음 날 일라이는 당장 자기 이름을 지웠어요. 일라이가 편집자로서 월권 행위를 한 게 아닐까 싶은데요.

☆　　Hernán Cortés. 아즈텍 문명을 정복한 스페인의 정복자.
☆☆　　King Egil. 5세기 말 6세기 초 스웨덴의 왕.

리처드 파크스(인턴)　어떻게 보면 그 찾아보기는 좀 음흉한 데가 있습니다. 이름 하나를 찾아보려는 무심한 행동으로 시작했다가 나중에는 미쳐 버릴 수도 있거든요. 연결 고리가 사방팔방으로 뻗어 있기 때문에 절대 날짜 하나, 이름 하나를 찾는 것처럼 그렇게 간단하지가 않아요. 볼먼이 구축한 가장 작은 연결 고리라도 결국은 역사의 거대한 매트릭스 속으로 폭발해 들어갈 겁니다.

매트 프라시카　원고를 최종적으로 인쇄소에 넘겨야 되는 날짜가 일주일 정도 남았을 때였어요. 저는 저녁을 먹고 들어와 야근을 했는데, 사무실로 들어오고 나니까 일라이가 워키토키를 건네주는 거예요. 「빠진 부분을 말해 주세요. 그럼 제가 프린터로 출력하죠.」 일라이는 자기 컴퓨터로 『번영과 몰락』 전체를 한 장씩 출력했습니다. 옛날 826 발렌시아 공간에서 일라이의 컴퓨터는 사다리를 타고 올라가야 있었어요. 프린터는 컴퓨터 맞은편 쪽 다른 사다리 아래에 있었고요. 그날 일라이는 밤새도록 인쇄를 했고, 저는 『번영과 몰락』 전체 7권을 한 페이지씩 정렬하면서 각 챕터의 제목과 차례가 일치하는지, 드롭캡*의 위치는 올바른지, 누락된 페이지는 없는지 등을 살폈어요. 한 시간이 지나자 워키토키의 배터리가 바닥나기 시작했고, 그다음부터 우리는 5분마다 한 번씩 고함을 꽥꽥 질러 댔죠.

로즈 리히터마크　전체적으로, 우리 모두가 일을 다 잘했어요. 물론 몇 번의 위기가 있기는 했어요. 6월말 즈음 우리가 마지막으로 한 번 더 최종 원고를 검토할 때였습니다. 그때 일라이는 각 페이지를 네 개의 눈으로, 즉 두 사람이 보길 원했기 때문에 우리는 둘씩 짝을 지었어요. 제 짝은 그날 첫 출근한 인턴이었는데, 자기가 무슨 실수를 하고 있는지 전혀 몰랐던 것 같아요. 할당받은 책을 챕터별로 각기 다른 파일에 나누어 정리했나 본데, 나중에 다시 합쳐 보니 1백 페이지 가량이 없어진 거예요. 한동안 난리가 났죠. 3천 페이지가 넘는 원고를 만지고 있을 때 체계가 흐트러진다면, 그건 비상 경보입니다. 그 인턴, 아마 울었을 거예요.

리처드 파크스　8월 첫째 주 결승점을 코앞에 둔 그 시점에 저는 하마터면 이 프로젝트 전체를 몽땅 날릴 뻔했어요. 그 이유는 저도 무어라 정확히 설명하기 힘들어요. 만약 일라이에게 물어본다면 〈옛말에 그른 것 없다〉고 한마디 할 것 같긴 해요. 「인턴에게는 절대 3천 페이지짜리 원고를 맡기지 말 것이며, 『뉴욕 타임스』에 적힌 페덱스 계좌 번호도 믿지 말지어다.」

기디언 루이스크라우스(일반 보조 업무/협력)　저는 『번영과 몰락』의 제작이 한창일 때 맥스위니스를 들락거렸지만, 그 일에 직접 뛰어들지는 않았습니다. 그런데 8월초 어느 날 아침 잔뜩 낙담한 목소리의 윌리엄 볼먼이 전화를 해서 일라이를 찾더군요. 일라이는 그때 휴가 중이었어요. 볼먼이 〈그러면 이 책 일을 했던 인턴 중 아무하고라도 통화할 수 없느냐〉고 다시 물었습니다. 하지만 여름 인턴들도 모두 돌려보낸 상태였고, 결국 볼먼과 이야기할 만한 사람은 저밖에 없는 것 같아 할 수 없이 제가 전화를 바꿨습니다. 그가

☆　문단의 첫 글자를 2~3배 확대하여 돋보이게 하는 방법 또는 그렇게 한 글자.

하소연하길, 방금 인쇄소에서 교정쇄가 도착했는데 고치고 싶은 데가 한두 군데가 아니라는 겁니다. 전 볼먼과 나란히 앉아 일라이의 컴퓨터에 들어 있는 책 일곱 권 분량의 PDF 파일을 처음부터 훑어 나가기 시작했고, 그렇게 꼬박 네 시간은 보았던 것 같습니다. 우리의 대화는 음역 표기의 복잡함을 주제로 한참을 토론하는 걸로 마무리되었죠.

일라이 호로비츠 모든 일이 끝났다고 생각한 뒤에도 인쇄소와 관련된 소소한 문제들이 끊임없이 터졌어요. 한번씩 무슨 일이 생길 때마다 극도의 피로감이 엄습했습니다. 그리고 마침내 진짜 책이 나왔습니다. 근사해 보였죠. 행복했습니다.

데이브 에거스 지금까지 우리가 낸 책 가운데 가장 자랑스러운 작품입니다. 바로 이런 책이 맥스위니스가 펴내려고 마음먹었던 책이에요. 이런 책을 우리 손으로 세상에 내놓을 수 있도록 허락해 준 볼먼에게 고마움을 전합니다. 볼먼은 우리 소규모 출판 집단을 믿어 주었어요. 그 점이 더욱 감사할 뿐입니다

윌리엄 볼먼 드디어 내 눈으로 이 책을 본 순간, 저는 너무 기뻐서 소리를 지르고 싶었습니다.

맥스위니스 제12호 ⁽²⁰⁰³⁾

일라이 호로비츠　　12호에서는 유독 우연찮게 결정된 것들이
많았습니다. 타이틀 페이지들은 무용 기보법의 사례들을 담았어요.
무용 기보법이란 음악의 오선보를 세로로 세운 형태 위에 막대 모양의
기호를 표시하여 무용 동작을 기록하는 방법을 말합니다. 데이브
니본이 어디선가 그걸 본 적이 있었대요.

데이브 니본　　아무리 생각해도 제가 그 무용 기보법을 어디서
보았는지 도통 떠오르질 않아요. 어쩌면 멍하게 구글 검색을 하며
돌아다니다가 봤을지도 모르죠. 아무 일 없는 평안한 날에 흔히 그런
일이 생기잖아요.

일라이 호로비츠　　이건 제가 확실히 기억할 수 있는데, 12호를
인쇄한 곳은 캐나다 매니토바 주의 위니펙에 있는
웨스트캔사(社)였어요. 『맥스위니스』 1호를 인쇄했던 곳이죠. 또한 우리
계간지에 유일하게 책날개를 붙인 호가 12호였어요. 종이 커버
디자인이 기본이었지만, 표지를 길게 연장하고 안으로 접어 넣어서
하드커버 재킷의 책날개 역할을 하도록 했죠. 제작비가 조금 비싸긴
했어요. 엄청나게 추가된 것은 아니지만, 적정선이라고 생각했던
수준은 넘어 버렸어요. 본전을 뽑을 만큼은 아니었단 뜻입니다. 표지
안쪽에 인쇄를 하는 편이 비용 면에서 훨씬 저렴합니다. 이런
책날개형을 만들 예산이라면 본문을 20~50쪽은 더 추가할 수 있어요.
비용이 늘어나는 이유는 책이 어떤 절단기 속에 한 번이 아니라 두 번
들어가서 그렇답니다. 여기에 대해서는 웨스트캔에 근무하시는 크리스
영이 더 잘 설명해 줄 거예요.

크리스 영　　이런 책날개 제본에 돈이 더 드는 이유는 방금 일라이가
지적한 것처럼 제책 과정의 완벽을 기하기 위해 공정을 두 번 거쳐야

하기 때문입니다. 처음에 넣을 때는 페이지 순서를 맞추고, 접착제로 책등을 붙이고, 책의 배 부분에 들쭉날쭉 튀어나온 여분을 재단합니다. 그다음에는 순서대로 합해진 본문을 아까와는 반대로 집어넣으면서, 표지를 붙이고 윗면과 밑면을 같이 재단하죠. 만약 우리가 첫 공정에서 책의 윗면, 밑면 등을 재단하려 들었다면 책배보다 1.6mm 가량 튀어나온 표지 날개의 접힌 선이 잘려 나갔을 겁니다. 제 말이 이해되셨으면 좋겠네요.

일라이 호로비츠　12호의 양쪽 날개에는 독자들이 안을 들여다볼 수 있도록 만든 구멍이 하나씩 뚫려 있어요. 그 구멍 안을 들여다보려면 책이 삼각형 건물 형태로 서 있어야 합니다. 원래의 디자인 콘셉트는 카니발 부스 같은 것 ─ 〈세워 놓고 놀라운 3D 입체 하마를 보세요!〉 ─ 이었어요. 하지만 시간이 지나면서 〈부스〉의 측면은 사라지고 〈카니발〉의 측면만 남았죠. 구멍 안에 보이는 만화경 이미지 ─ 하마 ─ 는 제 책상 위에 있던 플라스틱 하마를 보고 떠올린 겁니다. 그 인형을 베란다 난간 ─ 그때 우리 사무실은 옥탑방에 있었어요 ─ 에 올려놓고 2장의 사진을 찍었죠. 한 가지 재밌는 사실은, 그 만화경 이미지를 밀어붙인 장본인이 저임에도 불구하고 정작 저는 매직아이 포스터 같은 것을 한 번도 보지 못했다는 겁니다. 어쩌다 이 하마가 제 머릿속에 불쑥 떠오른 것까지는 맞지만, 그 뒤부터 저는 그냥 귀머거리 작곡가 같았어요. 아, 안쪽 면은 컬러 종이에 인쇄한 것처럼 보일지 모르지만, 사실은 흰 종이를 그런 효과가 나도록 인쇄한 거예요. 그리고 12호는 우리가 최초로 섹션 구분을 시도했던 호였는데, 제대로 구별이 되질 않아 애를 먹었습니다. 이 이후에 나온 호들에서 섹션 구분은 더 괴상한 포맷들로 이어졌지만, 일단 12호에서는 색을 넣는 것이 간단하고도 쓸 만한 해결책 같더군요. 새로운 필자들 그리고 로디 도일의 장편 소설 『커미트먼츠The Commitments』의 후속편☆ 그리고 20분 소설들만 따로 구분하기에 좋았어요.

로디 도일　제가 원래 썼던 글은 18챕터로 구성된 단편 「추방당한 사람들The Deportees」이었어요. 한 달에 한 챕터씩 더블린의 다문화 신문 『메트로 에이렌Metro Eireann』에 실렸었죠(〈에이렌〉은 〈아일랜드〉를 가리키는 여러 단어들 중 하나입니다. 다양한 이름으로

☆　『커미트먼츠』는 나중에 나온 『스내퍼 Snapper』, 『밴The Van』과 함께 로디 도일의 〈배리타운 3부작The Barrytown Trilogy〉을 이룬다. 세 편 모두 영화화되었다.

다양하게 불리는 나라에 살면 절대 삶이 지루하지 않아요). 저는
이야기를 어떻게 전개해야 할지 몰랐기 때문에 한 달에 한 번씩 매번
새로운, 소소한 테러 사건이 계속 터지도록 했어요. 각 챕터는 8백
단어씩이고, 저는 그 정해진 분량만 채우고 나면 — 그래서 다음 달에
다시 작업을 시작하기 전까지는 — 완전히 손을 놓았습니다.
계속 새로운 캐릭터가 추가되고, 또 지나면 잊혀졌습니다. 1년 반 동안
진행했고요. 그 사이 저는 소설 한 편을 반 정도 썼고, 시나리오
한 편과 희곡 한 편 그리고 동화책 한 권을 썼고, 키우던 개를
묻었습니다.

데이브 데일리 그 20분 소설 아이디어는 순전히 제가 일하고 있던
신문 「하트포드 쿠랑Hartford Courant」에 데이브가 단편을 싣기로
하면서 시작된 겁니다. 마감 날짜를 이틀인가 앞두고 데이브가 제게 이
메일을 보냈습니다. 이야기가 생각만큼 잘 풀리지 않고 있지만, 대신
새로운 아이디어가 있다고 하더군요. 시간에 쫓기는 압박감 속에
새벽까지 앉아 엄청나게 짧은 단편을 몇 편이나 썼다는 겁니다. 세
편을 쓰는 데 한 시간이 걸렸다더군요. 제가 그 소설들이 보고
싶었을까요? 한 시간 동안 쓴 세 편의 소설 — 20분 소설 — 이 실제로
어떤 의미가 있을까? 제 안에 있는 기자 본능이 발동했죠. 마감 시한
소설. 일간 신문에 더 어울릴 것처럼 보였습니다. 데이브는 이튿날 다섯
편을 보내 왔고, 읽어 보니 다섯 편 각각이 모두 독립적이고 재미있는
세계였어요. 아이디어 자체에 굉장한 미덕이 있었습니다. 마감 시한이
주어진 상태에서 글을 쓴다면 어떤 진솔한 것, 지극히 사적인 어떤 것,
시간이 많다면 자체 검열되고 말았을 어떤 것이 튀어나올지 모르지요.
저는 데이브가 20분 소설 모음이 멋진 〈맥스위니스〉 프로젝트가 될 수
있다는 데 동의할 때까지 그를 계속 괴롭혔습니다. 혹시 이 일이
적당한 벌이가 되어서 이 무개념 신문 기자 일을 그만둘 수도 있을
않을까? 데이브가 그건 아니라고 충고했어요. 하지만 이 프로젝트만큼
재미있는 일은 이제껏 한 번도 해보지 못했습니다.
저는 몇 페이지에 걸쳐 목록을 작성했고, 알고 있는 모든 작가에게
이메일을 보내 딱 한 시간만 들여서 세 편의 이야기를 써 줄 수
있겠냐고 물었습니다. 나중에 원하면 수정할 수 있느냐는 질문이 정말

많았는데, 어쨌든 원고는 반드시 20분 안에 완성되어 끝나야 했죠.
그리고 우리는 작가들이 글을 쓰기 시작한 정확한 시간도 알고
싶었습니다. 이메일 주소를 찾아내지 못한 작가들에게는 제가 직접
손으로 쓴 편지를 집으로 부쳤습니다. 참으로 이상한 일이죠? 정말로
그들이 그렇게 하더란 말입니다. 제 이메일 계정에는 매일매일 릭 무디,
조너선 레섬, 마일라 골드버그, 니콜 크라우스, 더글러스 커플랜드,
에이미 벤더, 찰스 백스터, 폴라 폭스, 샘 립사이트, 알렉산드라 헤먼
같은 이들이 쓴 신작 소설이 속속 도착했어요. 제가 좋아하는 작가들,
제가 원고 청탁은 물론 다른 일 관계로 메일을 보냈을 때는 일절
회신이 없던 그들이 모두 승낙을 했어요. 날이면 날마다 제 메일함에는
리처드 포드나 조앤 디디온 같은 작가들이 보낸 점점 더 길고 점점 더
흥미진진한 — 그리고 때로는 깜짝 놀랄 만큼 점점 더 멋있게 거절하는

(왼쪽) 일러스트레이션 작가 크리스천 노
스이스트가 만든 모형 입체 구조.

책날개까지 포함된 표지 최종 완성본.

— 내용의 메일들이 도착했습니다. 자신이 20분 내에 단편 소설 한 편을 완성하지 못한 이유를 설명하느라 틀림없이 20분보다 훨씬 더 많은 시간을 들여 썼을 것 같은 메일들이었죠. 최종적으로 1백 명이 넘는 작가들 — 그리고 컨트리 음악 밴드 올드 97의 레트 밀러, 드림팝 계열의 인디밴드 루나의 딘 웨어햄 같은 음악인들을 포함해서 — 이 20분 소설을 보내 주었습니다. 그중에 몇 명은 속인 사람도 있었어요. 하지만 그럴 경우 그들은 대부분 이번 프로젝트에 같이 응모한 동료 작가에게 그 사실을 털어놓습니다. 그러면 그 동료 작가는 항상 저에게 고자질을 하고요. 그럼요, 다 알죠. 절대 숨길 수가 없어요.

맥스위니스 제13호 ⁽²⁰⁰⁴⁾

제13호의 맨 처음 초안. 전면 만화 특집호.

데이브 에거스　　우리가 어쩌다가 그 이야기를 하게 되었는지는 잊어버렸지만, 여하간 우리는 6호에 크리스의 작품 몇 가지를 수록한 적이 있었어요. 그즈음 저는 크리스한테 물어보았습니다. 『맥스위니스』의 전면 만화 특집호를 객원으로 편집하는 일에 혹시 관심이 있냐고요. 이런 아이디어는 대부분 순간적인 충동에서 툭 튀어나오는 거라서, 가끔은 이것 때문에 일라이가 미쳐 버리곤 했어요. 저는 언제라도 우리 잡지의 한 호를, 또는 한 호의 몇 부분을 다른 사람들에게 기꺼이 맡길 생각이 있었거든요. 실제로도 저는 크리스한테 몇 번인가 개인적으로 요청했을 거예요. 6호 이후에도 몇 가지 작업을 같이 하면서 말이죠. 저는 그런 제안을 별로 삼가는 편이 아니에요. 그러니까 만약 제가 크리스 웨어와 마주보고 앉아 있는데, 그가 한 호를 통째로 맡아 주면 좋겠다는 아이디어가 갑자기 머릿속에 떠오르면, 그냥 그 이야기를 툭 내뱉는 거죠.

크리스 웨어　　데이브가 저한테 물어본 건 2002년 중반이었던 것 같아요. 저는 그해 12월에 가서야 하겠다고 대답했죠.

데이브 에거스　　저는 그에게 전권을 넘겨주었어요. 원한다면 전체를 디자인해도 된다고 허락할 작정이었죠. 정말 그렇게 했어요.

크리스 웨어　　우리의 합의에 따르면, 제가 그 일을 하는 데에는 여섯 달의 여유가 있었어요. 2004년 4월에 인쇄될 예정이었으니까요. 하지만 그 일은, 음, 원래 예상했던 것보다는 좀 더 시간이 걸렸어요.

일라이 호로비츠　　크리스는 이 일을 정말 열심히 했어요. 처음부터 끝까지요. 기본적으로 제가 한 일은 그의 요청에 이렇게 말하는 것뿐이었죠. 「그럼요, 하셔도 돼요.」 이런 대답을 스무 번이나요.

만화가를 한 명 더 붙이고, 미니 만화를 집어넣고, 재킷에 형압을 넣는 것 같은 등의 요청이었죠. 하지만 개념부터 실행까지 모든 세부 사항을 따져 보더군요. 크리스다웠죠.

크리스 웨어　제가 그 일을 하는 중에 데이브와 만난 건 아마 한 번뿐일걸요. 제가 이미 해놓은 일 가운데 어느 것도 보지 않은 상태에서 저를 크게 격려해 주었죠. 오히려 좀 짜증스럽다 싶을 정도로 그 일에 대해 무사태평한 것처럼 보였고요.

데이브 에거스　솔직히 우리는 인쇄소에서 컬러 교정지가 나왔을 때야 비로소 이 호를 처음으로 구경했어요. 이 호는 마지막 한 글자까지 웨어가 다 알아서 만든 거였거든요. 일을 제대로 할 줄 아는 사람하고 작업할 때면, 우리는 정말로 완전히 손을 떼어 버렸어요. 일을 하는 동안 우리가 자주 만날 필요가 없었다는 사실 때문에 크리스는 좀 놀랐을 거예요. 하지만 솔직히 말해서, 어떤 일이 잘 되어 가고 있음을 확신하면 우리는 그 일을 아예 머릿속에서 싹 지워 버리는 버릇이 있죠.

크리스 웨어　이 책의 판형에 관해 한마디 드리자면, 저는 『맥스위니스』의 원래 크기가 이미 손에 쥐기도 편리하고, 게다가 만화의 스펙트럼에서 문학 면의 말단을 강조해 준다고 생각했어요. 그래서 원래 크기를 유지했어요. 접이식 재킷(안쪽 면에 수록된 게리 팬터의 「눈으로 보는 만화의 역사」로부터 자랐고, 겉면에 수록된 저의 만화의 〈형이상학적 옹호〉에 영감을 주었죠)은 미국에서 만화의 대중적인 기원이 일간 및 일요판 신문의 대형 지면에서 유래했다는 사실을 보여 주려 의도한 거였어요. 저는 다른 어디서도 그보다 더 크고 눈길을 사로잡는 작품을 만들어 볼 수 없어서 아쉬웠는데, 지금처럼 완전히 다른 만화 앤솔로지를 위해서는 괜찮을 것 같았어요. 제 목표는 미국 만화 제작의 전체 역사를 망라하는 (비록 그중 일부는 대강 둘러대거나 암시하고 넘어간다 하더라도) 위풍당당한 책을 만들어 내는, 그리고 책을 일종의 살아 있는 유기체와 유사한 무엇으로 만드는 것이었지요. 즉 디자인이 아이디어를 포함하는 것뿐만이

(맞은편) 접이식 재킷의 디자인을 위한 초기의 메모. 객원 편집자 크리스 웨어는 재킷을 둘로 쪼개서 종교와 과학, 그리고 일간 및 일요일판 만화로 나누는 아이디어를 작업 중이었다.

McSWEENEY'S

cinema towards
west — seeing — drawing — [ALTERNATE UNIVERSES] — writing publishing
God snaps his fingers reading — fast
Molecules combine differently

People are training to read the new comic strip en mass
Picture scroll going through a box

- HOW TO READ COMICS
- Bookmarks w/ Text

OUR
AMAZING
UNIVERSE

LITERATURE	ART
SCIENCE	GOD
DEATH	LIFE
CONSUMPTION	CREATION

OUR EXCITING UNIVERSE
An unfashionably complicated tangle of interchained tendrils of causation and will...
Every particle through time & space
galaxy, star, molecule & atom tracing a path through time & space
 patterning

And so, our little particle (or is he a wave?) forges his own path
 (and who woulda thought an atom had will?)

Citizen 144867 - D YOU MUST HURRY!
THIS COMIC STRIP SIMPLY HAS TO
BE COMPLETED BY 8 AM IN TIME TO
BE PRINTED FOR ITS
PREMIERE TONIGHT — HUNDREDS OF
THOUSANDS OF PEOPLE HAVE ANTICIPATED
IT!

ALRIGHT ALRIGHT ALREADY
I'M JUST WRITING OUT — GIMME
TWO MORE MINUTES WILLYA?

Our here, the cartoonist, working frantically against
deadline, begins neither financially nor socially from
his chosen vocation, yet he toils with ferocity
reading reviews — crying
pretty of life

crafting picture after little picture while the rest
of life passes him by.
In this, he is typical, displaying behaviors specific
to a diagnosable and common set of early personal characteristics...

AND
CRIMINY WHOTTA LIFE!
I'M EXHAUSTED — I'M SUCH A HACK.
IT'S DRAWING ALL
THOSE BACKGROUNDS OVER
AN OVER THAT REALLY KILLS
YOU!!

STILL AT LEAST I'VE GOT MY
COLLECTION OF OLD TELEVISION
SITCOMS AND MOTION PICTURES
TO KEEP ME COMPANY...

SOB! TO OWN THE
WORLD'S WRONG WITH
THE WORLD, ANYWAY? HOW
CAN SOMETHING SO
WONDERFUL BE SO FORGOTTEN?

All I have is
my ink & my
paper

It doesn't matter
th' life I breathe
without into the
the hundreds of little with my
figures are
nothing more than insects
pinned to the page

my divine gaze
Homer of looking down

AND
AND

However despite all the fame rewards such cultural
preeminence brings, our cartoonist still finds himself

our two, the artistically ambitious cartoonist, one of the last hold-outs
to believe in this dead art, in the throes of creation.
self-involved, and delusional, yet also nonetheless just
perceptive enough to realize his current work is uncompelling gesture.
Still, he forges ahead, spurred by a deadline and an otherwise
inscrutable drive formed by 5 very specific personal characteristics:

아니라, 심지어 규정할 수 있기 위해서요. 제가 생각한 모델은 아트 슈피겔만과 프랑수아즈 물리 부부가 만든 잡지 『로RAW』였어요. 제 생각에는 데이브도 그 잡지에서 영감을 받았다고 언급했던 것 같아요.

일라이 호로비츠　그나저나 이 호는 TWP(Tien Wah Press)와 거래한 우리의 첫 번째 책이었어요. 싱가포르에 있는 인쇄소인데, 지금은 그곳을 자주 이용하고 있죠. 프랑수아즈 물리가 거기를 추천해 주었거든요.

크리스 웨어　이 책은 사려 깊고 문학적인 독자들의 우편함에 들어가게 될 거였고, 그렇기 때문에 저한테는 이것이야말로 사려 깊고 문학적인 만화의 좋은 사례를 만들 절호의 기회였어요. 그래서 제가 좋아하는 아티스트들의 명단을 뽑은 뒤에, 그분들에게 예전 작품이나 새로운 작품을 수록하게 해달라고 요청을 드렸죠.

론 레제 주니어　크리스 웨어는 이 앤솔로지에 참여하라고 하면서, 그렇다고 해서 반드시 뭔가 새로운 작품을 만들 필요까지는 없다고 하더군요. 이미 그려 놓은 것을 재수록해도 된다는 거였어요. 하지만 저는 뭔가 새로운 작품을 만들고 싶어서 안달했죠. 『맥스위니스』의 이 앤솔로지에 싣는 작품이라면, 제가 이전까지 만든 어떤 작품보다도 더 많은 독자를 확보할 테니까, 뭔가 좋은 작품을 만들고 싶었어요!(그 당시에만 해도 『맥스위니스』를 판매하는 서점 같은 곳에까지 진출한 만화 단편집은 무척이나 드물었으니까요).

벤 캐처　작품을 기고하는 일 자체는 너무나도 수월했기 때문에 저는 별로 기억도 나지 않아요. 가령 그 당시에 제가 어디 있었고, 제가 뭘 하고 있었는지가 말이에요. 크리스 웨어의 실제 목소리를 통해서 기고 요청을 받았던 것으로 기억하니, 아마 그가 직접 저한테 전화를 했던 모양이죠. 그는 아주 정중한 어조로 〈호텔과 농장Hotel & Farm〉 시리즈 가운데 몇 페이지를 골라 달라고 요청했어요. 저는 10가지 에피소드를 골랐는데, 그건 이야기와 그림 등의 이유로 제가 제일 좋아하는 부분이었어요. 크리스는 또 저더러 그 코너의 타이틀

이 책의 176페이지에 나오는 재킷을 접어서, 실제로 책을 감싼 모습이 되도록 3차원 형태로 만든 견본.

페이지로 사용할 손글씨를 써달라더군요. 저는 이 앤솔로지에 기고하는 일이 무척 즐거웠는데, 왜냐하면 평소에 제 만화를 볼 일이 없을 여러 독자들에게 제 만화를 보일 수 있다는 생각 때문이었죠. 그래서 비록 그 전체 작업 진행과 관련해서는 기억이 흐릿하지만, 그래도 즐거웠어요.

존 포셀리노 시카고에서의 일이었죠. 누군가가 『맥스위니스』인지 뭔지의 이전 호를 하나 꺼내서 보여 주더군요. 이전에는 한 번도 본 적이 없었어요. 이런 생각을 했던 기억이 나네요. 〈자기만의 세계에 존재하는 잡지로군.〉 그로부터 몇 년 뒤에 크리스가 직접 편집하는 특집호에 제 만화의 일부를 재수록해도 되는지 물어보더군요. 당연히 좋다고 했죠.

크리스 웨어 이 호의 구조에 대한 저의 접근법에서는 특히 몇 가지 걱정거리가 있었죠. 컬러의 적합성, 구성 그리고 만화가들이 혹시나

서로를 싫어하지는 않을까 등등이요. 제가 해놓은 특이한 연결과
시각적 압운(가령 필립 거스턴을 마크 바이어와 마주치게 해놓고, 찰스
슐츠가 괘선 메모지에 그렸다가 내버린 스케치를 린다 배리가 공책에
그린 만화와 나란히 놓는 것 등등)에 대해 걱정하느라 당황하며 밤을
샌 적도 여러 번이었죠. 그런데 알고 보니 두어 가지를 삭제하고,
주제들 간의 적절하게 도드라지는 부분을 찾아내기만 하면 됐던
거예요. 그 과정에서 저와 우정이 깨진 사람도 다행히 두 명에
불과했을 뿐이고요.

마크 뉴가튼 　　크리스 웨어는 사려 깊은 편집자였죠. 우리는 3호에서
제가 그린 흑백 만화 「작은 수녀The Little Nun」의 일부를 컬러로
재수록하기로 했어요. 크리스는 저더러 마치 20세기의 일요판 신문
만화가가 하는 것처럼 그 색깔을 지정해 달라더군요. 이 방법은
만화에서 어떤 공간이나 물체가 처음 등장할 때에만 선택된 색을
지시하고, 이후에 다시 나올 때에는 조판공이 선례를 따라 작업하게
하는 것이었죠. 디지털 채색 도구가 있는 시대이니만큼 조금 이상한
데가 있는 요청이었지만, 덕분에 제 작업이 아주 조금이나마 더
쉬워졌으므로 때문에 저로선 고마운 일이었지요.

크리스 웨어 　　컬러 페이지의 리듬을 깨트리기 위해서 제가 아는 몇몇
진짜 작가들에게 어떤 식으로건 만화와 관련된 짧은 에세이나 이야기를
써달라고 부탁했죠. 아울러 존 업다이크에게도 만화가가 되려던 본인의
과거 포부에 관한 에세이를 재수록해도 되는지 물어보았는데, 왜냐하면
그 에세이는 잉크를 종이 위에 바르는 것이 어떤 기분인지를 아름답게
묘사했기 때문이었죠. 저는 찰스 번스의 타이틀 페이지 만화 커버 위에
들어갈 타이틀이며, 재킷의 레터링 같은 것을 모두 손글씨로 작업했지만
바디 카피에서는 『맥스위니스』의 이미 정평이 난 〈개러먼드 3〉 폰트를
그냥 내버려 두었어요. 이 정기 간행물의 이전 호들과 비교해서도
일관적인 느낌을 유지하기 위해서였죠.

앤드루 릴런드 　　계간지는 모든 호가 나름대로는 〈앤솔로지〉인
셈이지요. 그런 점에서 이 호는 제게 정말로 더욱 다르게 느껴졌어요.

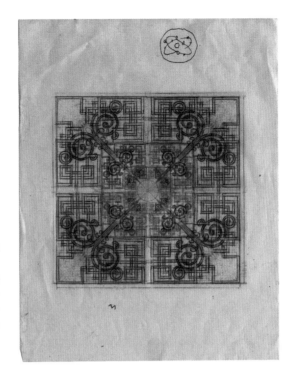

신문 접이식 재킷에 들어갈 장식에 관한 크리스 웨어의 초기 디자인. 만화의 역사를 개괄하는 게리 팬터의 재킷 안쪽 면 만화를 이 호의 커버에 나오는 형이상학적 논증과 연결시키는 장치이다. 나중에 웨어는 최종적으로 나타난 것처럼 더 〈원자 입자 충돌〉처럼 보이는 디자인을 발전시켰다.

이런 말을 한 적 있어요. 북 엑스포 아메리카에서 말이에요. 「이것이야말로 오늘날 인쇄된 그래픽노블 중에서도 단연 최고의 앤솔로지입니다. 또한 계간지의 한 호이기도 하고요.」

론 레제 주니어　　저는 마침 『하퍼스』의 어느 인터뷰 기사를 읽었는데, 그걸 만화로 바꿔 보고 싶은 생각이 들더군요.* 이처럼 민감한 주제를 그토록 발행 부수가 많은 잡지에 기사로 싣는다는 생각에 저는 무척 신경이 곤두섰어요. 그 과정 내내 저는 진짜인 누군가의 이야기를 묘사하고 있음을 무척이나 잘 인식하고 있었죠. 언젠가는 아린 아흐메드로부터 메시지를 받게 되려나 하고 저는 지금도 궁금해하고 있어요. 아직도 저는 뭐라고 이야기해야 할지 확신이 없어요. 저는 이 만화에서 문학적인 방식으로 그리고 싶지는 않다고 결정을 내렸고 (그 일은 조 사코 같은 사람들에게 맡기는 것이 최선이니까요) 그 당시에 다른 작품에 나오던 몇 가지 원형적인 〈등장인물〉을 만들어 냈죠. 이스라엘 국방부 장관을 마치 사악한 악마처럼 만들어 버린 것은

☆　　론 레제는 2002년에 있었던 언론인 베냐민 벤엘리에제르의 인터뷰 기사에서 영감을 얻어, 그 내용을 『맥스위니스』에서 만화로 옮겼다. 인터뷰의 주인공인 팔레스타인 출신의 젊은 여성 아린 아흐메드는 2002년에 텔아비브 인근에서 자살 폭탄 테러를 시도했다가 마지막 순간에 본인의 의지에 따라 단념했으며, 이후 경찰에 체포되어 7년간 복역하고 2009년에 석방되었다.

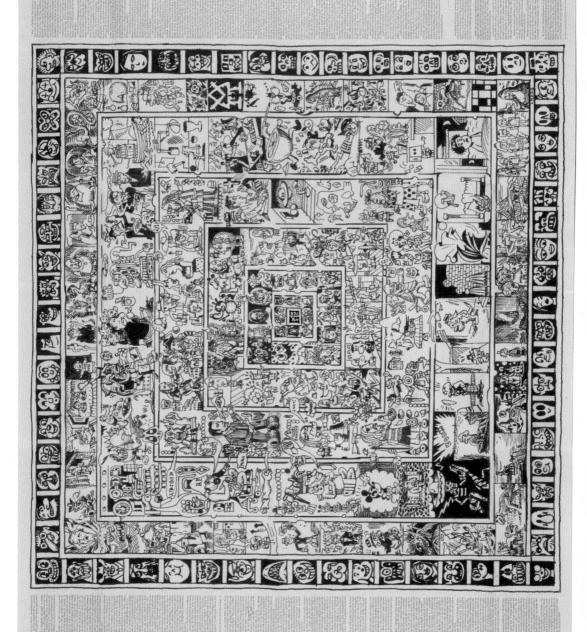

기분이 안 좋았지만, 저는 다른 군국주의자도 그런 식으로 그리기로 작정했죠. 아린의 이야기는 제가 만들어 낸 여러 명의 등장인물에 의해 진행되며, 오늘날의 세계에 사는 청소년들을 묘사하는 것인데, 이들은 잠옷 비슷한 만화 특유의 죄수복을 입고 있죠. 이 이야기가 20페이지가 넘을 것 같다고 말했더니, 크리스는 차라리 페이지를 옆으로 눕혀서 분량을 두 배로 하지 그러느냐고 했어요. 저는 이해했지만, 그 제안에 크게 흥분하지는 않았어요. 크리스는 미안한 듯 타협안을 제안하더군요. 즉 그 이야기를 별도의 소책자로 인쇄하자는 거였죠. 저는 그거야말로 대단한, 정말 대단한 아이디어라고 생각했어요. 앤솔로지에서 분리될, 또는 나중에야 발견하게 될 소책자 이야기를 들으니 무척이나 즐거웠어요. 이 작품에는 그 나름대로의 삶이 있었던 셈이니까요. 저는 그 소책자를 만든 사람이며 날짜에 대한 정보가 그 소책자 안에서 전혀 들어 있지 않았다는 점이 특히나 마음에 들었어요!

크리스 웨어 만화 앤솔로지를 편집하는 일의 후일담이라면, 대개는 여러 가지 엉뚱한 일화가 가득하리라 생각하지 않을까요. 하지만 저로선 이 임무가 개인적으로 매우 고통스럽고 감정적으로 스트레스투성이였다는 기억만 남아 있을 뿐이에요. 다만 저의 지적이고 예술적인 변비 증세를 일라이 호로비츠의 태평스러운 태도가 정기적으로 경감시켜 주었음을 언급하지 않는다면 저의 태만이겠지요.

(맞은편) 재킷의 안쪽 면. 게리 펜터의 만화
의 역사.

신문 접이식 커버 첫 번째 버전의 미니어처 형태. 이 디자인은 금세 폐기되었으며, 그 대신 더 추상적이면서 입자 물리학과 조화를 이루는 등장인물의 디자인이 들어섰다.

크리스 웨어의 신문 접이식 커버 최종 버전.

일라이 호로비츠가 크리스 웨어에게 보낸 제13호의 초판 1쇄본. 포스트잇이 붙은 부분은 2쇄본에서 수정할 부분이다. 결국에 가서는 3쇄본까지 나왔으며, 이 계간지의 발행 부수 중에서 최다 기록을 세웠다.

3쇄본의 2페이지와 3페이지. 판권 면의 텍스트에는 일라이 호로비츠가 1쇄본에서 빼먹은 구절(〈무단 복제는 금지〉)이 제대로 들어가 있다. 표제지는 찰스 번스의 그림이며, 그 위에는 크리스 웨어의 레터링이 있다.

16페이지와 17페이지. 댄 클로우스의 4페이지짜리 만화. 유일하게 테두리에 여백이 없는 작품 가운데 한 부분으로 원래 있었던, 책 가운데의 여백에도 그림이 들어가 버렸다.

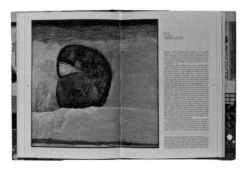

88페이지와 89페이지. 필립 거스턴에 관한 크리스 웨어의 평가의 일부분(이 펼친 면에는 거스턴의 〈머리〉가 등장한다). 타이포는 없다.

136페이지와 137페이지. 교도소의 사형수를 면회하는 일을 묘사한 킴 다이치의 6페이지짜리 만화.

14페이지와 15페이지. 로버트 크럼의 2페이지짜리 만화. 허와 같은 색깔과 결을 지닌 소파가 등장한다.

132페이지와 133페이지. 아트 슈피겔만의 기고 가운데 일부. 원래 그의 저서
『사라진 타워의 그림자In the Shadow of No Towers』*에 수록된 내용의 발췌이다.

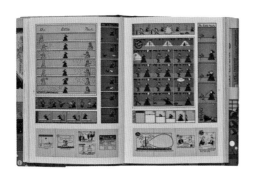

54페이지와 55페이지. 마크 뉴가든의 만화.
이 가운데 일부는 〈마티스〉, 〈몬드리안〉, 〈포네 톰플린
크시〉라고 서명되어 있다.

재킷의 주머니 속에 들어 있는 두 개의 미니 만화.
론 레제 주니어(컬러)와 존 포셀리노(흑백)의 작품.

☆　〈트윈 타워〉에 대한 9·11 테러 사건
을 소재로 한 작품.

THE BELIEVER ★ FIFTY-SIXTH ISSUE: INSTANT SON ★ SEPTEMBER 08 ★

THE BELIEVER ★ FIFTY-FIFTH ISSUE: BRIOSO ★ JULY/AUGUST 08

THE BELIEVER ★ FIFTY-FOURTH ISSUE: TMESIS ★ JUNE 08

THE BELIEVER ★ FIFTY-THIRD ISSUE: WORD SMILES ★ MAY 08 ★

THE BELIEVER ★ FIFTY-SECOND ISSUE: THE FILM ISSUE ★ MARCH/APRIL 08

THE BELIEVER ★ FIFTY-FIRST ISSUE: LAGNIAPPE ★ FEBRUARY 08 ★

THE BELIEVER ★ FIFTIETH ISSUE: ERGODIC ★ JANUARY 08

THE BELIEVER ★ FORTY-NINTH ISSUE: THE ART ISSUE ★ NOVEMBER/DECEMBER 07

THE BELIEVER ★ FORTY-EIGHTH ISSUE: NONCE ★ OCTOBER 07 ★

THE BELIEVER ★ FORTY-SEVENTH ISSUE: BOEUFCAKE ★ SEPTEMBER 07

THE BELIEVER ★ FORTY-SIXTH ISSUE: SYREETA ★ AUGUST 07

THE BELIEVER ★ FORTY-FIFTH ISSUE: OUBLIETTE ★ JUNE / JULY 07

THE BELIEVER ★ FORTY-FOURTH ISSUE: AZABACHE ★ MAY 07

THE BELIEVER ★ FORTY-THIRD ISSUE: LITOTES ★ APRIL 07 ★

THE BELIEVER ★ FORTY-SECOND ISSUE: GRAVID ★ MARCH 07 ★

THE BELIEVER ★ FORTY-FIRST ISSUE: BLANDISHMENTS ★ FEBRUARY 07

THE BELIEVER ★ FORTIETH ISSUE: MAJUSCULE ★ DEC 06/JAN 07

THE BELIEVER ★ THIRTY-NINTH ISSUE: EXIGENCIES ★ NOVEMBER 06

THE BELIEVER ★ THIRTY-EIGHTH ISSUE: BROOMCORN ★ OCTOBER 06 ★

THE BELIEVER ★ THIRTY-SEVENTH ISSUE: CRAMBO ★ SEPTEMBER 06 ★

THE BELIEVER ★ THIRTY-SIXTH ISSUE: LAMBKINETTE ★ AUGUST 06

THE BELIEVER ★ THIRTY-FIFTH ISSUE: DRONING ★ JUNE / JULY

THE BELIEVER ★ THIRTY-FOURTH ISSUE: JUNK OF PORK ★ MAY 06

THE BELIEVER ★ THIRTY-THIRD ISSUE: HOLUS-BOLUS ★ APRIL 06

THE BELIEVER ★ THIRTY-SECOND ISSUE: PLANGENT CORN ★ MARCH 06

THE BELIEVER ★ THIRTY-FIRST ISSUE: TEETHSOME ★ FEBRUARY 06 ★

THE BELIEVER ★ THIRTIETH ISSUE: PENTIMENTO ★ DEC 05/JAN 06 ★

THE BELIEVER ★ TWENTY-NINTH ISSUE: SPOONBREAD ★ NOVEMBER 05

THE BELIEVER ★ TWENTY-EIGHTH ISSUE: BITUMEN ★ OCTOBER 05

THE BELIEVER ★ TWENTY-SEVENTH ISSUE: BOOMTOWN ★ SEPTEMBER 05

THE BELIEVER ★ TWENTY-SIXTH ISSUE: PRESSURE FACE ★ AUGUST 05

THE BELIEVER ★ TWENTY-FIFTH ISSUE: GNASH ★ JUNE / JULY

THE BELIEVER ★ TWENTY-FOURTH ISSUE: HOAX FED ★ MAY 05 ★

THE BELIEVER ★ TWENTY-THIRD ISSUE: FUTURE SALAD ★ APRIL 05 ★

THE BELIEVER ★ TWENTY-SECOND ISSUE: COUCHFIRE! ★ MARCH 05 ★

THE BELIEVER ★ TWENTY-FIRST ISSUE: ARABLE ★ FEBRUARY 05

THE BELIEVER ★ TWENTIETH ISSUE: RHATHYMIA ★ DEC 04/JAN 05

THE BELIEVER ★ NINETEENTH ISSUE: HARTSHORN ★ NOVEMBER 04

THE BELIEVER ★ EIGHTEENTH ISSUE: CARRY ★ OCTOBER 04

THE BELIEVER ★ SEVENTEENTH ISSUE: SEPTEMBER 04 ★ BUNSHOFT! ★

THE BELIEVER ★ SIXTEENTH ISSUE: CARAFE ★ AUGUST 04 ★

THE BELIEVER ★ FIFTEENTH ISSUE: BLOWSY ★ JULY 04 ★

THE BELIEVER ★ FOURTEENTH ISSUE: CASSINGLE ★ JUNE 04

THE BELIEVER ★ THIRTEENTH ISSUE: WODGE ★ MAY 04

THE BELIEVER ★ TWELFTH ISSUE: PORCHCRAWLIN' ★ APRIL 04

THE BELIEVER ★ ELEVENTH ISSUE: FLYERETTE ★ MARCH 04

THE BELIEVER ★ TENTH ISSUE: LODESTAR ★ FEBRUARY 04 ★

THE BELIEVER ★ NINTH ISSUE: CUSPIDE ★ DEC 03/JAN 04 ★

THE BELIEVER ★ EIGHTH ISSUE: NECKFIRE! ★ NOVEMBER 2003 ★

THE BELIEVER ★ SEVENTH ISSUE: ROTUNDA ★ OCTOBER 2003 ★

THE BELIEVER ★ SIXTH ISSUE: MAKE IT SO ★ SEPTEMBER 2003 ★

THE BELIEVER ★ FIFTH ISSUE: ON TIME, ALL THE TIME ★ AUGUST 2003

THE BELIEVER ★ FOURTH ISSUE: STEADY! ★ JULY 2003 ★

THE BELIEVER ★ THIRD ISSUE: ALL IS WELL ★ JUNE 2003 ★

THE BELIEVER ★ SECOND ISSUE ★ MAY 2003

THE BELIEVER ★ FIRST ISSUE ★ MARCH 2003 ★

『빌리버』 (2003)

2006년 5월호 커버. (왼쪽부터 시계 방향으로) 오르한 파묵, 니콜 홀로프세너, 짐 화이트, 캥거루를 묘사한 찰스 번스의 그림.

(맞은편) 『빌리버』 창간호부터 56호까지의 책등.

하이디 줄라비츠　　제가 『빌리버The Believer』와 관여하게 된 것은 짜증이 났기 때문이었어요. 2002년 여름에 저는 아주 정기적으로 짜증이 나곤 했는데, 제 짜증의 직접적인 원인은 서평 때문이었을 가능성이 커요. 제가 결국 데이브 에거스에게 이메일을 보내도록 — 그러니까 짜증을 분출하기 위해서요 — 영감을 제공해 준 서평은 바로 릭 무디의 책인 『검은 베일The Black Veil』에 관한 서평, 또는 서평 시리즈였어요. 이 서평들 가운데 상당수는 의심의 여지없이 반(反)지식인 저류로부터 동력을 얻은 것이 분명했어요. 제가 애초에 불평불만을 느낀 까닭도, 상당수의 다른 서평에서도 이처럼 반(反)야심, 반(反)문체, 반(反)언어, 반(反)작가, 반(反)소설의 저류를 감지했기 때문이죠. 제가 데이브에게 이메일로 불만을 표시하자, 그는 이렇게 답장을 했어요. 〈우리가 새로운 서평지를 시작해야 되겠네요.〉

저는 여기서 말한 〈우리〉를 〈현재 맥스위니스에 고용된 사람들〉이라고 이해했어요. 그래서 저는 이렇게 답장을 보냈죠. 〈당연하죠.〉 며칠인지, 아니면 몇 주인지가 지나서 그가 이메일을 하나 보냈는데, 제가 기억하기로는 거기에 사실상 이런 의미가 담겨 있었어요. 〈당신이 맡아요.〉 그러니까 서평지 유형의 물건을 내도록 지원해 줄 테니까, 저보고 그 편집 책임을 담당하라는 거였죠. 바로 그 시점에만 해도 저는 잡지나 잡지 편집 쪽에서는 전혀 경험이 없었어요. 데이브가 지닌 수많은 천재성과 선견지명 가운데 하나는 어떤 사람이 어떤 일에 상당히 뛰어날 거라는 걸 직관적으로 아는 능력이었죠. 정작 그 사람은 평생 한 번도 그 일을 해본 적이 없었어도 말이에요. 제 생각에는 그게 10월의 언제쯤이었던 것 같아요. 연도는 확실히 2002년이었고요. 그때 마침, 제가 1993년부터 컬럼비아 대학원에 같이 다니면서 알고 지내던 벤델라 비다가 장문 인터뷰를 실은 자기 잡지를 만드는 과정에 있었어요.

벤델라 비다　　장문 인터뷰에 대한 관심은 제가 『파리 리뷰*The Paris Review*』에서 인턴으로 일하던 1993년 1월에 시작되었죠. 매일 퇴근할 때마다 저는 이스트 72번 가의 사무실 책장에 꽂혀 있던 『파리 리뷰』의 지난 호를 한 권씩 가져와서 거기 나온 〈일하는 작가들〉 인터뷰를 읽고, 다음 날 그 호를 책장에 꽂아 놓고 또 다른 호를 빌려 오곤 했어요. 하나하나의 인터뷰가 제게는 색다른 매력으로 다가왔어요. 저는 그레이스 페일리와의 인터뷰를 읽고 나서 그녀에 관해 찾을 수 있는 자료를 모두 찾아보았고, 필립 라킨의 인터뷰를 읽고 나서는 도서관에서 그에 관한 자료 중에 제가 아직 읽지 못한 것을 모두 찾아 냈죠. 저는 젊었고, 한쪽 다리가 부러졌고, 시간이 많았어요. 하나 더 있었죠. 저는 겨울 코트 없이도 1월까지 버텼고, 계속 안 사고 봄까지 버티기로 결심했죠. 결국 집 안에서 많은 시간을 보내야 한다는 의미였어요. 〈일하는 작가들〉을 읽으며 보낸 그 추운 겨울은 제가 찾던 책들에 관해서뿐만 아니라 다른 잡지에 게재된 인터뷰에 대한 저의 작은 실망에 관해서도 알려 주었죠. 왜 작가가 아닌 사람들에 관한 다른 인터뷰는 그렇게 짧은 걸까요? 왜 그렇게 신속한 걸까요? 그런 신속함은 편집 과정의 결과일까요, 아니면 마치 탁구 치듯이 오간 대화의 진짜 기록인 걸까요? 가령 어느 주에 제가 어느 잡지에서 어느 음악가의 인터뷰를 읽었다고 하면, 왜 십중팔구는 같은 날짜에 발행된 최소한 네 개의 다른 잡지 앞쪽 커버에서 그들의 프로필과 인터뷰 기사를 발견하게 되는 걸까요?

그래서 저는 매 호마다 요즘 찾아보기 힘든 인터뷰를 4편씩 싣는 잡지를 만들자는 아이디어를 떠올렸죠. 4편 모두 서로 다른 유형의 사람들이 나오는 거예요. 아티스트, 과학자, 인형 조종사처럼 뭔가 흥미로운 일을 하거나 새로운 방식으로 생각하는 사람들이요. 매 호마다 한 가지 질문을 담는데, 똑같은 질문을 인터뷰 대상자에게 물어보고, 그 질문을 빨간색으로 실을 거였어요. 왜 빨간색이냐고요? 저도 몰라요. 어쨌거나 지금 『빌리버』는 매 호마다 서너 편씩의 심층 인터뷰를 수록하는데, 그 대부분은 어떤 신작 영화나 책이나 음반의 발표하고는 전혀 관계가 없어요. 하지만 빨간색 질문으로 말하자면, 그건 벌써 5년째 되는 지금까지도 아직 우리가 못하고 있어요. 어쩌면 이제는 파란색으로 시작해야 할지도 몰라요.

하이디 줄라비츠　　우리는 이 〈서평지〉와 이 〈장문 인터뷰 잡지〉를 합치기만 하면, 책에서부터 정치에 이르기까지 거의 모든 것을 다룰 수 있는 하나의 실체로 만들 수 있다는 걸 금방 깨달았어요. 또 우리는 뭔가 도움이 필요하다는 것을 깨닫고 에드에게 연락했죠. 그 역시 1990년대 초에 우리랑 같이 컬럼비아에 다녔는데, 친절하게도 이 터무니없는 사업에 우리와 함께 하기로 결정했죠. 그러니까 편집자만 세 명에 사무실도 없는 상태에서 140페이지짜리 월간지를 만드는 사업에 말이에요.

에드 파크　　저는 1995년부터 『빌리지 보이스*Village Voice*』에서 전업으로 일했고, 이후 몇 년 동안 교정 교열 편집자로 일했어요. 한가한 날은 같은 부서의 동료들과 마찬가지로 그냥 제 책상에 앉아서 소설을 읽었고, 그러면서 문학의 대통일 이론을 상상해 보곤 했죠. 그러다가 2002년에 저는 그 신문에 제법 정기적으로 기고하게 되었는데 대부분 영화평이었고, 때로는 다른 편집자를 대신하는 땜빵 노릇이었어요. 그렇게 해서 제 글 가운데 하나가 『보이스 리터러리 서플먼트*Voice Literary Supplement*』에 실리게 되었죠. W. G. 제발트와 윌리엄 개디스에 관한 에세이였는데, 두 사람 모두 바로 그해에 유작이 출간되었고, 두 사람 모두 토마스 베른하르트에게서 영향을 받았다고 말한 바 있었죠. 세 사람 모두의 〈만연체 산문〉으로부터 영감을 받아서, 저는 그 글을 마침표 없는 한 문단으로 작성했어요. 다른 편집자가 보면 무사히 통과시키지는 않을 만한 전술이었죠.

그 글은 딱 그렇게 써야 한다고 저는 생각했어요. 형식과 기능의 결합이었으니까요. 세 명의 저자들의 강박적인 문체가 서평자의 문체와 합체된(또는 서평자의 문체를 지시한) 셈이었죠. 어느 친구가 나중에 해준 말에 따르면, 윗분들 중에 한 분이 그 에세이의 끈적끈적한 시각적 조밀도에 대해 불평을 하셨대요. 비슷한 시기에 미술 부서에서는 한 페이지에 여러 개의 〈문단 시작점〉이 있음으로써 생기는 가치에 관해 편집 부서에다가 설교를 하곤 했죠.

그 글이 나온 직후에 저는 하이디한테서 이메일을 받았어요. 그녀라면 자기 〈구글 뉴스〉 알림 기능에 〈토마스 베른하르트〉를 설정해 놓았을 법한 종류의 사람이었으니까요. 일단은 제가 쓴 글을 칭찬해 주어서

『빌리버』의 디자인에 영감을 제공한 몇 가지 커버 디자인 가운데 하나.

기분이 좋았는데, 그다음에는 저더러 책을 다루는 새로운 잡지 편집을 도와달라는 거예요. 맥스위니스에서 출간할 잡지라고 해서 정말 말할 수 없이 기뻤죠. 그 잡지는 장문의 에세이와 인터뷰를 수록할 거라고 했어요. 도판보다는 글자가 더 많을 거라고요. 적시성을 강조하거나, 무책임한 내용을 늘어놓지도 않을 거고, (적어도 처음에는) 광고도 싣지 않을 거라고요. 하나하나 흥미로운 내용으로만 채울 거라고요. 인습적인 지혜에는 기본적으로 철두철미하게 반대할 거라니 어찌나 멋진 이야기인지 차마 믿을 수가 없더군요. 제가 정말 멋지게 해낼 수 있으리란 생각에, 하루를 기다렸다가 하이디에게 답장해서 좋다고 했죠. 하지만 실제로 저는 이메일을 받고서 불과 5분 만에 무너졌어요.

하이디 줄라비츠 다행히도 우리는 맥스위니스의 인프라 구조(교정·교열, 인쇄, 배포)를 이용할 수 있었고, 따라서 신생 잡지 대부분이 겪게 되는 가장 큰 골칫거리를 던 셈이 되었어요. 우리는 편집장을 한 명 고용했지만, 한 호를 내고 나서는 앤드루 릴런드로 교체했어요. 그는 당시에 오벌린에 다니고 있었죠. 하지만 결국 대학을 자퇴하고 우리 잡지에 직원으로 합류했어요. 그의 가족이 어떻게 생각했는지는 모르지만, 우리를 대신하여 앤드루가 학업을 그만두기로 결심하게 해준, 누군지 모를 초자연적 존재에게 우리는 매일같이 감사해 마지않을 뿐이죠. 2003년 3월에 우리는 첫 호를 펴냈는데, 처음 6개월 동안은 매 호마다 대륙 양쪽에서 합작해 편집한 벼락치기를 거쳤으므로, 막판에 가서야 교체된 기사라든지 우리도 미처 잡아내지 못한 오타가 수두룩했죠. 1년이 더 지나서야 우리는 비로소 매달 다음 호를 채울 내용의 부족으로 오는 스트레스를 받지는 않게 되었어요. 한편으로는 벼락치기 하던 시절이 그리워요. 또 한편으로는 안 그립고요.

일라이 호로비츠 원래 저는 이 일에 관여하지 않았어요. 그러다가 나중에서야 관여했죠. 창간호는 예정보다 더 늦어졌던 게 기억이 나요. 그러다 어느 날 우리는 〈오늘이야말로 완전히 마무리할 때〉라고 결심했죠. 그래서 데이브와 벤델라의 집으로 달려가서 해야 할 일의 목록을 작성하고, 그때부터 작업에 돌입했죠. 헤드라인, 도표, 표제지와

『빌리버』의 커버를 위한 데이브 에거스의
초기 스케치들.

차례 같은 시시한 것까지요. 제가 창간호에 〈아이Child〉라는 글을
썼던가요? 제 생각에 〈아이〉는 원래 제 아이디어였는데, 사실은 그걸
제안하자마자 후회했어요. 저는 영화배우 쿠마르 팔라나를 인터뷰했죠.
그게 바로 하이라이트였어요. 몇 달 전에 어느 친구한테서 그가
오클랜드에 산다는 이야기를 들었죠. 이리저리 알아본 끝에 그의
전화번호를 알아냈어요. 그런 다음에는 그냥 궁둥이 밑에 깔고 있었죠.
가령 남들이라면 어떻게 했을까요? 저는 남들처럼 무작정 전화 걸어서
수다를 나눌 수 있을 것 같지는 않았어요. 그러다가 인터뷰에 생각이
미치자, 그 한 가지 이유만으로도 『빌리버』의 존재는 정당화될 수
있겠다 싶더라고요. 단순히 정신적으로 스토킹하는 것이 아니라, 제가
그에게 이야기를 걸 핑계가 생긴 거잖아요.

데이브 에거스　　아, 그 디자인이요. 잡지라는 것은 원래 몇 년씩이나
돈을 까먹게 마련이라는 걸, 그리고 일반적인 규모로 시작한다
하더라도 수십만 달러는 깨진다는 걸 저는 알고 있었어요. 그래서 맨
처음의 과제는 유지하기 저렴한 포맷을 생각하는 거였어요. 실제로는
인력 측면에서 저렴하고, 그러면서도 제작 측면에서는 사람들이 구입할
마음이 생기도록 충분히 신중을 기해야 했죠.

앤드루 릴런드　　그래서 데이브는 『빌리버』의 창간호를 직접
디자인했죠. 매달 한두 명의 힘만으로도 업데이트할 수 있는
템플릿으로요.

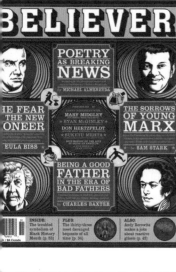

BELIEVER

POETRY AS BREAKING NEWS
by MICHAEL ALMEREYDA

THE FEAR OF THE NEW PIONEER
EULA BISS

Interviews
MARY MIDGLEY
RYAN McGINLEY
DON HERTZFELDT
SUKETU MEHTA

THE SORROWS OF YOUNG MARX
SAM STARK

BEING A GOOD FATHER IN THE ERA OF BAD FATHERS
by CHARLES BAXTER

INSIDE: The troubled symbolism of Black History Month (p. 63)

PLUS: The thirty-three most deranged bequests of all time (p. 34)

ALSO: Andy Borowitz makes a joke about reactive ghosts (p. 47)

BELIEVER

THE VISUAL ISSUE

A DVD with FILMS by or ABOUT SPIKE JONZE, SELMA BLAIR, MIRANDA JULY, DAVID O. RUSSELL, PATTON OSWALT, HOVENCRAFTS, et al.
HACKING OLD NINTENDOS, TATTOO FICTION, JOHN BARTH on OLD BEGINNINGS,
THE MALAYSIAN NEW-WAVE CINEMA, A LUSH ART INSERT CURATED by ERIC FISCHL,
MILK ABDUCTION & THE BIRTH OF MODERNITY, LIFE MASKS OF THE FAMOUS AND THE DEAD

BELIEVER

BECAUSE THEY'RE THERE
by JORDAN ELLENBERG

RURAL CHRISTIAN HOMEGROWN MARXISTS, AND THE HISTORY OF AMERICAN UTOPIANISM
by GUSTÁV PEEBLES

ATTRACTIVE REVOLUTIONARIES REINVENTING GENDER
by MICHELLE TEA

THE SADLY FORGOTTEN ART OF SAVING FACE
by CHARLES BAXTER

BELIEVER

GIANT SANDWORMS ARE A METAPHOR AND DUNE CANNOT SAVE US FROM OURSELVES
by JOHN GIUFFO

NARNIA FOR ADULTS
BRIAN EVENSON

THE LANGUAGE PLAGUE: WEAR THAT SARS MASK OVER YOUR EARS!
by JYOTI THOTTAM

AMERICANS ARE ALL SIMULATIONS ACCORDING TO BAUDRILLARD, VIRGINIA WOOLF, AND THE NAZIS
by TOM BISSELL

BELIEVER

WITH A FREE CD OF EXCELLENT BANDS COVERING EXCELLENT BANDS: THE SHINS, MT. EERIE, THE DECEMBERISTS, SPOON, DEVENDRA BANHART, THE MOUNTAIN GOATS, AND MORE!

THE 2005 MUSIC ISSUE

INSIDE: Beck, Rick Moody on Being a Christian Artist (and the Danielson Familie),
Carrie Brownstein (of Sleater-Kinney) interviews Karen O (of the Yeah Yeah Yeahs),
Patton Oswalt in conversation with Aimee Mann, Steve Almond talks to Smoosh,
PLUS The Wonderful and Frightening World of the Fall & the Kingdom of Singing Drummers

BELIEVER

SLAVES TO THE VISUAL

A FREE DVD CONTAINING SIX SUPERIOR SHORT FILMS,
DAVID HOCKNEY writes a feverish fax-screed to ED KIENHOLZ
DAMAGES TWA to an AXE, FRANKLIN BRUNO to MANNY FARBER
Plus interviews with RAYMOND PETTIBON, ERIC FISCHL, JOAN SILBER,
LAWRENCE WESCHLER, BENJAMIN WEISSMAN, JOHE HASKELL, A GENEALOGY OF GROCERIES

BELIEVER

THE 2006 MUSIC ISSUE

With a CD of original music by Destroyer, Calexico, the National,
et al. ALSO: Rick Moody's all-time favorite concert; Don DeLillo and
Greil Marcus discuss Dylan; the Flaming Lips in conversation with
Death Cab for Cutie; advice from Sarah Vowell; PLUS: Nick Hornby,
Suint)))), the Numa Numa Dance, Daniel Handler, Bun B, and more.

BELIEVER

THE BIRTH OF THE ALL-CAPS HEADLINE AND MODERN CRIME REPORTING
The story of the sensationalist
by PAUL COLLINS

STILL RISING
by TOM BISSELL

THE X-RATED WALTER WINCHELL OF BLACK ST. LOUIS
by SCOTT EDEN

POLICE WORK IN A POST-POLICE STATE
by LARRY FROLICK & DONALD WEBER

The theater of memory (p. 76)

Victoria Nelson on the Brothers Quay (p. 49)

Gustavo Turner on altered ages (p. 52)

BELIEVER

THE RESOUNDING POLITICAL CRESCENDO THAT MIGHT HAVE BEEN WISCONSIN
by STEPHEN ELLIOTT

"THERE WAS NO DESTINATION. THERE WERE NO MAPS."
by DAVE EGGERS

ON ANTIWAR AMBIVALENCE OF THE GULAG ARCHIPELAGO
by TOM BISSELL

GRASSROOTS DEMOCRACY MEANS GETTING A LITTLE MANURE ON YOUR BOOTS
by JOSHUAH BEARMAN

데이브 에거스 디자인상의 조건, 또는 제약은 이런 거였어요. 이 잡지가 반드시 일반 잡지와는 다르게 보이고 다르게 느껴져야 한다는 거였죠. 번쩍거리지도 않고, 표준 크기도 아니고요. 우리는 광고에 의존하고 싶지 않았어요. 처음 4년 동안은 광고를 받지 않았어요. 디자인 인력은 최소한, 또는 기본적으로 없어야 했으니까요. 따라서 전반적인 과제는 명료하고도 기억에 남을 만한, 그리고 한 사람이 충분히 유지할 수 있을 만큼 단순하면서도 변함없는 템플릿을 디자인하는 거였어요. 이때까지만 해도 『맥스위니스』의 디자인과 제작을 대부분 제가 직접 담당했기 때문에, 글자 위주의 잡지를 만드는 데에는 굳이 디자인 인력이 많이 필요하지는 않다는 걸 알고 있었죠. 하지만 보기에는 충분히 흥미로우면서도, 22세의 청년 혼자서 유지할 수 있을 만큼 충분히 단순한 월간지를 과연 우리가 만들 수 있을까? 이런 생각을 하던 바로 그때 앤드루가 등장했죠. 그는 1년 전의 여름에 인턴으로 일했는데, 일을 그만두면서 우리한테 그랬었죠. 「제가 비록 대학에 다니기는 하지만, 여기 일자리가 생기면 꼭 한 번 일해 보고 싶어요.」 그래서 이 일자리가 생겼을 때 — 즉 월간지의 기본 디자인과 제작, 헤드라인 작성, 편집장 노릇을 모두 담당할 사람이 하나 필요했을 때 — 우리는 바로 앤드루를 떠올렸죠. 저는 어느 날 그에게 전화를 해서 이 일자리를 제안했어요. 그러려면 그는 마지막 학년을 포기해야만 했어요. 그는 기꺼이 그렇게 했죠.

앤드루 릴런드 일라이가 전화를 걸더니 저한테 일자리를 줄 수 있다는 거예요. 하지만 제가 대학을 그만둬야 한다는 것 때문에 다들 불편해 하더군요. 데이브는 자기가 샌프란시스코로 돌아가서 최종 결정을 내릴 때까지 좀 기다려 주었으면 좋겠다고 했어요. 처음 전화가 걸려 오고 나서, 다시 데이브가 전화를 걸어 제게 정식으로 이 일자리를 제안하기까지는 일주일쯤 시간이 걸렸어요. 그 일주일 동안 저는 강의에 참석하는 것도 모조리 중단하고, 매일 집에서 실내복 차림으로 서성거리고, 줄담배를 피우고, 에스프레소를 퍼마셔서 같이 사는 친구들을 완전 미치게 만들어 버렸죠. 제가 결국 이 일자리를 얻게 된 것은 좋은 일이었어요. 만약 그러지 않았더라면 저는 결국 그 학기에 모든 강의에서 낙제를 하고 말았을 거니까요. 데이브 니본이

2008년 11·12월호에 수록된 라이언 도지슨의 부수 일러스트레이션.

저를 공항으로 데리러 나온 자리에서 『빌리버』의 창간호 가제본을 보여 주더군요. 저는 그걸 전화로만, 그러니까 이야기로만 들어서 알고 있었어요. 원래 저는 맥스위니스에서 어떤 일자리를 제공하더라도 기꺼이 대학을 그만두겠다는 마음가짐이었어요. 그런데 그 창간호를 실제로 보니까, 그러니까 그 모양새며, 그 기고자며 그리고 막상 읽어 보니 그 내용까지도 정말 대단했어요. 저한테 찾아온 행운이 과연 어느 정도인지를 비로소 깨닫게 되었죠.

벤델라 비다　첫 호를 들여다보면 어쩐지 〈너무 말끔한〉 느낌이 없지 않아요. 그러니까 방금 누가 이사 나간 아파트 내부하고도 비슷하거든요. 먼지라고는 하나도 없는 (그리고 아직은 편안하지가 않은) 소파가 한쪽 벽의 한가운데 놓여 있고, 책장에는 책들이 반듯하게 줄 맞춰서 꽂혀 있고, 책상은 마치 아무도 그 위에서 일한 적이 없었던 것처럼 보이는 거죠. 그런 상태에서 뭔가 사람이 사는 집처럼 보이려면 시간이 좀 걸리게 마련이죠. 가령 냉장고에다 사진이며 초대장을 자석으로 붙여 놓고 (그중 몇 장은 땅에 떨어지기도 하고) 깔개의 장식 술이 뒤엉켜 매듭지어지고, 벽의 텅 빈 부분도 채워 넣고 해서 말이에요. 제가 너무 말끔하다고 말한 게 바로 그런 뜻이에요. 저는 지금도 창간호가 뭔가 사람이 살지 않는 텅 빈 집같은 느낌이에요.

그게 딱 맞는 표현이죠. 우리는 아직까지도 페이지마다 자리를 잡으려 노력 중이에요.

데이브 에거스 『빌리버』의 커버를 만들면서, 저는 뭔가 굵고도 단순한 것을 겨냥했죠. 그러니까 누구나 방 저편에서 흘끗 보더라도 무슨 잡지인지 딱 알 수 있을 만한 것을요. 저는 칩 키드가 만든 『파리 리뷰』 디자인, 그 상징적이면서도 유연한 포맷이 무척 마음에 들었어요. 그래서 『빌리버』도 그와 똑같은 강인함을 지니기를 원했죠. 그즈음에 누가 저한테 옛날 책을 하나 줬는데, 그 커버에는 일종의 격자를 사용했더군요. 그래서 저도 격자와 선과 박스를 이용해 보자는 생각이 들어서 그때부터 격자를 가지고 스케치를 시작했죠.

에드 파크 『빌리버』의 웹사이트에는 이 잡지의 원래 가제가 〈옵티미스트(낙관론자)〉라고 나와 있어요. 또 다른 가제는 〈벌루니스트(기구 조종사)〉였죠. 제가 창간호에 실은 찰스 포티스에 관한 기사에서 기구/가스라는 테마가 계속 등장하는 것도 바로 그런 이유에서였어요. 포티스의 (『아틀란티스의 주인들*Masters of Atlantis*』에 나오는) 등장인물 가운데 한 명은 제1차 세계 대전 당시 육군의 〈기구 비행단〉의 참전 용사였고, 그 글은 마르크스의 말인 〈단단한 것들은 모두 공기 중으로 녹아든다〉를 언급하며 끝나죠. 그렇게 해서 리드 기사(포티스가 어떻게 해서 한때 칼 마르크스가 했던 신문 쪽 일을 하게 되었는지에 관한)로 돌아가는 거예요. 결국 우리는 그 가제를 쓰지 않았지만, 알고 보니 기사를 구성하는 데에는 훌륭한 방법으로 판명되었죠. 그때 이후로 저는 『빌리버』에 이와 유사하게 긴 글을 쓰지 못했어요. 어쩌면 또 다른 가제를 만들어 내고, 그것과 관련된 글을 쓰고, 결국 가제를 포기하는 것이 방법이 아닐까요?

앤드루 릴런드 2호부터는 내지 레이아웃을 대부분 저 혼자서 했고, 알바루 빌라누에바가 커버 색을 지정해 주고 헤드라인 모양새를 조정해 주었죠.
창간호에서 데이브는 두 페이지짜리 〈도해〉 ─ 〈마술적 사실주의의 역사〉 ─ 를 쓰고 디자인했죠. 토미 월러크라는 인턴의 도움을 받아

가면서요. 지금까지 매 호마다 〈도해〉가 하나씩 수록되었는데, 우리는
그냥 〈도표〉라고 불렀죠. 이건 보통 알바루가 디자인하거나, 아니면
브라이언 맥멀린이 디자인하고 종종 직접 쓰기도 했죠. 이 잡지의 원래
디자인 요소들은 대부분 그대로 남았어요. 커버에는 여전히 찰스
번스가 그린 네 명의 초상화가 등장하는데, 9개의 정사각형 체커판
격자에서 네 군데 모서리를 차지하죠. 나머지 정사각형에는
헤드라인들이 들어가고요. 잡지의 첫 페이지는 여전히 일러두기가
들어가는 자리죠. 한 페이지짜리 기사 — 가령 〈도구〉나 〈빛〉처럼 — 는
지금까지도 원래의 포맷을 유지하고, 역시나 원래의 레이아웃을
유지하는 여러 에세이와 인터뷰 사이에 흩어져 있어요. 차례는 여전히
뒤쪽 커버에 들어 있고요. 『빌리버』의 마지막 페이지는 항상 〈다음 호
예고〉 페이지로 꾸며졌는데, 말 그대로 다음 호에 수록될 기사와
에세이를 광고하는 자리죠.

그 페이지의 하단 3분의 1은 이 잡지에서 정기적으로 두는 잡동사니
면이에요. 보통은 잡지에서 언급된 책들의 목록을 소개하죠. 때로는
추천 도서 목록을 싣고요. 때로는 우리가 〈과대 광고〉라고 부르는 것을
싣고요. 한 번은 카란 마하잔의 3단짜리 목록을 실었는데, 영국 소설을
각색한 미국 소설을 다시 각색한 볼리우드 영화의 목록이었어요. 최근
들어서 저는 보통 다루기 불편하지만 멋진 스폿 일러스트레이션을
싣죠.

벤델라 비다　　그리고 우리는 모두 사는 곳이 달랐어요. 주로 뉴욕과
샌프란시스코였죠. 그래서 우리는 한 번도 모두가 한 방에 모여서 정식
편집 회의를 열지는 못했어요.

하이디 줄라비츠　　제 기억으로, 최초의 직원회의는 창간호가 나온 지
거의 1년 반이 지나서야 열렸어요. 벤델라랑 에드랑 저랑은 뉴욕에서
열리는 야외 도서전에서 일하고 있었죠. 앤드루가 없기는 했지만,
우리는 무슨 이유인지는 몰라도 그때 처음 직원회의를 열었어요.
우리는 농담삼아 비즈니스의 첫 번째 순서는 일단 누군가를 해고하는
거라고 했죠. 해고할 만한 사람은 앤드루 혼자뿐이었어요. 그 자리에
없어 변명조차도 할 수 없었기 때문이죠. 하지만 앤드루를 해고하면, 더

2007년 2월호에 수록된 에스더 펄 왓슨의
부수 일러스트레이션.

이상 잡지도 나올 수 없다는 데 의견이 일치했어요. 그래서 일단 해고 안건을 보류하고, 대신 테이블보가 바람에 날리지 않도록 하는 방법에 관해 논의하는 것으로 안건을 바꾸었죠(그 결과 몰타 고야 음료수 깡통 여섯 개 들이를 사왔고요). 그해 봄에 에드와 저, 그리고 우리의 인터뷰 편집자인 로스 시모니니는 어느 아유르베다 식당에서 만나 채식주의자용 요리를 먹었고, 그다음으로는 에드의 집에 가서 아기랑 놀아 줬어요. 그게 가장 최근에 있었던 직원회의였어요.

로스 시모니니 인터뷰는 대부분 어떤 작가가 저한테 원고를 보내 주었을 때나, 벤델라가 이메일로 자기들이 알거나 존경하거나 또는 매력적이라고 생각하는 사람들과 대화를 요청할 때에 탄생했지요. 그러면 저는 일단 인터뷰 대상자와 관련된 문헌을 조금 읽고 나서, 지금까지 그 사람과 관련되어 간행된 인터뷰를 모조리 찾아냅니다. 그 사람이 얼마나 말을 잘 하는지, 말이 많은지, 입이 무거운지, 과다 노출되었는지를 알아보죠. 제 마음에 드는 아이디어가 있으면 일단 그걸 앤드루와 벤델라와 다른 편집자에게 넘겨주고 의견을 물어요. 만약 그 아이디어에 모두가 찬성하면 저는 질문에 들어갈 만한 내용에 관해서 더 많은 아이디어를 보내 달라고 작가에게 보통 요청하는 편이죠. 이전의 인터뷰에서 받았던 질문은 가급적 피해 달라고, 대신 일종의 예상 못했던 여담이나 토론 주제를 찾아봐 달라고 작가에게 항상 요청하고요(『빌리버』의 인터뷰 가운데 최고였던 몇 편은 어느 음악가가 요리에 관해 이야기한 내용, 또는 어느 배우가 문학에 관해 이야기한 내용이었어요).

미언 크리스트 제가 『빌리버』에 직원으로 참여한 것은 2005년 초의 일이었죠. 하이디가 일에 치인 나머지 도움을 필요로 했거든요. 처음에는 원고 청탁과 검토를 담당했지만, 머지않아 한 페이지 짜리 신간 서평을 편집하는 일로 바뀌었어요. 제가 받은 편집 〈훈련〉이라고는, 모닝사이드 하이츠에 있는 맥스 카페에서 하이디랑 커피를 마시는 반 시간이 전부였죠. 그녀는 저에게 제대로 먹힌 서평 몇 개 — 가령 『포르노 작가의 시*The Pornographer's Poem*』에 관한 게리 루츠의 서평, 스티븐 버트의 시집 서평, 그리고 다른 몇 가지 — 를

2007년 2월호에 수록된 크리스 배켈더의 에세이 「닥터로의 두뇌Doctorow's Brain」에 들어간 토니 밀리어네어의 일러스트레이션.

건네주면서 기본적으로는 이렇게 말했어요. 「여기서 무슨 일이 벌어지고 있는지 알겠어? 이건 먹힌다고. 우리한테는 이런 게 더 필요해.」 저는 뜨거운 커피에 혀를 데지 않으려고 노력하면서 대략 이렇게 중얼거렸죠. 「그럼요. 알았어요. 제가 할 수 있을 거예요.」

앤드루 릴런드 하이디, 에드, 벤델라, 로스, 미언 크리스트는 편집된 원고를 워드 포맷으로 저한테 보내줬죠. 그러면 저는 일단 맞춤법 확인 프로그램을 돌리고 텍스트를 디자인 템플릿에 앉힙니다. 대개는 어도비 인디자인 ― 레이아웃 소프트웨어 ― 에 앉힌 상태에서 처음 원고를 읽어 보죠. 그러면서 제가 원하는 서체로 조정을 하는 거예요. 그런 다음에는 그걸 교정·교열 편집자에게 보내고, 인턴에게는 내용 중의 사실 확인을 시키고, 도판을 넣어야 하면 미술관이나 사진작가한테 연락하고, 아니면 찰스 번스나 토니 밀리어네어에게 일러스트레이션을 의뢰하는 거죠.

토니 밀리어네어 꽤 여러 해 전에 저는 『빌리버』에 상당히 작은 일러스트레이션 몇 개를 그려 달라고 의뢰를 받았죠. 원래는 제가 몇 달 동안 그 일을 하고 나면, 다른 일러스트레이터가 그 일을 이어받기로 되어 있었어요. 하지만 제 짐을 넘겨받을 만한 일러스트레이터가 없었죠. 제가 받은 의뢰 가운데 일부는 아주 쉬운 것들이었어요. 가령 기묘한 눈을 가진 고양이라든지, 레모네이드 가판대를 차린 꼬마가 소설책을 권당 50만 달러에 판매하는 모습 등이었죠. 초상화는 항상 재미있었고, 누군지 아무도 못 알아보는 사람이면 특히나 그랬죠. 저는 패튼 오스왈트만 여섯 번을 그렸는데, 한 번도 똑같이 닮게 그릴 수 없을 정도로 쉽지가 안 했어요. 하지만 가장 어려웠던 것은 글쓰기에 대한 일러스트레이션이었어요. 저는 작가가 아니거든요. 방금 전에도 〈안 했어요〉라고 잘못된 문장을 구사했으니까요. 게다가 저는 책을 많이 읽지도 않는데, 특히나 지금은 굳이 지하철이나 버스를 타지 않아도 되는 도시에 살기 때문이죠. 글쓰기의 기법에 관해 끝도 없이 이어지는 이런 기사 때문에 저는 완전히 정신이 나갈 것 같더군요. 의인화된 책이 뭔가를 쫓아 달려가는 그림도 이제는 더 이상 그릴 수가 없었어요. 벌써 그런 그림을 여섯

번이나 써먹었거든요. 그래서 이 모든 아이디어며 여러가지 것들을
반드시 생각해야만 했고, 그건 정말 힘들었어요. 어쨌거나 제가 불평할
거리는 그거였죠.

앤드루 릴런드　　어떤 호에 들어갈 원고를 일단 모은 다음에는 페이지
수를 계산했죠. 혹시 페이지를 더 줄이거나 (뛰어넘는 페이지를
이용해서), 아니면 늘려야 (스폿 일러스트레이션을 이용해서) 하는지
알아보는 거예요. 그런 뒤에 교정·교열과 사실 확인 내용을 집어넣고
PDF로 만들어서 저자에게 보내는 거예요. 저자들이 좋다고 하면,
도판을 집어넣기 시작하는 거죠. 그러고 나야만 그 호를 본격적으로
손보고, 타이포그래피와 컬러 표시를 지정할 수 있는 거죠. 교정쇄를
데이브와 벤델라에게 보여 주고, 커버와 차례 헤드라인을 쓰고,
알바루에게 보내서 손보게 하죠. 데이브와 벤델라가 좋다고 하면,
고해상도 RIP 채비가 된 PDF를 웨스트캔에 업로드해요. 이 시점이
되어야 잡지 편집이 〈마감되는〉 거죠.

닉 혼비　　제가 826 발렌시아를 처음으로 방문한 것은 2003년
4월이었어요. 『빌리버』의 창간호가 막 인쇄되어 나왔는데, 상당히
멋지더군요. 저는 한 권을 집어 들었죠. 저는 마침 옆에 있던
편집자에게 〈아주 멋진데요〉라고 말했죠.
「고마워요.」 그녀가 대답하더군요.
「아니, 진짜로. 끝내줘요. 대단하다고요.」
「마음에 드신다니 기쁘네요.」 그녀가 대답하더군요.
「정말 마음에 들어요.」 저는 여전히 잡지를 손에서 내려놓지 않고
있었죠. 『빌리버』에 원고를 써달라는 요청을 받고 싶었거든요. 제
생각에는 이 잡지에 대해서 오래오래 좋은 이야기를 늘어놓기만 하면,
그래서 그 친절한 편집자가 가뜩이나 바쁜 자기 일에 집중하지 못하게
만들면, 그 편집자도 결국에는 체념하고 제게 뭔가 일을 제안할 줄
알았죠. 하지만 그 편집자는 그렇게 안 하더군요. 저는 자존심 때문에
차마 먼저 부탁하지 못했어요. 유혹자들은 그 특정한 힘을 이해하지
못하더군요. 외국에서 온 나이 많은 작가가 젊은 사람들이 만든 세련된
잡지를 이리저리 냄새 맡는 이유를 말이죠. 이와 같은 순간에는

자존심이 핵심이에요. 그래서 저는 826번지를 방문해서 좋긴 했지만
약간은 낙담한 채로 돌아오고 말았죠.

그러다가 두어 달 뒤엔가 이메일이 하나 왔어요. 『빌리버』에 음악에
관한 글을 쓰지 않겠냐는 거였죠. 그 당시에 저는 『뉴요커』에 음악
비평을 기고하던 일을 막 그만둔 참이었기 때문에, 그 대신에 다른
제안을 내놓았죠. 제가 한동안 생각해 오던 것에 관해서요. 책에 대한
칼럼을 통해서, 독서를 위한 우리의 노력을 한 번 묘사해 보자는
거였죠. 가령 책을 사서는 아예 열어 보지도 않고 내버려 두는 것이며,
우리가 책을 버리는 것이며, 우리가 이 책에서 저 책으로 옮겨 가게
되는 과정 등을요. 저쪽에서는 두 번도 생각하지 않고 선뜻 좋다고
하더군요. 제가 그 사무실을 방문한 때와 그 이메일을 받은 때 사이의
몇 달 동안에 과연 무슨 일이 벌어졌는지는 모르겠어요. 어쩌면 그
잡지에 더 나이 많고, 더 현명하고, 더 머리가 벗겨진
양반이 없다는 사실을 지적하는 수백만 통의 항의 편지를
받았는지도 모르죠. 저는 이후 5년 동안이나 드문드문
그 칼럼을 이어 나갔어요. 신문이나 잡지에 정기적으로
기고한 것 중에서는 제일 오래 버틴 셈이었죠. 다만 칼럼을 그만둘
만한 핑계를 저쪽에서 주지 않는 것은 문제였어요. 급기야 제가 직접
하나 만들어 버리고 말았죠. 아마 전 후회할 거예요. 그것도 아마 매우
빨리요.

벤델라 비다 이 잡지에서 제가 특히 좋아하는 것 가운데 하나는
애초에 우리가 계획하지 않았던 것이었어요. 바로 냄새였죠. 제가
보기에 이 잡지에서는 마치 비가 내린 직후의 톱밥 같은
냄새가 나요. 매번 새로운 호를 인쇄소에서 가져오면, 저는
맨 먼저 커버가 잘 나왔는지 확인해요. 그다음으로는 책을
들어서 코에 갖다 대고 냄새를 맡죠.

2008년 7·8월호에서 동물과 상호 작용하
는 사람들에 관한 제이슨 폴란의 시리즈에
넣으려고 준비했지만 결국 빠져 버린 부수
일러스트레이션.

『빌리버』 2003년 1호의 〈도해〉로 수록된
〈마술적 사실주의의 역사〉를 위한 토미 월
러크의 스케치. 다음 페이지에는 그 완성
품과 함께 다른 도해들도 수록되어 있다.

2003년 3월호
데이브 에거스·토미 월러크 외, 〈마술적 사실주의의 역사〉

2003년 10월호
벤 그린먼,
〈1920년: 상징적인 해의 역사 지도〉

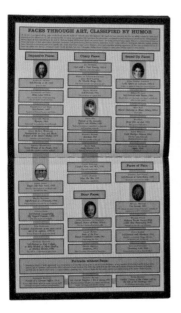

2003년 11월호
알렉스 키트닉, 〈미술 작품에 나타난 얼굴, 기질에 따른 분류〉

2004년 8월호
브라이언 맥멀런 · 스티븐 빌리얼,
〈영화 세계의 사후 세계〉

2004년 11월호
케빈 모펫, 〈특수 잡지의 천국과 지옥〉

2005년 2월호
브라이언 맥멀런, 〈중요하지 않은 스톡 사진들, 제1편〉

2005년 5,6월호
우트릴로 쿠슈너, 〈노래하는 드러머의 왕국〉

2005년 10월호
제니 그루버·브라이언 맥멀런, 〈활개 치는 골렘들!〉

CHARLES BURNS DRAWS THE FORTY-FIFTH BELIEVER MAGAZINE COVER

by Charles Burns

찰스 번스가 그린 45번째 빌리버 잡지 커버.

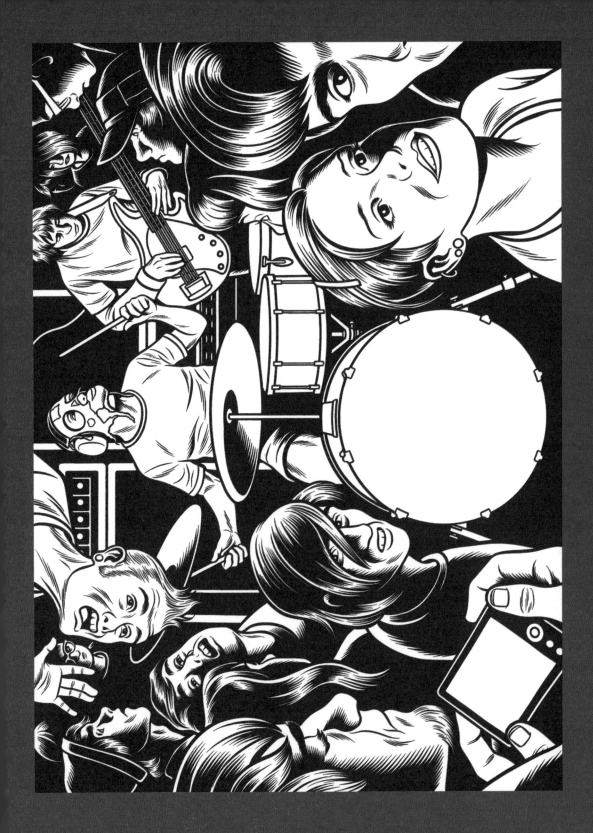

BELIEVER

THE 2007 MUSIC ISSUE

JUNE/JULY 2007 ★ $10

Including a CD of twenty songs by Sufjan Stevens, **Aesop Rock,** Grizzly Bear, **Lightning Bolt** (pictured above), and many others. ALSO: The search for Bill Fox (Cleveland's lost genius); **Paul Collins** finds rock's rarest instrument; Miranda July talks to the Blow. PLUS: **Of Montreal,** wax manifestos, **David Gates,** Trent Reznor and Hegel, **synthetic larynges,** & lots more!

로버트 쿠버의 동화 『계모 *Stepmother*』를 위한 마이클 쿠퍼먼의 커버 일러스트레이션.

DICK CRAZY

『빌리버』에 수록된 마이클 쿠퍼먼의 만화 가운데 한 페이지.

☆ 미국의 만화가 체스터 굴드 (1900~1985)의 만화 시리즈 〈딕 트레이시〉(1931)를 패러디했다.

TIMOTHY

McSWEENEY'S

AT WAR FOR THE FORESEEABLE FUTURE
AND HE'S NEVER BEEN SO SCARED.

"I AM SO, SO SORRY."

TIMOTHY MCSWEENEY'S AT WAR FOR THE FORESEEABLE SHITBRAINED FUTURE

맥스위니스 제14호 ⁽²⁰⁰⁴⁾

데이브 에거스 그때 저는 『뉴욕 타임스 매거진』을 읽다가 이라크에서
팔다리를 잃은 병사들에 관한 기사를 접했는데, 그게 일종의
계시였어요. 부시나 체니가 전쟁을 시작할 때 그로 인한 부대 결과 같은
건 전혀 생각하지 못했을 거예요. 군대에 복무한 적도 없는 데다가
전반적으로 재미없는 사람들이기 때문이죠. 수천수만 명에 달하는
사지절단 환자가 뚝딱 생겨난 걸 보고 깜짝 놀랐겠지요. 저는 어찌나
화가 나던지, 몸의 두 군데나 절단된 부시의 모습을 그렸죠. 물론 그
목적이 무엇이든지 간에 이라크에서 대통령이 팔다리 두 개를 잃는
일이 결코 없다는 건 누구나 알고 있을 겁니다. 어쩌면 극단적으로
단순한 방법인지도 모르지만, 그 당시에 저는 그렇게 바라보고
있었어요. 이라크에서 젊은이들의 손발을 날아가게 만든 사람이라면,
본인조차도 똑같은 희생을 할 의향이 기꺼이 있어야 한다는 거였죠.
그래서 그런 그림을 그렸어요.

일라이 호로비츠 표제지에는 비행선을 넣자고 데이브가 제안했어요.
그 시점까지만 해도 저는 비행선에 대해 잘 몰랐죠. 저는 버클리에
살았기 때문에 대학 도서관에 일일 이용권을 얻을 수 있었죠. 거기서
저는 초창기의 비행 기계에 관한 몇 권의 옛날 역사책 ─ 대부분
프랑스어로 된 ─ 을 찾아냈어요. 그중에서도 가장 멋지고 가장
황당무계한 것들을 골라내려고 노력했죠. 내지의 일러스트레이션은
모두 파란색으로 인쇄했는데, 왜냐하면 우리는 2도 인쇄를 좋아했기
때문이었어요. 이번 호는 상당히 표준적인 페이퍼백이었기 때문에,
솔직히 약간 다채로운 느낌을 주려고 시도한 거죠.

조슈아 베어먼 제가 쓴 에세이는 그 2도 인쇄 덕분에 혜택을 본 것
같아요. 제 기억으로 그 기사 ─ 중국 신장에서 점차 늘어나는 큰
게르빌루스 쥐 떼에 관한 24페이지짜리 탐사 보도 ─ 는 편집을 참 많이

거쳤어요. 처음에는 가령 이런 문장이 훨씬 더 많았죠. 〈귀염둥이 게르빌루스 쥐*Gerbilus amoenus*는 북아프리카 원산의 작고 귀엽고 지랄 같은 동물이다.〉 이런 구절은 오히려 조금만 들어 있어야 효과적이더군요.

일라이 호로비츠　원래는 커버의 글자를 모두 색깔 박을 사용해 마치 그 단어들이 실제로 종이 위에 눌러서 찍힌 것처럼 보이고 느껴지게 하려고 했어요. 그런데 인쇄소에서 더 저렴한 방법을 제안하더군요. 일반 오프셋 인쇄를 하고 글자 위에만 형압 효과를 주면 그게 박 효과와 유사하다고요. 저는 그 결과물이 썩 만족스럽지는 않아요. 유사한 대안을 좋아하지 않거든요. 십중팔구는 결코 만족스럽지가 않아요. 그때 이후로 우리는 그와 유사한 편법은 최대한 피하려고 노력하고 있어요.

하이디 메러디스　우리는 이 호를 내고서 구독자한테서 피드백을 많이 받았는데, 좋다는 쪽도 있고 나쁘다는 쪽도 있었죠. 어떤 사람들은 커버 때문에 기분이 상했대요. 하지만 다리가 없이 앉아 있는 우리 대통령 때문이라기보다는 오히려 불완전한 형압 효과를 준 텍스트 때문이었을 거예요.

(맞은편) 조슈아 베어먼의 기사에 수록된 피터 킴의 일러스트레이션. 몽골 게르빌루스 쥐(왼쪽)와 큰 게르빌루스 쥐(오른쪽)의 크기 비교.

SQUID HISTORY

Unlike giraffes, squids do not have a stupid history like arriving on Earth from space on a meteorite. They instead came from a normal place: the center of the Earth. Traveling through the water towards the madness once used, the squids made the slow climb to the surface once the center of the Earth became played out. Many sociologist have discussed the rationale for this migration, citing such possible factors as food and darkness. However, the real answer is identity. The squids wanted to move to where the shakers and pushers were. At the time that place was the very, very far bottom of the ocean. Unfortunately, things have changed. The bottom of the ocean is a lot more crowded now. The mentalists and sharkinni have all moved away... and we still the squids remain. Down in the dark, murky, dark waters, spending all their day swimming aimlessly. Swimming aimlessly and killing. And occasionally one of them glows in some neon color for a while. They're better than other animals of the ocean, though. I wish I could find my shoes. The soft ones I use for walking.

AM I BEING EATEN?

People get confused when they are being eaten. Sometimes they are not being eaten, but very often they are. A general rule of thumb is if you think you are being eaten, this is probably what is happening. Some questions to ask yourself.

1. ARE ANY OF MY LIMBS MISSING?
If there is a limb missing, and blood surrounding you, chances are an animal of the ocean has used its teeth to bite off part of your body. This means that you, or at least the part that was bitten off, is being eaten.

2. IS A BEAK-LIKE MOUTH EVISCERATING MY ORGANS?
This is the work of the giant squid, when it is eating you. The squid will use its tentacles to bring you into its orifice, then its razor-sharp beak will begin shredding your organs and liquefying your bones. These are signs you are being eaten.

3. AM I LIGHTHEADED AND ALSO DRINKING MY OWN BLOOD?
These are two common symptoms of being eaten. Often, when an animal is consuming your limbs, you lose a good deal of blood. This can cause lightheadedness. Also, when you are being pulled under the surface in the jaws or tentacles of an animal of the ocean, you will gulp water. And much of this water will be mixed with your own blood.

4. AM I INSIDE AN ANIMAL'S STOMACH?
If you find yourself inside a stomach, you have likely been eaten.

WHICH OF THESE MEN HAVE BEEN BITTEN BY A SEA CREATURE?

ANSWER: A-YES, B-YES, C-DON'T BE SILLY, D-YES, E-YES, F-YES

ORDER IN WHICH SQUIDS WILL EAT YOU	MALE, AVERAGE HEIGHT	WOMAN, AVERAGE HEIGHT	CHILDREN, ALL SIZES
	1. LEGS	1. ARMS	1. LEFT ARM, LEFT LEG
	2. ARMS	2. TORSO	2. LOWER TORSO
	3. HEAD	3. HEAD	3. RIGHT ARM, RIGHT LEG
	4. TORSO	4. LOWER TORSO	4. UPPER TORSO
	5. LOWER TORSO	5. LEGS	5. HEAD

『하기스온웨이의 믿을 수 없이 놀라운 세계』

도리스 하기스온웨이 & 베니 하기스온웨이 (2004)

H-O-W 시리즈의 처음 세 권 커버.

(맞은편) 『바다의 동물들: 대왕 오징어 편
*Animals of the Ocean, in Particular the
Giant Squid*』의 내용 가운데 일부.

마크 와서만　어느 날 저는 평소처럼 수수께끼 같은 이메일을
받았어요. 〈뭔가 좀 기묘한 책을 작업 중이야. 디자인 맡을 생각 있어?〉
우리는 이 책들의 전반적인 비주얼 스타일에 대해서 합의했죠. 저는
이미 1950~1960년대의 과학 소설을 많이 수집하고 있었거든요.

데이브 에거스　이것이야말로 존재의 이유를 설명하기가 솔직히 쉽지
않은 시리즈였어요. 우리가 왜 이런 책이 세상에 필요하다고
생각했는지, 저도 기억이 나지 않아요. 우리는 얼핏 보기에는 진짜로
어린이를 위한 참고 도서 시리즈처럼 보이는 책을 만들고 싶었어요.
우리는 이 책들이 예전 〈타임라이프Time-Life〉에서 내던 종류의 책처럼
보이기를 바랐죠. 다만 우리 책에는 완전히 엉터리 정보만 들어 있을
거였어요.

톱 에거스　아이들에게 악의 없는 거짓말을 하는 것이 왜 즐거운지에 관해서는 정말 연구가 이루어져야 마땅하다고 봐요. 이 모두가 진짜라고 상상하는 동안에 아이들을 비롯한 여러 사람들이 느끼게 될 즐거움과 그 악의 없는 거짓말 부분을 비교할 필요가 있죠.

데이브 에거스　우리는 우선 도리스 하기스온웨이 박사라는 과학자를 만들었죠. 이런 종류의 사람을 떠올리게 된 이유는 여러 행사 때마다 826 발렌시아를 찾아주신 플로런스와 어빙 호크먼이라는 멋진 부부를 알았기 때문이죠. 톱하고 저는 엉터리 정보 책 시리즈에 관해 어렴풋이 이야기하고 있었는데, 어느 날 플로와 어브를 보고는 이분들이야말로 그 책의 저자로 〈딱〉이라고 생각했어요. 그래서 우리는 그분들에게 도리스와 베니로 분장을 해달라고 요청했죠. 그분들은 정말 재미있어했어요.

톱 에거스　H-O-W는 사실 정말로 재능이 뛰어난 어떤 사람이 마이너리그로 강등되었을 때에 무슨 일이 벌어지는지를 보여 주는 거죠. 도리스 박사는 밉살스러울 정도로 똑똑하지만, 어떤 이유에선지 아동서 시리즈를 써야 하는 과제를 얻게 된 거예요.

데이브 에거스　첫 번째 책은 기린에 대한 내용이었어요. 어째서인 지는 저도 몰라요. 제 생각에는 톱한테서 시작된 것 같은데, 저는 기린을 보기만 하면 다윈과 그의 모든 이론이 오히려 믿기 힘들어지는 것 같아 웃었거든요.

미셸 퀸트　몇 달 전에 누군가가 우리한테 이야기를 해주더군요. 우리 책과 똑같이 〈지래프? 지래프!〉라는 이름의 밴드가 하나 있다고요. 우리는 곧바로 그 밴드의 웹사이트에 들어가서 CD 다섯 장을 주문했어요.

조 안드레올리　하루는 제가 켄 토펌의 차를 얻어 타고 가면서, 우리 밴드의 이름을 뭘로 할까 생각했어요. 그런데 마침 뒷자리에 있던 책 『지래프? 지래프!』를 보고, 우리 중 누군가가 그 제목을 크게

말하더군요. 듣고 보니 괜찮았어요. 정말 괜찮았죠. 그래서 우리는 그 이름을 빌려 오기 시작했어요.

미셸 퀸트 저는 그들의 마이스페이스를 찾아서 쪽지를 보냈어요. 우리는 포스터도 얻고 싶었거든요! 하지만 제 생각에 처음에는 제가 좀 수상하게 보였나 봐요. 왜냐하면 조의 답장에는 혹시 우리가 저작권 문제 때문에 연락을 취한 건 아닐까 하는 걱정이 드러나 있었거든요.

톱 에거스 안타까운 폭로이긴 하지만, 제 생각에는 모든 아동 소설의 핵심에는 슬픔이 자리 잡은 것 같아요. 누군가가 어디선가 실종되든지, 아니면 극복할 수 있는 비정상을 지닌 어떤 주인공이 성장함으로써 삶의 교훈을 배우는 거죠. 이런 책을 쓰면서도 그런 전통에서 굳이 멀어질 이유는 없다고 봤어요. 제가 보기에 모든 이야기에 들어 있는 공식은 이래요. 데이트를 한두 번 만들고, 실제 장소를 등장시키고, 유명한 천문학자나 철학자 또는 유명한 밴드인 슈거 레이의 리드 싱어 등을 이야기에 집어넣는 거죠. 왜냐하면 처음부터 현실의 요소가 많을수록, 뒤에는 더 터무니없는 이야기가 나올 수 있으니까요. 이것은 물론 뉴턴의 법칙 가운데 하나처럼 확실하죠.

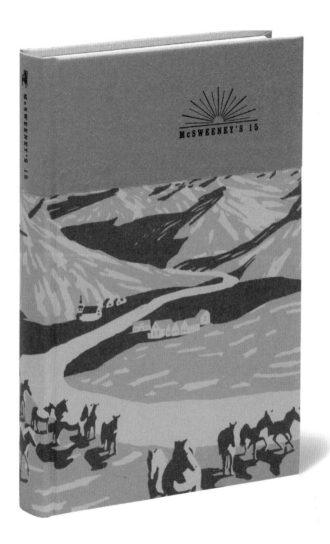

맥스위니스 제15호 ⁽²⁰⁰⁴⁾

결코 다시 사용되지 않은 제15호의 로고 디자인에 영감을 제공한 밴드 빅 컨트리의 로고.

데이브 에거스 어느 시점에 가니, 우리가 아이슬란드 작품으로만 꾸민 특집호를 하나 만들어야 한다는 것은 마치 불가피한 일처럼 보였죠. 레이캬비크에서 창간호를 인쇄하는 동안 우리는 거기서 오랜 시간을 보냈고, 그때 오디 인쇄소에 있는 우리의 친구 아르니는 때때로 우리가 읽으면 좋을 아이슬란드 작가들의 이름을 언급하곤 했거든요.

맥 바넷 맥스위니의 인턴으로 근무하던 첫날, 저는 일라이에게 신고를 하면서 제 유별난 상황에 대해 이야기했죠. 그러니까 대학에서 아이슬란드 문학을 전공했다는 거랑 음송시에 관한 제 논문을 읽고 감동하신 우리 아버지가 저한테 아이슬란드 여행을 시켜 주시기로 작정하셨다는 거랑, 그렇게 해서 저는 맥스위니스에서 인턴 일을 시작하자마자 3주 동안 휴가를 다녀왔으면 좋겠다는 거를요. 저는 당연히 잘릴 거라고 생각했어요. 그런데 일라이는 마침 아이슬란드 소설을 조명하는 특집호를 만들려던 계획이 위태하던 참이라, 그 일을 신나게 담당할 누군가가 필요하다며 도리어 반가워하더군요. 저야 당연히 무척 신이 났죠. 한편 저는 아이슬란드에 혼자 가야 한다는 사실에 겁이 났어요. 워낙 외롭고 비용도 비싸다는 걸 알았으니까요. 거기서의 첫날, 데이브와 숀이 4호 인쇄를 위해 아이슬란드에 갔을 때 만난 신문 기자 비르나 안나가 저를 데리고 섬 구경을 시켜 줬어요. 그건 어디까지나 그녀가 친절한 사람이어서 해준 일이었는데, 저는 상대방이 저를 실제보다 훨씬 더 중요한 사람으로 생각한다고 착각했었죠. 15호는 휴가 내내 저한테 목적의식을 심어 주었어요. 저는 만나는 사람들 모두에게 사업 차 출장을 왔다고 거짓말을 했죠.

비르나 안나 비외른스도티르 15호를 만드는 작업에는 뭔가 매우 광범위하고 구체적인 업무 계획이 필요했어요. 하나부터 열까지의 모든 내용이 반드시 번역과 검토와 승인의 과정을 거쳐야 했기 때문에

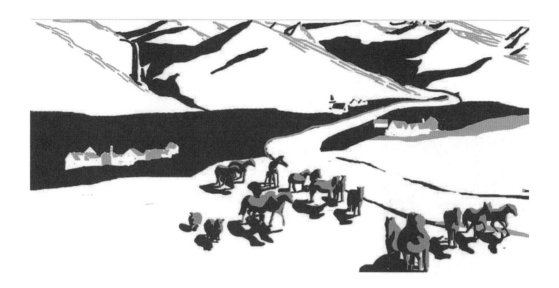

섬세한 갈색 중간 톤이 없는 레이프 파슨스의 커버 초기 스케치.

이쪽저쪽으로 오간 연락만 해도 어마어마했죠. 15호를 작업하면서 일라이와 연락한 걸 생각해 보면······. 오늘날까지도 제가 한 번도 만나 본 적이 없는 사람과 그렇게 많이 이메일을 주고받은 적은 없었어요. 가끔은 데이브도 연락을 해서 고맙다고 했죠. 그러면서 제가 애써 준 일에 대해 감사하는 뜻으로 일라이가 세차를 해줄 거라고 하더군요. 그리고 인턴인 맥이 있었죠(아차, 그 사람 진짜 인턴 맞죠, 그렇죠?). 그 역시 이 일에 관여하고 있었거든요. 물론 저는 맥에게 대신 세차를 시키지는 않았어요. 일라이는 아직 만나 보지 못했지만, 그가 나타나더라도 물론 세차를 시키지는 않을 거고요.

일라이 호로비츠　　비르나 안나는 아이슬란드 문학계와 정말 밀접한 관계를 맺고 있기 때문에 초기에 저자 목록을 작성해 주었고 번역문 샘플도 만들어 주었고 우리가 출판사와 접촉할 수 있도록 도와주었어요. 우리는 그걸 모두 읽고 목록을 좀 더 만들어 달라고 부탁했습니다. 아마 한두 명은 우리가 직접 찾아냈을 거예요. 어쨌든 그녀는 모든 사람들을 문맥상 제대로 배치하는 데에 뛰어났죠.

데이브 에거스　　그즈음에 오디 인쇄소의 아르니가 저한테 한 가지를 상기시켰어요. 우리가 예전에 주문한 노란색 장정용 천이 자기네

레이프 파슨스의 또 다른 커버 스케치. 색채와 산의 결 묘사가 최종본과 다르다.

창고에 많이 있는데, 먼지만 쌓이고 공간만 차지한다고 했죠. 1년 전쯤 저는 단편 다섯 개를 묶어 만들 책의 초기 커버를 디자인한 적이 있었어요. 나중에 그 책은 내용이 더 늘어나서 『우리는 어떻게 굶주리는가』가 되었죠. 한동안 우리는 그 책에 단편 다섯 개만 넣고 그 노란색 천으로 장정을 할 생각이었죠. 그런데 작업 도중에 이 책은 분량이 늘어났고, 우리는 노란색 천에서 검정색 모조 가죽으로 커버를 바꾸었어요. 그건 괜찮았지만, 우리는 남은 그 천을 사용할 방법을 찾아야만 했고, 바로 15호 커버의 노란색 하늘이 바로 그 해결책이었죠.

일라이 호로비츠　　그 정도 재고면 1만 권을 장정할 수 있을 정도의 분량이었죠. 데이브의 단편 5개짜리 책의 초판 인쇄 부수를 그 정도로 생각했거든요. 하지만 그 당시에 『맥스위니스』의 발행 부수는 이미 2만 부 가량이었어요, 우리는 1만 권을 전부 장정할 수 있는 분량이라면 2만 권의 절반을 장정할 수도 있다고 생각했죠. 그리고 전통적인 방법으로 천 책등을 만드는 것보다는 수평선으로 경계가 생겨난 것이 더 재미있어 보였어요.

데이브 에거스　　커버에서 수평으로 절반만 천으로 장정한다는 사실을

알게 되자, 그 부분에는 태양이 나와야 이치에 맞을 것 같았죠. 저는 여름의 아이슬란드를 생각했는데, 거기서는 거의 항상 햇볕이 쨍쨍하거든요.

맥 바넷 　대학에서 배웠던 아이슬란드의 룬 문자 몇 개를 일러스트레이션으로 사용하려고 했어요. 나브로카르스타푸르nábrókarstafur의 음경에 바이킹이 마법 기호를 새긴다는 이야기를 읽은 적이 있거든. 나브로카르스타푸르란 죽은 사람의 피부로 만든 〈시체 바지necrobreeches〉를 말하는데, 정말 한 번 보면 잊을 수가 없는 종류의 물건이죠. 바이킹 문학은 살인과 시체와 무기 투척에 관한 순문학적인 묘사로 가득해요. 처음에 우리는 아이슬란드의 자물쇠 따기 주문을 인쇄했는데, 이 주문은 원래 사람의 배에서 긁어 낸 지방을 입에 잔뜩 물고서 말해야 효험이 있어요. 그야말로 미친 이야기이지만, 이 장르를 아주 잘 대표하는 대목이죠.

데이브 에거스 　『맥스위니스』의 제목 주위의 작은 햇살 표시는 빅 컨트리라는 밴드를 염두에 둔 것이죠. 이 밴드는 자기네 로고 주위에 항상 그런 햇살 표시를 하거든요. 아이슬란드, 또는 스코틀랜드를 생각할 때면 저는 항상 빅 컨트리를 떠올리게 되더군요.

맥 바넷 　그 와중에 언젠가 우리는 이 호에 작은 타블로이드 하나를 수축 비닐 포장해서 넣기로 했어요. 아이슬란드의 『피플』이나 『US 위클리』에 해당하는, 잡지의 맛보기인 거죠. 이 나라는 워낙 작기 때문에 잡지가 마치 졸업 앨범하고 비슷해요. 새로운 잡지가 나오면 제 친구들은 탁자 앞에 옹기종기 모여서 자기네 사진이 나왔는지 찾아보죠. 그 잡지에는 해리슨 포드의 사진도 많이 들어 있어요. 제가 아이슬란드에 3주를 머무는 동안 그 양반이 거기를 세 번이나 방문했거든요.

바브 버셰 　그 미니어처 아이슬란드 타블로이드의 커버에는 조금 외설적인 사진이 들어 있었어요. 그래서 15호는 서점 진열대에서 어느 쪽을 위로 올려놓느냐에 따라서 앞쪽의 멋진 풍경을 감상하거나,

아니면 뒤쪽에 나온 아이슬란드 남자들의 외설 행위에 관한 의외의 모습을 한눈에 감상하게 되는 거죠. 이것 때문에 일부 서점에서는 불만을 제기하더군요.

제15호에 수축 포장으로 첨부된 아이슬란드 미니 잡지의 내용 중 일부.

HOW WE ARE HUNGRY
STORIES *by* DAVE EGGERS

『우리는 어떻게 굶주리는가』
데이브 에거스 (2004)

데이브 에거스　　우리는 하드커버를 더 찍어야 하는 상황이 되었는데, 먼저와 똑같이 하고 싶지는 않았어요. 띠지가 제대로 고정되어 있지 않고, 늘 위아래로 움직이기 일쑤였거든요. 그래서 우리는 띠지를 벗겨 내고, 그 대신 더 복잡한 형압을 하고 싶었죠. 하지만 문제는 완전히 새로운 디자인을 내놓을 시간이 없었다는 거였어요. 아마 주어진 시간은 겨우 사흘쯤이었을 거예요. 책을 더 찍어야 한다는 걸 알았을 때부터, 디자인을 마무리해야 할 때까지의 여유 기간이 그 정도였죠. 솔직히 말해서 저는 그냥 이전 커버를 그대로 쓸 의향도 있었어요. 제목을 띠지가 아니라 표지에 형압으로 찍고 말이죠. 그랬다면 상당히 평범해 보였겠죠. 그러다가 제가 파일을 보내기 바로 전날 밤에, 제 장인어른께서 1930년대의 헝가리 아르 데코 디자이너들에 관한 책을 하나 갖다 주시더군요. 저는 그 책을 뒤적이다가, 어느 페이지에서 이 멋지고 화려한 종류의 틀을 발견했어요. 그래서 그걸 차용했죠. 그 자리에서 스캔을 하고 약간 수정을 하고, 기존의 아트워크 주위에 배치한 거예요. 그랬더니 상당히 멋진 것 같았어요. 막판에 가서야 제대로 된 걸 건져 낸 셈이죠.

데이브 에거스의 초기 커버 스케치들.
한밤중의 불길 위로 날아오르는 히포그리프가 있다고 치면, 그 히포그리프는 어떤 색깔일까?

띠지를 두른 판본을 만들기 전에 인쇄한 두 가지 다른 커버.
이 두 가지는 몇 부씩밖에 찍지 않았기 때문에, 지금은 어디 가 있는지 우리도 모른다.

아르 데코 형압을 곁들인 제2판 하드커버.

한 번 펼침

1번 주머니:
빗

두 번 펼침

2번 주머니:
단편집

세 번 펼침

4번 주머니:
트럼프 한 벌

3번 주머니:
중편 소설

맥스위니스 제16호 ⁽²⁰⁰⁵⁾

제16호에 들어 있는 두 가지 모험적인 요소. 하나는 열다섯 장의 트럼프 모양으로 된 로버트 쿠버의 단편 소설 「하트 수트」이고, 또 하나는 빗이다.

일라이 호로비츠　저는 한동안 그런 생각을 해봤어요. 일반적인 크기로 보여도, 실제로는 커다란 커버를 지닌 책을 만들 수 있을지를요. 그러니까 책장에 꽂혀 있을 때에는 일반적인 책이지만 막상 열어 보면 전혀 딴판이 되는 책인 거죠. 그래서 여러 가지 접는 방식을 연구해 봤고, 대개는 냅킨을 여러 가지 형태로 찢어 보는 방식으로 실험을 해봤죠.

데이브 에거스　그 외관의 아트워크는 조애너 데이비스가 시작했어요. 그녀는 우리의 친구이며 2003년에 너무 일찍 세상을 떠난 작가 어맨더 데이비스하고는 자매지간이었어요. 오클랜드에 있는 어맨더의 집에서 처음 조애너의 그림을 보았을 때부터 우리는 그녀의 그림이 마음에 들었죠. 조애너는 흑백으로 숲을 묘사한 멋진 그림들을 여럿 그렸거든요. 저는 그녀의 작품을 우리 커버에 쓸 방법을 계속 생각하고 있었어요. 하지만 16호를 내기 전까지는 그런 스타일의 일러스트레이션을 커버에 쓰지 못했죠.

조애너 데이비스　저는 펜실베이니아로 이사하고 나서 동면 상태인 겨울나무를 그리는 일에 푹 빠져 버렸어요. 같은 소재를 거듭거듭 그리면서도 전혀 질리지 않았던 것은 난생 처음이었어요. 일라이는 커버로 쓸 몇 가지 그림을 그려 달라고 부탁했고, 시간이 너무 촉박했음에도 결국 완벽한 작품을 하나 만들어 냈어요. 저는 모든 결정에도 적극적으로 관여했죠. 가령 인쇄 방식이며 천의 유형이며 잉크의 색깔이며 하는 것들을요. 저는 그 모두에 좋다고 했죠. 제 그림이 사용된다는 사실이 워낙 기뻤기 때문에 만약 인쇄에 들어가기 전에 제 그림을 갈가리 찢거나 지워 버리겠다고 했어도 선뜻 좋다고 말했을 거예요. 다행히 이때의 결정 가운데 폭력적인 것은 전혀 없었죠.

일라이 호로비츠　유일한 폭력이라면 그 냅킨에 가해진 것뿐이었죠. 기본 형태를 결정하고 나자, 저는 내용물을 고정시키는 방법으로 붙박이 주머니가 좋겠다고 생각했어요. 그리고 그 주머니가 거기 있어야만 하는 이유가 중요했어요. 기능이 형태를 요청했으면 싶었던 거죠. 그러니까 단편 소설을 이 주머니에 몇 개, 저 주머니에 또 몇 개, 다른 주머니에 또 몇 개씩 넣고 싶지 않았어요. 그래서 저는 주머니가 필요한 물건이 뭐가 있을지 — 별개의 작품, 어떤 물건이나 대상의 모음 — 를 생각하는 한편, 거기에 딱 맞는 작품을 찾기 위해 귀를 계속 열어 놓고 있었죠.

앤절라 페트렐라　제가 인턴일 때 하루는 일라이가 그러는 거예요. 단편 소설을 독자에게 선보이는 대안적인 방법에 관한 아이디어를 생각해 오라고요. 그가 최초에 시작하면서 내놓은 제안은 〈트럼프 한 벌〉이었어요. 그러면서 저보고 이와 비슷한 아이디어를 2백 개쯤 생각해 오라더군요. 나중에, 아주 나중에 제가 그에게 건네준 목록에는 식당 종업원의 메모지, 기자의 수첩, 호텔의 숙박부, 선생님의 성적 기록부, TV 가이드 같은 것들이 들어 있었죠. 그야말로 온갖 것이요. 그로부터 몇 달 뒤에 저는 이 호를 받았어요. 열어 보니 트럼프가 한 벌 들어 있더군요.

일라이 호로비츠　우리는 주머니에 넣을 물건 중 세 가지를 결정했어요. 중편 소설, 트럼프 한 벌 그리고 단편집이었죠. 남은 한

신디 쿠마노가 판지로 만든 초기의 미니 견본. 네 개의 패널에 네 개의 주머니가 달린 하드커버의 콘셉트이다.

조지 슬라비크가 컴퓨터로 스케치했지만, 결국 사용하지 않았던 내부의 일러스트레이션 콘셉트.

가지가 더 필요했어요. 어떤 물건이었으면 싶더라고요. 그러려면 뭔가 가늘고 긴 것이어야 했어요. 별로 비싸지 않은 것으로요. 그뿐만 아니라 뭔가 명료하고 직접적이고 솔직한 것이었으면 싶더라고요. 자(尺)나 확대경도 생각했지만, 그렇다고 어떤 특별한 목적을 암시하고 싶지는 않았어요. 〈우리더러 뭘 측정하고 살펴보라는 걸까.〉 독자들이 이런 생각을 하게 만들고 싶진 않았죠. 그래서 저는 빗으로 결정했어요.

크리스 잉　한 번은 어느 도서 전시회에서 어느 손님이 이 16호를 보더니 이렇게 말하더군요. 「아, 무슨 말인지 알아요. 그러니까 빗질을 하듯 좋은 소설을 철저하게 골라낸다는 거죠.」 저는 그냥 이렇게만 대답했어요. 「예, 바로 그거죠.」

일라이 호로비츠　그 빗은 사실 전혀 아무 의미가 없어요. 어떤 사람은 그 호를 남성용 미용 세트하고도 비교하던데, 애초에 그런 생각 비슷한 것도 떠올리지도 못했어요.

데이브 에거스　제 기억에, 일라이가 혼자서 뭔가를 생각해 낸 책은 이번이 처음이었어요. 그래서 저는 그에게 폭넓은 재량권을 주었고, 대신 어떻게 돌아가는지 정기적으로 함께 확인을 했죠. 인쇄소에서 나온 견본을 보여 주기 전까지만 해도 과연 뭐가 나올지는 사실 저도 몰랐어요. 그 모형은 정말이지 믿을 수가 없더군요. 그들이 이런 물건을 충분히 만들 수 있다고 애초부터 생각했다는 걸 저는 믿을 수가 없었어요. 곧이어 저한테 네 가지 다양한 모양의 빗을 보여 주더군요. 인쇄소에서는 빗 제작업자에게 하청을 줬고, 그래서 네 가지 샘플을 저희한테 보내 왔더군요. 그 가운데 하나가 아프로픽afro-pick 빗이었죠. 그나저나 왜 하필 16호에 빗이 들어가야 하느냐고 제가 물어봤는지 안 물어봤는지는 기억이 안 나네요.

일라이 호로비츠　빗에 관련된 문제를 해결한 다음에는 기술적인 이슈를 몇 가지 해결해야 했죠. 가령 애덤 레빈의 단편 「수전 폴스의 달콤 씁쓸한 최후를 생각하며Considering the Bittersweet End of Susan Falls」의 레이아웃을 결정하기까지는 좀 더 대화가 필요했죠.

애덤 레빈 제 단편에는 특이한 시각적 요소가 좀 많이 들어 있었죠. 여러 가지 타이포그래피, 다이어그램, 난외 주석까지도요. 2년이 지나고 나서야 이 문제를 혼자 해결할 수가 없다는 걸 깨달았죠. 저는 이 작품을 맥스위니스로 보냈어요. 그들이라면 이해해 줄 거라고 기대했죠. 일라이가 이 단편을 싣겠다고 했고, 우리는 특이한 요소 가운데 어떤 것이 필수적이고 어떤 것이 아닌지를 논의했죠. 저는 몇몇 문장을 다시 쓰고, 몇몇 단락을 추가했죠. 가령 제2장은 가장 특이하게 생긴 장인데 — 이건 진짜 똑똑한 열다섯 살짜리 여자아이가 교과서에 적은 난외 주석처럼 보이도록, 그리고 『후마시』(난외 주석이 달린 책의 형태로 만들어진 토라)의 한 페이지처럼 보이도록 의도한 거였죠 — 이건 제3장과 자리를 바꾸게 되었어요. 그 특이해 보이는 장을 약간 더 뒤로 빼는 게 최상일 것 같았어요. 가령 한쪽 발가락이 여섯 개인 사람이 있다고 치더라도, 그 사실을 굳이 첫 번째 데이트 때부터 상대방에게 말할 필요까지는 없으니까요.

일라이 호로비츠 이 책에 작품이 수록된 작가 중 한 명인 너새니얼 민턴은 우리가 그의 작품을 편집하던 와중에 정말 많이 아팠어요.

너새니얼 민턴 일라이가 보내 온 교정쇄를 받았을 때, 저는 열이 40도까지 올랐어요. 제 소설에는 멋진 나무 드로잉이 들어 있고, 빗에 관한 이야기도 들어 있더군요.

일라이 호로비츠 16호에는 데니스 존슨의 소설 『연기의 나무Tree of Smoke』에 포함된 내용이 최초로 등장했죠. 급기야 저는 아이다호에 있는 제 땅에다가 오두막을 하나 지으려고 시도하게 되었고요. 이건 원래 몇 년 전에 숀 윌시가 데니스와 한 약속이었어요. 즉 그가 자기 작품 가운데 일부를 정식으로 출간한다면, 우리가 그 대가로 오두막을 하나 지어 주기로 했거든요. 또한 앤 비티의 중편 소설 「완전무명씨 Mr. Nobody At All」는 이 호에 들어 있는 또 하나의 중요한 작품이었는데, 원래는 그녀의 책에서 도려내져서 한동안 책상 서랍 안에서 잠자던 거였죠.

애덤 레빈의 「수전 폴스의 달콤 씁쓸한 최후를 생각하며」 제3장의 펼친 모습.

앤 비티　「완전무명씨」라는 제목은 어느 날 책장에서 에두아르 뷔야르라는 화가에 대한 책을 꺼내서 읽다가 발견했어요. 그 표현이 마음에 든 까닭은, 우리가 사물에 붙여 주는 이름과 그 실제 모습이 정반대인 상황이 바로 제가 쓰고 있던 작품의 주제였기 때문이었어요. 저는 언제부턴가 추도식에 참석하는 게 아주 지긋지긋해졌어요. 거기 참석한 사람들은 죽은 사람들의 삶에서 자기들이 차지한 중요성이며 자기들의 특별한 순간들이며, 자기들의 매우 중요한 일화를 줄곧 이야기하고 있으니까요.✮ 이 작품의 제1장을 완성하고 나서 저는 친구인 해리 매슈스한테 그랬어요. 제가 쓰고 있는 글은 〈그래서, 뭐?〉 검사를 통과하지 못했다고요. 우리끼리 통하는 이 농담을 설명하자면 이래요. 우리 친구 중 하나가 프랑스에서 책을 쓰려고 조사하던 중에 있었던 일을 말해 줬어요. 자기 주제에 관해 발견한 이야기에 사람들이 귀를 기울이면, 그는 마치 수다 떠는 문지기라도 되는 듯 이렇게 말했어요. 〈그래서, 뭐?〉 어쨌거나. 저는 작품의 제1장을 완성했지만, 이게 별로 중요하다고는 생각하지 않았어요. 해리는 저한테 두 번째 추도식을 무대에 올려 보라고 제안하더군요. 그의 말이 맞았어요. 덕분에 저는 그에게 본인의 추도사를 써보라고 요청할 생각을 품었죠.(저는 제가 쓰고 있었던 가공의 인물에 관해서 그에게 조금 — 아주 조금만 — 이야기해 주었어요). 후유.

일라이 호로비츠　16호는 당시에 우리가 기다리던 다른 두 권의 단행본 —『겨울에 관한 사실들The Facts of Winter』과『종이로 만든 사람들The People of Paper』— 과 함께 세관에서 무려 두 주씩이나 꼼짝도 못하고 붙잡혀 있었어요. 그거야말로 정말, 진짜 정말 고통스러운 일이었죠. 싱가포르에서 이 책들을 다른 화물 컨테이너에 넣어서 보냈는데, 그 다른 화물이란 게 하필이면 〈동물 사체〉였거든요.

✮　앤 비티의 중편 소설 「완전 무명씨」는 장례식에 모인 조문객들의 입을 통해 고인의 생전 모습이 서서히 드러나는 구조로 되어 있다.

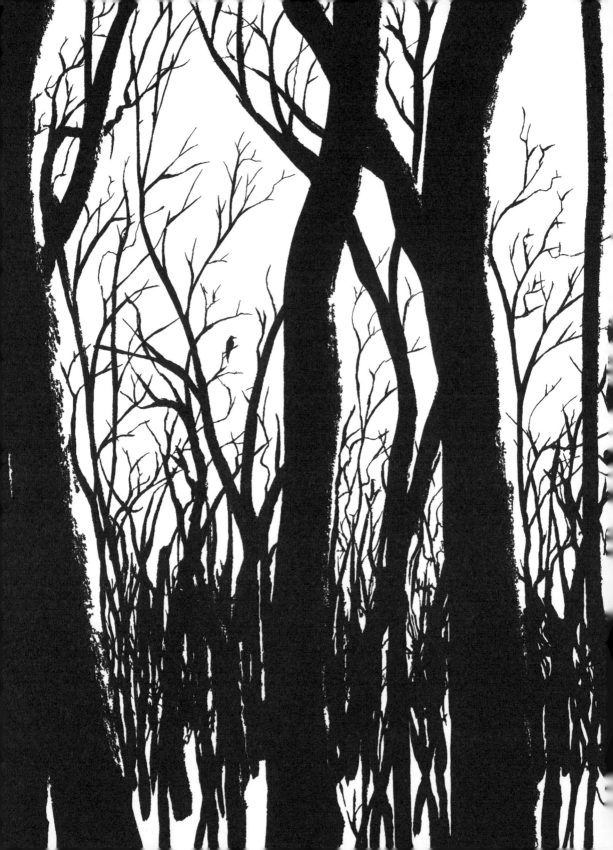

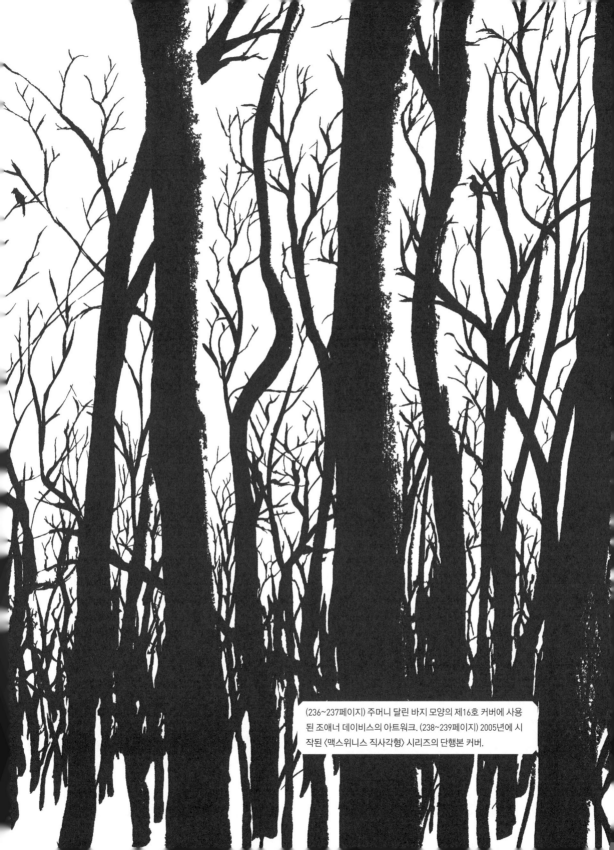

(236~237페이지) 주머니 달린 바지 모양의 제16호 커버에 사용된 조애너 데이비스의 아트워크. (238~239페이지) 2005년에 시작된 〈맥스위니스 직사각형〉 시리즈의 단행본 커버.

FEVER CHART
BILL COTTER

A CHILD AGAIN
BY ROBERT COOVER

ARKANSAS
John Brandon

THE CONVALESCENT
by JESSICA ANTHONY

"Jessica Anthony is a writer
possessed of mind-bending talents. Inconceivably,
she's written a novel that's innocent and wise, grave and
hilarious, bleak and hopeful. Reading it, I felt as though I'd
stumbled upon a magical text that might, at any moment,
disappear from my hands. The Convalescent
is that kind of special."
—Heidi Julavits

THE PEOPLE OF PAPER
BY SALVADOR PLASCENCIA

ICELANDER
BY DUSTIN LONG

HERE THEY COME
BY YANNICK MURPHY

GOD SAYS NO
JAMES HANNAHAM

맥스위니스 제17호 ⁽²⁰⁰⁵⁾

스티븐 엘리엇 저는 바로 이 17호의 일부인 『언파밀리어*Unfamiliar*』 다이제스트에 단편 소설을 수록했죠. 이 호는 마치 편지 묶음 같은 모양으로 만들어져 있었어요. 모든 것이 그야말로 뒤죽박죽이었고, 심지어 진짜 편지 묶음보다도 훨씬 더 뒤죽박죽이었죠.

데이브 에거스 제 생각에는 이 호야말로 『맥스위니스』 중에서도 가장 기묘한 호였던 것 같아요. 그 실패는 전부 제 책임이었죠. 솔직히 저는 이렇게 꾸러미로 된 물건을 좋아하거든요. 한 호의 부분들을 최대한 여러 개의 개별 물체로 분리시켜 놓는 것도 좋아하고요. 그렇게 함으로써 형태와 커버에 대해 장난을 칠 수 있는 기회가 더 많이 생기니까요. 우리는 상당히 오랫동안 우편으로 잡지를 발송했기 때문에, 우리가 우편의 형태 그 자체로 실험을 하는 것은 자연스러워 보였죠. 만약 새로운 호가 스팸 우편물을 모은 커다란 꾸러미처럼 보이게 된다면 어떨까? 만약 우리가 10여 가지의 개별 물체를 만든다고 치면 전단, 잡지, 저널, 카탈로그 같은 형태를 가지고 장난을 칠 수 있을 것 같았어요. 그래서 우리는 만들고 싶은 것들의 목록을 작성한 다음, 그 각각의 제작을 의뢰하기 시작했죠. 그리고 그중에 매우 공들여 만든 잡지를 두 가지쯤 만들어 넣고 싶었죠. 그러니까 수십 년째 우리 곁에 있었던 어느 친숙한 잡지의 새로운 호처럼 보이는 잡지를요. 제가 오래전부터 만들고 싶어 했던 잡지는 〈덜 유명한 배우〉라는 제목을 붙인 잡지였어요. 이 잡지는 『피플』이나 『US 위클리』나 『인터치』와 비슷한 외관에 유명 인사가 점심을 먹거나 일광욕을 즐기는 사진을 실을 것이었지만, 그 유명 인사는 하나같이 누구나 얼굴은 알지만 이름까지는 모르는 배우들뿐인 거죠. 저는 이게 좋을 거라고 생각했어요. 하지만 그걸 만들기 위한 업무 계획은 무척 복잡했던 반면, 그만한 자금이나 인력은 없었어요. 그래서 우리는 그 요소의 규모를 약간 줄이기로 했어요. 저는 조시의 관심사인 「예티 연구」가 이미 작업 중이라는 데 생각이 미쳤고, 우리는 바로 거기서부터 시작했죠.

수영장에 들어간 음주자 둘을 보여 주는 버려지고 구겨진 사진. 이 사진의 부분 확대가 17호의 단편집 「언파밀리어」에 수록된 일러스트레이션 가운데 몇 개로 사용되었다.

조슈아 베어먼　　저야 물론 빅풋의 존재를 믿지는 않지만, 빅풋의 존재를 믿는다는 아이디어는 마음에 들더군요. 그렇게 해서 예티에 관한 학술 연구만을 전적으로 다루는 최초의 저널인 「예티 연구」가 탄생한 거예요. 물론 여기서는 예티뿐만 아니라 빅풋, 새스콰치, 오랑 펜데크, 플로리다 스컹크 유인원 그리고 세계 각지의 다른 신비 유인원도 다루죠. 「예티 연구」는 논픽션을 의도한 거였어요(다른 모든 예티 연구가 그렇듯이요!). 일단 「예티 연구」가 〈신비 유인원 연구 협회〉의 정식 기관지가 되자 우리는 정말 제대로 일을 하기 위해 노력했어요. 실존 인물들에게 진짜 기사를 청탁했던 거죠. 물론 구독 신청도 받았고요. 일부 원고는 거절하기도 했는데, 왜냐하면 예티 연구의 현재 상태를 충분히 진지하게 서술하지는 않았거든요. 또 다른 원고도 거절했는데, 왜냐하면 너무 황당무계하기 때문이었어요. 신비 동물학에 관해 이야기하는 상황이라면, 최대한 엄격할 필요가 있음을 알았기 때문이죠.

브렌트 호프　　조슈아를 도와서 자료 조사를 하는 과정에서, 저는 여러 가지 황당한 이야기를 접하게 되었어요. 제일 마음에 들었던 것은 1888년에 나온 어느 목축업자의 일지에 나온 항목인데, 자기와 함께 겨울을 난 어느 아메리카 원주민 부족이 〈거대하고, 털이 수북하고, 사람처럼 생겼지만 손바닥을 빼면 온몸이 완전히 굵은 털로 뒤덮인

제17호에 들어 있는 개별 우편물에는 모두 마리아 바스케스 병장의 〈집 주소〉가 미리 인쇄되어 있었다. (그 이름은 가공이지만 우편 주소는 진짜이며, 바로 『맥스위니스』의 편집자 일라이 호로비츠의 부모님이 사시는 집 주소였다.) 선의로 충만한 일부 기관에서는 가끔씩 이 호의 내용물을 자기네한테 잘못 온 진짜 편지로 생각한 나머지, 봉투에 미리 인쇄된 주소로 보내오곤 했다.☆

생물)의 고기를 구해 왔다는 이야기가 나오더군요. 그 부족은 그 생물을 〈크레이지 베어〉라고 불렀대요.

조슈아 베어먼 「예티 연구」에 수록된 내용 중에 우리가 일부러 꾸며 낸 건 하나도 없어요. 음, 물론 광고는 꾸며 낸 거였죠. 이전 호의 내용에 관한 독자 편지도 마찬가지고요. 하지만 그 기사들, 그리고 그 안에 들어 있는 세부 내용들은 모두 진짜예요. 그러니까 실제의 보고, 증거, 이론, 그리고 빅풋과 예티에 관한 역사적인 목격담을 남긴 사람들의 이야기를 인용했다는 점에서 진짜라는 거죠. 「예티 연구」에서 우리가 논란의 여지가 있는 주제에 관해 뭔가 열광적인 해석을 내놓았다는 점에서는 유죄일 수 있지만, 어떤 것의 이론적 돌파구가 생기는 과정은 원래 그런 거잖아요, 그렇죠?

브라이언 맥멀런 조시는 「예티 연구」가 진지하게 보이면서도 최소한 약간은 세련되어 보이기를 원했어요. 가령 『파퓰러 사이언스』처럼요. 반면 데이브는 이 잡지가 진짜 학술 저널처럼 보이기를, 즉 세련미 따위는 깡그리 무시하기를 원했어요. 그래도 이 잡지가 진짜처럼 보여야 한다는 점에는 모두가 동의했죠. 단순히 패러디나 농담처럼 보여서는 안 된다고요. 저는 1970년대에 유행하던 폰트를 고른 다음,

☆ 캘리포니아 대학 샌디에이고 캠퍼스의 도서관 사서가 정말로 그렇게 착각한 나머지, 제17호를 〈마리아 바스케스 병장〉에게 도로 보내면서 〈귀하의 우편물을 실수로 뜯어 보아 죄송하다〉고 덧붙인 메모가 나와 있다.

243

대략 24년 동안은 결코 디자인이 바뀐 적이 없었던 잡지처럼 보이게
만들려고 했어요. 우리는 옛날 광고를 잔뜩 스캔하고, 텍스트를 일부
수정해서, 예티 연구 잡지의 구독자를 겨냥한 광고를 만들었어요. 저는
대학에서 상한 우유 같은 냄새가 나는 지질학 교과서를 사용한 적이
있었죠. 이 디자인을 하면서 그 냄새를 계속 염두에 두고 있었어요.

데이브 에거스　　조시가 「예티 연구」를 작업하는 사이, 우리는 다른
온갖 종류의 작업을 다른 사람들에게 의뢰하기 시작했죠. 필라르
페레즈는 제목이 그냥 「봉투Envelope」인 아트 샘플러를 작업하기
시작했죠. 원래 같으면 『맥스위니스』로 갔을 법한 소설 가운데 일부는
소설로만 구성된 주간지 스타일의 「언파밀리어」에 수록했고요.
그다음으로 이 꾸러미에는 더 기묘한 요소들이 있었어요. 「빨간색
자동차와 농어」가 언제 떠올랐는지는 생각이 나지 않지만, 저는 이
호에 그게 들어가야만 한다고 생각했어요. 저는 826 발렌시아 출신
가운데 한 명인 브라이언 맥긴에게 이메일을 보냈죠. 그때 그는
맥스위니스에서 인턴으로 일하고 있었는데, 저는 그에게 수백 대의
빨간색 자동차 사진을 찍어 오라고 부탁했어요. 그 아이디어에 저는
웃음을 참을 수가 없었죠. 오로지 두 가지, 그러니까 빨간색 자동차
사진하고 농어 사진으로만 이루어진 잡지를 누가 만든다고 한 번
생각해 보세요. 제 생각에 그 호는 독자가 아주 많지는 않을 것 같았죠.

브라이언 맥긴　　제 임무는 빨간 자동차가 보일 때마다 스냅 샷을 찍고,
그 차의 위치를 적고, 그걸 보는 제 기분이 어땠는지를 서술하는
거였어요. 제가 이 일에 자원한 것은 편집 회의 때였죠. 사진을 3백
장쯤 찍고 났을 때, 저는 그걸 데이브에게 가져갔어요. 거기다가 온갖
엉뚱한 장소에 놓인 농어 사진을 가끔 하나씩 섞어서는 「빨간색
자동차와 농어」를 만들었죠.

조던 배스　　제가 17호에 관해서 처음 들은 건 제가 2005년 1월에
크리스마스 휴가를 얻어서 집에 왔을 때였어요. 데이브는 저하고
〈로켓〉이란 별명으로 통하던 클레어라는 인턴을 짝지어 내보내면서,
「빨간색 자동차와 농어」에 들어갈 만한 농어를 한 마리 구한 다음,

제17호의 일부인 「빨간색 자동차와 농어」는 마치 리본 태커 탤버트 앤드 로이라는 법률 회사에서 마리아 바스케스 병장에게 보낸 편지처럼 보이게 만들어졌다. 이 편지는 여러 장의 사진들이 여러 페이지에 걸쳐 나와 있는 형태로 이루어졌다. 각각의 사진에는 빨간색 자동차 또는 농어 또는 양쪽 모두의 사진이 두드러지게 나와 있다.

그놈을 다양한 각도에서 찍어 오라고 하더군요. 우리는 사무실 근처 미션 디스트릭트에서 농어를 찾아 돌아다녔지만 구할 수가 없었고, 그래서 대신 틸라피아를 한 마리 샀어요. 그래서 그 사진에 나온 농어는 사실 틸라피아예요. 어시장에서 일하던 양반 말이, 그 두 가지가 서로 가까운 종이고 생김새도 비슷하다더군요. 우리는 오후 내내 걸어 다니면서 그 물고기를 여러 가지 물건 위에 놓아 보았어요. 월그린스 앞에 있는 배트모빌 장난감이며, 돌로레스 파크에 있는 물건들 같은 것들에요. 제 생각에는 비닐 포장재 덕분에 부패가 방지된 것 같기는 하지만, 우리는 그 물고기를 너무 많이 만지거나, 또는 뭔가에 직접 갖다 대고 싶지는 않았죠. 금방이라도 비닐이 터지거나 꼭 어떻게 될 것만 같은 그 물고기 비닐 봉투를 들고 다니며 사람들의 자동차에

올려놓으니 정말 조마조마한 기분이 들더군요. 나중에 그 물고기를 어떻게 했는지는 기억도 나지 않네요.

데이브 에거스　　그사이에 이바니 토머스는 취침 자세에 관한 책을 작업하는 중이었어요. 제 생각에는 바로 그즈음에 제가 그녀와 이 호에 들어갈 카탈로그에 관한 이야기를 나누기 시작한 것 같아요. 원한 적도 없는데 우편으로 날아오는 무작위 광고지의 일종 같은 것에 대해서요. 우리의 아이디어는 그 카탈로그에 수백 가지 종류의 선물 바구니를 선보이는 대신, 거의 차이가 없는 각각의 바구니를 만드는 거였어요. 정말 웃겨서 죽는 줄 알았죠. 1백 가지나 되는 제품 사진을 찍는데, 거기서 달라진 것이라고는 바구니의 왼쪽에 있던 소시지가 오른쪽으로 옮겨진 것밖에는 없을 거니까요. 그다음부터는 이바니가 이 일을 맡았죠.

이바니 토머스　　여기서의 목표는 세상에서 가장 지저분하고, 가장 식욕을 돋우지 않고, 가장 멋없는 선물 바구니를 만드는 거였죠. 우리는 상점의 통로를 이리저리 오가며 우울하거나 기묘하게 생긴 것들은

「티롤리언 하비스트*Tyrolean Harvest*」의 소시지 선물 바구니 카탈로그의 전형적인 한 대목을 펼친 모습. 인쇄소에서는 사고로 중철을 빼먹어 버리고 말았다. 각각의 소시지 선물 바구니 사진에는 사실상 똑같은 제품들이 들어 있다. 차이가 있다면 제품들이 놓인 순서뿐이다.

모조리 사들였어요. 장식용 리본도 일부러 가장 심심하고, 축하의
느낌이라고는 전혀 보이지 않는 것으로 골랐죠. 손만 대면 바스러지는
잔디 깔개도 일부러 안쓰럽고 칙칙한 회색으로 골랐고요. 바구니 자체는
두 개의 구획으로 나뉘는데, 각도를 제대로 잡기만 하면 마치 커다란
엉덩이처럼 보여요. 고기와 발라 먹는 소시지는 사무실 옆에 있는
세이프웨이 슈퍼마켓에서 구입했지만, 거기다가 우리가 직접 도안해서
이력서 용지에 인쇄한 티롤리언 하비스트 라벨을 접착제로 붙여서
특별한 물건으로 만들었죠. 이 카탈로그의 광고 문구는 제가 제일
좋아하는 구절에서 직접적으로 영감을 얻어서 만들었어요. 바로 재즈
가수 줄리 런던의 베스트 CD에 들어 있는 해설지에 나오는 구절이죠.

> 『웹스터 제9판 무삭제 사전』에서 〈관능적인〉이라는 단어를
> 찾아보시라. 그러면 여러분은 줄리 런던의 대략적인 모습을 보게 될
> 것이다. 세련되고, 암시적이고, 어루만지는 듯한…… 그녀의
> 벨벳처럼 부드러운 노래 방식은 달조차도 뜨지 않는 밤에 칵테일,
> 촛불, 담배의 모습을 속삭여 준다. 그녀는 노래하는 것이 아니라
> 유혹하는 것이며, 어떤 남자도 줄리 런던이 그를 갈망하고 있음을
> 차마 의심하지 않는다. 이 앤솔로지에 런던의 훌륭한 노래를 딱
> 18곡만 담으려는 것은 마치 샴페인에서 거품을 건져 내려는 것과도
> 비슷했다. 그녀는 일급의 작품을 수없이 녹음한 바 있기에,
> 감식가로서는 그토록 많은 진주를 그냥 두고 넘어가는 것이
> 고통스러울 수밖에 없었다.
> —어윈 추시드, WFMU, 뉴저지 주 이스트오렌지

저는 각각의 선물 바구니를 묘사하는 과정에서 이와 마찬가지로
감격스러운 과장법과 부자연스러운 은유를 만들어 내기 위해서 정말
열심히 노력했어요. 심지어 이렇게 직접 인용까지 다니까요. 〈사람들이
티롤리언 하비스트의 클래식 크리에이션즈 육류 및 제과 선물
바구니를 구입하는 이유를 단 한 가지로 설명하라는 것은 마치
샴페인에서 거품을 건져 내려는 것과도 비슷한 일입니다.〉

데이브 에거스 이 호에서는 한 가지 희망은 그 꾸러미 속에 우리가
어떻게든 만들어 보고 싶었던 잡지의 원형이 될 만한 것들이 몇 가지

들어 있었다는 점이죠. 「언파밀리어」는 소설로만 꾸며진 주간지를 위한
원형이었어요. 우리는 그런 것이 어떻게 생겼는지를 보여 주기를 원했을
뿐입니다. 「봉투」도 마찬가지였어요. 즉 미술 잡지를 위한 원형이었죠.

크리스 잉　인턴이었던 저는 「봉투」에 찍는 아티스트 이름의
레터링을 담당했죠. 일라이가 갖고 있던 알파벳 고무인을 이용한
거였어요. 하지만 어느 정도 예상한 대로, 그 고무인에는 중요한 철자가
몇 가지 빠져 있었어요. 제 생각에 거기서 P자는 사실 R자를 잘라 내서
만들었을 거예요.

브라이언 맥멀런　2004년 말에 데이브는 저에게 이 호에 들어갈 허구의
우편물을 만들어 달라고 부탁했어요. 일단은 제작비가 저렴해야만 했고,
또 두 달이라는 시간 동안에 만들 수 있는 것이어야만 했죠. 유일하게
내세운 규칙은 그것뿐이었어요. 제가 처음 떠올린 생각은 주문 제작된 긴
양말 한 켤레를 포함시키는 거였어요. 마치 그 양말이 〈이달의 옷 클럽〉의
최신 선정 제품이라도 되는 것처럼. 그러니까 4월에는 긴 양말,
5월에는 반바지, 6월에는 땀복 바지, 이런 식인 거죠. 각각의 옷은 미니
카탈로그와 함께 봉지에 밀봉된 상태로 제공되어서 판매를 촉진할
거였어요. 하지만 주문 제작 양말이 너무 비싸다는 걸 알게 되자 저는
아예 팬털레인Pantalaine에 관한 아이디어를 떠올렸죠. 이건 중저가의
〈다인용 의류〉, 즉 2인 이상이 동시에 입을 수 있도록 만든 의류를 만드는
브랜드예요. 저는 이후 몇 주 동안 옷에 대한 아이디어를 브레인스토밍
했고, 이해심 많고 협조적인 제 아내 케이티며 열댓 명의 재주 있고
너그러운 친구들과 함께 그 옷을 만들었죠. 광고지의 문구와 디자인을
위해서 저는 일요일자 신문의 광고지를 들여다보고 만져 보았어요. T. J.
맥스나 시어스에서 1억 부씩 찍어서 미국의 모든 우편함에 집어넣는
종류의 광고지 말이죠. 제가 전달하고 싶었던 메시지는 아주 간단했어요.
팬털레인은 가족 소유의 회사이며, 어디서나 입을 수 있는 가장 신뢰할 수
있고 가격이 저렴한 다인용 의류 제품들을 자랑스럽게 미국에
제공한다는 거였죠.

일라이 호로비츠　우리는 L. A.에 있는 레드캣 극장에서 열린 제2회

제17호에서 결국 빠진 「골판지 미니어처
애호가」의 초안. 이 정기 간행물 — 판지
상자의 미니어처 모형을 만들 수 있도록
자르고 접을 수 있는 판지 쪼가리 형태의
월간지 — 은 이 호를 인쇄하기 직전에 우
편물 꾸러미에 덧붙여진 골판지를 이용하
기 위해서 만들어진 것이다.

〈세계를 설명하다The World, Explained〉의 밤에서 팬털레인의 봄 상품인지, 아니면 가을 상품인지 정확히는 알 수 없는 상품 — 어쩌면 사시사철용 상품일 수도 있고요 — 을 처음으로 선보였죠. 모델 중에는 작가인 살바도르 플라센시아와 트리니 돌턴과 아티스트 매트 그린이 있었죠. 그야말로 수천 명이 동원되었다니까요. 저는 몇 가지 내레이션을 덧붙였죠. 대개는 가벼운 말장난 그리고 패션에 관한 헛소리처럼 들리는 이야기였어요.

조던 배스　　제가 2005년 6월에 다시 돌아와 보니, 이 호는 이미 인쇄소로 넘어갔더군요. 하지만 「골판지 미니어처 애호가Corrugated Miniaturist」는 빠져 있었죠. 제가 「골판지 미니어처 애호가」를 무척 좋아했는데도 말이에요.

브라이언 맥멀런　　저는 마지막 순간에 가서야 「골판지 미니어처 애호가」를 구상했어요. 이건 판지 상자로 모형 만들기를 좋아하는 애호가들을 위한 정기 간행물이었죠. 그때는 데이브와 앨리가 우편물 꾸러미에 판지를 끼워 넣기로 이미 결정한 다음이었죠.

일라이 호로비츠　　꾸러미에 판지를 넣어야 하는 이유는 우선 내용물이 구겨지지 않게 하기 위해서였고, 또한 바코드와 가격 정보를 표시하기 위해서였어요. 하지만 판지를 텅 빈 채로 내버려두고 싶지는 않아서, 우리는 브라이언에게 주말 사이에 뭔가를 생각해 오라고 했고, 그는 결국 아이디어를 떠올렸죠. 하지만 그 「골판지 미니어처 애호가」 아이디어는 너무 시대를 앞서간 작품이었죠.

브라이언 맥멀런　　저는 그게 이미 인쇄소에 넘어갔다고 생각했고, 일라이는 이미 가제본을 갖고 있었는데, 그 상황에서 데이브가 점잖게 끼어들었어요. 그는 친절하게도 그 콘셉트를 칭찬했으며, 심지어 나중에 다시 한 번 만들어 보자고 저한테 제안하기도 했어요. 하지만 그 내용은 그보다 구체적일 필요가 있다고 지적하더군요. 그러니까 단순히 DIY 미니어처 판지 상자보다는 오히려 시사 문제와 더 연관이 되어 있어야 한다고요.

아코디언 식으로 접힌 팬털레인 전단지.
2인 이상이 동시에 입을 수 있는 다양한 의
류를 광고하고 있다.

☆ 이 장난이 적중했는지 2006년에 한국의 어느 인터넷 뉴스 매체에서도 이를 〈진짜〉 상품으로 오해하고 해외 토픽으로 소개한 바 있다.

조던 배스 우리는 예전 사무실 뒤쪽 방에서 회의를 열었죠. 모두들 아이디어를 내놓았어요. 유용성, 주제별 분류, 너무 괴짜 같지는 말 것 등의 몇 가지 지침도 있었죠. 이메일을 찾아보니 이 회의는 7월 28일에 있었고, 그날 저는 의견이 달랐던 어느 인턴에게 수동 공격적 메시지를 하나 받았죠.(《그 아이디어를 얘기했더니 데이브는 좋아하더군요. 혹시 다른 일을 시키실 거면 알려 주세요. 저는 지금 사실 확인 업무를 맡고 있는데, 아마 별도로 시간을 낼 수 있을 거예요.》) 〈신속한 수화물 검색을 위한 체크리스트Citizen's Insertable Swiftness Manifest〉는 바로 그날, 회의가 끝나고 제가 작성해서 그날 밤에 데이브한테 보낸 거였어요. 다음 날 그는 이걸 직접 내놓더군요. 그는 이게 〈최대한 추하게〉 보이기를 원했어요. 제 기억에는요.

일라이 호로비츠 인쇄 날짜가 다가오자, 우리는 이 인쇄 중개업자하고 시험 삼아 거래해 보기로 결정했어요. 가격은 좋았고, 바로 그 시점에는 굳이 극적인 거래처 이전을 하고 싶지는 않았죠. 저는 모든 인쇄가 한곳에서 이루어졌으면 좋겠다고 생각했지만, 어느 것도 확실히 알고 있지는 못했어요. 인쇄 중개업자와의 제 경험이 바로 그거였죠. 결코 어느 것도 확실히 알고 있지는 못했어요. 나와 실제의 물리적 대상 사이의 분리가 너무 과도했던 거죠. 너무, 정말 너무 재미가 없었어요. 이 호의 인쇄 과정은 말이에요.

데이브 에거스 하나부터 열까지 우편물 형태를 취하고 있었기 때문에, 우리는 우편물 주소와 수신자를 생각해 내야만 했어요. 그래서 마리아 바스케스 주니어 병장이 나온 거죠. 특히 거기서 〈주니어〉라는 부분을 보면 지금도 웃음이 나와요.

일라이 호로비츠 그 모든 우편물은 마리아 바스케스에게 가는 것으로 되어 있었어요. 물론 가공의 인물이지만 그 주소는 진짜였어요. 바로 버지니아에 계신 제 부모님 댁 주소였거든요. 아마 이 사실을 부모님께 미리 알려드린 적은 없었던 것 같아요. 그리고 굳이 그래야 한다고 생각한

적도 없었던 것 같고요. 그런데 이 호가 배송된 직후부터 집배원이 이 호의 개별 내용물들을 부모님 댁으로 배달하기 시작한 거예요. 매일 오는 진짜 우편물하고 같이 섞여서요. 제 생각에는 우리 잡지 가운데 일부의 꾸러미가 배달 중에 터져, 그중의 편지와 카탈로그와 잡지가 다른 우편물 사이에 섞여 들여가서, 결국 진짜 우편물처럼 배달되는 것 같았어요. 사실 그 가운데 어떤 것도 진짜로 우표가 붙어 있지는 않았는데도 말이에요. 가끔은 다른 우체국에서 손상이나 배달 지연을 사과하는 메모를 덧붙여 보내기도 했어요. 우리 부모님께서는 말 그대로 그런 우편물을 수백 통이나 받으셨죠. 집배원도 무척이나 어리둥절해 하더래요. 마리아 바스케스라는 사람이 댁의 지하실에 살고 있는 건가요? 그런데 왜 이렇게 인기가 좋은 거죠?

애미티 호로비츠(일라이의 어머니) 마리아 바스케스 병장이요? 처음에는 누가 주소를 잘못 알았나보다 생각했죠. 혹시 알링턴에 그런 이름을 가진 사람이 있나 전화번호부를 찾아보았더니 한 명이 나오더군요. 하지만 그리로 전화를 걸어 보니까 불통인 거예요. 그러다가 하루 이틀 뒤에 편지가 또 하나 오더니, 그리고 또 하나가 더 오더군요. 결국 저는 그 여자가 도대체 누구인지 알아내서 이걸 모두 보내 버려야겠다 결심하고는 그 편지 봉투를 열어 보았죠. 그런데 그 안에 들어 있는 사진이 너무나도 〈맥스위니스〉스러운 거예요.

하이디 메러디스 제 생각에는 사람들도 이 17호에 뭐가 들었는지를 똑바로 알아채기가 무척이나 힘들었을 것 같아요. 죽이는 내용이 많이 들어 있기는 한데, 정확히 분간할 수는 없는 거죠. 서점들은 정말이지 어떻게 해야 할지 몰라서 난감해했어요! 일라이와 저는 이메일을 써서 (배본 업체 측에서 잡지를 주문한 서점에 그 이메일을 모두 전달했어요) 이번 호를 어떻게 진열해야 할지를 코치해 주었죠. 일부 서점에서는 그 호를 아예 열어서 내용물을 전시했지만, 그렇게 하면 너무 너저분하고 흩어지기 쉬워서 상당수의 서점에서는 아예 포기해 버렸어요. 결국 반품이 많이 들어오다 보니 우리는 18호부터는 다시 〈정상적인〉 포장으로 만들겠다고 서점에다가 최대한 다짐해야 하는 지경에 이르렀죠.

『새 여친에게, 어, 네 이름이 뭔진 모르겠지만』

트리니 돌턴 & 리사 와그너 편저 (2005)

(맞은편) 케빈 크리스티의 아트워크.

트리니 돌턴　　고등학교 선생 노릇은 저의 소명이 아니었죠. 하지만 아이들의 창의성과 유머가 무척 마음에 들어서 그걸 기록해 보고 싶었어요. 물론 잘못하면 제가 감옥에 갈 수도 있으니 가급적 문제가 되지는 않는 방법으로요. 저는 교사 겸 경찰의 페르소나를 혐오스러워 하지만, 물론 〈예외〉도 있어요. 아이들이 비밀 낙서 만드는 걸 봤을 때죠. 저는 참견을 잘하는 성격이고, 그렇기 때문에 재미있는 일이 일어나는 거죠. 10대의 멜로드라마 같은 거요. 저는 임시 교사로 뛰는 도중에 무자비하게 낙서를 압수했죠. 그러고 과제를 끝낸 아이들에게는 마음껏 그림을 그려도 된다고 했어요. 왜냐하면 미술 예산이 전혀 없었거든요. 제발 미술 실기 과목을 부활시켰으면 좋겠어요! 10대는 어찌나 더럽게 재능이 넘치는지 정말 홀딱 반하게 되죠. 때때로 아이들은 저한테 특별한 그림을 그려 줬어요. 유니콘과 포케몬 같은 거요. 제 마음에 든 작품 중에는 볼펜으로 그린 교도소 스타일의 장미 그림이 있는데, 그걸 그린 여자애는 조폭인 아버지한테 배웠다고 하더라고요. 그리고 베트남계 남자애가 매일같이 그려 대는 황당무계하고도 위험천만해 보이는 수리검과 무기도 있고요. 저는 이 걸작들을 바인더 3개에 모아 놓은 다음, 학생들에게 제가 그런 컬렉션을 가졌다고 이야기해 주었어요. 그랬더니 애들이 무척 자랑스러워하더군요. 저는 그걸 낙서 미술관이라고 불렀죠. 아이들은 거기에 홀딱 빠졌죠. 그러다가 리사가 책을 만들자는 아이디어를 내놓았고, 우리는 거기서 고른 낙서들을 약간 특이한 범주에 따라 분류했죠. 가령 〈실연과 깨짐〉, 〈무기와 폭력〉, 〈섹스〉, 〈로큰롤〉처럼요. 그러고 나서 우리는 낙서 더미를 우리가 좋아하는 아티스트들에게 줘서 작품의 영감으로 삼도록 했죠. 제가 수업을 확고히 장악하면서, 낙서 압수는 줄어들게 되었어요. 저는 가르치는 실력이 더

255

제이슨 할리의 아트워크.

늘어났죠. 하지만 낙서가 날아다니던 그 혼돈의 나날이 그립기도 해요.
종이 총알 뱉기는 〈엄금〉, 낙서는 〈환영〉! 일단 가르치는 기술을 체득하게
된 다음부터는 낙서를 용인할 수가 없게 되더라고요. 그거야말로 수업
시간을 완전히 허비하는 셈이니까요. 그래서 저에게는 낙서가 시간의
특별한 창, 일종의 망각, 아이들과의 동지애를 상징하는 거죠. 가령
이렇게 말하는 거예요. 야, 나도 쿨하다고, 나도 낙서를 좋아한다고. 여기
가만 앉아서 너네한테 잔소리하느니 차라리 낙서를 하겠다.

일라이 호로비츠 저는 이 프로젝트에 관해 여러 〈원칙들〉을 갖고
있었어요. 콘셉트들을요. 이건 미술 서적이 아닌, 유물이었죠. 그게
뭔지 말해 주지는 않는 거예요. 다만 〈그런〉 것뿐이죠. 결국 테두리도
없고, 캡션도 없고, 표제지도 없고, 서문도 없는 거예요. 또 우리는 이걸
아티스트들을 향한 특별한 도전으로 제시하지도 않았어요. 가령 〈이건
아이들이 그린 낙서예요. 그리고 이건 아티스트들이 거기에 대답해서
내놓은 거고요〉 하고 말하진 않았죠. 모두가 뒤섞였죠. 동일한
토대에서요. 저는 사람들이 이 책을 펼쳤을 때, 자기가 뭘 보고 있는지
쉽게 확신하지 못하기를 바랐어요.
이 책을 만들기 위해 우리와 작업했던 아티스트 가운데 몇몇은
나중에도 종종 함께 작업했어요. 레이철 섬터, 제이컵 매그로 미켈슨,
리 헤이즈, 제이슨 할리 등이 그랬죠. 리사가 학생들을 가르치는
패서디나 아트 센터는 우리와 일한 일러스트레이터들을 보내 줬던

훌륭한 파이프라인이었죠. 뛰어난 아티스트이면서 책까지 읽고, 디자인 감각도 있고, 진짜로 근면한 사람들을요.

리사 와그너　　이 책을 만들자고 생각했던 날 밤이 기억나네요. 저는 낙서에서 영감을 얻은 드로잉 책을 만들자는 제안과 함께 대충의 PDF 레이아웃을 데이브한테 보냈어요. 워낙 빨리 답장이 와서 아마 딱 좋은 시간에 딱 좋은 아이디어를 내놓았던 건가 했던 기억이 나요. 맥스위니스는 이런 식으로 뭔가를 붙잡는 데에 능하죠. 저는 트리니가 L. A.에서 임시 교사로 일하는 동안 수집·압수한 낙서 기록물을 이용하고 싶어서 안달이 났어요. 트리니가 색색의 프리젠테이션용 바인더에다가 담아 놓은 그 컬렉션 모두를 저에게 건네주었을 때가 기억나네요. 한 친구와 패서디나에서 점심을 먹던 중이었죠. 트리니는 우리 옆에서 물만 좀 마셨어요. 그때 쇼핑백에 담긴 낙서 바인더가 제 발에 닿아 있었죠. 하마터면 그걸 잃어버릴 뻔했어요. 저는 낙서 전문 잡지인 『파운드Found』*의 제이슨 비트먼하고도 이야기를 한 상태였어요. 제이슨 할리와 저는 그와 실버레이크에서 커피를 마시면서 그 잡지의 낙서 기록물을 살펴보기로 했죠. 하지만 우리는 결국 트리니의 기록물로 돌아왔어요. 낙서를 한군데에 집중시키는 것이 좋다고 보았고, 또 한편으로는 트리니와 또다시 공감하고 작업하는 것이 (이전에도 몇 가지 프로젝트를 함께 한 적이 있었어요) 완벽하게 훌륭하게 보였죠. 시카고까지 비행기를 타고 가서, 『파운드』의 낙서가 가득 담긴 주머니들을 뒤지는 것은 힘든 일이었어요. 하지만 제이슨 할리 역시 워낙 만만찮고도 적극적이며, 창의적인 생각을 계속해서 토해 내는 사람이었죠. 저는 낙서가 가득 들어 있는 우편 행낭으로 꽉 찬 커다란 창고며, 그 안의 흐릿한 조명이며, 흰 장갑이며, 플래시 불빛을 계속 상상했어요. 제이슨 할리는 저와 함께 맥스위니스를 만나려 L. A.에서 차를 타고 가는 동안, 차 안에서 그 책에 실린 세 번째 펼친 면(파리마Parima)을 작업했어요. 우리는 샌타크루즈에 잠깐 들렀죠. 친구인 킴도 만나고, 킨코스에서 복사를 좀 더 하고, 거기 있는 화이트를 이용하고, 아이디어를 담은 책 날개가 달린 가제본 책을 만들고, 일라이한테 전화도 하고요. 저는 샌프란시스코까지 차를 타고 가는 동안 작업을 더

☆　『파운드』는 2001년부터 미국에서 발행되는 부정기 간행물로 일상에서 흔히 찾아볼 수 있는 메모, 낙서, 사진 등을 수록한다.

하라고 제이슨을 쪼아 댔죠. 그래서 그 파리마 펼친 면은 전부 다 차
안에서 그린 거예요.

어느 날 밤에 일라이, 트리니, 제이슨하고 같이 맥주를 마시고 피자를
먹으며 1차 편집을 했죠. 어떻게 편집해야 하는지를 놓고 온갖
변변찮은 아이디어로 고민한 다음이다 보니 실제 편집 작업은 오히려
쉬워 보이더군요. 일라이는 훌륭한 편집자예요. 젊은 사람치고는
솜씨가 좋죠. 일라이는 우리 게스트하우스에서 잤는데, 아침에 저는
그가 마치 황무지의 시인a Moor poet처럼 우리 마당을 돌아다니는 걸
보았죠. 워낙 신동이고, 호기심 많고, 머리가 확확 돌아가는
사람이었죠. 그와 함께 일하기가 즐거웠어요.

뉴욕과 브루클린의 여러 건물 꼭대기 층에 있는 작업실까지 가서
아티스트들을 만나느라 수없이 계단을 오르던 기억이 나네요. 조너선
로젠의 작업실은 고워너스 운하에 있었는데, 제 기억에는 상당히
걸어가야 했어요. 냄새도 났을 거예요. 그때가 8월이었으니까요. 저는
마침 임신 상태였고, 숨이 차서 택시를 타야만 했죠. 리앤 섀프턴은
뉴욕의 6번 가에 엘리베이터도 없는 작업실에 있었어요. 그녀는
아일랜드에 머물 때에 직접 만든 옷에 관해 이야기해 주었고, 저는
그거 참 멋지다고 생각했죠. L. A.에서는 차를 타고 작업실을
돌아다니면서 낙서 뭉치를 사람들에게 나눠 주었죠. 클레이턴 부부는
저를 위해 자기네 화장실을 청소해 두었어요. 제이컵과 조엘은 자기네
아트워크를 걸쇠 달린 작은 나무 상자에 넣어서 제 작업실에 갖다
주었죠. 마크 밀러는 냉장고의 야채 보관실에 과자를 가득 담아 놓고
있더군요.

커버는 제가 패서디나에서 있었던 로즈 볼 중고 물품 교환 시장에서
찾아낸 옛날 공학 책에서 영향을 받은 거였어요. 그 책은 아직 인쇄
중개업자가 갖고 있죠. 저는 이 책의 둥글게 만든 모서리가 마음에
들어요. 그 수수께끼 같은 모양새도 마음에 들고요. 마치 독자가
해독해야 하는 비밀 암호처럼 보이잖아요. 그 암호를 해독하는 유일한
방법은 낙서를 연구하고, 책을 앞뒤로 샅샅이 읽어 보고, 그림과 글을
맞춰 보고 연결짓는 것뿐인 듯 보이고요.

(맞은편) 『새 여친에게』에 수록된 여러 아
티스트의 펼친 면 모음.

첫 번째 줄:
페이퍼 래드, 크리스천 & 롭 클레이턴, 페
이퍼 래드, 조엘 마이클 스미스.

두 번째 줄:
리 헤이즈, 제이슨 할리, 그리고 익명의 학생.

세 번째 줄:
리앤 섀프턴, 제이슨 할리, 제이슨 할리, 그
리고 익명의 학생.

네 번째 줄:
알렉스 모라노(학생), 제이슨 할리,
마사 리치, 마르셀 자마.

마크 앨런 밀러.

실용서 시리즈 『애기야』 리사 브라운 (2005)

리사 브라운의 실용서 시리즈 『애기야』 처음 네 권의 커버.

리사 브라운　　이 책들에 대한 아이디어를 얻게 된 것은, 제 컴퓨터의 하드 드라이브가 고장 나는 바람에 그걸 고칠 때까지 기다릴 무렵이었어요. 무작정 기다리자니 지루하더라고요. 그래서 지루함을 주제로 자유 연상을 하다 보니, 이런 생각이 들더군요. 〈진짜로 지루한 게 뭔지 알아? 애기야. 가령 애기한테 책을 읽어 줘야 한다고 생각해 봐. 『잘 자요, 달님』이나, 그 빌어먹을 놈의 『토끼를 토닥이자』☆를 한 번만 더 읽어야 한다고 생각만 해도 그냥…….〉

하지만 그런 책이 아니면 대신 뭘 읽지? 칵테일에 관한 책이었죠, 물론. 이미 애기를 낳았으니, 저는 이제 술을 마실 채비가 되었거든요. 그렇게 해서 『애기야, 내 칵테일 좀 만들어 줘』가 탄생했죠. 그다음으로는 아침

☆　마거릿 와이즈 브라운의 『잘 자요, 달님』(1947)과 도로시 컨하트의 『토끼를 토닥이자』(1940)는 어린이 그림책의 고전이다.

『애기야, 내 차 좀 고쳐 줘』의 예비 스케치.

숙취에 관한 책이 나오는 게 논리적으로 당연했고요. 『애기야, 내 차 좀 고쳐 줘』는 자동차를 향한 우리 아들의 열렬한 사랑에 부응하려는 노력이었어요. 저는 그 주제에 관해서는 전혀 몰랐거든요. 그래서 『바보들을 위한 자동차 수리』라는 책을 참고해서 제 책에도 뭔가 그럴듯한 느낌을 더했죠. 『애기야, 내 은행 일 좀 해줘』는 전부 데이브의 아이디어였어요. 사실 저는 현금 인출기에 가는 걸 꺼리지 않거든요.

앞으로 나올 책도 더 있어요. 『애기야, 내 결혼식 좀 준비해 줘』하고 『애기야, 나 사랑 좀 하자』(솔직히 저는 〈애기야, 나 재미 좀 보자〉라고 제목을 붙이고 싶었는데, 어떤 사람들은 좀 노골적이라고 하더군요. 이런). 이 책들을 써서 얻게 된 한 가지 바람직한 결과는 이제 겨우 네 살 반인 제 아들이 상당히 그럴싸한 꼬마 바텐더로 자라나는 과정에 있다는 거예요. 마티니 셰이커를 다루는 솜씨가 특히 끝내준다니까요.

완성본의 두 페이지짜리 펼친 면.

맥스위니스 제18호 ⁽²⁰⁰⁶⁾

일라이 호로비츠 제 기억으로 이 호는 상당히 빨리 마무리해야
했어요. 인쇄도 북아메리카에서 했죠. 17호에 정말 시간이 많이
들었거든요. 이 호의 커버는 마분지를 썼는데, 장점이라면 쉽게 구할 수
있다는 것 그리고 저렴하다는 거죠. 원래 포장용 재료니까요.

크리스 잉 커버에 나온 미로를 실제로 풀 수 있는 것으로 만드는
일은 인턴 몇하고 제가 담당했던 기억이 나네요.

하이디 메러디스 이 호가 인쇄되기 직전에 그 미로 이미지를 본
기억이 나요. 하지만 그게 〈솟아오를〉 줄은 몰랐죠. 완성된 실물을 보니
무척 감동이었죠. 저는 「미궁Labyrinth」이라는 영화를 무척
좋아했는데, 그래서 더 감명을 받았던 건지도 몰라요.

일라이 호로비츠 어쩌면 이 커버의 미로야말로 제가 사용하고 싶었던
제작 기법 가운데 일부를 보여 주기에는 가장 좋은 이미지인지도
모른다는 생각이 들더군요. 가령 엠보싱 같은 기법이요. 미로는 제이슨
시가가 그렸어요. 그는 마침 근처에 살았는데, 미로를 좋아한다고
하더군요. 그에 관한 이야기는 초창기 인턴이었던 수잰 클라이드한테서
들었어요. 그가 깔끔하게 그린 만화 미로도 어디선가 봤을 거예요.
또 우리는 차례마저도 미로로 만들었죠. 또 각 단편 소설 첫 페이지
위에 차례에 나온 미로의 한 부분을 넣었어요. 그렇게 그 호에 수록된
단편 소설들 사이의 관계를 암시한 거죠. 내지의 미로는 커버 디자인을
이 호 전체로 확대하는 방법이었어요. 저는 각각의 단편 소설이 독자를
어디로 이끌어 가는지를 신중하게 생각했죠. 저는 이 호를 관통하는
비선형 경로에 관심이 있었어요. 단편집을 처음부터 끝까지 순서대로
읽은 적은 이제껏 한 번도 없었거든요. 그래서 이 커버는 이 호를
관통하는 다양한 길을 암시하려는 시도였어요.

조이스 캐럴 오츠 제 단편 「나쁜 습관Bad Habits」은 연장자들(부모, 또는 정치가)의 나쁜 습관으로부터 절연하고 싶은 미국의 젊은 세대에게 바치는 오마주였어요. 따라서 『맥스위니스』에 수록될 산문 소설로서는 딱 맞는 작품 같았죠. 이 잡지로 말하자면 서부 연안에서 일어난 놀라운 현상으로서 동부, 특히 뉴욕 시 쪽에서 대단한 관심을 일으켰거든요. 대평원이며 워싱턴 D. C.에서 멀리 떨어진 지역에서요.

로디 도일 지난 세기에, 그러니까 제2차 세계 대전과 「셰익스피어 인 러브」 사이의 어느 기간 동안 저는 교사로 일했죠. 하루는 누가 교실 문을 똑똑 두드렸어요. 저는 문을 열어 주었죠. 남자아이 하나가 서 있더군요. 「저는 새로 왔어요.」 그 아이가 말하더군요. 물론 제 단편 「새로 온 아이New Boy」에서는 그 한마디를 사용하지 않았어요. 들어갈 만한 데가 없었거든요. 하지만 바로 그 한마디 때문에 저는 소설의 영감을 얻게 된 거죠. 그 한마디를 들은 때로부터 무려 20년 뒤나 되어서요.

(맞은편) 제18호의 차례와 대니얼 오로스코의 「소모사의 꿈Somoza's Dream」의 첫 페이지. 제목 위에 있는 미로 모양 그림 문자는 이 단편 소설을 가령 크리스 에이드리언, 로디 도일, 넬리 라이플러, 필립 마이어 등의 단편 소설을 읽기 전이나 읽은 후에 읽어도 좋다는 사실을 작게나마 지시하려는 시도이다.

velvet curtain, listening to Mr. Walker speak. The little auditorium was full of cousins. Mother sat in the front row, her head lolling, falling asleep for one minute out of every five. When he finished speaking, as he walked backstage, I would catch him, wrap him in the curtain, and stab him as many times as I could.

"Calvert was a good boy," he said. Colm's hand went up in the audience—my siblings occupied the first five rows—but Cousin Dickie, sitting behind him, grabbed his hand and pushed it down. "We all miss him very much. He was a good boy. A good boy is to be missed, when he is gone. It reminds me of my youth, when I was a good boy, too. My papa used to tell me, 'You're a good boy. As good as they come, son.' I said it once to Calvert, too. 'You're a good boy, son.'" Oh, I wanted to stab him! I was practically licking the knife in anticipation while he mangled my brother's name, while he told tales, while his odious, invading cousins applauded his every third sentence, while he ducked and smirked and seemed to celebrate, not the anniversary of my brother's unspeakable rape and torture and murder, but the anniversary and the fact of his own absolute ascendancy over us. I tightened my grip on the handle while he bowed, and as he walked toward me I whispered it: "You are not the stepfather. There is a changeling in our mother's bed, but now he is leaving." He passed so close that I could smell him—catbox and cologne—and hear him muttering to himself. I raised the knife, but didn't let it fall. I felt faint and weak as I watched him walk away, his bottom swinging jauntily as he called for Cousin Dickie to attend him. I had to hold on to the curtain to keep from collapsing, knowing that my brothers and sisters were waiting for the screams and alarums that would signal our freedom, knowing that I had done nothing, that I would do nothing, and that we would forever and always do nothing.

SOMOZA'S DREAM

by DANIEL OROZCO

THE PRESIDENTE-IN-EXILE is falling.

He is scuttling through the dark. His bare foot steps into something cold and slick. His leg shoots forward. He skids. The ground beneath him is suddenly gone. Synapses fire, nerve bundles twitch, and he is falling. Muscles spasm in myoclonic response. His legs jitter under the sheets. Dinorah, lying next to him, crabs away. Then an alarm, sharp and jangly. He stirs, and his tumble ceases. He reaches for the clock, kills it. Through eye slits, a vast room takes shape in the chocolate dark. Drapes thick as hides cover ceiling-high windows. Morning light bleeds in. He snorts. He hawks, swallows. He awakes, knows now where he is. His room. This world. Today: Wednesday, September 17, 1980.

The Presidente-in-Exile rises.

In the bathroom, post-shower, post-shave. He steps on the spring scale. The needle flutters shyly below one-seventy-five. Not bad. He gives his belly a small-caliber-gunshot slap. "Not bad at all," he says.

WHOLPHIN no. 5.
DVD MAGAZINE OF RARE AND UNSEEN SHORT FILMS

NO.
5.
KUNG FU

DRUNK BEES

DRUMS AS TARGETS

GIANT PAPER AIRPLANES

"HOUSE HUNTING"
STARRING PAUL RUDD & ZOOEY DESCHANEL

WORLD-RECORD-SETTING, ONE-HANDED, BLINDFOLDED RUBIK'S CUBE CHAMPS

TREE-HANGING:
NO-FRILLS WORK-OUT IMPROVES YOUR HEAD-LOCK

✳
INSIDE:

SPEND A DAY WITH THE SUDAN LIBERATION ARMY

U.S. GOV'T STEALING HORSES FROM SHOSHONE GRANNIES

ANIMATED FAKE ROCK STAR VS. HEROIN-ADDICTED CARNIVAL MONKEY

SPANISH SCI-FI:
ALIENS HASSLE BOY, SPOIL ADOLESCENCE

WHOLPHIN no. 6.
DVD MAGAZINE OF RARE AND UNSEEN SHORT FILMS

NO.
6.
LIZARDS

JOHN CLEESE

LEE HARVEY OSWALD

GREAT WHITE SHARKS

RODDY DOYLE'S
"NEW BOY": MAKING NICE ON THE FIRST DAY OF SCHOOL

SASQUATCH HUNTERS
INTERDIMENSIONAL BIGFOOT APPEARS AT CONFERENCE

DANIEL HANDLER

COCKROACHES

INTOLERABLE GUY NEXT DOOR

✳
INSIDE:

RE-SCRIPTED SURREAL DATING WITH MICHAEL CERA

MINIATURE SEEING-EYE HORSE SEEKS SWEET KICKS FOR PROM

CHINESE THIRD GRADERS DABBLE IN AMERICAN-STYLE DEMOCRACY

SECRET TAPE
IN THE EVENT OF PRESIDENTIAL ASSASSINATION

WHOLPHIN no. 7.
DVD MAGAZINE OF RARE AND UNSEEN SHORT FILMS

NO.
7.
UFOs

BUBBLEWRAP

ROTOSCOPED ROLLERCOASTERS

FACE-OFF:
AMERICAN GRAY SQUIRRELS VS. BRITISH RED SQUIRRELS

A HALLUCINOGENIC POST-KATRINA NEW ORLEANS MASTERPIECE

NACHO VIGALONDO

CARSON MELL

BUMPER CARS

✳
INSIDE:

WILLIAM BURROUGHS ADAPTED BY GUS VAN SANT

BRAND NEW SCENES FROM SIERRA LEONE'S REFUGEE ALL-STARS

✳ A BONUS DISC WITH:

A SCIENTIFIC EXPERIMENT IN RETROCAUSALITY

BE A PART OF THE VERY FIRST INTERACTIVE DVD STUDY

WHOLPHIN no. 8.
DVD MAGAZINE OF RARE AND UNSEEN SHORT FILMS

NO.
8.
KIM JONG IL

CARLOS D.
FROM INTERPOL

JAMES FRANCO

FILMS FROM SWEDEN, ENGLAND, N. KOREA, & SILVER LAKE

PATHOPHOBIA

MARIA BAMFORD

CREED BRATTON OF "THE OFFICE"

BUZZCOCKS

PATRICK MARBER

✳
INSIDE:

LAUREN GREENFIELD'S AWARD-WINNING DOCUMENTARY SHORT: KIDS + MONEY

SHORT TERM 12 :
"BEST SHORT" AT 2009 SUNDANCE FILM FESTIVAL

SAM TAYLOR-WOOD'S SHORT STORY ADAPTATION "LOVE YOU MORE"

AN ANIMATED DOCUMENTARY FOCUSED ON DISPLACED KIDS OF PERU

『홀핀』 (2005)

데이브 에거스　　『홀핀』은 2003년 한 아이디어에서 시작되었죠. 당시
저는 스파이크 존즈와 함께『괴물들이 사는 나라*Where the Wild Things
Are*』를 작업하고 있었는데, 하루는 그가 저에게 앨 고어에 관한
다큐멘터리 영화를 보여 주더군요. 그런 영화가 있다는 건 한동안 알고
있었죠. 친근한 이미지를 만들기 위해 고어의 선거 사무소에서 그에게
제작을 의뢰했던 거니까요. 그래서 스파이크는 테네시로 가서 앨이며
그의 가족과 며칠을 함께 보냈죠. 그렇게 해서 나온 영화는 앨이야말로
그를 아는 모두가 아는, 바로 그 사람이라는 것을 보여 주었죠.
따뜻하고, 재미있고, 정이 가는 촌놈에 식구들의 사랑을 받는
사람이라는걸요. 그 영화에서 그는 심지어 바디 서프까지 해요.
스파이크와 그 영화를 보고 나서 이걸 많은 관객에게 보여 줄 수 있는
방법을 궁리했죠. 왜냐하면 고어의 선거 사무소에서는 결국 이 영화를
사실상 전혀 써먹지 않았거든요. 그래서 저는 스파이크에게 훗날의
『홀핀』하고 비슷한 뭔가를 해보자고 이야기했어요. 실제로 그 직후에
브렌트 호프하고도 이야기를 시작했죠. 저와 오래전부터 알던 사이인
그는 영화와 TV와 제작과 극작 쪽에 정통했으니까요. 결국 이 모든
대화로부터『홀핀』이 비롯되었죠.『홀핀』에는 스파이크의
다큐멘터리는 물론이고, 브렌트가 발견하고 큐레이트 하는 뛰어난 단편
영화들에 관한 이야기가 수록되었어요.

브렌트 호프　　마침 어느 영화제에 다녀오는 길이었어요. 거기서 최고의
영화들은 바로 이 특이하지만 완벽한 기법을 구사한 단편들이었죠.
데이브가 저한테〈왜〉냐고 묻더군요. 이렇게 멋진 영화들이 있는데, 왜
어느 누구도 그걸 잘 엮어서 배포하지 않느냐고요. 저는 대답을 못했죠.
이런 아이디어가 왜 먹혀들지 않는지에 대한 이유가 분명히 있을 거라고
생각했지만, 막상 그 이유를 이야기하려니 잘 모르겠더군요. 그래서 배포
매체를 직접 만들어 보기로 했어요. 우선 DVD 한 장을 채울 만큼 영화를

『홀핀』의 커버 템플릿의〈엑스〉자 디자인
을 위한 데이브 에거스의 스케치 세 가지.

270

충분히 찾아낼 수 있는지 알아봤어요. 다음으로는 이란에서 PAL 비디오테이프에 담아서 밀반출한 영화를 NTSC DVD로 옮겨 담는 방법을 알아냈죠. 그리고 「어니언The Onion」의 조 가든이 「천국으로 가는 계단Stairway to Heaven」을 거꾸로 부르는 사람의 모습이 담긴 DVD를 보여 줬어요.☆ 데이브는 패튼 오스왈트가 3분 동안 인상 쓰는 모습을 찍어 왔더군요. 한 친구는 「제퍼슨 가족The Jeffersons」☆☆의 터키어 버전을 보내 줬어요. 이쯤 되고 보니 이제 제가 할 일은 이 매체의 제목을 고르는 것뿐이었죠. 발음하기도 어렵고, 철자도 복잡하고, 하와이에 사는 해양 생물학자 몇 사람을 빼면 어느 누구에게도 사실상 아무 의미가 없는 단어를 고른 거예요.☆☆☆ 그리고 그 와중에 저는 데이브의 소개로 앨 고어를 만났죠.

데이브 에거스 몇 년 전에 고어를 만났을 때, 저는 그 다큐멘터리를 『홀핀』에 넣겠다고 이야기했죠. 그랬더니 만약 미국 대중이 그 영화를 보기만 했어도 자기는 분명히 당선되었을 거라더군요. 그 영화는 예전부터 지금까지 그가 어떤 사람인지를 매우 효과적으로 이야기해 주거든요. 영화의 힘을 한 번 생각해 보세요! 만약 그가 당선되었더라면 지금 우리가 사는 세상은 또 어떻게 달라졌을지를 생각해 보시라니까요.

카선 멜 저는 어느 중국 식당 건물 지하에 있는 작업실에서 일하고 있었죠. 그때 브렌트 호프가 전화를 걸어 『홀핀』 1호에 「작가」를 수록하고 싶다는 거예요. 그런데 바로 위층에서 전날 밤에 붉은 소스를 담아 놓은 통이 새서 밑으로 샜나 봐요. 결국 제 작업실 천장에서 소스가 떨어져 꼬박 1년 치의 그림 작품들을 버리고 말았죠. 청경채 다듬는 칼과 도마 소리가 요란한 상황에서, 망가진 작품을 들고 있는 저에게 그 전화가 왔죠. 그 덕에 이제 위층으로 작업실을 옮겼죠.

에밀리 도 『홀핀』에서 한 일들을 돌이켜 보면, 엄밀히 말해서 제 전공하고는 전혀 안 맞는 것이었어요. 대학을 졸업한 지 몇 달 만에 인문학 학위를 손에 쥔 상태로 스티븐 소더버그의 변호사 넷과 계약 조건을 협상하고 있었으니 말이에요. 저는 「왈리볼Walleyball」 같은 단편 영화를 제작했고, 설상가상으로 직접 출연해서 연기까지 했죠. 카메라 앞에서 우는

☆ 레드 제플린의 「천국으로 가는 계단」을 거꾸로 틀어보면 잠재의식 메시지가 들어 있다는 이야기가 유명하지만 물론 낭설에 불과하다.

☆☆ 「제퍼슨 가족」(1975~1985)은 미국 CBS에서 방영된 시트콤이다.

☆☆☆ 〈홀핀〉(고래＋돌고래)은 흑범고래와 병코돌고래 간의 잡종인 희귀종을 말한다.

것도 연기라고 한다면 말이죠. 25초 사이에 무려 눈물 세 방울을 흘린 그 기록은 아직 깨지지 않았어요. 엄마가 무척 자랑스러워하시더라고요.

브렌트 호프　에밀리의 우는 연기는 『홀핀』 2호에서 만나 보실 수 있어요. 저는 리얼리티 TV에 대한 일종의 고별 오마주로 울기 경연 대회를 한 번 열어 보고 싶었어요. 솔직히 말해서 대부분의 리얼리티 TV는 누가 더 빨리 우는지 경쟁하는 시합하고 다를 바 없잖아요? 처음 시도했을 때는 처참한 실패로 끝났죠. 우리는 미처 몰랐지만, 알고 보니 우리가 섭외한 L. A.의 배우들은 하나같이 다양한 항우울제를 복용하고 있었어요. SSRI(선택적 세로토닌 재흡수 억제제)가 그들의 눈물샘 자극을 얼마나 효과적으로 방지하고 있는지를 알고 나자, 그들 역시 우리 못지않게 깜짝 놀라더군요. 그들이 나중에 말한 것처럼, 가령 그들의 부모님이 끔찍한 교통사고라든지 뭐 그와 비슷한 일로 돌아가신다고 생각해도 그저 맨숭맨숭했다니까 말이에요.

데이브 에거스　원래의 패키지 디자인은 제가 했어요. 『맥스위니스』하고는 완전히 다른 모양으로 만들어 보자고 생각했죠. 그래서 세리프 위주의 정책에 반해서, 의도적으로 비(非)기하학적으로, 보다 현대적이면서도 쾌활하게 만들려고 시도했죠. 하지만 막상 인쇄해 보니 마음에 안 들더군요. 너무 아마추어 같은 느낌이었죠. 그래서 다시 자리에 앉아 새로운 탬플릿을 만들었죠. 『빌리버』의 경우 처럼 상징적이면서도 유지하기가 쉬운 탬플릿을 생각해 봤어요. 그 이후에는 일이 수월했고, 오히려 너무 쉬운 것도 같더군요. 『빌리버』는 아홉 개의 패널 그리드를 사용했고, 『맥스위니스』는 항상 엄격한 종류의 기하학을 유지했기 때문에, 이번에는 다른 아주 단순한 디자인을 스케치했어요. 저는 자리에서 혼잣말을 했어요. 거의 사용되지 않은 형태는 뭐지? 생각해 보니 바퀴와 원과 직사각형은 많이 사용했지만, 삼각형은 아직이더라고요. 그래서 종이 위에 X자를 그린 다음, 이게 제대로 먹혀드는지 보려고 쿼크로 한 번 작업해 봤죠. 이미지를 앉히기에는 까다로웠지만, 그래도 결국 제대로 되더군요. 제 생각에는 그 디자인이 충분히 내구성이 있고, 우리 직원 가운데 누구라도 혼자서 쉽게 유지할 수 있을 뿐 아니라 방 저편에서도 충분히 잘 보이고 눈에 띄었어요. 이런

몇 가지 목표가 커버 탬플릿을 만들 때 우리의 기본 목표였거든요.

크리스 잉　『홀핀』의 매 호마다 커버 탬플릿을 업데이트했던 문제의 직원이 바로 저였죠. 삼각형은 텍스트와 이미지를 앉히기에 이상적인 디자인이 아니었지만, 주어진 공간에 딱 들어갈 만한 개수의 철자로 이루어진 형용사를 사용해서 결국 문제를 해결했죠. 마치 분기마다 한 번씩 풀어야 하는 십자말풀이 같았어요.
매번 새로운 호를 제작하는 과정에서의 진짜 어려움이라면, 바로 고해상도의 이미지를 구하는 거였어요. 이 기회를 빌려 독립 영화 제작자들에게 한 말씀 드리고 싶네요. 제발 세트에서 사진을 더 많이 찍어 두세요! 화면 캡처는 아무래도 흐릿하고도 엉성하게 보일 수밖에 없어요. 삼각형 프레임 때문에 이미지를 고르기가 쉽지도 않은데 말이죠. 삼각형은 채워 넣을 공간이 너무 많아서 문제예요. 솔직히 털어놓자면 이미지에 흙이나 나무나 구름 같은 요소를 포토샵으로 집어넣은 적도 있다니까요.

바브 버셰　『홀핀』 1호를 판매하려는 시도는 어렵고도 불만족스러웠어요. 서점들은 DVD 잡지라는 하이브리드 콘셉트를 제대로 파악하지 못했어요. 〈그럼 이게 DVD인가요, 아니면 잡지인가요? 그러면 어디에 놓아 둬야 하나요? DVD 코너? 도서 코너? 아니면 잡지 코너요?〉 어느 전국적인 서점 체인의 잡지 구매 담당자는 우리 창간호에 대해서 유난히 적극적인 반응을 보였어요. 4천 부를 주문해서 자기네 서점마다 맨 앞의 잡지 코너에 놓겠다면서요. 정말 끝내주는 제안이었어요! 하지만 안 팔릴 경우에는 커버를 찢어서 폐기하자는 조건을 내걸더군요. 일반 잡지나 정기 간행물의 경우에 흔히 하는 것처럼요. 우리는 아무리 안 팔린 물건이라도 함부로 폐기하고 싶지는 않았어요. 그래서 잡지 구매 담당자 말고 DVD 구매 담당자에게 찾아갔는데, 그 사람은 고작 1백 부를 주문하더군요. 그때쯤 가서 저는 자포자기한 심정으로 차라리 새로운 배포처에다가 창간호를 시험 판매 해보자고 생각했어요. 우리는 대신 『홀핀』 1호를 『맥스위니』 18호에 번들로 묶어 주고, 또 『빌리버』의 특별 〈비주얼 호〉에도 번들로 묶어 주기로 했죠. 그랬더니 효과가 있었어요. 번들 판매 덕분에 일단 익숙해지고 나니, 서점에서도 『홀핀』을 DVD 시리즈로 주문하기 시작한 거죠.

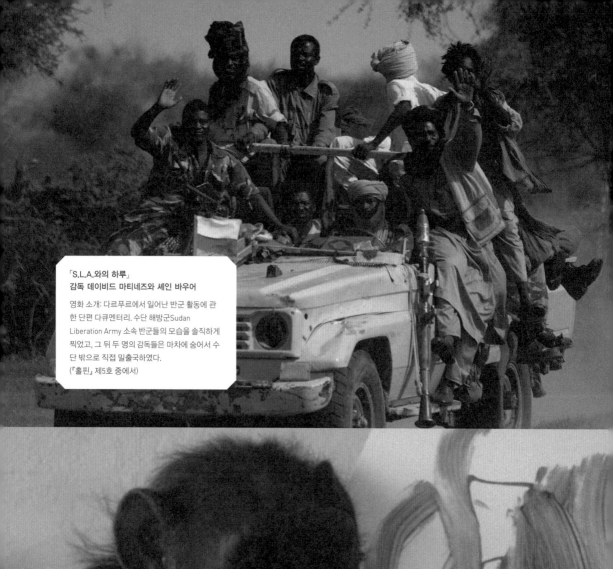

「S.L.A.와의 하루」
감독 데이비드 마티네즈와 셰인 바우어

영화 소개: 다르푸르에서 일어난 반군 활동에 관한 단편 다큐멘터리. 수단 해방군Sudan Liberation Army 소속 반군들의 모습을 솔직하게 찍었고, 그 뒤 두 명의 감독들은 마차에 숨어서 수단 밖으로 직접 밀출국하였다.
(『홀핀』제5호 중에서)

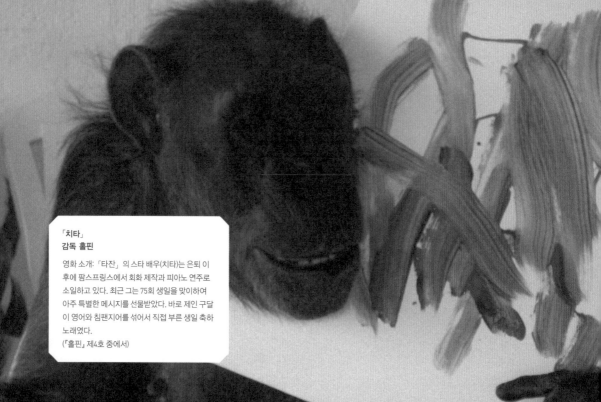

「치타」
감독 홀핀

영화 소개: 「타잔」의 스타 배우(치타)는 은퇴 이후에 팜스프링스에서 회화 제작과 피아노 연주로 소일하고 있다. 최근 그는 75회 생일을 맞이하여 아주 특별한 메시지를 선물받았다. 바로 제인 구달이 영어와 침팬지어를 섞어서 직접 부른 생일 축하 노래였다.
(『홀핀』제4호 중에서)

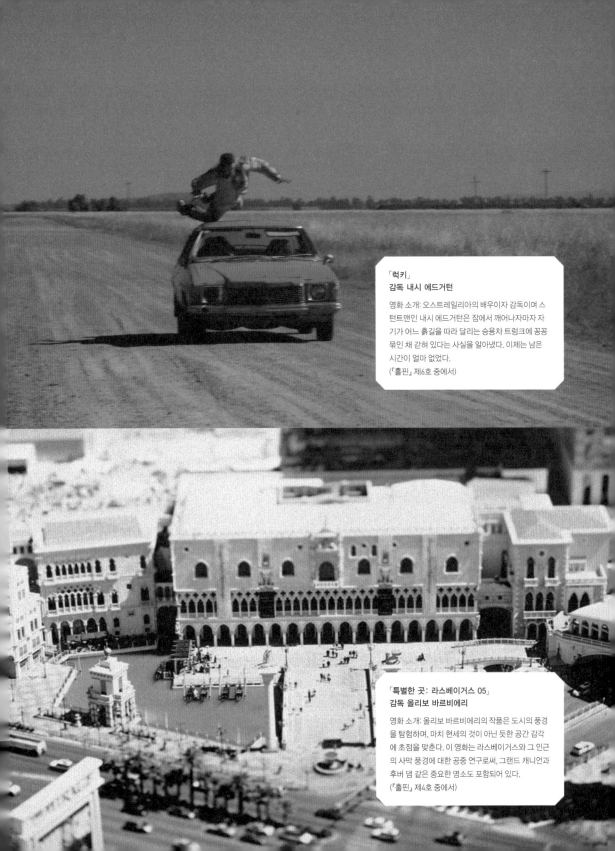

「럭키」
감독 내시 에드거턴

영화 소개: 오스트레일리아의 배우이자 감독이며 스
턴트맨인 내시 에드거턴은 잠에서 깨어나자마자 자
기가 어느 흙길을 따라 달리는 승용차 트렁크에 꽁꽁
묶인 채 갇혀 있다는 사실을 알아냈다. 이제는 남은
시간이 얼마 없었다.
(『홀핀』제6호 중에서)

「특별한 곳: 라스베이거스 05」
감독 올리보 바르비에리

영화 소개: 올리보 바르비에리의 작품은 도시의 풍경
을 탐험하며, 마치 현세의 것이 아닌 듯한 공간 감각
에 초점을 맞춘다. 이 영화는 라스베이거스와 그 인근
의 사막 풍경에 대한 공중 연구로써, 그랜드 캐니언과
후버 댐 같은 중요한 명소도 포함되어 있다.
(『홀핀』제4호 중에서)

맥스위니스 제19호 ⁽²⁰⁰⁶⁾

조던 배스　2005년 중반의 언젠가, 데이브가 18세기에 나온 팸플릿을 몇 가지 입수했어요. 그 가운데 한 권은 마법하고 관계가 있었어요. 바로 거기서부터 이 호가 시작되었죠.

데이브 에거스　저는 고서 전시회에 종종 가는데, 한 번은 샌프란시스코에서 열린 어느 고서 전시회에서 옛날 노예 폐지론자의 뉴스레터를 한 권 구입했죠. 상당히 아름다운 책이었고, 제가 생각하기에는 그 시대에 관해서 다른 어떤 교과서보다도 더 많이 이야기해 주는 것 같았어요. 2차, 또는 여과된 문헌에 비해서 1차 문헌에는 어떤 시대, 또는 정신의 틀로 더 잘 빠져들게 하는 뭔가가 있거든요. 그래서 저는 그 팸플릿을 조던에게 가져가 보여 주었고, 우리는 특이한 옛날 문서를 모아서 그걸 똑같이 재현하자는 계획을 시작했죠.

일라이 호로비츠　이페머러(ephemera 단발성 기록물)가 맨 먼저 떠올랐죠. 그래서 우리는 그 모두를 어디에다가 쑤셔 넣을 것인지를 생각해야 했어요. 바로 그 대목에서 담배 상자가 나왔죠.

데이브 에거스　하루는 제가 차를 타고 담배 가게 앞을 지나가는데, 그 앞에 담배 상자를 공짜로 나눠 준다는 간판이 걸려 있더군요. 저는 한 무더기를 얻어서 집에 가져왔어요. 그걸 가지고 뭘 할지는 전혀 알지도 못한 상태에서요. 하지만 여섯 달 뒤에 우리는 이런 팸플릿과 엽서를 모으기 시작했고, 담배 상자야말로 그런 물건들을 집어넣는 상자로는 딱인 것 같았죠. 우리는 이 호가 제2차 세계 대전 당시에 살았던 누군가라면 당연히 침대 밑에 간직하고 있었을 법한 물건처럼 보였으면 하고 바랐어요. 그래서 마이클 쿠퍼먼에게 상자를 디자인해 달라고 부탁했죠. 우리는 그 당시에 뭐든지 다 쿠퍼먼에게 의뢰하고

제19호에 영감을 제공한 마법 관련 팸플릿.

(맞은편 위) 이 호에 사용된 담배 상자 케이스. 마이클 쿠퍼먼의 일러스트레이션.

(맞은편 아래) 이 호에 수록된 이페머러 중에는 포켓용 중동 여행 가이드(왼쪽), 공습 대피 훈련 안내 카드(가운데)가 있다. 이보다 더 큰 책(오른쪽)에는 다섯 편의 단편 소설이 수록되었는데, 커버의 그림은 데이브 에거스가 이베이에서 발견한 엽서에서 가져온 것이다.

있었거든요. 그는 뭐든지 다 할 수 있었어요. 그와 크리스 웨어야말로 누가 보더라도 일을 제대로 할 수 있는 사람이었거든요.

마이클 쿠퍼먼 패터닝patterning과 군사 모티프를 실험할 기회로는 아주 훌륭했죠.

데이브 에거스 그 시점이 되자 우리는 『맥스위니스』 4호의 상자가 어떻게 낡아 가는지를 분명히 본 다음이었어요. 별로 좋지 않았어요. 지금까지도 4호 가운데 찌그러지거나 찢어지지 않은 상자를 찾아내기는 정말 힘들거든요. 그래서 이 담배 상자를 만들 때 극도로 튼튼하게 만들기 위해서 계속 신경을 썼어요. 『맥스위니스』의 패키지 모두를 관통하는 아이디어가 있다면 바로 튼튼하고 오래가게 만든다는 거였거든요. 만약 외관이 단단해서 소유하고 간직할 만한 가치가 있다면, 그 내부의 이야기도 살아남게 되니까요. 그래서 우리는 아주 튼튼한 담배 상자를 만들기 위해서 추가 비용을 투입했죠.

일라이 호로비츠 그 상자 안에 들어 있는 물건, 그러니까 팸플릿이며 편지며 기타 등등은 모두 원래 진품이었어요. 즉 우리가 진품을 복제한 거였죠. 심지어 굳이 가짜를 만들어 보자는 유혹조차도 느끼지 않았어요.

조던 배스 우리의 아이디어는 온갖 종류의 것들을 다룬 호를 하나 만들어 보자는 거였어요. 팸플릿, 금전 출납부, 편지, 연설, 포스터를 비롯해서 인상적인 텍스트적 요소가 들어 있는 것들이라면 뭐든지 전부 다요. 대부분은 정치적인 내용이었죠. 이베이는 정말 대단했어요. 왜냐하면 무척이나 많은 물건을 무척이나 빠르게 살펴볼 수 있었고, 혹시 마음에 드는 물건이 있었으면 진품을 구할 수 있었으니까요. 가령 어느 도서관이나 기록 보관소의 직원과 말다툼을 할 필요도 없이, 그저 아이오와에 사는 어떤 사람한테 9달러만 주면 땡이었죠. 그런 물건을 직접 들고 스캔을 하거나, 또는 살펴보는 것은 정말 무척 특별한 느낌이었죠.

1940년대에 영국에서 나온 전쟁 대비 관련 팸플릿과 미국 해병대의 자원 입대 권유 전단.

인종 간 결혼 혐의로 투옥된 어떤 남자가 쓴 편지들.

The Stuff That Wins

Dr. Luther H Gulick YMCA

병사들에게 임질의 위험을 알리는 제1차 세계 대전 당시의 팸플릿.

THE BIG PLOT

Proof of the Justice Department's plan to jail 21,105 Americans

5¢

미국에서 일어난 공산당 지도자 12명의 재판을 비난하는 내용의 1940년대 팸플릿.

일라이 호로비츠　저는 이베이 사용에 반대했어요.

조던 배스　일라이는 직접 골동품 가게를 직접 돌아다녔어야 한다고 생각했거든요. 제 생각은 달랐어요. 골동품 가게는 전혀 가지 않았죠. 어쨌든 일라이가 골동품 가게를 한 군데 다녀왔는데, 바로 거기서 〈공습 대피 훈련 안내〉 카드를 입수했죠.

일라이 호로비츠　그 공습 대피 훈련 안내는 샌프란시스코의 앨러매니 벼룩시장에서 구한 거였어요.

조던 배스　정부 문서 두 가지를 빼면, 다른 나머지는 모두 이베이에서 구한 것들이에요.

일라이 호로비츠　모든 인쇄는 싱가포르의 TWP에서 맡았어요. 우리는 가능한 한 매우 다양한 변형을 가하고 싶었어요. 뭔가 좀 잡다한 느낌을 주려고요. 다양한 종이에다가 다양한 색조로요. 그 물건들 밑에는 단편집이 들어 있죠. 이 한 가지만은 우리가 만든 거였어요. 소설이 몇 편이라도 들어 있어야 하니까요. 그 책은 상자의 규격에 맞춰서 만들었어요. 맨 밑에 놓은 물건 하나는 뭔가 상자에 딱 맞는 느낌을 주어야 한다는 아이디어였죠.

앤절라 페트렐라　그러다 보니 실제로 책을 꺼내기가 상당히 어려웠어요. 십중팔구는 상자를 뒤집어서 흔들어야만 했죠. 그런데 도서 전시회 때에는 아무도 이걸 어떻게 빼야 하는지 알아내지 못했어요.

일라이 호로비츠　단편집 그 자체는 이 호를 만드는 과정에서 상당히 뒤늦게야 끼어든 아이디어였어요. 원래 이 호는 오로지 이페머러로만 가려고 했거든요. 하지만 어느 정도 윤곽이 잡히기 시작하면서 우리는 유사 역사 소설로 이루어진 책을 만들기로 결정했죠. 이미 우리가 입수했던 T. C. 보일의 단편 소설이 바로 그 아이디어의 중심추 노릇을 했죠.

조던 배스　그 단편집의 커버도 이베이에서 구한 거였어요. 데이브가 우연히 그걸 보고는 써먹고 싶어 했죠. 제가 그에게 받은 이메일은 제목이 〈긴급-이베이의 재미있는 물건〉이었어요. 「아일랜드의 맥스위니스 성에서 파는 엽서가 하나 있어. 내 생각에는 우리가 그 엽서를 사서 담배 상자에 넣어야 할 것 같아. 조던, 그 엽서 좀 구입해 줄 수 있어? 아직 판매 중이긴 하지만, 앞으로 〈세 시간 뒤〉면 종료라는데! 그러니 얼른 구입해 줘. 내 생각에는 제법 괜찮은 첨가물이 될 것 같아. 이베이의 맥스위니스로 가라고.」 저는 무려 4파운드 99펜스를 내고 그 물건을 샀죠.

숀 케이시　19호에 수록된 제 단편 「제1장」은 저의 애국주의(2000~2006)의 정수였고, 〈창의적 논픽션〉으로의 첫 번째 모험이었어요. 이전까지만 해도 저는 한 번도 어떤 글을 쓰기 위해서 조사한 적이 없었죠. 대변 표본 수집은 더더욱 경험이 없었지만, 저의 소중한 재산 중에는 그렇게 수집한 게 있어요. 바버라 부시가 아이티의 포르토프랭스에 있는 미국 영사관에 남겨 두고 간 대변 말린 것(1990)이죠. 이 똥을 「제1장」이나 담배 상자 속에 집어넣을 수 없게 된 대신, 저는 그 윤곽과 균열 속에서 그녀의 덜 떨어진 아들이 제3세계에 대해 느끼는 동정심에 관한 귀중한 설명을 발견했어요. 일라이 호로비츠에게 받은 2005년 5월 22일자 이메일은 이래요. 〈숀, 바버라 똥의 고무 복제품을 19호에 포함시키는 것에 대해 우리가 결정을 내렸어요. 제작비가 엄청나기 때문에, 또 그 괴물의 크기만 놓고 보더라도, 상자 안에 다른 뭔가를 — 가령 장편 소설이라든지 — 넣을 수는 없게 되었어요.〉

제2차 세계 대전 당시의 팸플릿 〈낙진 주의〉에는 핵 공격이 벌어질 경우의 행동 요령이 자세히 나와 있다.

위니펙에서 열린 유대인 여름 캠프 사진.

(다음 페이지) 이베이에서 제법 돈을 주고
구입했지만, 이 호에는 결국 포함되지 못
했던 물건 가운데 일부. 〈독일이 당신을 초
청합니다Germany Invites You〉는 나중에
『맥스위니스 목록집』에서 페이지 사이의
첨가물로 활용되었다.

CORNELL UNIVERSITY
DEPARTMENT OF AMERICAN HISTORY
CHARLES H. HULL

237 GOLDWIN SMITH HALL
ITHACA, NEW YORK

March 22, 1917

Professor J.N.Force, M.D.
Department of Hygeine,
University of California,
Berkeley, California.

My dear Professor Force.

Your agreeable letter of the fifteenth of March
imputes to me an ingenuity of conjecture far exceeding anything
which I am capable of. Even if I were endeavoring to concoct
an old-fashioned detective story I should not have begun its a
plot which would land you in our Summer Session by a letter
from Dr. Anna Nivison about anything apparently so unrelated
as the original of the much repeated expression which Ezra
Cornell used at our opening exercises. How could anybody even
in a yarn or a play have conjectured that that was going to
make its way round through President Wheeler and Professor Burr
and come back to me through Miss Nivison? The very pleasing
correspondence which I had with her was not at any point marred
by the slightest suspicion in my mind of an ulterior motive.
I merely assumed that a friendly interest in her nephew such
as a lady of her evident animation would take had prompted her
to throw out a suggestion quite as much because she was pleased
with the prospect of possibly accomplishing something agreeable
both to you and to us as because she imagined it would actually
be accomplished. I wish there might have been some way to
accomplish it but under the circumstances there was not.

My blunder about medical work was just the result
of writing off the top of my head and originated from a loose
inference that any M.D. must be a medical person, professionally
speaking. I really know better, and am much interested to
learn that the public health work in the University of California
is part of the work of the College of Arts.

When you visit Ithaca I am promising myself the
pleasure of introducing you to my friend and former pupil (but
not, however, in public health or medicine) Dr. H.H. Crum who
is district health officer here and has had a varied and inter-
esting and on the whole a useful experience as officer of the
local Board of Health for some years. Crum is a farmery person
of great confidence in his own judgment, but on the whole not
without some warrant for it in a sufficient portion of emergent

CORNELL UNIVERSITY
DEPARTMENT OF AMERICAN HISTORY
CHARLES H. HULL

237 GOLDWIN SMITH HALL
ITHACA, NEW YORK

cases, to render him on the whole, I believe, a useful official.
He certainly has been active.

Thanking you for taking so much interest in my
letter, and looking forward with pleasurable anticipation to
to the prospect of making your better acquaintance next summer,
I am,

Very truly yours,

Charles H. Hull

GERMANY INVITES YOU

ORGANIZED LABOR aces the W WORLD

Out of the

The Nurs and the Knig

존 글라시가 본인의 저서 『기둥에 묶어 놓은 자전거들Bicycles Locked to Poles』(2005)에 수록한 사진 두 장. 이 책에는 이 주제에 관한 글라시의 사진 가운데 1백여 장 — 10퍼센트에 해당하는 — 이 들어 있다.

(맞은편) 이바니 토머스가 쓰고 애멀리아 바우어가 그린 『잠의 비밀 언어: 커플을 위한 39가지의 자세 지침서The Secret Language of Sleep: A Couple's Guide to the Thirty-Nine Positions』(2006) 가운데 네 페이지. 의류 및 신발 판매 체인점 어반 아웃피터스에서는 이 책을 팔아 주기로 동의하면서, 대신 한 가지 조건을 내걸었다. 제목을 『잠의 비밀 언어: 커플을 위한 지침서The Secret Language of Sleep: A Couple's Guide』로 줄여야 한다는 것이었다. 그리하여 제목을 바꾼 판본이 만들어졌다.

지퍼

~1~
지퍼는 쉽게 몸이 더워진다. 이
때는 수건과 음료수를 침대 곁
에 반드시 놓아두도록 하자.

~2~
지퍼에서 위쪽 사람은 상대방의 무릎 뒤
에 발을 넣어 따뜻하게 할 수 있는 이점이
있다. 상대방의 분노를 방지하기 위해 매
일 밤 자세를 서로 바꾸도록 하자.

종이 인형

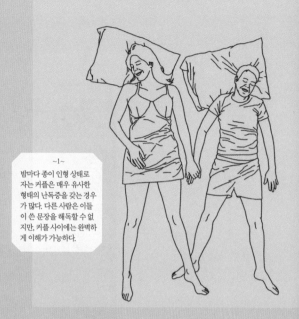

~1~
밤마다 종이 인형 상태로
자는 커플은 매우 유사한
형태의 난독증을 갖는 경우
가 많다. 다른 사람은 이들
이 쓴 문장을 해독할 수 없
지만, 커플 사이에는 완벽하
게 이해가 가능하다.

테더볼☆

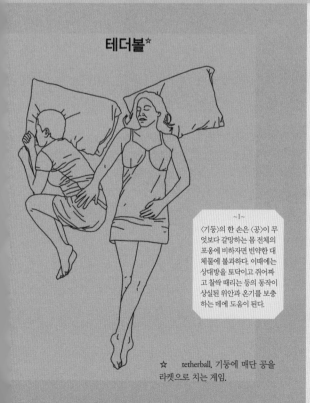

~1~
〈기둥〉의 한 손은 〈공〉이 무
엇보다 갈망하는 몸 전체의
포옹에 비하자면 빈약한 대
체물에 불과하다. 이때에는
상대방을 토닥이고 쥐어짜
고 찰싹 때리는 등의 동작이
상실된 위안과 온기를 보충
하는 데에 도움이 된다.

☆　 tetherball. 기둥에 매단 공을
라켓으로 치는 게임.

숟가락 겹치기

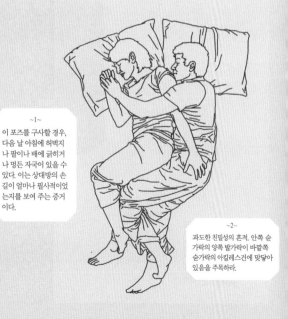

~1~
이 포즈를 구사할 경우,
다음 날 아침에 허벅지
나 팔이나 배에 긁히거
나 멍든 자국이 있을 수
있다. 이는 상대방의 손
길이 얼마나 필사적이었
는지를 보여 주는 증거
이다.

~2~
과도한 친밀성의 흔적. 안쪽 숟
가락의 양쪽 발가락이 바깥쪽
숟가락의 아킬레스건에 맞닿아
있음을 주목하라.

맥스위니스 제20호 ⁽²⁰⁰⁶⁾

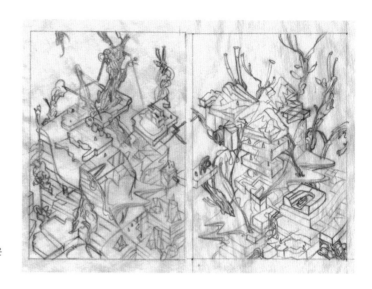

제이컵 매그로 미켈슨의 최초 스케치 가운
데 두 가지.

(맞은편) 제20호의 앞쪽 커버.
제이컵 매그로 미켈슨의 일러스트레이션
과 데이브 에거스의 텍스트가 들어 있다.

일라이 호로비츠　　일종의 혼돈 상태였던 17호와 19호를 낸 다음, 저는
뭔가 더 단순하고 튼튼하고 말끔하고 직접적인 것을 하나 만들고
싶었죠. 한마디로 멋진 책을요.

조던 배스　　우리는 네 페이지마다 하나씩 이미지를 넣고 싶었어요.
완전 컬러에, 페이지 전면을 차지하는 도판으로요. 그래서 소설 원고가
채 들어오기 전부터 일라이는 한동안 그림을 쟁여 두고 있었죠. 그걸
찾느라 꽤나 고생했어요.

일라이 호로비츠　　저 자신이 뭔가 잘 모른다, 너무 무식하다는 생각이
들었어요. 그래서 최대한 많은 걸 뒤져 보았죠. 책이며 웹사이트며
미술관이며, 다른 아티스트들이 저에게 언급한 아티스트들까지요.
머릿속에 제 나름대로의 심미안이 있기는 했지만, 그걸 도대체 어떻게
설명해야 할지는 알 수가 없었어요. 처음의 두 가지 시금석은 앙리 루소,

20호 2006 맥스위니스 계간지

샌프란시스코, 캘리포니아 주. 생각해 보면 참으로 기이합니다. 첫 구상이 떠올랐던 1998년경에만 해도 이 잡지는 기껏해야 8호로 끝날 예정인 일종의 실험이었으니까요. 하지만 이 실험은 어찌어찌 계속되었는데, 부분적으로는 우리가 계속 실험을 이어 나갔기 때문이었습니다. 이제 우리가 출간하는 작품의 대부분은 그리 뚜렷하게 실험적이지는 않습니다만, 우리가 실험을 할 때마다 그 실험의 상당 부분은 USPS(미국 우체국)를 그 촉매로 해서 이루어집니다. 즉 우리 호의 상당수 — 또는 심지어 대부분 — 는 우리가 우편으로 받은 작품에 대한 반응 또는 포용으로서 나온 것입니다. 이번 호도 이전의 다른 여러 호와 마찬가지로 우리에게 배송된 최근의 작품들 가운데 우리가 좋아하는 것들의 모음집입니다. 그 저자들은 우리가 아직 만난 적이 없거나 또는 앞으로도 만나지 못할 사람들입니다. 이 책 안에는 매우 재능이 뛰어난 작가들의 기고문들이 들어 있습니다. 그들 중 대부분을 우리는 우편을 통해 발굴했습니다. 즉 그들이 우리에게 작품을 보내면, 우리가 그걸 읽고, 출간하는 것입니다. 이 작가들의 이름은 이렇습니다. 로더릭 화이트, 토니 수자, 에런 그윈, 로이 키지, 세라 레이먼트, 잭 펜다비스, 벤 잔, 수전 스타인버그, 케빈 모펫, 코리나 발리아나토스, J. 에린 스위니, 샘 밀러, 앤서니 슈나이더. 아울러 이번 호에는 조만간 출간될 크리스 에이드리언의 장편 소설 「아동 병원」의 부분 발췌본이 소책자 형태로 뒤에 첨부되어 있습니다. 그 우리는 그 책을 10월에 출간할 예정이며, 그 사실에 너무나도 기쁜 나머지 가능한 한 많은 사람들이 이 책을 읽을 수 있게 하자고 작정했습니다. 그리하여 우리는 여러분께 그 책의 미리보기를 제공하며, 아울러 커버와 기타 부분도 최대한 원본에 유사한 상태로 제공하기로 했습니다. 이 앞쪽 커버와 뒤쪽 커버에 나온 아트워크는 제이컵 매그로 미켈슨의 작품입니다. 로스앤젤레스에 거주하는 그는 중간 길이의 갈색 머리카락을 기르고 있으며, 폭풍우가 치던 날 마르티니크 섬에서 태어났습니다. 아니면 보스턴에서 태어났을 수도 있고요. 이 커버에 사용된 기법은 형압이라고 합니다. 마치 위로 솟아오른 것 같은 부분은 사실 일반적인 높이이고, 대신 이 기법을 사용한 나머지 부분이 아래로 내려간 것입니다. 즉 무거운 형압을 판지 — 이런 유형의 판지를 3밀리미터짜리 칩보드라고 합니다 — 에 가하면, 그 힘에 눌린 부분은 아트워크보다 더 아래로 내려가는 것입니다. 이 잡지의 형압 제작비는 권당 11센트입니다. 아트워크의 인쇄비는 권당 35센트입니다. 천 책등의 제작비는 권당 15센트입니다. 그리고 내지의 종이 구입, 전반적인 인쇄, 그리고 제본과 개별 포장과 상자 포장과 운송에 들어가는 비용 등이 있습니다. 싸움을 말리는 것은 재미있습니다. 지금과 같은 시대에 한 번도 싸움을 말려 본 적이 없는 것도 이상하지만, 2006년 3월 7일에 뉴욕 시의 6번가에서 싸움이 벌어졌다는 것도 이상하기는 마찬가지이지요. 하지만 그 일은 정말로 일어났습니다. 처음부터 끝까지 우리 눈앞에서 충돌이 펼쳐졌습니다. 그때 우리는 미네타 주점, 또는 미네타 레인 식당인가 하는 장소로 가던 도중에 길을 잃고 말았죠. 훌륭한 이탈리아 음식에 희미한 조명, 기묘하게 행동하는 종업원들이 있더군요. 하지만 거기 도착하기 전에 우리는 길을 잃은 나머지, 미네타에서 만나기로 했던 미구엘이라는 상대방에게 전화를 걸었습니다. 그때 우리 옆으로 아주 멋있어 보이는 가족이 지나갔습니다. 아버지, 어머니 그리고 다섯 살쯤 되어 보이는 딸이었죠. 추위 때문에 모두들 육중하게 옷을 차려입고 있었습니다. 그날 밤의 추위는 사람마다 느끼기에 차이가 있었습니다. 영상 4도에서 12도쯤되었으니까, 조깅을 하는 사람들은 반바지 차림이었고, 그 가족은 여전히 파카를 걸치고 있을 정도의 날씨였습니다. 그렇게 세 사람이 모두 활기차게 지나가는데, 아마 집으로 가는 모양이었습니다. 몇 초 뒤에 이들은 어떤 여자 옆을 지나가게 되었습니다. 마르고, 길고 검은 코트를 입고, 나이는 60세쯤 되어 보이고, 키는 큰 여자였죠. 그러자 난리 법석이 벌어졌습니다. 소리를 지르고 고함을 지르고 삿대질을 하면서 양팔을 미친 듯이 흔들더군요. 나이 많은 여자가 그 가족의 어린 딸과 부딪쳤는데 사과를 하지 않는다는 거였죠. 아버지는 인상을 쓰고 노발대발하면서 차마 말도 못하는 것처럼 보이는

상대방에게 바짝 다가갔습니다. 키가 170센티미터 정도에 체중은 120킬로그램쯤 되어 보이는 그 남자는 나이 많은 여자를 밀치더니 그 여자의 얼굴에 삿대질을 하면서, 당신은 사과를 할 필요가 있다고, 우리 딸은 아직 어린애에 불과하다고, 당신은 구역질나고 끔찍하고 뭔가 배워야 할 필요가 있다고 소리를 질렀습니다. 사태가 고조되었고, 우리는 충돌 현장에서 가장 가까이 있었으며, 마침 전화를 걸고 있었습니다. 우리는 미네타에서 만나기로 한 사람과 통화를 하다가 이렇게 말했습니다. 「잠깐만요, 미구엘. 잠깐 싸움 좀 말려야 할 것 같아서.」 참 이상했습니다. 그것이 마치 가장 자연스러운 일처럼 느껴졌으니까요. 마치 우리가 몇 분 전에 이렇게 말한 것과도 비슷했습니다. 「ATM에 가서 현금을 좀 뽑아야겠어.」 그래서 우리는 미구엘과의 전화를 끊고 그쪽으로 걸어갔습니다. 우리는 그 남자와 그 길고 검은 코트를 걸친 나이 많은 여자 사이로 걸어 들어갔습니다. 우리는 그 남자가 일을 너무 멀리까지 끌고 왔다고 생각했습니다. 우리는 말했습니다. 「저기, 됐어요. 충분히 말씀하셨으니까, 이제 그만 가보세요.」 그러자 그 남자는 자기주장을 되풀이했고, 우리를 향해서 이 여자가 자기 딸한테 부딪쳐 놓고는 사과도 하지 않았다고 말하더군요. 그래서 우리가 말했습니다. 「예, 좋아요. 이 여자 분이 댁의 따님에게 부딪쳤고, 댁은 이 여자 분에게 부딪쳤으니, 이제 모두 진정하시라고요. 그만 가보세요. 이제 끝났습니다.」 우리는 이와 비슷한 말을 했고, 그러자 얼굴을 붉히던 그 아버지도 진정하는 것처럼 보여서 상황이 거의 끝나나 싶었습니다. 그런데 갑자기 급변이 일어났습니다. 우리가 처음에 편을 들어 주었던 — 왜냐하면 우선 그 여자는 자기가 어린애와 부딪쳤다는 걸 몰랐을 수 있고, 보다 중요하게는 여기가 뉴욕인 한 어딜 가든지 사람이 북적거리니까 어른이고 아이고 간에 항상 서로를 밀치면서 쏘다닐 수밖에 없기 때문이었죠 — 그 여자가 소리를 지르기 시작했던 겁니다. 그 여자는 정말 끔찍스러울 정도로 광기 어린 목소리로 고함을 질렀습니다. 「니들이 애를 뺏잖아!」 그 여자는 마치 녹아내리는 마녀 같은 목소리로 울부짖었습니다. 이런, 세상에, 얼마나 천박한 목소리였던지요! 잠시 후. 「이게 다 니들이 문제야! 이 계집애는 니들이 애를 배서 낳은 거니까!」 이런 이야기를 계속해서 하더군요. 그제야 우리는 고개를 돌려서 그 여자를 자세히 바라보았습니다. 이빨은 하나도 없고, 스카프는 삼베로 만들었더군요. 눈에는 뭔가 이상한 빛이 떠올라 있고, 립스틱은 엄지손가락으로 찍어 바른 것 같은, 누가 봐도 분명히 미친 여자였습니다. 그 여자가 하는 말에 이번에는 부딪친 아이의 어머니가 발칵 화를 냈지요. 급기야 그 어머니는 이 미친 여자를 때렸습니다. 우리 어깨 너머로 팔을 뻗어서 장갑 낀 주먹을 그 나이 많은 여자의 입에, 이빨이라곤 없는 커다란 입에 명중시켰죠. 그 사이에 그 녹아내리는 미친 마녀는 자기 핸드백을 가지고 역시나 우리 어깨 너머로 그 아버지를 때렸습니다. 크고 네모난 핸드백에서는 동전과 잡동사니가 덜그럭거리는 소리가 들리더군요. 우리를 한가운데 세워 놓고서 말입니다! 미친놈들! 하지만 어째서인지 우리는 소속감을 느꼈습니다. 화난 사람과 미친 사람 사이에서 말입니다. 그리고 여전히 우리가 이 문제를 해결할 수 있다고 생각했습니다. 이제는 싸움을 벌이는 양측 가운데 덜 미친 쪽, 그러니까 3인 가족에게 호소함으로써 그렇게 했던 겁니다. 「싸울 가치도 없는 상대예요.」 우리는 말했습니다. 「저기요, 저 사람 좀 자세히 보라고요.」 남자와 여자는 왜 사과가 없느냐고 몇 번이나 더 항의했지만 뒤늦게야 자기네가 싸우는 상대가 실수를 인정할 만큼 이성적인 사람이 아니라는 사실을 문득 깨달은 모양이었습니다. 오히려 뒤틀린 사람, 상당히 아픈 사람, 광인 모드 스위치가 켜진 사람이었으니까요. 그리하여 마침내 그 가족은 자리를 떠났고, 다시 몸을 돌리고 6번 가를 따라 걸어갔습니다. 코트와 삼베 스카프를 걸친 나이 많은 여자는 계속 소리를 질렀습니다. 「니들이 애를 뺏잖아! 그 계집애는 니들 애니까!」 무려 그 가족이 두 블록이나 멀리 가버릴 때까지 말입니다. 그러고 나서 우리도 미구엘과 식사를 하러 갔지요.

제20호의 커버에 들어간 텍스트(사실상의 〈판권 페이지〉).

그리고 이곳 오클랜드에서 활동하는 크리스 덩컨이라는 화가였죠. 커버를 그린 제이컵 매그로 미컬슨은 원래 리사 와그너의 제자였어요. 리사는 『새 여친에게』를 우리와 함께 작업했었는데, 그 책에도 그의 작품을 포함시킨 적이 있었어요. 제 생각에 그의 기묘한 풍경화는 딱 제가 찾던 그림이었어요. 물론 그의 그림을 보기 전까지 저는 이와 비슷한 모습을 결코 상상할 수도 없었지만 말이에요.

제이컵 매그로 미컬슨 일라이가 저한테 연락을 해서는 제가 어느 미술관에 그려 준 작품을 봤다면서 혹시 그걸 20호에 싣고 싶지 않느냐고 묻더군요. 저는 좋다고 해놓고는 깜박 잊어버렸죠. 나중에 그가 저에게 다시 연락을 해 아직 이미지 파일을 못 받았다는 거예요. 그러면서 사실은 제가 커버까지 맡아 주면 더 좋겠다고 하더군요. 아, 그리고 커버는 싸개 방식이 되어야 하고, 어쩌면 앞과 뒤가 연결될 수도 있다고 하더군요. 그래서 저는 좋다고 해놓고는 역시나 깜박 잊어버렸죠.

(아래) 매그로 미컬슨의 싸개 방식 일러스트레이션. 왼쪽은 앞쪽 커버 부분이고, 오른쪽은 뒷면 커버 부분이다.

일라이 호로비츠 원래의 계획은 덩굴과 선반이 사방을 싸는 방식이었죠. 단순히 좌우로뿐만이 아니라, 상하로도요. 제가 이제껏 한 번도 본 적이 없었던 뭔가로요. 하지만 그건 정말로 복잡했어요. 한편으로는 표지 싸개를 접는 방식 때문이었고, 또 한편으로는 도판이 잘린 것 때문이었고, 또 한편으로는…… 저도 잘 모르겠어요. 여하간 복잡했어요.

조던 배스 이 커버는 전형적으로 말이 많은 판권 면을 참고했지만, 그와 동시에 예술과 자연의 순수한 기쁨과 분노가 폭발하고 질주하는 모습이죠. 하루는 그 접근법에 관해서 일라이와 이야기를 나누다가, 제가 평소부터 『휴무먼트 *A Humument*』☆를 좋아했다고 이야기한 기억이 나네요. 톰 필립스가 만든 그 미술책은 저자가 어느 할인점에서 구입한 소설 책에 매 페이지마다 그림을 덧칠해서 만든 거였죠. 그런데 제가 보기에는 그게 일라이가 주도해서 만든 이미지와 텍스트의 혼합품하고도 약간 비슷해 보였어요. 여기서도 그와 유사한 충동이 느껴지면서, 이 모든 그림을 이야기 안에 집어넣었죠. 데이브는 이미지 아래 들어갈 텍스트를 썼는데, 그가 판권 면을 직접 쓴 것은 이때가 마지막이었을 거예요. 그나마도 가려져서 읽을 수가 없는 판권 면을요.

케빈 모펫 제 단편 소설에는 다섯 점의 그림이 들어가 있어요. 이 소설이 포함된 단편집을 홍보하기 위해 사람들 앞에서 낭독을 할 때면, 저는 그 단편집 대신에 이 20호를 사용하죠. 왜냐하면 여기 나오는 네 번째 그림 때문이에요. 회색의 위장복을 입은 한 남자가 은빛 물고기를 하나 들고 있는 장면이죠. 제 생각에 이 남자는 오른팔이 없는 것 같아요. 아니면 물고기 때문에 가려서 안 보이는 거든가요. 그 남자는 분홍색 장미에 에워싸인 채 마지못해 미소를 짓고 있죠. 그 남자의 모습에는 깊이 위안이 되는 뭔가가 있어요.

잭 펜다비스 제 소설에 나오는 등장인물에 대해서 저보다도 오히려 일라이 호로비츠가 더 신경을 쓰던 기억이 나네요. 초고에서 저는 한 페이지 전체에 걸쳐서 등장인물의 몸 곳곳에 나타난 문제를 목록으로 작성한 적이 있었어요. 일라이는 제가 〈지나치다〉고, 그리고 〈괴물을

☆ 톰 필립스는 빅토리아 시대의 작가 W. H. 맬록(1849~1923)의 소설 『휴먼 다큐먼트 *A Human Document*』의 제목 가운데를 지워 『휴무먼트 *A Humument*』로 만들고, 본문을 대부분 그림으로 덧칠하고 몇 가지 단어만 남기는 방법으로 새로운 이야기를 만들어 냈다.

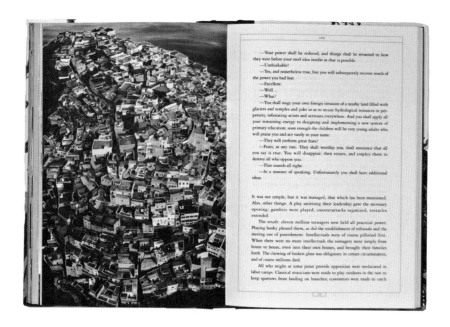



—Your power shall be reduced, and things shall be returned to how they were before your steel idea insofar as that is possible.

—Unthinkable!

—Yes, and nonetheless true, but you will subsequently recover much of the power you had lost.

—Excellent.

—Well.

—What?

—You shall stage your own foreign invasion of a nearby land filled with glaciers and temples and yaks so as to secure hydrological resources in perpetuity, infuriating actors and actresses everywhere. And you shall apply all your remaining energy to designing and implementing a new system of primary education; soon enough the children will be very young adults who will praise you and vastly in your name.

—They will perform great feats?

—Fears, at any rate. They shall worship you, shall announce that all you say is true. You will disappear, then return, and employ them to destroy all who oppose you.

—That sounds all right.

—In a manner of speaking. Unfortunately you shall have additional ideas.

It was not simple, but it was managed, that which has been mentioned. Also, other things. A play satirizing their leadership gave the necessary opening; gambits were played, counterattacks organized, tentacles extended.

The result: eleven million teenagers now held all practical power. Playing hooky pleased them, as did the establishment of tribunals and the meting out of punishment. Intellectuals were of course pilloried first. When there were no more intellectuals the teenagers went simply from house to house, even into their own houses, and brought their families forth. The chewing of broken glass was obligatory in certain circumstances, and of course millions died.

All who might at some point provide opposition were reeducated in labor camps. Classical musicians were made to play outdoors in the rain to keep sparrows from landing on branches; economists were made to catch

제20호의 128~129페이지에 들어 있는 조디 모어의 그림.

만들고 있다)고 생각했죠. 저는 차마 그 목록이 1백 퍼센트 사실이며, 저 자신의 특징을 수집한 것이라고 말할 엄두가 나지 않았어요. 그렇게 두 번째 단편집에 수록된 버전에서는 일라이의 편집 제안(질환 목록 삭제를 포함한)을 거의 모두 반영했죠. 이전까지만 해도 그 작품은 〈끝났다〉고 간주했고, 심지어 오만한 미소까지 띤 채로 원고를 넘겼는데 말이에요. 가령 이렇게 말하듯이요. 〈이게 끝이야!〉 또는 〈더 이상 나아질 수 없을 정도로 완벽해!〉 한참 뒤에야 저는 우연히 F. 스콧 피츠제럴드도 자신의 신체적 문제에 대해서 목록을 작성한 적이 있음을 알아냈어요(잠깐 소개하자면, 〈알코올 중독, 코의 염증, 불면증, 신경 손상, 만성적인 기침, 치통, 숨참, 탈모, 발에 나는 경련……〉). 제가 한 것보다도 훨씬 더 낫더군요. 그래서 저는 자칫 피츠제럴드를 모방한 것으로, 그것도 상상 가능한 한 가장 어설프게 모방한 것으로 보이지 않게 도와준 일라이에게 감사할 따름이죠. 나중에야 저는 일라이를 실제로 만나 봤죠. 무척이나 젊고 건강해 보여서 인간의 몸에 대한 그의 낙관적인 태도가 어째서인지를 곧바로 이해했어요. 저는 그 앞에 앉아서 부리토를 먹으면서 음식물을 여기저기 잔뜩 흘려 놓았죠. 십중팔구 그 역시 깨달았을 거예요. 즉 그가 두둔했던 그 불쌍한 등장인물이 바로 저 자신이었다는 사실을요.

(맞은편) 케빈 크리스티의 그림

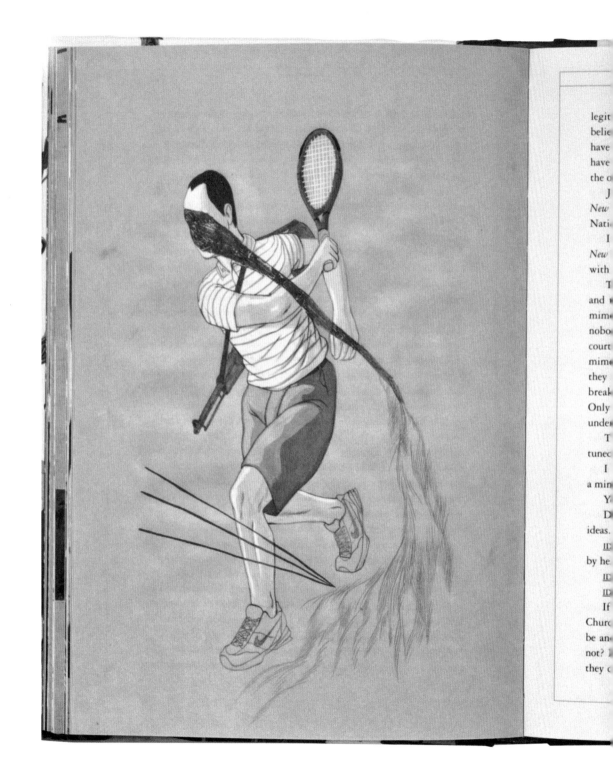

legit
belie
have
have
the o
J
New
Nati
I
New
with
T
and
mime
nobo
court
mime
they
break
Only
unde
T
tune
I
a mir
Y
D
ideas.
ID
by he
ID
ID
If
Chur
be an
not?
they

제21호의 360도 싸개 방식 커버의 파노라마 사진.
페이퍼백 판인 제21호의 내용은 이 책에서 다루지 않았다.

McSWEENEY'S

THREE BOOKS HELD WITHIN BY MAGNETS

From the Notebook
THE UNWRITTEN STORIES
OF F. SCOTT FITZGERALD

The State of Constraint
NEW WORK FROM OULIPO

The Poetry Chains of
Dominic Luxford
POETS CHOOSE POETS TILL
WE HAVE FIFTY

ISSUE
22

맥스위니스 제22호 (2007)

(맞은편과 위) 22호의 자석 달린 외장 케이스와 소책자 세 권. 데이브 에거스의 디자인.

데이브 에거스 이 아이디어가 원래 어디서 나왔는지는 잊어버렸네요. 하지만 한동안 머릿속에 들어 있던 것이긴 했어요. 어쩌면 엘리자베스 케어리스가 그 출처일 수 있어요.

일라이 호로비츠 엘리자베스가 데이브하고 저한테 더블 CD 세트를 보여 줬죠. 아마 「스트링 치즈 인시던트 라이브!A String Cheese Incident-Live!」였을 거예요. 아니면 피시Phish였든가요.☆ 그 케이스는 멋졌고, 작은 자석 띠로 닫히는 방식이었죠. 아주 특이한 것까지는 아니었지만 그래도 만족스러웠어요. 제 생각에는 그게 2003년의 일이었죠. 그래서 다음 3년 동안 자석에 관한 아이디어가 우리 머릿속 저편에 남아 있었어요. 저는 2004년에 견본품 책을 하나 만들었죠. 22호의 최종 완성본 디자인과는 상당히 달랐지만요. 어쨌든 22호 이후로 우리로선 굳이 자석을 쓸 이유가 전혀 없었어요.

데이브 에거스 이론상으로야 흥미로운 것 같았죠. 하지만 그걸 효율적으로 만들기가 얼마나 어려운지, 그리고 그게 얼마나 무거울지는 전혀 몰랐죠.

일라이 호로비츠 완성본은 진짜로 무거웠죠. 커다란 쇳덩어리 때문인 것 같았어요.☆☆ 덕분에 배송 비용이 어마어마해졌죠. 인쇄할 때만 해도 전혀 예상을 못했어요.

하이디 메러디스 이 호를 해외 구독자에게 배송하는 과정에서도 상당한 돈을 까먹었어요. 해외의 인쇄소에서 우리 창고까지 책을 가져오는 비용만 무게 1파운드 당 4달러 25센트씩이었죠. 그나마 우수리를 떼어 버린 게 그 정도였어요. 결국 우리는 권당 3파운드(약 1.3킬로그램) 무게에 해당하는 요금을 내야만 했어요. 실제 무게는

2파운드 0.7온스(약 930그램)에 불과했는데도 말이죠.

조던 배스 우리 배포처의 담당자와 만나서 이 호를 보여 주었을 때의
일이라면 일라이가 할 말이 무척 많을 거예요. 외장 케이스에 이
책들이 어떻게 들어가는지를 일라이가 설명하니, 어느 성미 까다롭고
나이 많은 영업 담당자가 대략 이렇게 말하더라요. 「자석을 반대로
붙여야지. 그래야 저 껍데기를 펼쳤을 때 책이 눈앞으로 툭
튀어나오지.」 다른 누군가가 이 호에 대해 또 다른 걱정을 했던 것도
같은 때였던 것 같네요. 혹시 이 책의 자석 때문에 전국 서점에 설치된
신용카드 장치며 방범 장치가 고장이 나 모든 전통적인 서점이 문을
닫고 급기야 서점업계가 붕괴되는 게 아니냐고 말이죠.

데이브 에거스 최종 커버 디자인은 제가 원래 마음에 두었던 것과
달랐어요. 다른 디자인들도 좀 해봤지만 별로 대단해 보이지가 않았어요.
막판에 가서야 실루엣으로 결정했어요. 완성품은 별로 마음에 들지가
않아요. 내용 면에서나 공학 면에서나 대단한 호가 될 뻔했던 책의
커버를 제가 망쳤다는 기분이 들거든요. 지금도 무척 아쉬워요.

조던 배스 저는 22호의 울리포☆ 소책자가 마음에 들었어요.
울리포는 1960년대부터 활동을 시작했죠. 제가 이해한 바에 따르면,
이들의 기본 아이디어는 저술가에게 규범과 규제를 강요함으로써
흥미로운 글쓰기가 나올 수 있다는 것이었어요.

일라이 호로비츠 울리포 부분은 그곳의 현재 회장인 폴 푸르넬의
방문에서 영감을 얻은 거예요. 어쩌다가 그가 우리 사무실을 다
방문하게 되었는지는 모르겠어요. 일요일이었는데, 저는 골든 게이트
파크에서 카누를 타고 있었죠. 그런데 데이브가 전화를 해서는 이
양반이 4시에 잠깐 사무실에 들를 건데 나올 수 있냐고 묻더군요. 저는
다시 노를 저어서 육지로 돌아왔죠.

데이브 에거스 폴 푸르넬은 파리에서부터 우리에게 연락을 했고,
샌프란시스코를 방문했을 때 우리를 방문했죠. 우리가 어느 보충 학습

☆ Oulipo. 1960년에 레몽 크노의 주도
로 결성된 프랑스 작가들의 모임인 〈잠재
문학 공동 작업실〉의 약자. 조르주 페렉의
실험 소설 『인생사용법』은 이 모임을 대표
하는 작품으로 유명하다.

센터에 딸린 침실 하나짜리 아파트에서 일한다는 사실에 그가 좀 놀랐던 것 같아요. 사무실에는 그가 앉을 만한 자리가 없었죠. 손님이 와도 앉을 자리가 없다는 걸 우리가 처음 깨달았던 것도 바로 그때였던 것 같네요.

조던 배스　　저는 울리포 책이 중간에 갑자기 딱 끊어졌다가 뒤쪽에 가서 다시 이어지게 싣자고 정말 별짓을 다 하면서 주장했었죠. 폴 푸르넬의 단편이 원래 그런 내용이거든요. 하지만 어느 누구도 그 아이디어를 좋아하지 않더군요. 제가 26호에서 우조딘마 이웨알라와 이스메트 프르치치의 원고를 결국 그렇게 실었을 때에도, 누구 하나 좋아하지 않았어요. 하지만 저는 결국 그렇게 밀고 나갔죠.

데이브 에거스　　울리포 소책자는 당시 우리가 하고 있던 또 한 가지 반(半)프리랜스 프로젝트와 멋지게 병렬이 되었죠. 미셸 오렌지는 F. 스콧 피츠제럴드가 적어 놓기만 했던 단편 소재 아이디어 가운데 여러 가지를 실현시키자고 했어요. 자기가 전체 작업을 기획하겠다고 하더군요. 한 호를 작업하는 과정에서 내가 할 일을 어떤 똑똑한 사람이 대신해 주겠다는 것보다도 더 반가운 소리는 없는 법이죠.

미셸 오렌지　　2004년 초봄에 「킬빌 2」를 보고 나서 작가 두 명과 함께 술을 마셨어요. 모두 처음 보는 사이였는데 그중 하나가 저한테 이러더군요. 「그나저나 지금은 뭐하고 계세요?」 저는 사실대로 털어놓기 전에 (「진토닉 두 잔째였죠.」) F. 스콧 피츠제럴드의 소재를 이용한 단편집을 만들고 싶다는 저의 몽상을 이야기했어요. 그즈음에 〈문제〉의 원고를 갖고 다녔기 때문에, 마치 마술사처럼 그걸 쓱 가방에서 꺼냈죠. 그랬더니 두 작가 모두 무척 좋아하는 거예요. 저는 혹시 나중에라도 그 단편집에 기고해 주겠느냐고 물었고, 기꺼이 그러겠다고 약속을 하더군요. 약속을 했다니까요, 독자 여러분.

조던 배스　　피츠제럴드 소책자에서 참 좋았던 것 중 하나는 아무도 F. 스콧 피츠제럴드처럼 글을 쓰려고 하지는 않았다는 거죠. 그의 아이디어를 단순히 그의 목소리가 아닌, 각각 저마다의 목소리로 펼쳐 보였죠.

미셸 오렌지 F. 스콧 피츠제럴드 부분의 마감일이 막상 닥쳐왔을 때,
몇 가지 문제가 생겼어요. 작가 중에 한 사람은 팔꿈치가 부러졌고, 또 한
사람은 만성 피로로 고생했어요. 어떤 작품들은 수천 단어 분량이어서
너무 길었고, 똑같은 아이디어로 두 사람이 작업한 경우도 있었죠.

데이브 에거스 이 호의 특징은 우리가 최초로 시를 수록했다는
점이었어요. 물론 3호와 6호에 한두 페이지쯤 시가 있었지만요.
이전에는 다른 잡지와의 차별화를 위해 일종의 바꾸기를 시도했었죠.
시를 수록하느니 차라리 과학자 인터뷰를 수록하거나 말이죠. 그런
거래 덕분에 소설과 실험 사이에서 독자들에게 뭔가 예상치 못한 것을
제공하지 않았나 싶어요. 하지만 친구들은 계속해서 시를 수록하라고
우리를 괴롭혔죠. 한번은 브루클린에 간 적이 있었는데, 어떤 나무
뒤에서 웬 여자 하나가 뛰어나오더니 왜 시를 싣지 않느냐고 막 야단을
치더군요. 당시 저는 7번 가를 따라 걷고 있었는데, 그 여자는 정말로
나무 뒤에 숨어서 저를 기다렸던 거죠. 시를 실으라고 훈계하려고요.
진짜 실화예요. 하지만 다른 잡지가 이미 하고 있는 일을 따라 하고
싶지는 않았죠. 도미니크가 오고 나서야 우리는 비로소 뭔가
올바르다고 여겨지는 방식으로 시를 수록하기로 했죠.

도미니크 럭스퍼드 제 첫 번째 제안은 여러 요소의 뒤범벅이었어요.
시인과 비주얼 아티스트의 협업이라든지, 시 콜로키움을 수록한
소책자라든지, 시인들이 자기 작품을 읽는 CD라든지, 독자 투고 하이쿠
경연 대회라든지요. 나중에 가서야 그런 행사에는 수만 달러의 비용에
몇 년이라는 시간이 든다는 걸 깨달았죠. 일라이는 또 다른 그리고
보다 현실적인 접근법들을 점잖게 제안했어요. 그러던 중의 어디에선가
시의 연쇄를 만들자는 아이디어가 나왔어요.
그 연쇄의 방식은 이렇죠. 우선 10명의 시인을 섭외해서 시를 기고하게
해요. 그리고 그들이 또 다른 시인 한 명씩을 섭외해서 시를 기고하게
하는 거죠. 이런 식으로 모두 50명의 시인을 끌어들일 수 있었죠.

마이클 버카드 데니스 존슨이 저를 선택해 참여하게 해주었다는
사실에 깜짝 놀라면서도 우쭐해졌죠. 다만 다음에 누구를 골라야 할지

박 기술의 한계 때문에 채택되지 못했던
커버 초기 버전.

결정하기가 힘들었어요. 저는 고골의 단편을 좋아했기 때문에, 그 당시 제 최신작 시들 — 고골이 생각만 해놓고 실제로 쓰지는 않은 이야기들을 감지하는 방법이 있기라도 한 듯이 써냈던 — 이 받아들여져 기뻤죠.

토머스 케인　　제가 22호에 참여해서 생긴 추억 가운데 가장 오래 지속되는 것은 그 책을 건네받음으로써 생겨났어요. 당시에 저는 피츠버그에 있는 제 아파트 뒤쪽 골목으로 개들을 산책시키는, 무척이나 입이 지저분한 러시아 출신 이콘 화가와 서로 정보를 교환하고 있었죠. 그는 우리 동네의 어느 누구보다도 고집스럽게 저에게 엄격한 집필 일정을 고수하도록 했죠(우리의 대화는 십중팔구 그의 질문으로 시작되었어요. 오늘은 집필을 시작했느냐 안 했느냐 하는 질문이었죠). 시의 대의에 대한 저의 헌신을 보여 주는 증거로 저는 이 호 한 부를 그에게 선물했어요. 어느 날 그 동네를 떠나기 전에 우연히 그와 마주쳤어요. 그랬더니 그는 그 시가 자기 책장에서 자기가 〈소중히 여기는〉 문학 작품들과 나란히 꽂혀 있다더군요. 거기 수록된 작품 모두를 완전히 이해하지는 못했다고 시인하면서도, 자기가 여전히 그 프로젝트의 본래적인 가치를 발견하고 있다는 사실을 저에게 알려 주려 하더군요. 그거야말로 희망적인 반응이었어요. 이 연쇄라는 아이디어가 정말 무한히 지속될 수 있다는 증명이나 마찬가지였으니까요.

『그 무엇은 무엇인가』☆ 데이브 에거스 (2006)

1895년에 발행된 모험 소설의 커버와 책등 일러스트레이션. 아트워크가 커버 위에 바로 인쇄되었다. 즉 이 책에는 재킷이 없다.

데이브 에거스　여기서 저는 20세기 초부터 1950년대까지 어디서나 사용된 바 있었던 일러스트레이션 스타일을 부흥시켜 보고 싶었어요. 그러니까 일러스트레이션을 재킷에 인쇄하는 것이 아니라, 천이나 인조 천에 직접 인쇄하는 거였죠. 제가 수집하는 오래된 책들이 주로 그런 것들이거든요. 그래서 그 기술을 이 책에도 한 번 사용해 볼까 생각 중이었죠. 우리는 레이철을 상당히 일찍 섭외했어요. 아마 인쇄일보다 6개월쯤 먼저요(이 정도면 우리한테는 상당히 긴 시간이에요). 일이 복잡하리라는 걸 알았거든요.

레이철 섬터　일라이가 전화를 해서는 자기네 사무실로 좀 올 수 있냐고 묻더군요. 자세한 이야기는 하지 않고 다만 진행 중인 프로젝트가 하나 있는데, 자기 생각에는 제가 좋아할 것 같더라고만 하더군요. 사무실로 찾아갔고, 데이브가 집필 중이던 이 책에 관해 이야기를 했어요.

☆　수단 출신의 소년 발렌티노 아착 뎅이 내전에 휘말리며 겪은 험난한 체험을 서술한 실화 소설. 제목에 언급된 〈그 무엇〉은 주인공이 속한 부족의 전설에서 신이 약속한 〈미지의 선물〉을 말한다.

데이브 에거스 저는 원고를 쓰는 도중 커버에 대한 아이디어를
떠올리는 경향이 있죠. 이 경우에도 원고를 완성하기 몇 년 전에
떠올렸어요. 소설의 실제 주인공 발렌티노의 얼굴을 커버에
등장시키자는 아이디어였죠. 중요하게 생각했던 핵심 사항은 독자가
발렌티노의 얼굴을 머릿속에 각인하는 거였어요. 그의 1인칭 시점으로
서술되는 책이니까요. 목소리와 연결되는 얼굴이 있어야 하는 거죠. 그의
얼굴이 없으면 위험할 수밖에 없었어요. 왜냐하면 제가 1인칭으로 글을
쓰는 셈이 되어서, 독자는 그 책을 제 얼굴과 제 목소리라고 생각할
테니까요.

레이철 섬터 여기서의 문제는 이 중첩된 서사시에서 과연 커버에
사용할 만한 뭔가를 어떻게 하면 끌어낼 수 있느냐는 거였죠. 뭔가
독특하면서도 상징적인, 그러면서도 너무 구체적이지는 않은 것이
필요했어요. 저는 데이브에게 스케치를 하나 보냈고, 그는 그걸 약간
뒤틀어서 돌려보냈죠.

데이브 에거스 레이철은 제가 보내 준 사진을 토대로 스케치를 잔뜩
만들었어요. 발렌티노의 사진이며, 우리가 2003년에 수단에서 만났던
그의 친구와 가족의 사진 등이었죠. 이 책이 결국 소설로 일컬어지게
되었기 때문에, 그녀는 발렌티노의 얼굴을 굳이 똑같이 묘사하려
하지는 않았어요. 게다가 발렌티노는 남들이 길에서 자기를 알아보는
게 좋은지 여부를 확신하지 못하더군요. 그래서 그녀는 그림을
발렌티노의 모습과 다르게 바꾸었죠.

일라이 호로비츠 이 책을 만들 때 인쇄소를 캐나다에 있는 곳으로
바꿨어요. 왜냐하면 급히 서둘러야 했거든요. 그런데 그 인쇄소에서는
이런 책을 만들어 본 적이 없었어요. 책의 크기와 재료를 생각하면
상당히 비싸게 먹히는 일이었죠. 인쇄소에서 책이 막 도착했을 때에는
정말 멋져 보였어요. 그런데 파란 박에 얼룩덜룩 때가 타 있는 거예요.
알고 보니 파란 잉크는 말리는 데 시간이 더 걸린다던가 뭐라던가
했는데 워낙 시간에 쫓기다 보니까 인쇄기에서 책이 나오자마자
곧바로 발송해야만 했던 거예요. 그러다 보니 잉크가 마르기도 전에

(왼쪽) 수단 남부에서 본 간판들. 『그 무엇은 무엇인가』의 커버의 서체와 색깔은 이런 간판들로부터 영향을 받았다.

(오른쪽) 데이브 에거스의 초기 커버 스케치.

박이 서로 긁혔던 거죠. 저쪽의 설명은 그랬어요. 게다가 우리는 베이지색인 인조 가죽에 별로 만족을 못 했어요. 그래서 다음 판에는 좀 다른 것을 시도해 보기로 했죠.

데이브 에거스 제 입장에서야 오히려 즐거운 고민이었죠. 왜냐하면 그 덕분에 2쇄에서는 좀 다른 색채 배합을 시도할 기회가 생긴 거니까요. 저는 한동안 포토샵 파일을 만지작거렸고, 레이철과 일라이도 마찬가지였죠. 결국 우리는 오렌지색 바탕으로 결정했어요.

수단에서 봤던 간판, 온통 그런 오렌지색 바탕이었던 어떤 간판이
연상되었기 때문이기도 했어요.

우리의 커버 아티스트 레이철 섬터가 만들
어냈지만 결국 사용되지 않았던 색채 조합
가운데 네 가지.

일라이 호로비츠　오렌지색의 모조 천 — 실제로는 레인보우라는 종이
— 은 인조 가죽보다 훨씬 더 나았고, 제가 보기에는 더 멋있어
보이기도 했어요. 하지만 박은 여전히 잘 붙지가 않았죠. 어쩌면 애초에
이런 그림을 박으로 찍지는 말았어야 했을지도 몰라요. 차라리 인쇄나
실크 스크린으로 했어도 이만큼은 좋아 보였을 거고, 비용도 훨씬 더
감당할 만했을 거고요. 우리는 뭔가 철 지난 미적 가치를 추구하는
거였어요. 하지만 철 지난 건 어디까지나 철 지난 거죠. 제 생각에는요.

데이브 에거스　참으로 이상한 일이었어요. 왜냐하면 발렌티노와 제가
저자 사인회에서 본 책들은 하나같이 커버가 손상되어 있었거든요.
마치 여러 세대에 걸쳐 쥐들에게 공격을 당한 모양새였죠. 독자들은
별로 개의치 않는 것 같았지만, 단 한 번 읽었을 뿐인데도 커버가
손상을 입고 만다는 사실에 대해서는 늘 미안한 마음뿐입니다.

일라이 호로비츠　3쇄 때에 우리는 붉은색 바탕을 썼어요. 다른
이유는 없고, 그냥 무방했기 때문이죠. 데이브가 오렌지색 커버를
지긋지긋해 하기에 제가 진한 붉은색을 한 번 써 봤죠. 마지막으로
나온 1만 부쯤이 바로 그 표지였어요. 마침 오하이오 주립 대학교에서
1학년 전체에 이 책을 과제로 내주어서 붉은색 커버는 상당히 잘
나갔죠. 그 쇄는 대부분 오하이오 사람들한테 팔린 셈이었어요.

오렌지색 바탕의 2쇄 하드커버와 붉은색
바탕의 3쇄 하드커버.

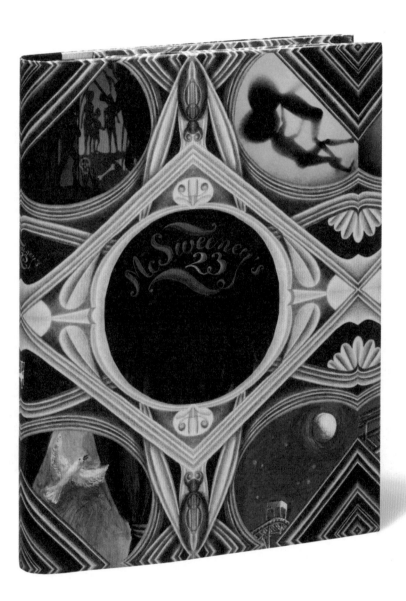

맥스위니스 제23호 ⁽²⁰⁰⁷⁾

재킷 아티스트 안드레아 데즈쇠가 그렸지만, 아쉽게도 이 호에는 어디에도 들어갈 수 없었던 드로잉 가운데 하나.

일라이 호로비츠　　우리는 안드레아 데즈쇠를 작가로 처음 만났죠. 12호에 그녀가 단편 소설을 하나 기고했거든요. 영어로 출간된 그녀의 첫 소설이었죠. 그런데 알고 보니 그녀는 믿을 수 없을 만큼 뛰어난 아티스트 겸 책 제작자였어요.

안드레아 데즈쇠　　다음 호에 들어갈 그림 몇 개를 그려 줄 수 있겠느냐고 일라이가 물어보더군요. 인쇄소에 넘길 때까지 3주가 남아 있었어요. 이 프로젝트는 작게 시작되었지만 점점 규모가 커졌죠. 결국 저는 이 책에 들어 있는 단편 소설 10편 각각의 앞면과 뒷면 커버는 물론이고 — 각각의 단편이 책 한 권씩이라고 간주했거든요 — 이 책의 재킷까지도 만들기에 이르렀어요. 저는 드로잉, 회화, 종이 오리기, 그림자 인형, 자수를 이용했죠. 전부 수작업으로 했어요. 거의 한 달 내내 매일 매시간 동안 이 일에만 매달린 것 같은 기분이 들더라고요. 밤에는 두세 시간밖에 못 자고, 매우 이른 시간이나 심지어 주말에도 일라이한테 전화를 걸었어요. 놀랍게도 그는 항상 전화를 받더군요. 나중에는 제 밑의 대학원생 가운데 기술 쪽에 정통한 어떤 아이가 반복되는 격자 패턴을 가리키면서 물어보더군요. 「이건 도대체 어떤 프로그램으로 그리신 거예요?」 저는 손으로 그렸다고 얘기해 줬죠. 「그러면 디지털 태블릿으로 그리신 거네요.」 그 아이가 알았다는 듯 고개를 끄덕이며 말하더군요. 「아니야.」 제가 대답했어요. 「그냥 〈연필과 종이〉로 그린 거라니까.」 그러자 그 아이는 어리둥절한 표정을 짓는 거예요. 「혹시 포토샵이나 다른 플러그인에 있는 그리기 도구 이름을 말씀하시는 거예요?」 그 아이가 물어보더군요. 「이렇게 그린 거라고.」 저는 이렇게 말하면서 연필과 종이를 가지고 그리는 과정을 시범으로 보여 주었죠. 「아.」 그 아이는 잠시 후에 이러더군요. 「아직도 이렇게 하는 사람이 있는 줄은 몰랐어요.」

풀 컬러 재킷 틀을 위한 안드레아 데즈쇠의 색연필 스케치 가운데 일부. 아쉽게도 실제로 제작되지는 않았으며, 여기 소개한 것들을 제외한 나머지 스케치는 없어지고 말았다.

(위) 왼쪽은 총천연색 색동옷을 벗은 제23호 커버. 가운데와 오른쪽은 데브 올린 운페르트의 단편 소설의 앞면과 뒷면 〈커버〉. 안드레아 데즈쇠의 수작업으로 만든 진품 자수 도안이다.

(왼쪽) 일라이 호로비츠는 안드레아 데즈쇠에게 70제곱센티미터의 재킷을 불과 사흘 만에 완성해 달라고 부탁했다. 완성하기까지 실제로는 조금 더 시간이 걸렸다.

(맞은편) 재킷을 위한 안드레아 데즈쇠의 스케치 부분도.

데이브 에거스 　　접이식 더스트 재킷의 안쪽 면 포스터는 제가 몇 년 전부터 한 번 해볼까 생각했던 거였어요. 스케치도 잔뜩 했는데, 3호의 방사형 디자인을 자연스럽게 확장시켜 보려던 거였죠. 그러다가 브라이언 맥멀런이 이 프로젝트에 가담하면서 비로소 일이 제대로 되기 시작했어요. 저는 그에게 단편 소설을 보내 준 다음 제가 머릿속으로 생각하는 포스터의 스케치도 보내주었죠. 제 것보다도 훨씬 더 강력한 컴퓨터가 있어야 한다는 건 알았지만, 글자를 곡선으로 배치하는 방법은 몰랐거든요. 3호 때에는 모조리 수작업으로 했던 거였어요. 글자 하나하나를 쿼크에서 일일이 기울였던 거죠.

브라이언 맥멀런 　　데이브는 45편의 초단편 소설short-short stories이 들어 있는 120페이지짜리 쿼크 문서를 저한테 이메일로 보내면서 이렇게 말하더군요.「이걸 포스터로 만들어 줘. 그림도 들어가게 해서.」 초단편은 길이가 몇 문장에서 수백 단어까지 다양했어요. 그걸 모조리 포스터로 바꾸는 작업은 재미있긴 했는데, 3분의 2쯤 했을 때부터 기술적인 악몽이 시작되었죠. 그 모든 레이어며, 곡선 배치 텍스트 때문에 대략 한 시간에 한 번 꼴로 레이아웃 소프트웨어에 충돌이 발생하는 거예요. 심지어 제가 뭔가를 하나 고치면, 다섯을 세고 나야만 화면상에 그 변화가 반영되는 지경에 이르렀죠. 어이가 없었죠. 그 와중에 일라이가 못 박아 둔 비현실적인 마감 일자는 다가오고 있었고요.

일라이 호로비츠 　　원래 아이디어는 포스터를 별개로 포장하고 배포하는 거였죠. 하지만 브라이언이 작업을 완료하기 직전에 계획이 모두 바뀌어 버렸어요. 우리는 포스터를 더스트 재킷의 안쪽 면에 넣기로 했죠. 마침 인쇄소로 넘어가기 직전이었어요. 엄청나게 서둘렀죠.

브라이언 맥멀런 　　포스터를 재킷 크기에 맞추느라 90제곱센티미터에서 70제곱센티미터로 줄였어요. 가뜩이나 치밀했던 구조가 더 치밀해졌고, 결국에는 묻혀 버렸죠. 마치 보물처럼, 아니면 파묻힌 보물을 알려 주는 지도처럼, 아주 호기심 많은 독자만이 발견할 수 있는 곳에 묻혀 버렸던 거죠. 작업이 완료되자 사람들이 이걸 좋아했으면 좋겠다는 마음이 들더군요. 물론 그보다 안도의 한숨이 더

컸지만요.

조던 배스 나중에 우리는 이메일을 하나 받았어요. 〈어느 쪽이 더 즐거웠는지 모르겠어요. 23호의 더스트 재킷 안쪽 면을 발견했다는 사실인지, 아니면 그걸 펼쳤을 때에 서점 여직원의 깜짝 놀란 표정이었는지 말이에요.〉 이거야말로 완벽한 반응이나 마찬가지였죠.

웰스 타워 제 단편 소설 「은신처Retreat」는 일라이의 문학적 산파 노릇이 만들어 낸 위업이었어요. 저는 그 작품을 쓰는 것이 불가능 하다고 거듭해서 그에게 확신시키려 했죠. 하지만 그는 계속해서 온갖 편집적인 겸자와 확장기로 저를 재촉하더군요. 그래서 엄청난 땀과 신음 끝에 우리는 그 이야기를 함께 낳은 셈이 되었어요.

카렌 바일린 제 생각에 작가라면 누구나 자기 소속 집단에서 벗어나서 다른 작가들과 어울리고 싶어 하는 것 같아요. 함께 있으면 깜짝 놀랄 만한 작가들과 말이죠. 이 호에서 함께 한 작가들 덕분에 저는 무척 기뻤어요. 특히 데브 올린 운페르트는 정말 최고였다고 생각해요.

데브 올린 운페르트 당신은 마음속에 스스로가 되고 싶은 어떤 사람의 이미지를 갖고 있어요. 하지만 사랑스러울 수 있음에도 정작 당신을 보면 엉망이기 때문에 그저 슬플 뿐이죠. 무척 일을 열심히 해도 그 결과는 대개 시시포스의 일이죠(누가 알아주나요. 그건 어리석은 일이고, 당신은 엉망이 되죠). 그러다가 23호가 우편으로 도착해요. 그걸 열어 보니 이 믿을 수 없는 놀라운 이야기와 모자이크가 들어 있는 거예요. 그것도 무려 하드커버로요. 정말 우아하고, 훌륭하고, 감동적인 이야기와 당신이 좋아하는 사람들 모두가 가득 (클랜시 마틴, 카렌 바일린……) 들어 있는 거예요.

카렌 바일린 이 책에 참여하게 되어서 무척 즐거웠어요. 에이프릴 와일더의 단편 「고기, 이빨」을 읽고는 정말 빵 터졌어요. 그리고 자위행위를 하는 아들에 관한 크리스 배첼더의 단편은 제 소설 강의 첫

날에 사용했죠.

숀 베스탈 2006년의 어느 날, 조던한테서 이메일을 하나 받았어요.
편집자들이 제 단편 가운데 하나를 마음에 들어한다는 이야기였어요.
우리가 실어도 되나요? 그럼요. 그런데 결국 그 단편은 『맥스위니스』에
입성하지 못했어요. 하지만 저를 위해 특별히 작성한 퇴짜 편지에서
조던은 다른 작품이 있으면 보내 달라며 격려하더군요. 저는 답장을
받은 지 17초 만에 다른 원고를 보냈어요. 그는 2006년 11월에 답장을
보내며 그 단편을 싣겠다고 했어요. 지금도 간직하고 있는 그 이메일은
이렇게 시작되었죠. 〈숀, 제 생각에는 우리 모두 마음에 들어 하는 것
같아요……〉 기자로 일하던 편집국에서 그 메시지를 열어 보았죠.
그리고 곧바로 벌떡 일어나 허공에 어퍼컷을 날리며 좋아라했어요.
평소 같으면 무척 부끄러워했겠지만, 그때는 예외였죠. 당시 저는
40세였어요. 무려 20년째 단편을 쓰고 있었죠. 그 호가 나왔을 때 ―
끝내주는 아트워크에, 놀라운 단편 소설이 연이어 등장하고, 제 이름이
정말 거기 들어 있고, 제 단편이 정말 거기 들어 있는데, 그것도 로디
도일과 〈죽여주는〉 앤 비티 사이에 들어 있는 완벽한 상태로 ―
개인적인 퇴짜와 최초의 수락이 작가로서의 제 삶에서 하이라이트로
대체되었어요. 그때 이후로 다른 단편이 출간된 바 있지만, 그럴 때마다
여전히 흥분이 느껴져요. 하지만 최초로 소설이 출간된 경험은 여전히
특별한 경험으로 남아 있죠.

조던 배스 저는 여기, 또는 다른 어떤 잡지에 작품을 싣는
것이야말로 대단한 일이라는 사실을 잊지 않으려고 항상 노력하고
있어요. 그리고 누군가가 자기 작품을 먼 낯선 사람에게 보내는 행위
역시 대단하죠. 우리는 사람들에게 어떤 사실을 분명히 알려주려고
합니다. 즉 그들이 다른 누군가와 접촉하고자 하는 희망으로 혼자
노력하는 것만큼이나, 우리 역시 다른 누군가와 접촉하고자 하는
희망으로 반쯤은 혼자서 즐겁게 노력하고 있다는걸요.

(맞은편) 안드레아 데즈쇠의 그림 가운데
사용되지 않은 몇 가지. 혹시 도판이 추가
로 필요한 경우가 생길지 모른다며 막판에
아티스트가 덤으로 제공한 것이었다(아티
스트께는 고맙지만, 아쉽게도 도판이 추가
로 필요하지는 않았다).

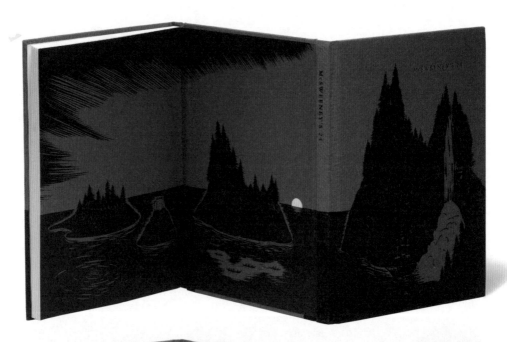

맥스위니스 제24호 (2007)

남근을 연상시키는 초기의 커버 콘셉트 스케치. 일라이 호로비츠가 인쇄소의 견본에 직접 그렸다.

(맞은편) 제24호를 펼친 모습 두 가지. 파노라마식의 커버와 면지는 레이철 섬터의 작품이다. 두 부분으로 나뉜 이 호에는 두 개의 앞쪽 커버와 두 개의 책등이 있다. 즉 일반적인 책의 앞쪽 커버와 책등 개수보다 두 배나 많은 셈이다.

☆ 전문 용어로는 〈도자도(dos-à-dos 등과 등)〉 제본 방식이라고 한다. 쉽게 설명하자면 하드커버 두 권을 나란히 세워 놓고, 두 권의 뒤쪽 커버를 서로 맞붙인 것과 유사하며, 이를 위에서 보면 앞쪽 커버 두 개와 뒤쪽 커버 하나가 Z자 모양으로 보인다.

일라이 호로비츠　한 번은 아이디어 회의 때에 조던이 Z자 모양의 제본*에 대해 이야기했죠. 그러자 데이브의 눈이 반짝 하더군요.

데이브 에거스　아주 오래전부터 저는 S자 모양 제본을 만들어 보고 싶었죠. Z자 모양의 제본은 그것과 매우 비슷해 보였어요.

레이철 섬터　전화가 왔더라고요. Z자 제본에 관한 수수께끼 같은 이야기가 따라왔고요. 저는 그걸 한 번 머릿속에 그려 봤어요. 두 개의 커버가 펼쳐진 모습이며, 커버가 연결된 모습이며, 내지가 커버와 연결되는 모습이며, 커버가 내지와 연결되는 모습이며.

일라이 호로비츠　우리도 실제로 그런 제본을 본 적은 없었죠. 하지만 우리와 거래하는 싱가포르의 인쇄소 TWP라면 분명히 본 적이 있을 것 같았어요. 제가 전화로 그쪽에다가 대강 설명을 했더니, 우리한테 견본을 보내 줬어요. 그런데 그 견본이 완벽하게 우리가 생각하는 모양이었거든요. 대개 맨 처음 받아 보는 견본은 완벽하지 않잖아요.

317

좀 더 나은 레이철 섬터의 커버 콘셉트 스케치.

데이브 에거스　때로는 콘셉트를 먼저 떠올린 다음, 나중에야 한창 진행 중인 내용물과 결합시키려고 노력하죠. Z자 제본이 한창 진행 중일 때 저스틴 테일러한테서 제안을 받았어요. 대학원생이었던 그와는 초면이었는데, 도널드 바셀미에 관한 심포지엄을 준비한다고 하더군요. 우리는 모두 바셀미의 광팬이었기 때문에 이렇게 말했죠. 「좋아요. 당신에게 1백 페이지를 떼어 주죠. 원고가 다 되면 알려 주세요.」

저스틴 테일러　제가 「돌아와요, 도널드 바셀미Come Back, Donald Barthelme」 ─ 도널드 바셀미의 친구들과 동료들과 제자들이 말하는 그의 생애와 작품에 관한 심포지엄 ─ 의 원고를 넘긴 것은 2006년 12월이었어요. 무려 1년가량 편집을 거친 다음이었죠. 데이브는 〈심포지엄〉이라는 명칭이 약간 허세 같다고 생각한 나머지, 그걸 말할 때마다 약간 인상을 찡그리더군요. 지금 와서 생각해 보면 그가 맞았어요. 하지만 그 당시에만 해도 저는 그 명칭을 단단히 고수했죠. 결국 그 역시 그 단어를 허락해 주어서, 저는 계속 그 단어를 쓰는 게 괜찮다고 생각했죠.

레이철 섬터　내용물은 도널드 바셀미라는 존경받는 작가를 기념하는 것이었는데, 저는 한 번도 그의 작품을 읽어 본 적이 없었어요.

디자인을 위한 실마리를 잡기 위해 바셀미의 소설을 가능한 한 모조리
찾아 읽었죠. 작품을 읽고 보니 그런 기분이 들더군요. 아,
포스트모던인가? 충만하고, 만족스럽지만, 외로운 느낌이었죠. 저는
그의 존재와 이후의 부재가 이 책에 기고한 작가들에게도 어떤 유사한
방식으로 영향을 끼쳤을지 생각해 보았죠. 커버 아트도 그런 것들을
전달해야만 했어요. 수수께끼 같은 외로움, 사라진 존재 그리고 이에
대응해서 나온 기념 소설들.

조던 배스 바셀미 부분에서 디자인상의 유일한 어려움은 로버트
쿠버때문이었죠. 심포지엄에 기고한 그의 글은 겨우 세
마디뿐이었어요. 「도널드는 말수가 적었다」기고자에게 각자의 약력을
적어 보내 달라고 하자, 로버트는 일라이에게 이렇게 물었죠. 「바셀미
부분에는 여러 작가의 흔히 볼 수 있는 약력이 들어갈 예정인가?」
일라이는 그럴 거라고 대답했죠. 그러자 로버트는 특이한 약력을
보냈어요. 본인이 주최한 바셀미의 마지막 대중 낭독회 가운데
하나에서 벌어진 사건에 관한 이야기였죠. 한마디로 그 약력은 그
자체로 작품이었어요. 그래서 그걸 차라리 본문에 있는 그의
〈기고문〉과 가까운 곳에 놓아야 할지를 놓고 우리는 한동안 고민했죠.
하지만 좋은 방법이 떠오르지 않았어요. 그래서 어쩔 수 없이 그

약력을 다른 사람들의 약력과 함께 맨 뒤에 놓았죠. 부디 사람들이
눈여겨보아 주었으면 하면서요.

일라이 호로비츠　　저스틴의 심포지엄 원고를 받은 다음에 든 기본적인
생각은 이거였어요. 좋아. 이제 두 부분이 생겼는데 — 도널드 바셀미에게
바치는 부분과 여섯 편의 단편 소설 — 이걸 가지고 뭘 할 수 있을까? 한
가지 특집 주제가 있는데, 어, 다른 소설도 끼어 있네, 하는 상황을 우리는
별로 좋아하지 않았어요. 너무 느슨한 느낌을 주니까요(15호가 딱 그런
구조였기 때문에, 지금까지도 그 생각만 하면 가슴이 쓰리죠).

데이브 에거스　　그리하여 Z자 모양의 제본이 진가를 발휘하게 되었죠.
우리는 견본 책이 있었고, 저스틴의 원고도 있었기 때문에, 이 두
가지를 딱 붙여 놓기만 하면 그만이었어요. 곧이어 우리는 그 모두에
일러스트레이션을 그려 줄 만한 사람을 찾아야 했죠. 그림이 들어갈
면이 제법 많았기 때문에, 우리는 싸개 방식으로 했죠. 어느 쪽으로
책을 펼치더라도 이미지가 계속 이어지도록요.

일라이 호로비츠　　애초에 레이철에게 이 커버를 의뢰할 생각은
아니었어요. 이미 그녀를 많이 써먹었기 때문에 이번에는 다른
아티스트를 추천해 달라고 전화를 한 것뿐이었어요. 하지만 그녀는 딕
체니처럼 굴더군요. 자기가 자기를 추천한 거예요.

레이철 섬터　　딕 체니처럼 굴었다구요? 제가 한 호의 커버를 담당한
것은 이때가 처음이었어요. 제 친구들도 했었고, 친구들의 친구들도
했었지만 저만 못했다니까요. 그러니 뭐라고 말해야 했겠어요? 잡담
같은 거나 해야 했겠어요? 게다가 이야기를 듣고 보니 무척 재미있어
보였거든요.

일라이 호로비츠　　제 생각에는 풍경을 그려 보라고 제안했던 것
같아요. 하지만 레이철은 그 호의 실제 주제를 가지고 커버를
구상했더군요. 우리가 계간지의 커버에 천을 사용한 지는 제법
오래전이었죠. 16호가 마지막이었으니까요, 제 기억에. 천은 제작

과정에서도 일찌감치 주문해야 했죠. 이번 경우에는 어떤 그림일지 전혀 모른 상태에서 주문부터 들어갔죠. 그래서 레이철의 작품은 데이브가 일찌감치 골라 놓은 파란색 배경에서 부분적으로 영감을 받은 거였어요.

조던 배스　　레이철은 뒷면 커버에서 그 호의 수록 작품의 몇몇 소재를 등장시켰는데, 언제 봐도 훌륭해요. 픽업 트럭은 에런 그윈, 탱크는 크리스 하워드의 작품에서 가져왔죠. 불꽃놀이는 바셀미한테서고요. 단편 소설 쪽의 내지 아트워크는 「착실한 희극Comedy by the Numbers」의 공저자 중에 한 명인 에릭 호프먼에게서 가져왔어요. 그는 육군 무전병 출신이라서, 우리는 처음에만 해도 그가 갖고 있던 옛날 육군 무전 편람을 「희극」의 외관 템플릿으로 삼았죠. 이 호를 만들면서 우리는 그 책에 들어 있는 그림을 다시 살펴보았죠. 그 도식들은 단편들과 딱 어울려 보였어요. 단편들은 충돌과 관련이 있었거든요. 총격이라든지, 성격 나쁜 남자들이 꽤 등장하죠.

에런 그윈　　요즘에는 공공장소에 무장을 하고 나타나서 무차별 학살을 자행하는 사람들이 많아진 것 같아요. 그런 일이 벌어지고 나면 항상 이렇게 묻는 사람들이 있죠. 〈왜 아무도 무슨 조치를 취하지 않았던 걸까요?〉 저는 그 문제에 대해 생각해 보기 시작했어요. 실제로 〈무슨 조치를 취할〉 수 있는 사람들에 관해서요. 그렇게 해서 완성한 게 바로 24호에 수록된 단편 소설이죠. 제 친구인 스티븐 엘리엇이 그걸 읽고 무척 좋아하면서 일라이한테도 보여 줬어요. 일라이는 그 단편이 상당히 괜찮다고 생각하면서도 그게 과연 일반적인 소설 양식에 맞는지도, 안 맞는지도 확신하지 못했죠. 저도 마찬가지였어요. 결국 일라이는 이렇게 생각했죠. 그게 뭔지는 도무지 모르겠지만 여하간 〈문제작〉인 것은 분명하다고요. 저는 그 호에 대해서는 물론이고, 졸지에 어깨를 나란히 하게 된 작가들에게도 열광했죠. 때때로 그 이야기를 낭독회에 가져가 보고도 싶지만, 너무 지나칠 것 같다는 생각에 포기하고 말죠. 그렇게 되면 그 자체가 일종의 학살처럼 느껴질 수밖에 없을 것 같아요. 누구나 자기가 본 학살이 마지막이기를 희망하죠. 희망한다고 해코지를 당하지는 않으니까요.

「돌아와요, 도널드 바셀미」부분 커버를 위해 붉은색 천에 해본 시험용 인쇄. 왜 하필 붉은색 천에 했는지는 아무도 모른다. 이미 이 시점에도 푸른색 천이 계획되어 있었는데.

조 메노　24호에 단편 하나를 기고했어요. 「스톡홀름, 1973년Stockholm, 1973」이라는 작품인데, 역사적 사건에 기초한 거죠. 스웨덴에서 일어난 은행 강도 사건인데, 여러 가지 사실이며 실제 관련자 중 몇몇의 인터뷰 내용을 엮어 넣었어요. 이 작품이 실리기 전에 저는 다급하게 일라이에게 이메일을 보냈어요. 혹시 자료 출처를 명기하지 않은 것 때문에 고소당할 가능성은 없냐고요. 걱정 말라고 하더군요. 소설 작품의 경우에는 굳이 출처 명기를 하지 않아도 된다고요. 진짜일까요? 아직도 잘 모르겠어요.

데이브 에거스　왜 굳이 누군가가 그 문제로 조나 우리를 고발하려고 하겠어요? 조는 시카고 출신이니 거기에도 변호사가 무척 많을 거예요. 고발당하는 문제를 우리가 깊이 생각해 봤는지는 잘 모르겠어요. 지금 우리가 사는 세상 안에서는 어느 누구도 작은 문예지를 굳이 고발하지는 않는다는 게 우리의 생각이거든요. 누가 우리 때문에 화가

나더라도, 우리는 그 문제를 해결할 수 있는 방법을 찾을 수 있을 거예요. 물론 이 말은 해야겠지요. 제가 아는 야심만만한 발행인이나 편집자 치고 고발당할까 봐 걱정하지 않는 사람은 없었다고 말이에요. 가령 자기네가 어디선가 발견한 사진을 썼다가 고발당한다든지, 엘리자베스 시대의 시를 몇 줄 게재했다가 고발당한다든지요. 모두에게 주는 저의 강력한 조언은 이거예요. 대부분의 사람들은 정신이 멀쩡하다는 거죠. 그들은 남을 고발하지 않아요. 설령 무슨 일 때문에 불안을 느낀다 하더라도 해결 방법은 분명히 찾을 수 있을 거예요. 그냥 최선을 다 하고, 공정하려고 노력하고, 사람들에게서 최선을 기대하면 되는 거죠.

맥스위니스 제25호 (2007)

리 헤이즈 일라이가 이 하드커버 호의 앞면과 뒷면에 들어갈 드로잉을 부탁하더군요. 〈어떤 방식으로 그려도〉 좋다면서요. 저는 재미있는 걸 만들어 보려고 한참 노력했지만 하나도 먹혀들지가 않았어요. 신경이 곤두선 상태에서 커버처럼 보이는 뭔가를 만들려고 너무 열심히 노력하다 보니, 막판에 가서는 드로잉이 너무 인위적으로 보이는 거예요. 결국 어느 날 밤엔가 — 마감이 코앞에 닥친 상태였는데, 어쩌면 바로 전날 밤이었는지도? — 일라이가 한 번만 다시 그려 보라기에, 그만 질리고 말았죠. 그래서 커버를 그린다는 생각을 몰아 낸 다음 책상에 놓여 있는 〈쓰레기통 아이들〉* 카드를 똑같이 따라 그리기 시작했어요. 쓰레기통이 널린 배경 위에다가 〈맥스위니스〉라는 이름을 콧물 같은 폰트로 적었죠. 다 그리고 나서 장난삼아 그걸 일라이한테 보냈어요. 그랬더니 곧바로 전화를 걸어 와 바로 자기가 찾던 거라고 하더군요.

일라이 호로비츠 저는 리가 낙서하듯 손으로 그린 그림을 박으로 찍으면 어떨지 너무나도 궁금했죠. 저는 선이 자유로운 박을 정말 좋아해요. 수작업과 기계 작업 간의 대조가 뚜렷이 보이거든요. 그 완전한 잠재력을 여기서 탐사해 보지는 않았지만, 언젠가는 해보고 싶어요. 세 가지 색깔에 관해서는 별로 이야기하고 싶지 않아요. 이 호는 정말 제 신경을 건드리거든요. 몇 가지 결정이 신속하게, 그러나 일관성 없게 내려지고 말았죠. 그런 다음에 디자인의 나머지는 그 모두를 함께 붙여 놓는 데에 집중되었고요. 하지만 에이미 진 포터의 말 그림이 나온 건 정말 좋았어요.

에이미 진 포터 상당히 초라하게 살고 있던 어느 날, 일라이가 『맥스위니스』 다음 호에 기고하지 않겠느냐고 이메일을 보냈더라고요.

☆ 1980년대에 인기를 끌었던 〈양배추 밭 아이들〉 인형을 패러디해 만든 장난감 카드 시리즈로, 귀엽게 생긴 아이들이 황당하고 엽기적인 행동을 하는 모습을 묘사해 인기를 끌었다.

커버 싸개의 대안적인 가능성 열 가지. 일라이 호로비츠의 디자인. 맨 윗줄의 드로잉이 남성용 팬티와 비슷하게 생겼음에 주목하라.

초기의 커버 싸개 레이아웃 세 가지. 리 헤이즈의 원래 드로잉을 이용했고, 검정색 천이 아니라 하얀색 천에, 붉은색 또는 무색 판지를 이용했다. 자칫하면 이렇게 될 수도 있었음을 보여 주는 섬뜩한 예시.

정말 깜짝 놀랐어요. 그건 마치 우주에서 온 응원단이 제 메일함에 착륙한 것과도 같았거든요. 우리는 전화로 이야기를 한 끝에, 제가 그해에 그린 말 드로잉 몇 가지로 낙착을 보았어요. 저는 과슈와 잉크 드로잉 연작인 〈작은 말이 뭐라고 말하나〉를 그리기 시작했어요. 왜냐하면 저는 말을 그리면서 저에게 흥미롭거나 중요한 장소에 관해 생각하고 싶었거든요. 그리고 그 말들 모두가 저에게 〈뭐〉라고 말하고 있었지만 ― 가령 2학년 때에 뭔가를 중얼중얼하면서 친구가 〈뭐〉라고 말하게 만드는 장난처럼요 ― 저는 또한 〈뭐〉가 지금 당신이 서 있는 위치에 대한 선언이 될 수 있다는 사실도 좋았어요. 만약 말이 오로지 한마디만 할 수 있다면, 제 생각에 그 말은 〈뭐〉일 것 같아요. 배경은 대부분 제가 지난 2년 동안 오클라호마시티, 피닉스, 뉴올리언스, 호놀룰루, 브루클린, 코니아일랜드, 시카고 등지에서 찍은 사진들을

리 헤이즈의 두 가지 최종 드로잉.
다리가 더 달리고, 텍스트는 빠져 있다.
『맥스위니스』의 커버가 모두 그렇듯이, 교
육적인 메시지가 분명하다.

토대로 했어요. 그 드로잉을 『맥스위니스』의 단편들하고 짝지어
놓으니까, 그야말로 뜻밖의 행운이 아닐 수 없었죠. 예를 들어서
모랍이라는 종의 말은 「타워The Tower」라는 단편 소설과 완벽하게
어울렸죠. 그 드로잉에 나오는 타워는 오클라호마시티에 있는 파운더스
타워를 토대로 한 거예요. 대부분의 말들은 그 배경에 이야기를 거의
깔고 있지 않지만, 주로 저에게는 비밀 이야기나 다름없었죠.

조던 배스　제 바람은 언젠가 에이미만의 비밀스러운 말 이야기를
듣는 거예요. 표제지와 마주보고 있는 일러스트레이션(권두화)은 제가
매사추세츠 주 플리머스의 어느 헌책방에서 발견한 1877년의
『펀Fun』이라는 잡지의 선집에서 가져온 거예요.(『펀치Punch』가
오늘날의 『매드Mad』에 해당하던 시절에, 『펀』은 오늘날의
『크랙트Cracked』에 해당하던 잡지였죠).☆ 그 텍스트는 수적으로나
알레고리적으로나 꽤나 의미심장했어요. 그건 전쟁 중에 그 잡지의

☆　『펀치』(1841~1992)와 『펀』
(1861~1901)은 19세기 중후반에, 『매드』
(1952~현재)와 『크랙트』(1958~2007)
는 20세기 후반에 라이벌 구도를 형성한
만화 및 풍자 전문 잡지이다.

327

25번째 호에 붙이는 서문이었거든요. 그래서 우리 잡지의 25호와도 아주 멋지게 어울렸고, 이 호에서는 우리 기고자들도 끝내주었지요. 특히 에밀리 앤더슨과 나눈 한 가지 대화가 생각나네요.

에밀리 앤더슨　　조던이 이메일을 보냈더군요. 〈개척자를 다룬 당신의 소설 「사랑, 변경Love, the Frontier」이 정말 마음에 들어요. 다만 결말만 바꾸는 게 어떨까요?〉 우리는 모두가 만족할 때까지 마차 바퀴와 소총 탄환에 관해 이야기했죠.

코너 킬패트릭　　25호에 작품을 싣고 나서부터 저는 『맥스위니스』를 싫어하는 척하기를 그만둘 수밖에 없었죠.

(왼쪽) 에이미 진 포터의 드로잉. 그녀가 〈뭐〉의 디자인을 선택하는 과정과는 무관한 그냥 낙서이다.

(오른쪽) 제25호에 수록된 단편 소설 가운데 두 편의 표제지. 일러스트레이션에서 알 수 있듯이 「사랑, 변경」은 포장마차를 따라가는 한 여성이 쓴 메타픽션적인 일기 시리즈이고, 「평화 유지군, 1995년 Peacekeepers, 1995」은 보스니아에 있는 캐나다 기자가 어느 테러리스트로부터 강권을 받고 아편을 피우게 된 이야기로 1만 5천 단어 분량이다.

(맞은편) 1877년의 『펀』 잡지 선집에 수록된 원래의 권두화. 러시아와 오스만 제국의 전쟁 도중에 『펀』의 마스코트인 어릿광대가 등장해 중재를 시도한다는 내용이다. 그 선집의 나머지는 대부분 인종차별적 말장난을 다루고 있다.

T HE war had been going on for some time.

Every day brought news of a great battle with victory for both sides, which, as all will admit, is an entirely new phase of the oldest art in the world.

The Emperor of Russia sat in his ivory car, and encouraged his soldiers. The Sultan of Turkey could be seen in the distance, bivouacking on pipes and coffee, inferiors in rank being only permitted pipes and tabors.

Fiercely went on the fighting for several hours, with slight intervals for refreshment, and when time was called for the day victory was once again claimed by both.

The night expired, and many soldiers both Turkish and Russian followed suit, but again the position was unchanged, and again both claimed to have won. It was the first time in the history of sport that a dead-heat had been so appropriately discovered.

The Emperor of Russia got out of his ivory car, and placed his fevered hand upon his erewhile placid brow. "What will they say in England?" murmured he, and an echoing breeze seemed to him to catch up the words and whisper, "What indeed!"

The Sultan of Turkey laid down his pipe, and swore at his principal backer. "What is the good of my winning while yonder Tartar horde knows not that it has been defeated?" The backer backed out of the Imperial presence, and the only answer that even the Sultan could obtain was the same as that vouchsafed the Cæsar, "What indeed!"

A truce was called and a consultation held that very evening, and it was decided—first, that no London daily paper should be admitted into either camp, as it was chiefly through them that both sides believed they never could be beaten; and second, that an Umpire should be properly appointed to decide who had won and who lost on all future occasions. These resolutions having been properly proposed by the Emperor, and seconded by the Sultan, were put to the meeting, and everyone signified "the same" in the usual way. A cold collation followed, after which and the recognised loyal and patriotic toasts the war proceedings were resumed *de novo*.

Just then a fresh arrival appeared on the scene, and all knew that a change was at hand. The new-comer was a mild and pensive gentleman, clad in a picturesque garb, and his visiting card bore on it the famous address: "*No.* 153, *Fleet-street, London, E.C.*" There was a lurking devil in his deep blue eye, and his bullets were made of lead. He was at once, by acclamation and the Imperial ukase specially prepared for this ukasion, appointed sole Umpire, his decision to be final and free from any appeal to a court of law whatsoever.

In the dead watches of the night he was known to be hard at work solving the knotty problem. When morning dawned the halo of joy and peace which illumined his happy face was a thing to see. "I have hit on an expedient," he whispered to the rivals, "and War shall be no more. You see yon target and this gun"—producing both from his waistcoat-pocket, and proceeding to place the former in position— "you see them both? No one can hit that target with this gun while he is in the wrong. You shall both fire at it, and he who has right on his side will be at once victorious, while he who is wrong will be utterly confounded. Thus will Peace again reign triumphant on earth, and the reign of Wretchedness be over.—Tum-tum."

Even as he spoke a blessed balm seemed to suffuse the air, the sun burst forth from a bank of clouds where it had been deposited, the birds began to sing, the rivers ran babbling as of peace and plenty, and all nature smiled when it was seen that the target of truth and virtue, of wisdom and of wit, was none other than

The Twenty-fifth Volume of the Second Series of Fun.

『체리 그릇』 밀라드 코프먼 (2007)

동굴 입구 너머로 보이는
뚱뚱의 인간상

제이슨 할리의 커버 스케치.
334페이지에는 다른 스케치도 나온다.

앤절라 페트렐라　　하루는 일라이가 제 사무실로 들어와서 그러더군요. 「이번 저자는 마음에 들 거야. 자네 취향이랑 딱 맞거든.」 그런데 이런! 정말 그런 거예요. 이 작가는 1950년대에 아카데미 각본상에 두 번이나 후보에 오르고, 엘리자베스 테일러며 스펜서 트레이시며 몽고메리 클리프트와 함께 일했고, 유명한 만화 캐릭터인 미스터 마구의 창조자 가운데 한 사람이었죠. 게다가 나이는 무려 90세였고요.

일라이 호로비츠　　밀라드의 책을 우리에게 소개한 사람은 로라 하워드였어요. 『빌리버』 때에 우리를 도와준 사람이죠. 로라에게 니나 위너라는 친구가 있었는데, 그 친구가 여러 해 전에 밀라드와 함께 책을 하나 작업해서 서로 잘 아는 사이였어요. 이 원고가 곧 들어올 예정이라는 이야기를 들었을 때, 아마 저자의 나이가 많다던가 뭐라던가 하는 이야기도 함께 들었던 것 같아요. 사실 크게 염두에 두지는 않았죠. 우리한테는 그런 특이 사항이 있는 원고가 많았으니까요. 마침내 도착한 원고는 커다란 상자에, 페이지 수가 제법 되더군요. 원고를 읽기 시작하자마자 문득 깨달았죠. 잠깐, 이건 정말 뭔가가 될 것 같아. 매 페이지마다 드러난 에너지와 지성과 뚜렷한 기쁨이 딱 그 정도였어요. 어느 부분에선가 저는 읽기를 멈추고 인터넷에서 밀라드의 이름을 검색했고, 그만 어안이 벙벙해졌죠. 미스터 마구? 뭐? 『배드 데이 블랙 록』?☆ 이 양반, 언제 태어났지? 기타 등등요.

밀라드 코프먼　　그런 일은 그리 자랑스러워할 만한 것도 아니고, 사실은 불가피한 거였지. 86세가 되니 영화 일을 하는 것도 이제 끝이구나 하는 생각이 문득 들더구먼. 어느 누구도 나한테 일을 의뢰하지 않을 거였어. 영화 쪽에서 나는 나이가 너무 많았으니까. 물론 다른 어느 분야 사람들이 보더라도 나는 나이가 너무 많지 않겠나. 나는 오래전부터 독자로서 소설에 관심이 많았지. 그러다가 문득 이런

☆　존 스터지스 감독, 스펜서 트레이시 주연의 1955년작 영화.

생각이 들더군. 빌어먹을, 소설이나 한 번 써 봐야겠군. 예전에
UCLA에서 들은 강연 생각이 났어. 강사는 서머싯 몸이었는데 청중
가운데 어린놈 몇몇이 일어나서는 그 양반한테 건방지게 또는
무뚝뚝하게 질문을 던졌지. 「소설을 어떻게 쓰세요?」 그러자 몸은
서슴없이 대답하더군. 「소설을 쓰는 데에는 세 가지 법칙이 있습니다.
안타까운 점은 그게 뭔지 아무도 모른다는 것이죠.」 그 이야기를 듣는
순간 이런 생각이 들었어. 빌어먹을, 내가 한 번 알아봐야겠군. 그
법칙을 아무도 모른다고 치면, 결국 그렇더라는 사실을 나도 시인하면
그만이고, 아니면 내가 하나 직접 만들어도 그만일 테니까. 그렇게
시작된 거지.

일라이 호로비츠 원고를 모조리 읽고 마음에 든 나머지, 밀라드에게
전화를 걸기로 결심했어요. 우리는 원고를 수락하기 전에 항상 저자와
이야기를 한 번 해보거든요. 같이 일할 만한 상대인지 그리고 아직
일할 의향이 있는지를 알아보기 위해서죠. 저는 밀라드에게 전화를
걸었어요. 어스름이 깔린 어느 자전거 도로를 걷고 있었고 마침 종이
울리고 있었어요. 진짜로요. 이야기를 나누고 전화를 끊자마자, 저는
조던에게 다시 전화를 걸었죠. 「이 책을 꼭 해야겠어.」 글 자체도
무척이나 재미있었지만, 밀라드와의 대화는 훨씬 더 재미있더군요.
그런 대화라면 1년 내내라도 할 수 있을 것 같았어요.

데이비아 넬슨(밀라드의 질녀) 밀라드 코프먼의 이야기라면 밤새도록
들어도 질리지 않아요. 전쟁 이야기며 할리우드 이야기며 인생
이야기며. 어린 시절에 저는 그분이 사셨고 묘사하신 세상에 매료되어
버렸죠. 그분은 〈미각(美脚)〉이라는 단어처럼 고색창연한 단어를
쓰셨어요. 가령 이런 식이죠. 〈데이비, 네 엄마는 젊은 시절에 미각으로
뭇 남성의 가슴을 설레게 한 규수였단다.〉 저는 그분을 따라 세트장에
가서 몬티와 리즈와 스펜서 그리고 블랙리스트 시절에 당신이
도와주시던 돌턴 트럼보 같은 사람들을 만나고 싶었어요.☆ 밀라드는
이야기뿐만 아니라 질문도 무척이나 매력적이에요. 날카롭게 찌르고,
구석구석 파헤치고, 호기심이 작열하고, 모든 사람에 관한 모든 것을
알고 싶어 하죠. 신랄한 언변에도 따뜻한 마음이 자리잡고 있죠.

☆ Dalton Trumbo(1905~1976). 미국의
극작가 겸 소설가이며, 대표작으로는 영화
『스파르타쿠스』(1960)와 『영광의 탈출』
(1960) 등의 각본이 있다. 그는 1947년에 공
산주의자라는 이유로 활동이 금지된 〈할리
우드 10인〉의 한 명이었다.
이후 10년 동안 그는 타인의 명의로 작품 활
동을 하면서, 영화 『로마의 휴일』(1953)로 아
카데미 각본상을 수상하기도 했다.

그러다가 하루는 저한테 물어보시더군요. 제가 사는 샌프란시스코에 있는 그 〈업소〉를 아느냐고요. 즉 이런 질문이었죠. 너 혹시 맥스위니스라고 들어 보았느냐?

밀라드 코프먼　　내가 자네들에 관해서 들은 건 우리 아들 녀석 프레더릭 코프먼을 통해서였지. 그놈도 상당히 글을 잘 쓰는 작가라네. 얼마 전에 『미국 식욕 소사 A Short History of the American Stomach』라는 제목으로 미국 식단에 관한 책을 하나 썼는데, 상당히 훌륭하고 재미있고 믿을 만한 내용이지. 그런데 그 녀석이 자네들 이야기를 하면서 대단하다고 칭찬을 하더군. 내 친구 중에 니나 위너는 내가 난생 처음 쓴 책, 그러니까 시나리오 창작에 관한 논픽션을 편집했는데, 그 친구 역시 자네들이 상당히 세련되다고 말하더군. 그 당시에 나는 에이전트조차도 없었어. 내 에이전트 노릇을 하던 다스 핼시라는 친구가 죽어 버렸거든. 나보다는 나이가 좀 어렸는데도, 나보다 더 일찍 죽기로 작정을 했더구먼. 이 나이가 되면 에이전트를 얻기도 거의 불가능해지지. 자네들도 알겠지만, 도대체 굳이 누가 나처럼 나이 많은 사람을 시켜서 영화 대본을 쓰고 싶겠나? 니나가 자네들에 관해 이야기하면서 내 원고를 자네들한테 보내도 되겠느냐고 묻더군. 니나는 원고를 보냈고, 자네들은 즉시 원고를 받아들였지. 깜짝 놀랐다네. 정말 기분이 좋았어.

일라이 호로비츠　　편집은 재미있었어요. 약간 느리긴 했죠. 밀라드는 이메일도 컴퓨터도 쓰지 않았거든요. 그분은 뭐든지 친필로 써서 론이라는 남자에게 전달했어요. 사실은 론이야말로 이 프로젝트에서 필수 불가결한 인물이었죠. 그는 원래 직업이 목수인데, 밀라드의 팬이다 보니 밀라드가 직접 쓴 수정 사항을 대신 타이핑해 줬죠. 문제는 때때로 론이 라스베이거스에서 세트를 만드는 중이라서 자리에 없을 때가 있다는 거였죠. 그럴 때면 우리는 정말 아무것도 못하고 가만히 기다릴 수밖에 없었어요. 한 번은 밀라드에게 부탁해서 직접 저한테 글을 보내게 한 적이 있었죠. 얼마나 힘드셨을까 싶어요. 정말 힘들었거든요. 그때 이후로 우리는 항상 론이 돌아오기를 기다리게 되었죠. 수정 작업이 예상보다 오래 걸리다 보니, 우리는 이 책을

똥색의 인간상과
떠다니는 동물 조각들이 있는
풍경 모사

아시아에서 인쇄해 올 시간적 여유가 없었어요. 결국 버지니아에 있는 아주 큰 인쇄소에 맡겼는데, 여기는 우리가 평소에 늘 하던 터무니없는 짓거리하고는 영 맞지가 않았어요. 그래서 아주 평범한 명세서로 뭔가 흥미로운 방법을 찾아내기로 했죠. 드로잉의 박 처리는 쉬웠고, 재킷을 약간 짧게 자르는 것도 쉬웠죠. 저는 이 책에 대해 만족합니다.

밀라드 코프먼　　내가 중도에 맞닥뜨린 기벽은 바로 나 자신의 기벽뿐이었지. 나는 때때로 — 어쩌면 그때는 좀 더 — 사람이 좀 기묘하게 되는데, 그 시기에 내가 정말 하고 싶었던 일은 오로지 글을 쓰는 것뿐이었지. 그래서 자리에 앉아서 글을 쓰기 시작했는데, 그냥

술술 흘러나오는 것 같았어, 이 『체리 그릇』이라는 책이 말이지. 정확히 어째서인지는 나도 모르겠어. 그냥 어렴풋한 생각만, 여러 가지 어렴풋한 생각들만 갖고 있을 뿐이었지. 그중 하나는 물론 제2차 세계 대전 때 해병대에서 복무했던 경험 그리고 이라크에서 벌어지고 있던 일이었지. 내 생각에는 그것 때문에 전쟁에 관한 소설을 쓰고 싶었던 것 같아. 또 한편으로는 그 주제가 너무나도 많이 다루어졌다는 생각도 있었어. 잘 쓴 작품들이 너무나도 많았기 때문에 차마 그 주제에 관해서 나까지 경쟁에 뛰어들고 싶지 않았어. 결국 나는 결정을 내렸지. 전쟁은 저 배경에만 머물러 있게 하고, 대신 나는 여러 사람들의 개성을 다루기로 말이야. 그 사람들 중에는 어느 누구도 실제로 전투에는 나서지 않아.

일라이 호로비츠　커버 아트를 만들면서 제 목표는 일종의 엇나간 땡땡Tintin을 만드는 거였어요. 즉 유명한 만화 주인공 땡땡의 모험처럼 이야기가 엉뚱한 길로 가버리는 내용이었죠. 조숙한 청년이 외국 땅을 밟았는데, 거기서 난장판이 벌어지는 거예요. 한동안은 제목이 정말 땡땡 폰트로 되어 있었지만, 지나치게 귀여워 보이더군요. 하지만 색깔은 제가 어린 시절에 침대 곁에 놓아두었던 〈땡땡의 모험〉 시리즈 가운데 한 권에서 가져온 거였어요. 제 기억에는 『검은 황금의 나라』였던 것 같아요. 이 책의 커버 아티스트는 제이슨 할리인데, 우리와 이전에 작업했던 아티스트 몇몇의 스승이기도 했죠. 가령 레이철 섬터, 조시 코크런, 제이컵 매그로 미켈슨이 그의 제자였어요. 새로운 쇄를 찍을 때마다 — 모두 3쇄까지 찍었죠 — 판권 면은 그대로 두었지만, 싸개의 종이 결은 매번 약간씩 다르게 만들었죠. 저는 그 사실 때문에 무척이나 기분이 좋아요.

밀라드 코프먼　한 번은 내가 강연을 했지. 정확히 어디서였는지는 모르겠어. 자네들도 알다시피, 바로 이 책 때문에 여기저기서 강연을 많이 했으니까. 그런데 어떤 여자가 일어나더니 나한테 묻는 거야. 이 모든 일이 어떻게 해서 시작되었느냐고. 지금 자네들이 나한테 물어보는 것과 똑같더군. 내가 생각하기에 이 모든 일이 시작된 것은 가슴속에서 내가 끄집어내고 싶었던 뭔가가 있었기 때문이었다는

산/똥색 등반가

생각이 들더구먼. 그리고 책을 쓰는 것이야말로 그렇게 하는 방법
가운데 하나였던 거야. 이런 내 대답은 적잖이 우스운 것이었어.
왜냐하면 그 여자가 물어본 질문은 이 책이 나오게 된 결정적인 계기가
무엇이었냐는 거였거든. 더 우스운 것은 무엇인가 하면 솔직히 말해서,
내가 생각하는 결정적인 계기란 이 소설이 국회 도서관에 소장될
거라는 사실이었다 이거야! 내가 도대체 무엇 때문에 그 사실에 감명을
받았는지 모르겠더군. 그거야 어지간한 책이라면 당연히 겪게 되는
일인데도 불구하고 말이야. 하지만 그런 생각이 내 머릿속에 스쳐 간
건 사실이라네.
이 책의 커버에 뭐가 들어갈지는 예전에도 몰랐고, 지금도 여전히
이해가 잘 안 간다네. 그게 무슨 의미인지도 모르겠고, 그게 뭔지도
모르겠다니까. 하지만 마음에 들더군. 그런 사실을 심지어

일라이한테도 말한 적은 없었지. 하지만 그 친구들이 그 빌어먹을 놈의 것을 이디시어로 적어 놓았더라도, 나는 이렇게 말했을 거야. 〈아이구, 세상에, 참말로 멋지구먼!〉 책을 쓴다는 생각이 내게는 영화나 단편 소설을 쓸 때에는 결코 느껴 본 적이 없었던 일종의 성취감을 가져다주었던 것 같아. 장편 소설은 바로 찰스 디킨스가 썼던 것 아닌가. 비록 같은 부류는 아니지만, 나 역시 그와 같은 결과물을 내놓을 수 있었던 것이고. 그러니 나로선 무척 즐거울 수밖에.

앤절라 페트렐라　　밀라드는 무척이나 멋진, 심지어 황당무계한 이야기를 해주었죠. 미네소타에서 온 어느 기자는 인터뷰를 하고 나서 대뜸 청혼을 했대요. 그는 윙크가 매력적이고, 대단히 유혹적인 남자였어요. 저는 그가 영원히 죽지 않을 거라고 확신해요. 왜냐하면 그 볼티모어 출신 남정네에게는 뭔가 초자연적인 것이 아닌가 하는 의심스러운 데가 있기 때문이죠.

WHERE TO INVADE NEXT

맥스위니스 제26호 ⁽²⁰⁰⁸⁾

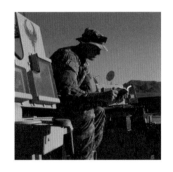

(위) 26호를 위한 최초의 커버 스케치.

(아래) 미군 현역병인 존 그로딘이 이라크에서 제26호를 읽고 있다.

데이브 에거스　　　이 책은 우리가 실제로 출간하기 1년 전쯤부터 시작했어요. 당시에 저는 부시 정권이 이라크 전쟁을 아주 손쉽게 팔아먹는 것처럼 보인다는 사실에 주목했죠. 심지어 미국 내의 진보 진영에게도 마찬가지였으니까요. 그러니 다른 몇 군데 주권 국가의 정부를 미국이 전복시켜야 할 이유를, 그것도 이라크의 경우와 마찬가지로 긴박한 이유를 제시해 보는 특집호를 하나 만들어 보자고 생각했죠.

스티븐 엘리엇　　　제26호 『다음은 어디를 침략할까*Where To Invade Next*』에서는 기본적으로 미국이 일곱 군데 국가를 침략할 경우를 상정해 봤죠. 바로 북한, 시리아, 이란, 수단, 파키스탄, 베네수엘라, 우즈베키스탄이었어요. 웨슬리 클라크 장군의 증언에 따르면, 럼스펠드의 사무실에는 미국이 향후 5년 내에 밟아 버릴 이 일곱 군데 국가에 관한 자세한 메모가 있었다고 하더군요.

데이브 에거스　　　핵심은 이 책이 전적으로 사실에 근거한, 그리고 심지어 설득력 있는 내용이어야 한다는 것이었죠. 외관상만으로도 일반적인 진보 성향의 지식인이 고개를 끄덕일 만큼 충분히 합리적이면서도 확신을 주는 논증이어야만 했어요.

스티븐 엘리엇　　　어떤 사람들은 질색을 하더군요. 어쩌면 이 책이 그 나라들을 진짜로 침략하고 싶어 하는 사람들에게 도움이 될지도 모른다면서 말이죠. 가령 존 맥케인에게 표를 찍으라며 사람들을 독려하는 꼴이 된다고 생각했던 거죠.

조던 배스　　　제가 받아 본 것 중에서도 최고의 답장은 노스캐롤라이나에 사는 참전 용사 출신의 곤충학자가 보낸 것이었어요.

진짜 진중문고(陣中文庫 Armed Services Editions)에 포함된 가로로 길쭉한 책 두 권의 커버와 표제지. 「병사 투고작Soldier Art」에서는 이 호의 소책자의 내지에 들어간 일러스트레이션을 가져왔고, 「남자를 위한 새로운 이야기들New Stories For Men」은 그 테마를 결정하는 데 다소간 영감을 제공했다.

〈평소에는 충분히 즐길 만했던 『맥스위니스』의 꾸러미에 덧붙여진 이 첨가물을 진지한 언론이라고 봐야 합니까? 아니면 펄프 매체이며 인터넷에서 광범위하게 수집한 현재의 역사적 혼란을 젤로 비아프라☆ 버전으로 《튀게》 묘사했다고 봐야 합니까?〉

일라이 호로비츠　『다음은 어디를 침략할까』에 대한 최고의 전략은 그 내용을 보고 직접 판단하게 내버려두는 거였죠.

스티븐 엘리엇　저는 사람들이 『다음은 어디를 침략할까』를 읽고, 그 일곱 군데 국가와의 전쟁 구실을 만들어 내는 것이 얼마나 쉬운지를 이해했으면 하고 바랐어요. 겨우 두 달 동안, 소설가 세 명과 대학생 여덟 명이 여름방학에 걸쳐서 사실 확인이며 조사를 하는 것만으로도 그런 구실을 찾아내기에는 충분했으니까요.

☆　Jello Biafra(1958~). 미국의 펑크 록 가수이다. 1979년에 샌프란시스코 시장 선거에 출마하여 〈튀는〉 공약으로 주목을 받았고, 이후 정치 관련 활동을 이어 나가고 있다.

크리스 잉　　제작 과정에서 가장 시간을 많이 잡아먹었던 부분은 각 장에 들어갈 적절하고도 쓸만한 사진을 찾아내는 일이었어요. 우리는 저작권 만료 이미지를 찾으려고 심혈을 기울였는데, 해상도와 관련된 이런저런 규제며 0달러라는 예산에 발목을 잡힌 상황에서는 결코 쉬운 일이 아니었어요. 플리커는 정말 훌륭한 자료원이 되었죠. 거기서는 진지한 시민 언론 운동이 벌어지고 있었으니까요.

조던 배스　　『다음은 어디를 침략할까』와 함께 출간된 가로로 길쭉한 두 권의 작은 페이퍼백은 26호에서 단편 소설을 지나치게 독단적이지는 않은 방식으로 포함시켜야 했던 필요에서 비롯되었던 거죠. 원래 우리는 이 호 전체를 침략 특집호로 꾸밀까 하고 논의했어요. 하지만 그건 옳지가 않은 것 같았어요. 그래서 우리는 두 권의 단편집을 덧붙이고, 거기다가 각각 〈해외에서 온 새로운 이야기들〉과 〈고국에서 온 새로운 이야기들〉이라는 제목을 붙였어요. 제가 진짜로 디자인했다고 주장할 수 있는 단편은 이 두 가지뿐이죠. 심지어 이것마저도 크리스 잉이 다듬기 작업을 많이 해주었지만요.

크리스 잉　　커버에 묘사된 미니 북을 진짜처럼 보이게 만드는 과정은 고생이 따로 없었어요. 원래 진중문고의 커버가 모두 그 원본 도서의 비스듬히 기울어진 이미지를 보여주고 있거든요. 우리는 한동안 포토샵에서 이미지를 이렇게 저렇게 기울여 보다가, 나중에는 진짜 책을 가져다가 이렇게 저렇게 기울여 놓고, 그걸 다시 포토샵에서 재현해 보려고 했죠. 그 덕분에 지금 보시다시피 누가 책을 눈앞에다 탁 던져 놓은 것 같은 모습이 탄생한 거예요.

조던 배스　　제 생각에는 우리가 만든 페이퍼백이 아주 작고 단순하다는, 그리고 우리가 그 책을 만들 때에 참고했던 제2차 세계 대전 당시의 진중문고와 적잖이 닮았다는 점이 도움이 되었던 것 같아요. 그 진중문고의 뒷이야기에는 온갖 종류의 흥미로운 측면들이 있어요. 가령 그 책들이야말로 주류의 페이퍼백 출판을 기본적으로 발명한 것이나 다름없다는 주장 같은 것이죠. 그 당시 이 책들은 펄프 잡지의 인쇄기로 돌려서 만들었는데, 결국 가로로 길쭉한 두 권이

위아래로 붙은 상태로 제본까지 끝낸 다음에 가운데를 절단해서 나누는 거예요. 이처럼 검소한 창의성이야말로 우리가 늘 지향하는 것이며 저는 독자들이 그 방법을 상기했으면 하는 마음으로 책들을 그렇게 포장했죠. 즉 두 권의 소책자를 절단하지 않고 한 권의 일반적인 크기의 책처럼 보이게 만든 다음, 독자가 직접 책을 절단하도록 만든 거예요. 그러니 저는 사실 이 책들을 디자인한 것도 아니에요. 오히려 1940년대에 전쟁부에 있던 누군가가 디자인했다고 봐야죠.

일라이 호로비츠　사실 저는 그 세 권을 서로 완벽히 딱 맞아 떨어지게끔 만들고 싶었어요. 그래야만 이 호를 조금이라도 더 〈뒤범벅〉에서 벗어나 〈수수께끼의 꾸러미〉로 만드는 데에 도움이 될 테니까요. 조던과 저는 진중문고의 적절성에 관해서 그리고 특히나 전반적으로 사용된 병사 일러스트레이션의 적절성에 관해서 상당히 많이 말다툼을 벌였어요. 결국 그가 이겼죠.

조던 배스　제가 이겼어요. 일라이는 아무 반박도 못하더군요. 원래의 ASE(진중문고)에서 가장 깔끔한 점 가운데 하나는 그들이 고른 책들의 절충적인 스펙트럼이었어요. 그 안에는 시, 유령 이야기, 디킨스, 피츠제럴드에 버지니아 울프까지도 있었다니까요. 전투를 주제로 한 이야기는 제14호에서 이미 했기 때문에, 그 주제를 반복하고 싶지 않았어요. 아마 이렇게 생각했던 것 같아요. 〈만약 내가 진짜로 전쟁터에 나가 있다면, 도대체 무엇 때문에 전쟁에 관한 이야기를 읽고 싶겠어?〉 그래서 우리는 미국을 무대로 한 단편집 한 권과 해외를 배경으로 한 단편집 한 권을 마련했죠. 특히 나중의 책에는 카자흐의 저승 여행에 관한 데이나 마주르의 뛰어난 작품 같은 것이 포함되어 있어요.

데이나 마주르　저는 장편 소설 쓰기를 포기하고, 그중 한 장(章)을 떼어 내서 단편 소설로 만들기로 작정했어요. 저는 〈검은 샤먼〉이라는 장을 제 글쓰기의 작별 인사로 삼기로 했죠. 더 나은 계획이 없었기 때문에, 저는 대여섯 군데의 문예지를 골랐어요. 제가 보낸 이메일

제26호에 포함된 두 권의 소책자. 단편들은 그 배경이 미국인지, 아니면 다른 어디인지에 따라 나뉘어 수록되었다. 그러다 보니 그 가운데 두 편은 양쪽 책에 절반씩 수록되고 말았다.

투고를 받아들인 곳은 결국 〈맥스위니스〉 하나뿐인 것으로 판명되었죠. 제가 작품을 이메일로 보낸 것은 워낙 가난하다 보니, 다른 네 군데에 원고를 보내고 나자 우편 요금이 없었기 때문이었어요. 그 이후의 이야기는 더 섬뜩하죠. 맥스위니스에서 받은 원고료는 제가 듣는 창작 강의의 수강료로 모두 나가 버렸죠. 카자흐스탄에는 〈코렘디크Koremdyk〉라는 전통이 있어요. 나한테 뭔가 새롭고 중요한 것(가령 갓난아기라든지)을 보여 주는 누군가에게 그 대가를 지불하는 전통이죠. 제가 카자흐스탄에 있는 가족을 방문했을 때, 저는 26호를 보여 주고 제법 짭짤한 수입을 올렸다니까요.

『지도와 전설』 마이클 셰이본 (2008)

마이클 셰이본　　『지도와 전설*Maps and Legends*』의 커버가 디자인되는 과정은 이랬습니다. 우선 283개에 달하는 어설픈 디자인 아이디어를 떠올렸죠. 그리고 데이브한테 보여 주었어요. 좋은 말로 칭찬을 하더군요. 그러더니 공책에서 찢어 냈던가, 아니면 전화 요금 청구서를 뒤집었던가, 여하간 종이와 펜을 꺼내더군요. 「그렇지 않아도 그거랑 비슷한 걸 생각하고 있었어.」 그가 말했죠. 그러면서 펜으로 〈쓱, 쌱, 쓱〉 그렸어요. 「책의 띠지를 모두 세 장으로 만드는 거야.」 〈쓱.〉 「이건 산으로 만들고.」 〈쌱.〉 「이건 땅으로 하는 거야.」 〈쓱.〉 「이건 물로 하지. 바다로, 됐지? 그런 다음에 이 책에 나오는 등장인물들을 집어넣는 거야. 여기저기 잔뜩 숨겨 놓는 거지. 그리고 구멍을 하나 뚫는 거야. 그 구멍은 세 장의 띠지를 관통해서, 커버의 박 디자인을 드러내는 거지.」 〈쓱, 쌱, 쓱.〉 「이렇게.」 「끝내주는데.」 제가 말했죠. 솔직히 뭔지 잘 이해 못했었죠. 하지만 데이브의 디자인 감각을 신뢰하지 않는 사람이 있다면 아마 정신이 나간 거겠죠. 며칠 뒤에 조던 크레인의 기발한 작품으로 이루어진 샘플 몇 가지가 제 우편함에 들어 있더군요. 감탄했죠. 「이 친구를 꼭 잡으라고.」 제가 말했어요. 「이미 우리가 잡아 놨어.」 저한테 그러더군요.

조던 크레인　　저는 책에 대해서라면 이상주의자예요. 그런 까닭에 종종 고생을 자처하는 면도 없지 않죠. 하지만 『지도와 전설』의 커버 작업은 정말 즐거웠어요. 일라이가 전화를 걸어서는 이 커버에 대해서 자기가 생각하는 바며, 예상되는 크기를 이야기해 주더군요. 그걸로 끝이었어요. 그리고 제가 다른 아이디어를 거듭 떠올릴 때마다, 그는 진짜로 독려를 해주었어요! 편집자들은 항상 디자인에 자기네 〈발자국〉을 남기고 싶어 하는 경향이 만연해 있죠. 그러다 보면 디자인을 망치고, 손상시키고, 흠 있게 만들고 심지어 그 디자인에 대한 디자이너의 통찰을 해치게 마련이에요. 어째서 북 커버 가운데 후진 물건이 그렇게 많은지 아세요?

The Land of the Polar Seas

THE INFERNO

The Great Desert

SI-VAN SI-HON

O'SAN RE-TOU

SI-LON The City of Pilgrims SI-CE

AIA-TOUN

AIA-TOUN

BONH-SI

SUN LAKE

MAI-MOUNTAINS

The Forest of the Sun TINAS CHI

DA

Davor 02 4610

Rigis Harbor

셰이본이 어린 시절에 제작했던 지도.

바로 이 세상의 편집자들 때문이죠! 정말 바보들이에요! 더 끔찍한 사실은 이른바 〈좋은 디자인〉이 무엇이냐는 이야기가 나올 때마다, 이 바보들이 무려 다섯 세대째 답습되고 있는 케케묵은 아이디어에만 죽어라 매달린다는 거예요! 하지만 일라이는 아니었죠. 혹시 일라이가 어떤 〈발자국〉을 남긴 게 있다면, 그 발자국은 바로 질(質)이었어요. 그는 아이디어를 독려하고 배양하니까요. 제가 처음으로 이 커버의 최종 파일을 넘겼을 때에는 당연히 경제적인 CMYK 4도 인쇄용으로 색 분해를 했죠. 그런데 일라이는 4도로 인쇄할 경우 제가 만든 교정지하고 비교해서 색깔이 별로 돋보이지 않을 거라고 생각하더군요. 저 역시 같은 생각이었지만 주어진 예산을 감안해서 차라리 실용적인 자세를 취한 거였어요. 하지만 일라이는 무엇보다도 책을 우선으로 두었어요.

두 가지 종류의 예비 스케치. 호로비츠는
겹치는 재킷(왼쪽)을, 에거스는 전설을 묘
사한 풍경(오른쪽)을 그렸다.

먼저 색깔을 더 많이 쓰자고 하는 거예요! 그래서 저는 커버를 다시
잡고, 각 장마다 별색을 더 넣어서 모두 9가지나 사용했어요. 그런데도
자기가 먼저 여전히 색깔이 돋보이지 않는다고 하더군요. 물론 그 말이
맞았어요. 그는 어떻게 해야 색깔을 더 향상시킬 수 있는지 묻더군요.
저는 각각의 커버를 다섯 가지 별색으로 인쇄하면, 우리가 찾던 깊이와
공명을 지닌 색깔이 나올 거라고 했죠. 그리고 최종 버전을 다시
만들었어요. 재킷 한 장마다 무려 다섯 가지 별색을 사용했는데,
색조에서의 차이라고는 별로 없다시피 했어요. 모두 합쳐 15가지 색깔이
사용된 커버였죠. 좋은 커버가 되기 위해서, 즉 제가 처음 머릿속에 그린
커버가 되기 위해서는 그렇게 많은 색깔이 필요했어요. 작업 내내 줄곧
이런 식이었어요. 일라이는 제가 아이디어를 실현시킬 수 있도록 길을
닦아 주었죠. 가령 물리적으로 불가능해 인쇄소가 감당을 못하는 경우나
또는 제가 알아서 포기해 버린 경우를 제외하면 커버에 관한 모든
아이디어는 변질되지 않은 채로 최종 버전에 들어갔어요. 모든
아이디어가요. 다른 책의 경우를 비교해 볼까요? 만약 제가 떠올린 열두

조던 크레인의 커버 디자인의 초고들. 세 장의 서로 겹치는 더스트 재킷과 일러스트 레이션이 들어간 표지.

가지 아이디어 중 두 가지만 변질되지 않은 채로 최종 버전에 들어가도 행운이죠. 다시 말하지만, 그 정도가 〈행운〉이라니까요. 대개는 제 아이디어 모두가 인쇄소에 넘어갈 즈음에는 이런저런 식으로 변질되게 마련이거든요. 하지만 일라이하고는 그렇지 않아요. 모든 아이디어가 끝까지 유지되죠. 대단한 자유죠! 저는 애초에 제가 떠올린 모습 그대로 커버를 만들 수 있었고, 그 덕분에 더 나은 커버를 만들 수 있었죠.

일라이 호로비츠 제가 조던 크레인을 떠올린 까닭은 그가

『괴물!Beasts!』이란 책에 그린 바다 괴물 드로잉을 우연히 봤기 때문이에요. 그림 실력과 장난기와 강렬함이 아주 적절하게 배합되어 있었죠. 그때까지만 해도 몰랐던 사실 하나는, 그가 동시에 절대적인 색채의 마술사였다는 거였죠. 인쇄에 대해서라면 제가 지금껏 같이 일했던 어느 누구보다도 더 많이 알더군요.

인쇄소 TWP도 정말 멋지게 해냈어요. 그들은 이 디자인에도 전혀 주눅이 들지 않았고, 그야말로 완벽한 물건을 만들어 내면서도 비용은 그리 많이 청구하지 않았어요. 비록 재킷이 세 개인 책이었지만, 제 생각에는 재킷이 하나뿐인 책보다 비용이 그리 많이 들지 않았어요. 그저 종이만 몇 장 더 쓴 정도라고나 할까요.

조던 크레인　일라이는 좋은 책을 만들죠. 훌륭한 편집자예요. 왜냐하면 훌륭한 아티스트와 디자이너를 고르고, 그들이 알아서 일하도록 내버려 두니까요. 하지만 솔직히 말해서, 그게 새로운 아이디어일까요? 어쩌면 일라이는 이런 통찰을 예외적으로 부여받은 사람인지도 몰라요. 왜냐하면 그는 원래 훌륭한 디자이너 출신이고, 훌륭한 작업에 들어가는 개인적 투자의 수준이 어느 정도인지 잘 아니까요. 그는 일단 뒤로 한 걸음 물러서서 아티스트와 디자이너가 의뢰받은 일에 각자 투자할 수 있도록 내버려 두었어요. 그게 바로 중요한 비밀이죠. 이 세상의 편집자 여러분. 댁들은 뭐를 가장 잘합니까? 댁들이 정말 정직한 사람이라면 프로젝트를 조정하고, 이메일에 답변하고, 전화 통화하는 일은 잘 할 겁니다. 하지만 책 디자인은 잘 못할걸요. 만약 댁들이 책 디자인을 잘 할 수 있다면 인건비가 상당히 줄겠죠. 이 세상의 편집자 여러분. 제발 이제는 책 디자인에 〈간섭〉하는 일을 그만두세요. 제발 그만두시라고요.

『지도와 전설』의 세 장 짜리 더스트 재킷

☆ 미국의 만화가 리처드 F. 아웃콜트(1863~1928)가 폴리처의 『뉴욕 월드』에 연재한 만화의 등장인물로, 훗날 《옐로 저널리즘》이라는 말의 기원이 된 것으로도 유명하다.
☆☆ 영국의 소설가 색스 로머(1883~1959)의 탐정 소설 시리즈에 등장하는 중국인 악당 두목.
☆☆☆ 미국의 만화가 하워드 체이킨(1950~)의 동명 SF 만화 시리즈(1983~1988)의 주인공.

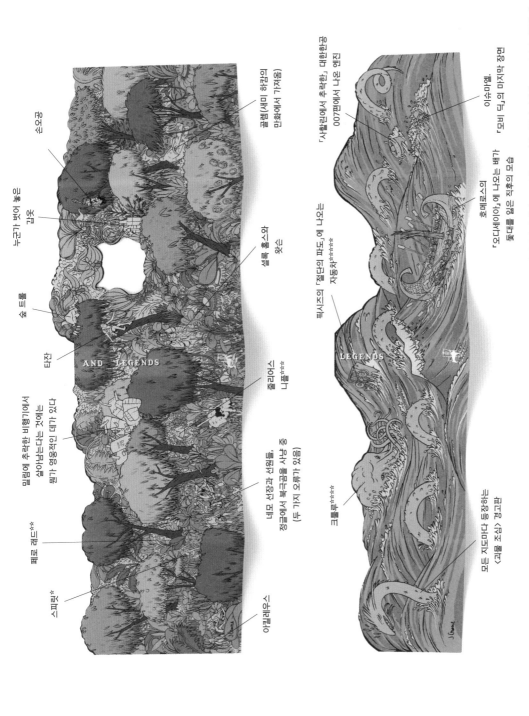

손오공

콜렘(세미 하람의 만화에서 가져옴)

누군가 벗어 놓은 낡옷

숲 트롤

셜록 홈스와 왓슨

타잔

졸리어스 나툴☆☆☆

AND LEGENDS

밀림에 추락한 비행기에서 살아남는다는 게는 뭔가 영웅적인 데가 있다

네모 선장과 선원들, 정글에서 북극곰 사냥 중 (두 가지 오류가 있음)

페로 레드☆☆

크툴루☆☆☆☆

스피릿☆

아킬레우스

「사탕린에서 추락한, 대한한공 007편에서 나온 슈퍼한공

이슈마엘

「모비 딕」의 마지막 장면

호메로스의 「오디세이아」에 나오는 돛대를 얽은 직후의 모습

딱시즈의 「절단의 파도」에 나오는 자동차☆☆☆☆☆

LEGENDS

모든 지도마다 등장하는 〈괴물 조심〉 경고판

크툴루☆☆☆☆

☆ 미국의 만화가 윌 아이스너(1917~2005)가 그린 동명 만화 연화(1940~1952)의 주인공으로, 개면을 쓰고 악당을 물리친다. ☆☆ 미국의 만화가 짐 슈타(1951~)가 1966년에 만든 슈퍼히어로, ☆☆☆ 미국의 만화가 벤 캐처(1951~)가 그린 동명의 만화 주인공. ☆☆☆☆ 미국의 소설가 H. P. 러브크래프트(1890~1937)의 소설에 나오는 우주의 괴물. ☆☆☆☆☆ 영국의 록 밴드 핑크 플로이드(1986~)의 노래 「절단의 파도」(1989)에는 〈자동차를 몰고 바다로 돌진한다〉는 가사가 나온다.

맥스위니스 제27호 (2008)

제27호에 들어 있는 세 권의 소책자. (왼쪽부터) 스콧 테플린, 아트 슈피겔만, 터커 니컬스의 커버.

조던 배스　　이 호는 결국 세 권이 되었죠. 아트 카탈로그 한 권, 아트 슈피겔만의 스케치북 한 권 그리고 단편집 한 권이었어요. 이 디자인은 작업이 제법 멀리까지 진척된 다음까지도 정리가 되지 않았죠.

일라이 호로비츠　　그나저나 자네가 이 호를 위해 갖고 있었던 기묘한 아이디어가 뭐였지, 조던?

조던 배스　　경첩 달린 책등의 하드커버를 만들고 싶은 마음이 간절했어요. 매 페이지마다 위쪽 절반에는 그림이 들어가고, 아래쪽 절반에는 단편 소설이 들어가는데, 한가운데를 처음부터 끝까지 잘라놓는 거죠. 이렇게 하면 한 번에 양쪽 부분을 모두 볼 수도 있고, 아니면 책의 두 부분 가운데 한쪽만을 지포 라이터처럼 열어서 한 번에 한 부분씩만 볼 수도 있어요. 하지만 우리가 그 디자인에 관한 이야기를 나누기 시작하려는 찰나, 슈피겔만이 우리한테 72페이지짜리 원고를 넘길 예정임을 알았어요. 그는 자기 원고를 작은 공책의 형태로, 즉 자기가 그 그림을 실제로 작업한 책과 같은 형태로 만들어 주기를 바랐다더군요. 그래서 경첩 책 이야기는 쑥 들어가 버리고 말았죠.

(맞은편) 어빙 언더힐의 사진이 들어 있는 제27호의 슬립 케이스.

353

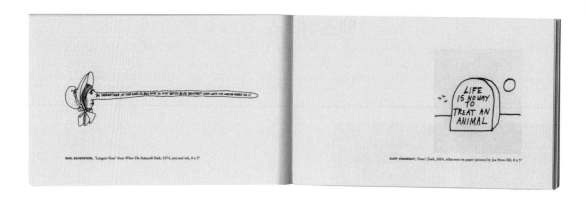

아트 슈피겔만　　그보다 좀 전에 데이브 에거스와 저녁을 함께 먹으면서 저는 다른 어느 문예지를 씹어 대기 시작했어요. 당시 제가 작업 중이던 「신경 쇠약: 젊은 XX 예술가의 초상!!」을 연재하기로 계약했던 곳이었죠. 그런데 작업이 시작된 지 1년쯤 지났을 무렵, 성적 암시가 드러나는 내용이 포함된 원고를 보더니 그쪽에서 발을 빼려는 거예요. 데이브는 문제가 된 페이지를 살펴보더니 어깨를 으쓱 하며 이러더군요. 「흠, 우리야 대학 같은 곳에서 지금 지원을 받지는 않죠. 그러니 뭐든지 원하시는 대로 발행할 수 있어요. 대신 커버에 당나귀 교미하는 사진을 써도 괜찮으시겠죠?」 저는 결국 그 원고 대신에 아주 개인적인 내용의 스케치북을 넘겨주었는데, 그게 바로 이 호에 들어가서는 오히려 대중적인 구성 요소가 되었더군요.

데이브 에거스　　슈피겔만의 공책과 마찬가지로, 아트 카탈로그 역시 다른 누군가로부터의 제안으로부터 시작된 거였어요. 뉴욕 시에 있는 미술관인 아펙사트에서 저한테 전시회를 하나 기획해 달라고 요청해 왔더군요. 맨 먼저 떠오른 생각은 가령 데이비드 슈리글리, 터커 니컬스, 레이먼드 페티본, 마이라 칼만 같은 사람들의 작품을 소개하는 전시회였죠. 이런 아티스트들은 텍스트와 아트를 가지고 만화, 파인아트, 일러스트레이션, 낙서 등에 걸친 작품으로 작업하거든요. 그래서 저는 최근에 들어온 인턴인 제시 네이션을 이 전시회 준비에 투입하는 동시에, 27호의 소책자 만드는 일에도 투입했죠. 매일 우리는 그 장르의 대표 사례를 찾아내기 위해서 이름과 작품을 검색했죠. 제 기억을 토대로 하기도 했지만, 그보다는 제시가 알아서 직접 찾아보는

셸 실버스타인과 커트 보니것의 드로잉이 수록된 「이와 같은 것들의 상당수*Lots of Things Like This*」.

경우가 더 많았어요. 결국 그는 셸 실버스타인, 데이비드 매밋, 레너드 코언 같은 사람들의 작품을 찾아냈죠. 전혀 의외인 인물들이 상당히 많았어요. 거기다가 필립 거스턴과 랠프 스테드먼도 있었는데, 이들로 말하자면 우리가 처음부터 꼭 포함시키고 싶었던 인물들이었죠.

제시 네이선　　저는 미술을 정식으로 배우지 않았기 때문에, 한편으로는 독학을 하면서 이 모든 미술 작품을 추적하는 과정에서 정말 정신이 없었죠. 저는 몇 달 동안이나 버클리와 샌프란시스코의 여러 공립 도서관에서 미술 책을 잔뜩 빌려 왔어요. 특히 SFMOMA에는 사람들이 잘 모르는 현대 미술 도서관이 있는데, 자료 조사 목적으로 들어갈 수 있었어요. 그 당시에 버클리에 살았는데, 집에서 맥스위니스의 사무실이며 여러 도서관으로 책을 지고 나르려면 메신저 백을 들고 다녀야 했죠. 나중에는 등이 아프기에 결국 예전에 쓰던 잔스포츠 배낭으로 바꿨어요. 배낭이 꽉 차면, 저는 아예 종이 상자에다가 책을 담아서 들고 다녔죠. 하루는 제가 사무실에 도착하고 보니 터커 니컬스가 드로잉 포트폴리오를 갖고 들어오더군요. 십중팔구 저는 땀을 흘리고 지친 표정이었을 거예요. 그 커다란 미술 책들을 잔뜩 짊어지고 샌프란시스코를 종횡으로 오간 다음이었으니까요. 하지만 저는 이마를 훔치고 얼른 자리에 앉아 일 이야기를 했죠.

터커 니컬스　　드로잉 몇 개를 스캔할 게 있어서 맥스위니스로 가져온 참이었어요. 자동차를 20번 로에 세우고, 모퉁이를 돌아 발렌시아 로로 접어들었는데 갑자기 돌풍이 불어왔고, 드로잉을 넣어 갖고 다니는 커다란 패드가 요동을 치는 거예요. 마침 저는 차 한 컵을 손에 들고 있었기 때문에, 그야말로 제 두 팔만으로는 감당할 수 없는 상황이 되고 말았죠. 어떤 행인이 도와주겠다고 했지만, 부끄러운 나머지 그 여자 분한테 혼자서도 충분히 감당할 수 있다고 말하고 말았죠. 드로잉이 거리 전체로 흩어지며 날아가지 않게 하려고 애를 쓰느라, 그만 컵에는 신경을 못 쓰고 말았어요. 결국 컵이 슬로 모션으로 — 왜 나쁜 일들이 벌어질 때마다 흔히 그러듯이요 — 떨어지더니, 보도 위에서 퍽 하고 터져 버렸죠. 한 모금도 못 마셨어요.

폴 혼셰마이어　　제 만화를 싣고 싶다는 연락을 받았을 때 당연히
좋다고 했죠. 두 꼬마가 아이스크림을 먹으면서, 엄마를 소재로 지독한
농담을 주고받는 내용이었는데, 데이브 에거스가 기획한 전시회에
포함된 다음, 27호의 소책자에도 수록되었죠. 엄마를 소재로 한
농담이야 많을수록 좋으니까요. 하지만 나중에야 그 전시회에 참여한
다른 사람들(보니것, 바스키아, 매밋, 뒤샹)의 이름을 보게 되었고, 저는
새파랗게 질리며 제 작품의 저열함에 사기가 꺾였죠. 마침 전시회
개막일에 뉴욕에 있던 저는 그곳에 들렀어요. 미술관 벽에 걸린
작품들을 살펴보고 나서는 안도의 한숨을 내쉬었어요. 그 작품들도
사실상 엄마를 소재로 한 농담과 유사한 (가령 성기를 소재로 한 농담,
또는 고아를 소재로 한 농담) 것들이었거든요. 정말 훌륭한, 수준
차이라고는 없는 동료들이었어요.

조던 배스　　단편집의 커버 아티스트인 스콧 테플린은 원래 그 미술
전시회를 위해서 추천되었던 사람이었어요. 브라이언 맥멀런이 어느
건물의 단면도를 묘사한 그의 드로잉을 봤는데, 각각의 층을 서로 다른
철자 모양으로 그렸다더군요. 그가 우리를 위해 그려 준 커버도 바로
그런 것이었어요. 일라이와 저는 그를 전시회에서 빼돌리고 말았죠.

일라이 호로비츠　　각 권의 커버는 모두 수작업에 파격적인 모습이어서
적어도 슬립케이스만큼은 좀 차분하게 가고 싶었어요. 마침 저는 1년쯤
전에 우연히 뉴욕의 건물들을 찍은 옛날 사진을 하나 발견했어요.
특별할 것까지는 없는 사진이었지만, 어쩐지 마음에 들더군요. 그
사진이 이 호에 딱 어울리는 것 같았어요. 특히 테플린의 건축 도면
같은 철자 도안하고 잘 어울리는 것 같았고요. 우리는 테플린에게도 이
사진에 맞춰서 드로잉을 그려 달라고 부탁했어요. 그래서 그의 그림에
나오는 구조물은 슬립케이스에 나온 건물과 구도가 같은 거죠.
맞은편에서 바라본 모습으로요.

스콧 테플린　　저는 원래 일러스트레이션을 그리지 않아요. 다만 제가
관심을 가진 것을 그릴 뿐이죠. 하지만 그 커버는 다른 누군가가 세워
놓은 제한 범위 내에서 작업할 수 있는 재미있는 기회인 것 같았어요.

단편 소설 소책자 커버 레터링의 본래 모습을 보여 주는 스콧 테플린의 초기 스케치.

그 결과물은 제가 작업할 때 머릿속에 들어 있던 것과는 상당히 다를 (약간 덜 퀴퀴하다고나?) 거라는 사실을 알았거든요. 일라이는 단편 여섯 편에 등장하는 물건들의 목록을 저한테 제공했고, 저는 그 물건들이 들어 있는 방들의 모습을 디자인했죠. 그리고 저는 드로잉을 할 때마다 반드시 교실 안에 김이 모락모락 나는 커다란 똥 덩어리가 놓여 있는 모습을 항상 집어넣는답니다.

일라이 호로비츠　　저는 한동안 금속 잉크를 무척 좋아했었는데, 이 경우에는 커버의 건물 외벽 묘사에 그걸 어떻게 사용할 수 있는지 잘 몰랐어요. 그래서 마침 셰이본의 『지도와 전설』의 재킷 작업을 막 끝냈던 조던 크레인에게 전화를 걸었죠. 인쇄의 실무에 관한 그의 지식은 정말 놀랄 만했어요. 우리는 여러 가지 접근법을 놓고 브레인스토밍을 했죠. 겹쳐서 인쇄하는 방법, 서로 다른 색조의 은색을 사용하는 방법, 심지어 여러 번 인쇄하는 방법까지도. 완성된 케이스는 은색 잉크 한 가지를 두 번, 그리고 은색 잉크 또 한 가지를 네 번 인쇄하는 거였어요. 정말 헷갈리고 값비싼 제작 방법이었어요. 커버 교정지를 뽑는 비용만해도 만만치 않았어요. 그러니 우리로선 최선의 결과가 나오기를 기도할 수밖에 없었죠.

A tale of marginalized characters hardened by war and overpowering Hollywood stereotypes and role-playing.

Rosler

Carole

Laurie

Sadie

Nereida

Giulietta

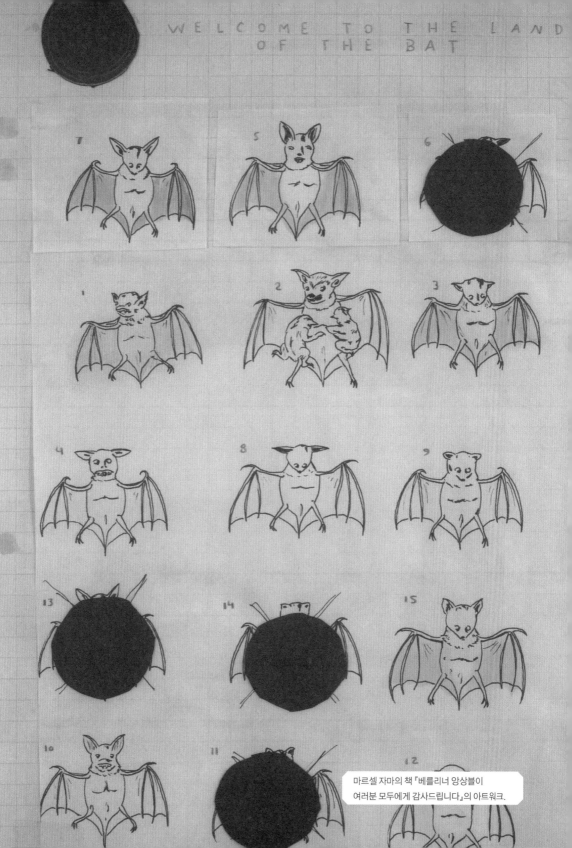

마르셀 자마의 책 『베를리너 앙상블이
여러분 모두에게 감사드립니다』의 아트워크.

맥스위니스 제28호 ⁽²⁰⁰⁸⁾

노브고로프의 초기 스케치 두 가지.

(맞은편) 제28호의 앞면에 깔린 단편 소설 네 권. 다니카 노브고로도프의 일러스트레이션이 네 부분으로 나뉘어 들어가 있다.

제스 벤저민　　우화 특집호를 위한 최초의 아이디어는 2006년의 어느 맑은 여름 오후에 샌프란시스코에서 인턴 면접을 보기 전부터 제 머릿속에서 굴러다니고 있었어요. 원래 저는 어른을 위한 아동서를, 즉 단순하고 커다란 일러스트레이션이 들어간 소설을 만들어 보면 재미있겠다고 생각하고 있었죠. 데이브와 그 아이디어를 논의하고 나서 지금과 같은 우화 콘셉트로 꼴을 갖추게 되었고, 남은 것은 2년간의 작업 기간뿐이었죠. 그 아이디어가 재빨리 시작되는 것을 보니 흥분이 되었어요. 제가 다시 대학으로 돌아갈 즈음에 우리는 이미 잠재적인 저자들의 목록을 작성하고 권유의 메시지도 내보내고 있었죠. 대학을 졸업하고 저는 일단 티베트에 갔다가 연말까지 커다란 배낭을 짊어지고 남아시아 각지를 여행했어요. 네팔에서 인도로 가는 도중에 데이브가 이 책의 서문을 써달라고 저한테 연락을 했어요. 그때 인도 북부에는 눈이 오고 몹시 추워서, 저는 대부분의 시간을 비좁은 인터넷 카페에서 보냈어요. 손에 입김을 후후 불고, 세 겹으로 신은 양말 속에서 발가락을 꼼지락거리면서요. 그 서문을 쓰기 위해서 정말 많은 피와 땀과 눈물이 들어갔으리라 생각하지만, 어쩌면 그보다는 인도식 차 차이와 인도식 요리 달과 제가 입고 있던 내복이 들어갔다고 해야 맞겠죠. 그로부터 6개월이 지나서 이 놀라운 책이 우리 집으로 배달되었죠. 정말 믿을 수 없을 정도의 절차였어요.

데이브 에거스　　제스가 다시 대학으로 돌아갔을 무렵, 우리는 이 호를 이미 시작한 다음이었어요. 곧바로 우리는 우화를 단행본으로 만들어야 하겠다고, 그러려면 아티스트를 찾아 일러스트레이션을 부탁해야 하겠다고 생각했어요. 그러면 처음부터, 그리고 나중까지도 일이 상당히 많을 것 같아서, 엘리자베스에게 전화를 했어요. 그녀는 일러스트레이터들을 잘 알았고, 이 포맷을 기꺼이 맡아 줄 것 같았죠. 우리가 그때까지 포맷에 관해 결정한 바라고는, 오로지 단편 소설만을

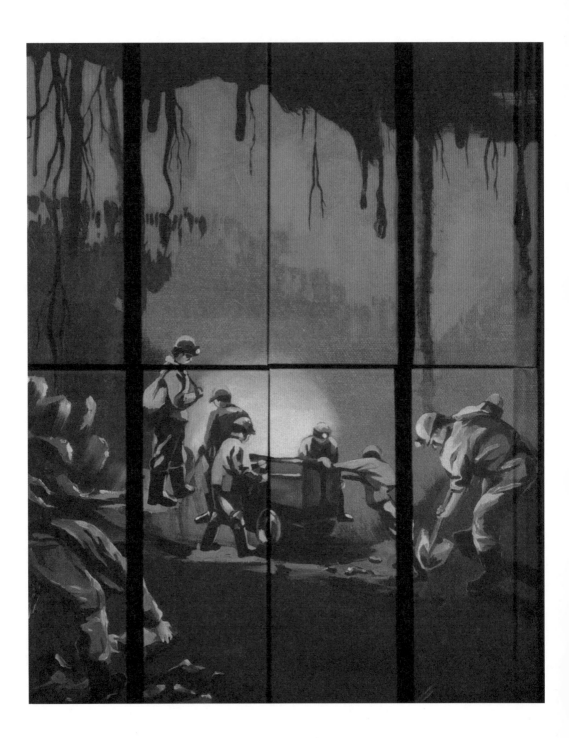

별도로 제본한다는 것뿐이었어요. 그다음의 일에 관해서는 우리도 잘 몰랐죠.

엘리자베스 케어리스　　이 호의 디자인을 시작했을 무렵, 문득 제가 어린 시절에 좋아했던 이야기 모음집이 머릿속에 떠오르더군요. 바로 모리스 센닥의 『호두껍데기 문고*Nutshell Library*』였어요. 상자 안에 네 편의 이야기가 들어 있는데, 각각 작은 책으로 만들어져 있었죠. 저는 항상 그 책들을 상자에서 꺼내서 재배열한 다음, 거듭해서 읽기를 좋아했어요. 이 호도 그와 똑같은 상호작용의 느낌을 지니기를 바랐죠. 그래서 독자로 하여금 단순히 책을 읽는 것뿐만 아니라 책을 갖고 놀 마음까지 주는 방식으로 포장을 하기로 작정했어요. 책 여덟 권을 네 권씩 두 층으로 까는 것인데, 네 권의 커버를 모아 놓으면 그림이 한 점씩 나타나는 거죠.

다니카 노브고로도프　　저는 맥스위니스에서 펴내는 우화집의 커버에 들어갈 그림을 두 점 그려 달라는 의뢰를 받았어요. 엘리자베스는 자기들이 빛과 어둠, 즉 땅 위와 땅 속이라는 테마에 근거한 그림을 찾고 있다고 말했죠. 그래서 저는 그림 중에 하나로 일단 밝은 햇빛 속에서 자라나는 나무를 그리기로 작정했어요. 한 소년이 땅에 귀를 대고 무슨 소리를 듣고, 그 위로는 소년이 들은 그 어떤 소리에 놀라 새들이 하늘로 날아오르죠. 그림 중에 또 하나는 땅 속의 풍경인데, 거기서는 광부들이 뭔가 빛나는 광물을 파고 있어요. 그 위로는 박쥐들이며 나무뿌리가 휘장처럼 드리워져 있는 거죠. 엘리자베스는 시작하기 전에 스케치한 것을 보내 달라고 부탁했는데, 차마 보여 주기가 겁났어요. (다음 페이지 참고)

엘리자베스 케어리스　　원래 데이브와 저는 각 권마다 서로 다른 아티스트가 일러스트레이션을 담당하면, 각 권마다 개성이 부여되어서 재미있을 거라고 생각했어요. 내지의 일러스트레이션은 모두 2도이고, 커버 아트에서 빌려 온 거였죠. 이 책들을 상자 안에 고정시키는 방법에 관해서는 여러 가지 아이디어가 나왔지만, 결국에는 고무줄로 연결하는 것이 최고라고 생각했죠.

(맞은편) 제28호의 뒷면에 깔린 단편 소설 네 권. 역시 다니카 노브고 로도프가 그린 일러스트레이션이 네 부분 으로 나뉘어 있다.

조던 배스 엘리자베스는 우리가 우화 원고를 모두 입수하기도 전에
여덟의 내지 일러스트레이터를 점찍어 놓고 있었어요. 그리고 작가
일곱은 이미 작업 중이니, 데이브가 마지막으로 누군가를 결정해야
한다고 했던 것 같아요. 바로 그때, 회의 중에, 저는 세라 망구소가 몇
달 전에 했던 말이 생각나더군요. 자기가 맡은 우화를 탈고하기가
너무나도 힘들다는 거였어요. 그제야 우리가 사실은 저자를 여덟 명
모두를 섭외해 두었음이 밝혀졌죠. 이미 그녀가 한 편을 작업하고
있다는 걸 완전히 까먹은 거였어요.

데이브 에거스 그 모든 저자들에게 교훈 있는 이야기를 쓰게 하는
일은 놀라우리만치 어려웠어요. 애초부터 그 문제를 염두에 두었고,
샘플 이야기에도 거기에 들어가야 할 교훈을 언급하고 있었어요.
그리고 자기 작품에 뭔가 명료하고도 강력한 메시지를 넣는 것을
싫어하지 않을 만한 저자들을 골랐죠.
그래도 어렵기는 했어요. 우화에서 뭔가 핵심을 강조하는 것과 동시에
이야기를 재미있게 만드는 것은 쉽지 않았죠. 대개는 첫 문장에서부터
메시지를 슬그머니 내보내거나, 아니면 너무 뻔하고 두드러지는
메시지를 전달하거나……, 하여간 함정이 너무 많으니까요. 하지만
저자들이 불쑥 튀어나와서 이 이야기의 핵심이 무엇인지 말하고픈
유혹에 얼마나 열심히 저항했는지를 보고는 오히려 놀랐어요.

세라 망구소 아무리 고쳐 써도, 제 우화의 교훈은 여전히 모호하기만
했어요. 그걸 숨기려고 줄곧 노력했죠. 제대로 할 수 있을지도
모르겠더군요. 찰스 시믹이 말했죠. 「간결하게, 모두 말하라.」 그야
쉬웠죠. 짧을수록 좋은 거니까요! 제가 쓰는 우화를 더 짧게 만들려고
줄곧 노력했어요. 그야말로 불합리한 충동이었죠.

브라이언 이븐슨 우화 특집호에서 가짜 터키어 시트콤 자막 — 이건
『훌핀』 의뢰를 받고 만든 거였죠 — 까지, 맥스위니는 여차하면 제가
알지도 못했을 법한 프로젝트에 저를 끼워 주는 훌륭한 기록을 세웠죠.
저는 『아낌없이 주는 나무』(우리에게 샘플로 제공된 것이 바로 이
우화였어요)의 패턴을 가깝게 따르면서 그 주제 안에서 저의 기묘한

또 다른 초기 스케치.

관심사로부터 영향을 받은 작품을 쓸 수 있을지 한 번 해보고
싶었어요.

타야리 존스　　기고 요청을 받았을 때에만 해도 저는 너무나도
부끄러운 나머지 『아낌없이 주는 나무』를 읽은 적이 없다고
데이브한테 솔직히 말하지 못했어요. 왜 이 책에 관해서는 지금껏 들어
본 적이 없었는지 모르겠네요. 어렸을 때 부모님께서 책을 읽어 주시긴
했는데, 이 책만큼은 당신들의 레퍼토리에 없었나 봐요. 당시에 맥도월
예술인 마을에 있었는데, 알고 보니 저를 제외한 다른 사람들은 모두
어려서 이 책을 읽었다더군요. 저는 가까운 서점에 가서 통로에 선
채로 그 책을 읽었어요. 재미있는 점은, 우화라는 것이 뭔가 뚜렷한
메시지나 교훈을 제공해 주어야 함에도 불구하고, 제 눈에 『아낌없이
주는 나무』는 진짜로 모호해 보였다는 거예요. 그 책이 뭔가를
의미한다고 느꼈지만, 그게 정확히 뭔지는 몰랐어요. 그러니까 그
메시지는 〈주고, 주고, 또 주라〉는 건가요, 아니면 〈받고, 받고, 또
받으라〉는 건가요? 아니면 사람들은 원하는 것을 원할 뿐이니, 남의
욕망을 함부로 판단하면 안 된다는 건가요? 정말 알 수가 없었어요.

아서 브래드포드　　저는 마침 아빠가 되었기 때문에, 아동 소설을
써달라는 제안에 관심이 있었어요. 그런데 데이브의 설명을 들으니
이건 진짜 아동 소설이라기보다는 오히려 교훈을 지닌 우화가 되어야
한다더군요. 저는 이야기 속에서 어떤 교훈을 접할 때마다 종종 토하고
싶은 생각이 들곤 해요. 우화의 또 한 가지 측면은 꾸며 낸 티가 너무
난다는 점이었죠. 즉 실제 생활에서는 절대 일어나지 않을 일처럼요.
제가 쓴 이야기가 말하는 동물과 돌연변이 짝짓기를 다루고 있긴
하지만, 저는 그것들이 진짜라고 상상하기를 좋아해요. 어쨌거나 저는
우화의 아이디어에 대해서는 저항감이 있었는데, 데이브가 이 콘셉트에
대해서 더 자세히 설명해 주더군요. 그는 이 호에 참여한 작가들
모두에게 이메일을 보내서 우리가 핵심을 잘못 짚고 있다고
지적했어요. 첫 번째 시도에서 정확하게 명중시킨 실라 헤티를
제외하고는 우리 모두가 그렇다고요. 문득 학생 시절로 되돌아간 듯한
기분이 좀 들더군요. 그래서 저는 데이브에게 예닐곱 개의 초고를

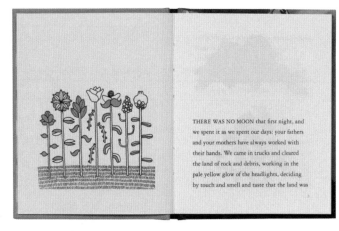

대니얼 알라르콘의 「수천The Thousands」
의 커버와 내지 펼친 면. 일러스트레이션
은 조던 아완이 맡았다. (왼쪽) 면지는 엘리
자베스 케어리스가 디자인했다.

보냈는데 나중에 가서는 제 이야기에 교훈이 제대로 들어 있는지도 잘
모르겠더라고요. 교훈을 먼저 생각하고 이야기를 그 주위에 쌓아
올리는 것을 저로선 상상할 수 없었기 때문이었어요. 어쩌면 처음부터
그렇게 써야 했는지도 모르겠어요. 하지만 저는 어느 누구에게
전하고픈 교훈이 전혀 없어요. 예외가 있다면 가능한 한 손을 깨끗하게
씻으라는 것 정도겠죠.

데이브 에거스　　우리 모두는 이 호를 작업하면서 상당한 골치를
앓았어요. 저자마다 대략 여섯 편 가량의 초고를 작업해야 했으니까요.
어떤 저자는 무려 열두 편의 초고를 잡았는데도, 우리가 원하던 바에

가까이 다가가지 못했죠. 그러다가 실라 헤티의 원고가 들어왔는데, 그거야말로 우리에게는 돌파구나 다름없었어요. 그건 어른을 위한 우화였고, 무척 진행이 빨랐죠. 마지막까지 독자에게 충분하게 보여 주는 것 같다가도 의외의 반전으로 뒤통수를 탁 치는 거예요. 제가 보기에는 이거야말로 자기 파괴적인 인물과 선의를 지녔지만 일을 꼬이게 만드는 주변 사람들 간의 관계에 관한 긴 글쓰기 중 결정적인 단편이 아닐 수 없었죠.

라이언 부디노　저는 우화 특집호에 단편을 수록하게 되어서 기뻤어요. 디자인과 일러스트레이션에 관해서라면 얼마든지 이야기할 수 있지만, 솔직하게 이야기해도 된다면 무엇보다도 작업 중반쯤에 에거스 씨가 우리 기고자들 대부분에게 내린 된서리에 관해 이야기하고 싶군요. 그의 말은 기본적으로 이런 거였어요. 〈똑바로 들어, 이 새끼들아, 니들이 쓴 건 우화가 아니야. 그건 나약해 빠진 현대의 지루한 이야기가 우화의 탈을 쓴 것에 불과해. 탁월한 우화의 사례를 보고 싶다면 실라 헤티가 쓴 걸 보라고. 그게 바로 진짜 우화라고. 너희 나머지 놈들은 정말 쓰레기야. 갑시다, 실라. 인도 음식 먹으러. 우리 둘이서만.〉

타야리 존스　실제로는 우리 모두 인도 음식을 먹었어요. 라이언만 빼고요. 맛있었어요. 그나저나 『아낌없이 주는 나무』와 관련된 그런 문제에도 불구하고, 저는 이 프로젝트에 열심이었어요. 예전부터 라케이샤 같은 여자아이에 관한 글을 쓰고 싶었거든요. 타야리라는 이름을 가진 여자로서 제가 어린 시절에 지니고 있었던 것과 비슷한 이름을 가진 여자아이의 이야기를요. 그 이름에서부터 제가 뻗어 나온 셈이니까요. 부분적으로는 제 성격을 풍자했어요. 저도 겉에 걸치는 장신구를 진짜로 좋아하거든요. 그 작품을 쓰면서 어려웠던 건 결말이었어요. 데이브는 〈우와〉 하는 요소를 넣어야 할 필요가 있다고 계속 이야기했죠. 반드시 착한 사람이 이겨야 한다는 생각을 버리고 나자, 저는 결론에 우와 하는 요소를 더 많이 넣을 수 있었죠. 완성된 책을 보니, 다른 분들도 우와 하는 요소를 제대로 만들어 놓았더군요. 책이 아주 멋져요. 저는 아예 작은 스탠드에 세워 놓고 있다니까요.

타야리 존스의 「라케이샤와 지저분한 여자아이」 커버와 내지 펼친 면. 일러스트레이션은 모건 엘리엇이 맡았다.

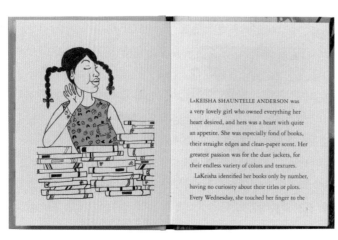

모건 엘리엇　　저는 타야리의 이야기를 보자마자 좋아했죠. 통찰력이 있고 재미있어요. 타야리는 어린 여자아이가 하는 일 중에 가장 어려운 일 하나를 제대로 포착하고 있어요. 바로 다른 여자아이들의 이기심을 견뎌 내는 것이죠. 저는 〈지저분한 여자아이〉한테 무척 공감했어요. 제 평생 동안 그런 라케이샤들과 싸워야 했으니까요.

네이선 잉글랜더　　제가 28호에 참여하게 된 과정은 이랬죠. 암스테르담에 암바사더라는 호텔이 하나 있는데, 거기는 네덜란드에 책 홍보 여행을 오는 사람이라면 누구나 머물게 되는 곳이죠. 마치 창작 캠프 같았어요. 데이브와 저는 그때 같은 시기에 머물렀는데, 무척 재미있었어요. 여행 중에 데이브는 저한테 두 가지 요청을 하더군요. 첫째는 28호에 들어갈 어른을 위한 우화를 써달라는 거였고, 둘째는 제발, 제발 부탁이니 제 머리카락에 헤어 제품을 쓰지 말아 달라는 거였어요. 우리는 둘 다 머리가 비슷하게 곱슬거렸죠. 에거스 씨는 벌써 몇 년째 쓰지 않는다더군요. 저는 양쪽 요청 모두를 숙고했고, 그리하여 1년 뒤에는 『맥스위니스』 중에서도 가장 깜짝 놀랄 만한 호가 우리 집으로 배달되었죠. 비록 제 머리카락은 마치 주인이 애지중지하는 서프보드마냥 지금도 왁스 칠이 되어 있지만요.

McSWEENEY'S 29

맥스위니스 제29호 ⁽²⁰⁰⁸⁾

최종 디자인보다는 덜 좋았던 커버 아이디어 몇 가지의 초기 스케치(캔디 콘인가?).★

일라이 호로비츠 저는 이 호가 마음에 들어요. 커버는 『아르 데코 도서 제본*Art Deco Bookbindings*』이라는 책에서 영감을 받았어요. 하이디 메러디스한테서 빌린 책인데 아직 돌려주지는 않았죠. 끝내주는 그림들이 수두룩해요. 그 와중에 저는 오래전부터 어렴풋이 품고 있는 아이디어가 있었어요. 겹치는 다이커팅 커버 싸개에 대한 거였죠. 그 디자인 작업에 착수했을 무렵, 저는 그 모양새에 대한 뚜렷한 감각을 갖고 있었어요. 가령 여러 가지 도려내기, 기하학적인 느낌 등을요. 하지만 이게 실제로 어떤 모습이 되어야 할지, 그리고 이게 결국 뭐가 될지는 전혀 모르고 있었죠. 제가 만든 원들은 결국 행성들로 변했지만, 어떤 구체적인 동기를 갖고 있지는 않았어요. 그러다가 브라이언 맥멀런과 나란히 앉았고, 불과 30분 만에 우리는 여러분이 보시는 것과 같은 달의 위상 디자인에 가깝게 도달했죠. 책등에는 별이 스물아홉 개 있어요. 모두 브라이언의 생각이죠. 이 호의 커버는 세 가지인데, 각각의 책 오른쪽 5분의 2 부분에 각각 다른 색깔이 사용되었어요. 회색, 파란색, 빨간색이죠. 특별한 이유는 없었어요. 다만 쉽고 자유롭고 등등 해서…… 아직까지는 빨간색 커버가 가장 드물어요. 우리는 이게 이상한 실패작이라고 생각했지만, 사실은 최고의 작품으로 밝혀졌죠.

블레이즈 긴즈버그 저는 힐러리 더프를 보고 한눈에 반한 제 경험에 관한 작품을 썼죠. 이건 학교에서의 이슈와 다른 짜증나는 것들에 관해 썼던 제 회고록의 일부였어요. 저는 글쓰기를 정말로 즐겼기 때문에 그걸 직업으로 삼고 싶었어요. 제 작품이 『맥스위니스』에 들어갈 거라는 이야기를 듣고 저는 정말로, 정말로 흥분했죠. 물론 그때까지만 해도 『맥스위니스』가 어떤 잡지인지는 몰랐는데, 나중에 알고 보니 거기 이름이라도 올려 보려고 안달하는 사람이 많다더군요. 저는 이 호에 조이스 캐럴 오츠와 함께 이름을 올렸어요. 저는 대학의 교양

(맞은편) 일라이 호로비츠와 브라이언 맥멀런이 디자인한 제29호의 커버.

★ candy corn. 노란색과 주황색과 흰색이 뒤섞인 사탕을 말한다.

영어 강의에서 그녀의 작품을 읽었죠. 그때 교수님은 저한테 낙제점을 주었는데, 왜냐하면 제가 직접 그 글을 썼다는 사실을 믿지 않으셨기 때문이죠.

로디 도일 1978년에 저는 런던에서 도로 환경미화원으로 일했어요. 여름 동안에 한 일이었고, 저는 10월 초에 대학 마지막 학년을 〈마치기〉 위해 더블린으로 돌아왔죠. 그로부터 20년도 더 넘은 뒤에야 저는 그해 여름에 같이 일했던 사람을 하나 만났는데, 이제는 아티스트가 되었더군요. 그는 저한테 이야기를 하나 해주었어요. 한 술집 여종업원에게 그림 모델을 서달라고 부탁했대요. 그 여자는 모델을 해주는 대신 두 점 만들어서 자기한테도 하나 달라고 했대요. 나중에 초상화를 주려고 술집을 찾아가 보니 — 술집에 가는 이유 치고는 참 거창하죠 — 그 여자는 이미 그만두었더래요. 그렇게 한동안 그 여자는 그곳에 나타나지 않았죠. 2년 동안이나요. 그러다가 다시 그 여자를 만났는데, 어쩐지 그 여자가 달라져 보였대요. 살이 많이 붙었던 거죠. 그녀는 자기 초상화가 어디 있냐고 물어보았죠. 그는 내일 갖다 주겠다고 대답했어요. 그리고 밤새도록 그림 속의 그녀에게도 체중을 더해 주었죠. 그가 초상화를 전해 주었더니, 그 여자는 기뻐하더래요. 「그림」이라는 단편은 그렇게 해서 나왔죠.

(왼쪽) 일라이 호로비츠가 만든 느슨하고도 흐트러진 태양계 스케치.

(오른쪽) 최종 커버의 세 가지 버전 가운데 두 가지.

넬리 라이플러　　저는 특별히 어떤 독자를 염두에 두고 글을 쓰지는 않아요. 사실은 한 번도 그런 적이 없죠. 하지만 「역사 수업」을 쓰던 중에 저는 뭔가 정말 낯선 일을 하는 것 같았어요. 저는 맥스위니스의 편집자들 — 일라이와 조던 — 이 바로 이 소설을 읽을 독자라고 생각하기 시작했죠. 『맥스위니스』야말로 제 단편을 싣기에는 이상적인 장소라고 생각하기는 했지만, 저는 이 작품이 정말 거기 실리게 되리라고는 생각도 못 했어요. 저는 이 멋진 사람들과 다시 한 번 일할 기회를 갖게 되었다는 사실에 기뻤고, 영광이었죠. 단편의 타이틀(그리고 다른) 페이지를 장식한 낯설고도 예쁘고도 굵직한 이미지들을 보고서도 저는 마찬가지로 기뻤어요. 『맥스위니스』의 모든 호를 살펴보면 그런 작품들이 마치 덩굴손마냥 서로를 향해 꼬불꼬불 뻗어 있는 모습이 느껴져서 무척 즐거워요. 로라 헨드릭스, 존 소선, J. 에린 스위니의 단편을 읽으면서, 저는 우리의 상상력이 유사한 연못 주위를 노 저어 다닌다는 생각에 감동하고 말았어요.

에린 스위니　　그해 여름에 저는 「점복(占卜)」에 관해서 조던과 이런저런 이야기를 주고받던 중이었어요. 그 작품을 탈고한 직후였기 때문에 자유 시간이 무척이나 많았죠. 저는 그와 같은 단편이 저의 소명이라고 — 실제로도 그랬으니까요 — 강박적으로 생각하고 또 생각하는 일에 그 시간을 바쳤죠. 저는 이 호에서 어깨를 나란히 하게 된 모든 작가들 덕분에 영광이었지만, 그중에서도 제가 특히 좋아한 단편은 거듭된 사고와 자취 감추는 기술에 관한 그해 여름의 제 깨달음 가운데 일부를 망쳐놓은 작품이었어요. 로라 헨드릭스의 「우리의 부채 기록」에 나오는 한 문장은 워낙 인간적이고 유기적이어서, 그 단편 자체가 실제로 있었던 사건들의 차분한 회고인 것처럼 느껴지죠. 저는 그 작품을 신뢰해요. 그 작품은 — 제가 보기에 — 그럴듯함과 단순성, 그리고 정말로, 정말로 훌륭한 단편 쓰기의 멋진 사례거든요.

피터 오너　　제 단편 「팸킨의 탄식」에 관해서 이야기할게요. 저희 가문은 대대로 정치를 좋아했죠. 특히 정치에서 패배자의 편에 서기를 좋아했고요. 제 아버지는 1972년에 일리노이 주 상원 의원 선거에서 인기 높은 현직 의원과 맞붙었지요. 당시 아버지는 민주당의 예비

선거에서 그만 박살나고 말았죠. 유세 자체에 대해서는 전혀
기억이 나지 않지만, 여러 해가 지난 뒤에도 우리 집에는
아버지께서 미소 짓고 손을 흔드는 실물 크기의 판지 광고판이
남아 있었어요. 아버지의 발밑에는 아직까지도 이해가 안 되는
구호가 적혀 있었어요. 〈새로운 성실을 위하여 오너를.〉 일리노이
주지사 선거에서 패배한 후보 마이크 팸킨에 관한 이 단편은 우리
아버지 같은 수많은 영웅들에게 바치는 저의 어렴풋한 추모예요.
저는 그가 실패에 관해서 뭔가 조금 이야기해 주기를 바랐죠. 물론
정치에서의 실패도 있지만, 또한 세상에서 가장 큰 손실에
대해서도 말이에요. 바로 사랑에서 패배한 거죠.

돈 라이언　　조던 배스의 이메일을 열어 보니, 아홉 달 전에
맥스위니스에 보냈던 제 단편을 수록해도 되겠냐고 물어보는데,
저는 도대체 그게 무슨 뜻인지 몰랐어요. 당연히 수록해도 되죠.
술이 좀 들어갔다 싶을 때면 저는 자랑을 늘어놓곤 했어요. 정신이

제29호의 앞쪽 면지(왼쪽 위). 그리고 제29
호에 수록된 두 번째 단편 소설인 돈 라이
언의 「슈트라우스의 집The Strauss
House」 가운데 일부. 여기 보이는 일러스
트레이션은 존 맥데비트의 동유럽 성냥갑
상표 컬렉션에서 가져왔다.

좀 더 멀쩡할 때에도 정말 견딜 수 없을 정도였죠. 마침내 책이 도착해서 실물을 제 손에 붙잡고 나자, 저는 곧바로 겸손한 마음이 들었어요. 맥스위니스는 항상 훌륭한 단편 선집을 만들죠. 하지만 29호는 그 커버가 암시하는 것처럼 정말 별이 반짝이는 상태였어요. 이 호의 다른 작품들을 읽고 나서 저는 진정한 영예를 느꼈죠. 그 작품들은 크고도 깊은 울림을 지녔어요. 이것이야말로 우리가 학교에서는 쓰지 말라고 야단을 맞았던, 딱 그런 종류의 단편이었어요.

야니크 머피　데이브가 SF 특집호에 참여하겠느냐고 물어보았을 때, 저는 제가 쓰려는 다음 책에 관해 생각하던 중이었어요. 어린 시절에는 SF를 엄청나게 읽었는데, 어른이 되고 나자 정작 SF 단편을 쓴다는 생각은 한 번도 하지 않았죠. SF를 쓰는 데에는 아마도 어떤 법칙이 있을지 모르지만 (가령 외계인은 반드시 20페이지에 가서야 등장해야 한다든지 등등) 제 머릿속에 떠오르는 것은 그저 〈우주선〉뿐이었어요. 저는 속임수를 써서라도 제가 쓰고 싶은 대로 쓰기로 작정했죠. 즉 SF 단편을 쓰기 위한 법칙 따위는 조사하거나 생각하지도 말고, 대신 우주선을 하나 등장시키자고요. 재미있는 점은 데이브가 이 단편을 수록하기로 한 뒤에, 맥스위니가 마음을 바꾸었다고 말한 거였어요. 그러니까 그 호는 SF 특집호로 출간하지 않겠다는 거였죠. 하지만 저는 새로운 캐릭터인 〈우주선〉이 좋았어요. 친근하게 우리 주위를 선회하는 이 물체가 어찌나 마음에 들던지, 제가 막 탈고한 장편 소설에서도 큰 부분을 차지하게 되었지요. 이 장편 소설은 바로 29호에 실렸던 단편 소설을 토대로 한 거예요.

『자이툰』 데이브 에거스 (2009)

데이브 에거스　　처음부터 저는 자이툰이 독자를 바라보며 노를 저어 다가가는 모습으로 커버를 만들자고 생각했어요. 그 이미지는 카트리나로 인한 참사를 보여 주어야 했지만, 또한 카누에 올라탄 압둘라만에게 영웅적인 느낌도 부여해야만 했어요.☆ 이 책의 주제를 고려해 보면, 이 일에는 한 걸음 뒤로 물러서서 과도한 양식화를 피할 수 있는 아티스트가 필요했어요. 그래서 저는 레이철 섬터에게 전화를 걸어서 혹시 이 일에 관심이 있느냐고 물었죠. 이번 일에는 몇 가지 제한 사항도 있다고 미리 경고했어요. 그녀는 워낙 솜씨가 좋았기 때문에, 어떤 일을 맡아도 겁을 내지 않았죠. 저는 직접 그린 어설픈 스케치며 직접 찍은 폭풍 직후 뉴올리언스의 모습이며, 압둘라만의 사진 — 그의 감옥 신분증도 포함된 — 몇 장을 전달했어요. 그녀의 첫 번째 드로잉은 완벽에 94퍼센트쯤 가까이 도달했지요. 그 직후에 우리는 여러 가지 작은 변화를 주었어요. 색깔이나 그림체나 다른 주변의 것이 아니라, 오로지 자이툰에만 초점을 맞추게 했던 거죠. 다시 한 번 레이철은 성공을 거두었어요.

☆　『자이툰』은 2005년에 허리케인 카트리나로 인해 침수된 뉴올리언스에서 자원봉사 활동을 하던 시리아계 미국인 압둘라만 자이툰이 경찰에 의해 불법으로 구금되었다가 실종된 사건을 다룬 논픽션이다.

1단계: 데이브의 최초 스케치. 상당히 어설픈.

2단계: 레이철의 첫 번째 시도. 노의 모양과 위치가 약간 어색하고, 인물의 머리카락이 너무 검다. 하지만 나머지는 이미 제대로 되어 있다.

3단계: 데이브가 레이철에게 자이툰 사진을 더 주었고, 그녀는 자료들은 얼굴에 반영했다. 덩굴이 얽혀 있는 전선은 없앴는데, 하늘을 너무 많이 침범했기 때문이다. 데이브는 하늘이 어느 정도 나와야 한다고 요구했다. 구름은 하늘과의 연계를 상징할 수 있기 때문이다.

4단계: 최초의 먹칠 버전.

5단계: 최초의 채색 버전. 색이 너무 화려하고 너무 명랑했다. 데이브는 색의 가짓수를 더 줄여 보자고 제안했다.

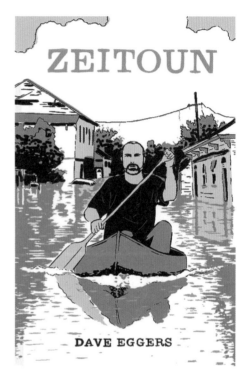

6단계: 세 가지 색을 이용한 최초의 실험. 목표에 상당히 가까이 다가갔다!

7단계: 거의 최종 단계의 아트 워크(저자 이름 크기가 줄었다). 최종 커버에는 비를 상징하는 은박이 들어 있고, 책등은 부르고뉴 와인 색깔이다.

맥스위니스 제30호 (2009)

빌 코터 저기, 커버에 대해서 하나 궁금한 게 있어요. 제 친구가 하는 말이, 30호의 타이틀에서 처음과 마지막 세 글자가 이 호의 존경받는 인쇄 장소를 가리키는 교묘한 아크로스틱* 이라고 하더군요. 그게 정말 의도한 건가요? 만약 그렇다면 상당히 대단한 건데요.

데이브 에거스 여러 달 동안이나 — 사실은 여러 해 동안 — 지금이야말로 우리 계간지를 아이슬란드에서 다시 찍어야 할 때라고 생각했어요. 결국 우리는 그렇게 했죠. 우리끼리는 이 호를 〈전진/역전〉 호라고도 부르죠.

빌 코터 저는 제이슨 폴란의 일러스트레이션이 좋아요. 한 쌍씩 들어 있는데, 각각의 드로잉이 텍스트의 한쪽을 파고 들어가는데, 다섯 행 분량의 함몰 부분에 딱 맞게 들어가 있죠. 만약 모든 책이 이런 일러스트레이션을 갖고 있다면 정말 깔끔할 것 같아요. 이렇게 적절하면서도 작은 그로테스크풍의 일러스트레이션이라면, 일단 여기 수록된 단편을 모두 읽은 뒤에 별도로 이것만 골라서 볼 필요가 있어요.

일라이 호로비츠 원래는 다른 단편을 위해 그린 제이슨의 일러스트레이션에서 영감을 얻어 탄생한 단편도 있어요. 일종의 평행 내러티브인 거죠. 그 단편 가운데 몇 문장은 각 페이지의 아래에 등장해요. 깔끔할 수도 있었는데.

캐서린 버싱어 저는 이 호에 함께 실릴 다른 단편들이 무엇인지 궁금했어요. 제가 쓴 단편은 어떤 테마에 들어맞지도 않고, 어떤 작품집에 어울릴 것 같지도 않았거든요. 하지만 다른 단편을 읽고 나자

☆ 〈아크로스틱acrostic〉(이합체시)은 어떤 구절의 앞뒤 몇 글자를 합치면 어떤 단어가 나타나는 것을 말한다. 여기서는 REJOICE라는 제목에서 REJ와 ICE가 〈아이슬란드ICE, 레이캬비크REJ〉의 약자라는 지적이다.

381

저는 어떤 서브텍스트에 관한 인상을 받게 되었어요. 작품 대부분은
슬로모션으로 진행되는 일종의 원한 대결을 자세히 묘사하고
있었거든요. 즉 인간의 상호 작용을 충동질하는, 그리고 삶을 우리의
바람대로 되지 않게 만드는 추악한 토대를 드러내고 있었죠. J. 맬컴
가르시아의 「절단Cuts」은 이를 보여 주는 완벽한 사례예요. 그
이야기는 애초에만 해도 가장 칭찬할 만한 의도를 지니고 움직인 어떤
사람이 결국 직장 동료들 사이에서 벌어지는 뒤통수 때리기 경쟁에
휘말리는 과정을 솜씨 있게 보여주죠. 닉 에키조글로이의
「밀항자Stowaways」 역시 두 명의 직장 동료가 복잡한 정신적 레슬링
시합에 휘말리는 것을 보여 주고요. 케빈 모펫의 단편도 같은
내용이지만, 이번에는 주인공이 아버지와 아들로 나오죠. 「웰스
타워Wells Tower」는 형제지간의 문제를 다루었어요. 때로는 적대자가
사람이 아니라 위험하고도 기묘하고도 타협적인 상황이죠. 주인공은
그런 상황 때문에 즐겁지도 않고 바람직하지도 않은 방식으로
뒤틀리게 돼요. 바로 그때부터 이야기는 정말로 재미있어지는 거죠.

닉 에키조글로이　　제가 보기에 여기 실린 단편 모두에는
하느님으로부터 온 다음과 같은 쪽지의 반향이 들어 있는 것 같아요.
〈이제는 너무 늦어서 망쳐 버릴 수도 없지, 안 그래?〉
「은신처Retreat」의 맨 마지막 문장에 가서 타워의 화자는 〈문둥이
사슴〉을 먹는데, 독자는 30호가 기회를 잡는 것에 관한 내용이라는
느낌을 받죠. 좋든 싫든 간에 페이지마다 등장하는 잡다한 남녀는 뭔가
대단한 일을 하고, 흥미로운 결정을 내려요.

셸리 오리아　　조던 배스에게서 「계획의 시작The Beginning of a
Plan」을 수록해도 되겠느냐는 이메일을 받았을 때, 마침 남편과 저는
친한 친구들에게 전화를 걸어서 우리가 아무래도 텔아비브로 돌아가야
할 것 같다고 말하던 중이었어요. 그다음 달에는 옷장을 정리하고
문장을 정리하는 것이 거의 동의어가 되다시피 했죠. 양쪽 모두에게
저는 주로 뭐가 필요하고, 뭐가 필요 없는지를 물어보았어요. 양쪽
모두에서 한 남자가 대화의 한편을 차지했어요. 책과 옷과 가구에
관해서는 제 남편이, 문장과 장면과 등장인물에 관해서는 조던이요.

저는 여러 가지 잘하는 일이 많지만 (가령 오이 껍질을 진짜 빨리 벗기고, 사람들이 자기감정을 이해하도록 도와주는 것처럼요) 뭔가를 놓아 버리는 것은 전혀 못해요. 그렇기 때문에 저는 편집이야말로 마지막 순간까지도 너무 어렵다고 느끼곤 했어요. 일을 마치고 나면, 이제는 놓아 버리는 수밖에 없었으니까요. 그런데 그날은 뭔가를 놓아 버리는 것이 자연스럽게 느껴졌죠. 내가 쓴 이야기가 무척이나 좋아할 법한 장소로 향하고 있다는 사실을 알게 될 때마다 아마 그런 일이 일어날 거예요.

『괴물들이 사는 나라』 데이브 에거스 (2009)

데이브 에거스 제가 스파이크 〈존즈〉와 『괴물들이 사는 나라Where the Wild Things Are』를 작업하는 동안, 하루는 모리스 센닥이 전화를 해서 저더러 그 책과 대본을 토대로 한 소설을 써주겠느냐고 묻더군요. 그 책에 대해 생각하자마자, 저는 모피로 된 커버를 떠올렸어요. 우리는 몇 년 전부터 모피 이야기를 했었거든요. 그래서 일라이는 싱가포르의 인쇄소인 TWP에 연락했죠.

일라이 호로비츠 인쇄소에서 우리한테 모피 샘플을 잔뜩 보내 왔어요. 우리가 고른 샘플은 보통 모피 코트를 수선할 때 쓰는 거였죠. 가령 모피 코트가 불에 타거나, 아니면 붉은 페인트 세례를 받을 경우 이 모피를 이용해 수선하는 거였죠.

데이브 에거스 정말 부드러웠어요. 그래서 저는 마침 그 책에 나오는 맥스와 비슷한 나이의 아들을 두었던 친구 나타샤 보아스에게 전화를 걸었죠. 그의 아들의 화난 듯한 눈매 사진을 몇 장 찍어서 아크릴 물감으로 눈을 그렸죠. 또 다른 커버는 레이철 섬터가 담당했어요. 그녀야말로 워낙 재주가 많고 재능이 뛰어난 아티스트이기 때문이죠. 저는 지시를 별로 많이 하지도 않았고, 다만 책을 보여 주면서 그 커버는 약간 섬뜩하고 우울한 색조로 되어야 한다고 말했을 뿐이었죠. 그녀는 그 실루엣을, 그리고 그 기묘한 잎사귀 장식을 만들어 냈어요. 그야말로 정곡을 찌른 거였죠. 저는 뒤쪽 커버에도 똑같은 실루엣을 싣자고 했죠. 다만 맥스의 머리에 왕관을 씌운다는 점만 다르게요. 우리는 제목에 금박 형압을 찍었고, 그걸로 완성이었죠.

(왼쪽 위) 커버 그림의 토대로 사용된 데이브의 꼬마 친구 잭 보아스의 사진.

(왼쪽 가운데) 데이브 에거스가 『괴물들이 사는 나라』 모피 버전을 위해 캔버스에 아크릴 물감으로 그린 그림.

(왼쪽 아래) 싱가포르의 인쇄소 TWP에서 보내 온 가짜 모피 샘플. 이 가운데 두 번째 것이 선택되었다.

(오른쪽) 『괴물들이 사는 나라』의 가짜 모피 판본.

#1 #2 #3

『괴물들이 사는 나라』하드커버 판을 위한
레이철 섬터의 초기 스케치들.

하드커버 판의 앞면과 뒷면 커버를 위한
최종 스케치와 완성본.

맥스위니스 제31호 ⁽²⁰⁰⁹⁾

제31호의 디자인에 부분적으로 영감을 제공한 제본과 권두화. 그리고 커버의 교정지.

그레이엄 웨덜리 맨 처음에 읽은 『맥스위니스』 가운데 하나가 22호였어요. 자석 달린 책이요. 그걸 집어 들었을 때 저는 이미 맥스위니스의 인턴으로 내정된 다음이었어요. 그래서 이 잡지에 대해 아무것도 모르는 바보처럼 보이지 않으려고 최신호를 펼쳐서 훑어 봤던 거죠. 서문을 보니까 도미니크 럭스퍼드가 이른바 〈시인들이 고른 시인들〉에 관한 아이디어를 내놓게 된 과정이 묘사되어 있더군요. 그 아이디어는 결국 그 호의 일부가 되었으며, 나중에는 그가 펴낸 책에서도 사용되었죠. 지위 낮은 인턴이 내놓은 아이디어가 급기야 어떤 호로 결실을 맺게 되다니…… 저 역시 지위 낮은 인턴이었기 때문에, 그걸 제 목표로 삼았죠.

(맞은편) 스콧 테플린의 일러스트레이션이 들어간 제31호의 앞쪽 커버.

대런 프래니치 인턴으로 일한 지 몇 주쯤 지나자, 앤드루 릴런드가 인턴 자리로 와서는 조만간 아이디어 제안 회의가 있을 거라고 알리더군요. 데이브가 모든 인턴들과 한 자리에 앉아서, 소설이건 책이건 음악이건 뭐든지 간에 아이디어를 내놓게 하는 거였어요. 모든

위대한 비즈니스 협상은 골프 코스에서 이루어지게 마련이기 때문에, 저는 그레이엄과 함께 골든 게이트 파크로 가서 쿠어스 맥주를 몇 병 마시고, 프리스비 놀이를 좀 하고, 환경에 대해서 이야기를 나누기 시작했죠.

그레이엄 웨덜리　　내용 면에서 우리가 떠올린 아이디어는 재활용 소설이었어요. 가령 누군가가 『모비 딕』 같은 걸작 소설에서 몇 줄을 뽑은 다음, 그 몇 줄을 새로운 이야기로 재구성하는 거예요. 저는 지금도 그게 괜찮은 아이디어라고 생각해요. 아쉽게도 우리 아이디어 가운데 명료한 것은 그것뿐이었어요. 그 사실은 회의 때에 가서 매우 분명해졌죠.

대런 프래니치　　왜냐하면 데이브가 그 아이디어를 싫어했거든요. 사실은 다른 모든 사람들도 싫어했어요. 열넷이나 되는 다른 인턴들도 각자 기발한 아이디어를 제안했고, 사람들은 각각의 새로운 제안에 대해 매우 긍정적인 태도를 보여 주었어요. 〈정말 대단한 아이디어야!〉 그런데 우리가 〈녹색 특집호〉라고 말한 그 순간부터, 사람들은 적대적으로 변하고 말았어요. 한마디로 말해서 데이브는 그 아이디어를 위해 기왓장 하나 사러 갈 생각이 없었어요.

그레이엄 웨덜리　　하지만 그는 우리의 에너지를 좋아한 나머지 이렇게 말했어요. 「나는 그게 별로 마음에 안 들어. 하지만 그 아이디어가 갈 수 있을지도 모르는 방향은 마음에 드는군.」 그러면서 우리더러 그 아이디어를 더 발전시켜 다음 주에 다시 제출하라고 하더군요. 우리는 제안한 아이디어가 확실히 거절당했다는 사실에 완전히 대담해졌죠. 우리는 어느 날 밤 늦게 대런의 아파트로 가서 위키피디아를 말 그대로 그냥 훑고 지나가면서 〈환경론〉의 범위를 좁혀 보려고 했어요. 그때 우리 중 누군가가 〈멸종 위기 종〉이라고 말했죠. 바로 그 개념에 근거해서, 우리는 이 세상에는 죽어 가고 있거나 이미 멸종한 그 모든 오래된 문학의 형태들이 있다고 보았어요. 그렇다면 그런 문학들을 동물원에 집어넣고, 그 종을 다시 번식시킬 수도 있지 않을까요?

대런 프래니치 정말 우리 둘 모두에게 〈아하!〉 하는 순간이었어요. 〈멸종 위기 종〉은 세계 각지의 서로 다른 사회에서 나온 저술을 탐사할 수 있는, 쉽게 소화가 가능한 방법처럼 보였거든요. 거기에 대해 더 많이 이야기할수록, 우리는 더 많은 장르를 발견했어요.

그레이엄 웨덜리 데이브와의 다음 회의 때, 우리는 30개 장르의 확고한 목록을 작성했죠.

대런 프래니치 제 생각에는 30개까지는 아닌 것 같아요. 대략 12개쯤이었죠.

그레이엄 웨덜리 25개. 아무리 적게 잡아도.

대런 프래니치 데이브는 곧바로 그중 절반을 날려 버렸어요. 싸구려 스릴러는 안 되고, 피카레스크는 안 되고, 성인전도 안 되고.

그레이엄 웨덜리 하지만 그는 멸종 위기 종이라는 아이디어를 좋아했어요. 그래서 우리더러 각 장르를 대표할 만한 작가들의 명단을 뽑아 보라고 하더군요. 우리는 50명의 작가, 음악가, 평론가, 시인의 목록을 작성했죠.

대런 프래니치 우리는 작가 명단을 한 손에 들고 섭외 편지를 작성했어요. 프로젝트에 관해 설명하고, 작가들에게 관심이 있는지 묻는 내용이었죠. 그리고 데이브에게 건네주었는데 그는 이걸 보자마자 짝짝 찢어 버렸어요. 그리고는 우리를 편지 쓰기 신병 훈련소로 보내 버렸죠.

그레이엄 웨덜리 하지만 우리는 그 프로젝트가 그 자체로 생명을 획득해 가는 것을 보고 있었어요. 새로운 작가가 〈좋다〉고 답해 올 때마다, 새로운 원고를 우리가 받을 때마다, 그건 마치 내가 낳은 갓난쟁이가 처음으로 몸을 뒤집는 모습을 보는 것과 같았죠. 저는 항상 우스꽝스러울 정도로 낙관적이었고, 어쩌면 우리가 실패할 수도 있다는

Most consuetudinaries were not illustrated—but wax is an important and symbolic commodity in the genre. Different varieties of candles and tapers were used on specific occasions and in a particular manner, and several monks would often be charged with requisitioning them. Consuetudinaries specified precise weights and dimensions in each case.

It wasn't unusual for a consuetudinary to contain a prefatory note like this one, explaining the origins of the text and of the sect. *The Testament of John of Rila* begins:

This testament of our holy father John, citizen of the Rila wilderness, which he delivered to his disciples before he died, was rewritten from a parchment with great preciseness by the most honorable and reverend among priests, lord Dometian, a man of erudition and intelligence, who was a disciple of the reverend hermit Varlaam, who lived nine years on the Cherna mountain… [The testament] was rewritten for easier reading and for commemoration by all monks in that monastery, because the parchment on which the testament was written originally was hidden carefully together with the other objects of the monastery because of the great fear which was reigning in that time from the impious sons of Agar. In the year of the creation of the world 6893 and from the Nativity of Christ 1385, on the twelfth day of the month of February, on the memorial day of St. Meletios of Antioch.

conclusive event was the discovery on her damp pillow, after a restless night some months later, of a peculiar waxen object, which she recognized to be a word in an as-yet-untranslated language of the dead. The subsequent day,

she closed herself in her study, allowing only her chamber pot and thrice-daily tray of graham crackers and milk to cross the threshold, and reemerged nine months later with mild anemia and a new cosmology. The land of the dead is made of language, she taught; we make a world whenever we speak. The dead inhabit it, and speak in turn, and die; the world they speak is ours. Gravity is a form of grammar. The planets obey the rules of rhetoric. "Death is the mouth from which we crawl, the ear to which we fly," she remarked, as she severed the blood-red ribbon draped across the tall, narrow doors of the Word Church.

Since that day, everyone associated with the Vocational School (faculty, students, employees, visiting aunts) has been obliged to gather on those hard wooden seats every Friday and indenture themselves to death—or, as the students say, "die." The Alphabetical Stutterers expertly halt speech-time, three hundred mouths backtalk furiously, and in every throat the dead rise up. The chapel fills with the ambiguous air of the Mouthlands, in which fleeting notions have the presence of two-thousand-year-old megaliths, and material things look at you like distant cousins, and nothing you have ever done is what you thought it was. The Thanatomaths pitch themselves through their own mouths, showing the whole congregation their "red" or "tonsil" faces, and strike out into death. Outside, the cries of birds rise up like a wall of thorns.

In theory, the Word Church needs no consuetudinary, since in it, every day is the same day—namely, the first day the Founder led the congregation in hailing the dead. Its time-reversal techniques are meant to transport every mouth back to the previous service, when another mouth stood open in its place, so that it can transmit what that mouth said without alteration. That mouth which was itself channeling a previous speaker, who was channeling another, who was channeling another, and so on, all these mouths tunneling backward through history forming a sort of ear trumpet through which resonates the very first of the series: the voice of the dead Clive Matty, speaking through the Founder at that reverberant first service.

course, minor differences in the embouchure of
e, an overbite there—add up. The ear trumpet gets
n another, until nothing can be heard at all. In such
procedures will recalibrate the faulty instrument.

this text, laboriously handwritten on thirty-seven
ise empty notebook and starting, by accident or
led end (thus the words COMPOSITION BOOK appear
apside down), was until now the sole existing copy,
e never to set it into type, out of simple negligence
nviction that to do so would only remove it further
me effort was expended, however, on making it
ted: the letters are minute and bristle with serifs
ducing a half-conscious discomfort in the throat-
e pretense is carried so far as the travesty of an
, pen and ink—on the title page, depicting an open
rendered, with more teeth than is typical in *Homo*

CONSUETUDINARY OF
THE WORD CHURCH.

Church, disposition of its Congregation, etc.

of the Congregation.

bich the Vocation is to be practiced day and night

bich the Friday office shall fittingly be carried out; with
der, and their occasions.

ental Ink, Saliva, and Chewed Paper.

Prosthetic Mouths, etc.

used during the Offices.

be Pupils shall render to the Community.

bich a dead Pupil shall be sent into the Mouthlands.

In his introduction to *A Consuetu-
dinary of the Fourteenth Century for the
Refectory of the House of St. Swithun in
Winchester*, G. W. Kitchin writes,

The document, which is written on
two skins of fine white parchment,
and is 3 feet 4 inches long and 11
inches broad, is by no means easy
to read. For it not only belongs to a
time when the general handwriting
was becoming much contracted,
but it has also suffered much from
careless usage. It probably lay about
in the Refectory, was taken up and
thumbed by the Monks, curious
to learn their own, and, still more,
their neighbours' duties, until in
some parts the parchment has grown
brown, and the writing is here and
there almost obliterated; nor has the
difficulty of reading it been dimin-
ished by the carelessness of some
good Brother, who spilt his beer on
the back of it.

A partial table of contents from the
House of St. Swithun in Winchester
consuetudinary:

셸리 잭슨의 관례서 「말의 교회, 또는 죽은
문자의 교회의 관례서」의 펼친 면.

생각은 아예 하지 않았죠.

대런 프래니치　저는 우스울 정도로 비관적이었고, 늘 실패를
예견하고 있었어요. 그래도 그레이엄과 저는 훌륭한 팀을 이루었어요.
일라이가 일찌감치 그랬어요. 「이 프로젝트가 중단되면, 그걸 넘겨받을
사람은 아무도 없어.」 그야말로 냉혹한 말이었지만, 사실은 우리가
들은 어느 누구의 말보다도 더 영감을 많이 준 말이기도 했죠.

윌 셰프　저는 밴드인 오커빌 리버와 함께 오스트레일리아 순회 공연
중이었는데, 그레이엄 웨덜리한테서 이메일이 왔더군요.
『맥스위니스』의 〈멸종 위기 종〉 특집호에 관해 이야기하면서, 혹시
노래라든지 다른 뭔가를 기고할 의향이 있느냐고 묻더라고요. 저로
말하자면 언제나 쉬운 길도 마다하고 불가능해 보이는 길을 갈 의향이
있는 종류의 사람이기 때문에, 그레이엄에게 기꺼이 산문을 하나
쓰겠다고 약속했어요. 그레이엄은 〈포르날다르사가fornaldarsaga〉를
제안하더군요. 노르웨이와 아이슬란드의 전설을 말하는 거예요. 저야
포르날다르사가에 관해서는 전혀 아는 바가 없었지만, 저는 알았다고
해놓고 공연 일정 중에 짬을 내서 서점에 갔어요. 그리고 『라그나르
로드브로크의 사가』하고 『헤르보르의 사가』처럼 쉽게 구할 수 있는
책을 사서 읽기 시작했죠. 제가 읽은 사가들은 죽음과 폭력에 관한
초자연적인 이야기였지만, 거의 모두가 실제 역사적 인물의 삶을 다시
이야기하는 것을 취지로 하고 있더군요. 저는 새로운 포르날다르사가를
지을 수 있는 가장 〈자연스러운〉 방법은 이 전설 가운데 하나를
현대라는 배경에 놓고 그냥 업데이트하는 것이리라고 생각했어요.
하지만 곧이어 저는 오히려 그 반대를 시도하는 것이 더 어렵고, 더
어리석고, 더 재미있을 거라고 결심했죠. 즉 현대의 사건들을 제
나름대로 어색하게 번역한 13세기 아이슬란드의 문체로 묘사해 보는
거였어요.

그레이엄 웨덜리　마감 4주 전에는 할 일이 하루에도 몇 가지씩
있었어요. 3주 전에는 하루에 두 가지씩 있었어요. 그리고 2주 전에는
하루에 한 가지씩 있었어요. 마감 주가 되자 그 주에 겨우 두 가지밖에

없었어요. 그러다가 완전히 멈추고 말았죠. 마치 빅뱅이 점차 소멸하는 과정을 보고 있는 것 같았어요.

일라이 호로비츠 커버에는 뭔가 예스러운 것이 적절할 듯 보였어요. 하지만 우리는 항상 예스러운 것을 만들다 보니, 반복을 하고 싶지는 않았어요. 그래서 우리는 어렴풋이 빅토리아적인 것보다는 어렴풋이 중세적인 것을 겨냥하기로 결심했죠. 결국에 가서는 어렴풋이 연감스러운 것이 되고 말았죠. 어떻게 하다가 그렇게 되었는지는 저도 모르겠어요. 색깔은 찰스와 메리 램이 쓴 『셰익스피어 이야기』에서 가져왔어요. 제가 무척 좋아하는 서점 가운데 한 곳인 코네티컷 주 베서니의 휘틀록 팜 북 반에서 그 책의 오래된 판본을 구입한 적이 있거든요. 그 책에는 원래 흰색 책등에 금색 잎사귀 패턴이 박으로 찍혀 있었지만, 무려 1백 년이라는 세월이 흐르다 보니 금색은 흐릿해지고 흰색은 누렇게 변했죠. 덕분에 낮은 색채 대비 효과가 멋지게 나더라고요. 우리 커버 아트는 1백만 개의 파도를 그린 스콧 테플린의 드로잉 가운데 세부를 확대한 거예요. 전체 모습은 면지에서 볼 수 있죠. 조던은 내지 디자인을 정말 멋지게 해냈어요.

조던 배스 한 교정·교열 편집자의 아버지께서 하루는 우리한테 이메일을 보내서 이런 말씀을 하시더군요. 〈하지만 댁들에게 이 한마디는 하고 싶습니다. 난외 주석은 정말 읽을 수가 없더군요. 한편으로는 글자 크기 때문이기도 하고, 또 한편으로는 글자의 색깔 때문입니다. 글자 크기에 대한 귀사의 정책을 다시 한 번 재고해 주시기를 희망합니다. 물론 제가 75세나 되어서 젊은 사람의 눈과 같지 않다는 점은 인정합니다. 하지만 주말에 찾아오는 젊은 손님들에게도 이 기사를 주며 읽어 보라고 했더니, 다들 난외 주석이 너무 작아서 읽을 수 없다는 제 의견에 동의하더군요. 디자이너들의 고집스러운 본능에 누군가는 반대하여 올바르게 인도해야 하지 않겠습니까. 귀사의 잡지는 너무나도 가치가 높기 때문에, 이런 식으로 망쳐 놓아서는 안 된다는 겁니다.〉

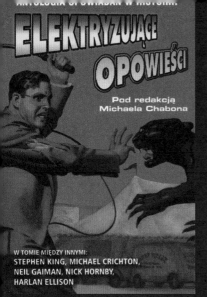

ELEKTRYZUJĄCE OPOWIEŚCI

Pod redakcją
Michaela Chabona

W TOMIE MIĘDZY INNYMI:
STEPHEN KING, MICHAEL CRICHTON,
NEIL GAIMAN, NICK HORNBY,
HARLAN ELLISON

IL CUCCHIAIO, IL KOALA
E LA CERNIERA LAMPO

Le 59 posizioni del sonno:
cosa rivela di una coppia il modo in cui dorme

Evany Thomas – illustrazioni di Amelia Bauer

SONZOGNO EDITORE

Лучшее
от
McSweeney's

Коллекция лучшей
альтернативной
американской
прозы

ТОМ 1

דייב אגרס
עוד תדעו את מהירותנו

הכל בפנים מתרחש אחרי שג'ק מת ולפני
שטבענו אמי ואני במעבורת בערוב ימי
הטאניין הקרירים של נהר גואבייאר במזרח
מרכז קולומביה, עם ארבעים ושניים מקומיים
שעדיין לא פגשנו. אתcovered יום היה יום בהיר
ותכול, וכמוהו היום הראשון של הסיפור
שלפנינו, לפני שנים אחדות בינואר, בגדת
סייד בשיקגו, בצלו השופע של אצטדיון
ריגלי, כשהרוח נרשבת נמוכה ונוקבת מכיוון
האגם המשוגן הקפוא למחצה. הייתי בפנים,
היה חם ונעים, ופסעתי מדלת אל דלת.

KEVIN BROCKMEIER TOM BISSELL
RYAN BOUDINOT KATE BRAVERMAN
ALEXANDER NEMON ANN CUMMINS
GABE HUDSON JONATHAN AMES
GLEN DAVID GOLD JONATHAN LETHEM
JIM SHEPARD PAUL COLLINS
JEFF BENNETT SHEILA HETI
K. KVASHAY-BOYLE A.M. HOMES

Najlepsze opowiadania
McSweeney's

Pod redakcją
DAVE'A EGGERSA

Tom 2

DAVE EGGERS

Qué es el Qué

감사의 말

이 책을 만들기 위해 고생한 맥스위니스의 인턴들, 특히 로런 로프레테, 알렉스 러들럼, 케이틀린 맥러드, 카트리나 오르티스, 이니 프라카시, 애슐리 루브, 제어드 실버트, 낸시 스미스, 에밀리 스택하우스에게 감사드립니다. 또한 디자인을 도와준 일리아나 스타인에게도 감사드립니다. 이 책의 편집과 디자인은 브라이언 맥멀런과 미셸 퀸트가 주로 담당해 주었습니다.

스티브 모커스, 브룩 존슨, 에밀리 산도스, 에린 새커, 베카 코언, 크리스티나 아미니, 그리고 크로니클 북스의 모든 분들께 감사드립니다. 이 책이 나오게 된 것은 여러분의 끝없는 인내, 여러분의 귀중한 편집 및 디자인상의 노력 그리고 여러분의 친절 덕분이었습니다.

서커스 컨트랩션에게 감사드립니다. 이 책의 표제지에 나오는 모습은 시애틀을 근거지로 하는 이 공연 단체의 초상입니다.(데이비드 애덤 에델스타인의 사진).
이 사진에 나오는 사람들은 2007년에 우리가 출간한 백지 책 『불가능이라고 하셨습니까? 서커스 단원에게 불가능이란 없습니다』를 모두 한 권씩 몰래 감춰서 들고 있습니다. (왼쪽에서 오른쪽으로) 포피 데이즈, 머킨 더 매그니피선트, 샐리 페퍼, 슈무치 더 클로드, 샐러미티 클램, 아크로펠리아, 닥터 캘러머리, 버스터 스페크, 버나 라몬트, 핑키 담브로시아. (사진에는 나오지 않은 사람들) 아

미티지 생크스, 카멜레오, 텍스터 맨투스, 에르네스토 첼리니, 에스메랄다 다이아몬드, 프레스코 로즈, 델피니아 스피트.

맥스위니스 스토어의 물건들에 관한 자기 수집품을 공유해 준 조 파체코에게도 감사드립니다. 27페이지에 나오는 스토어 사진은 조가 직접 찍은 것입니다.

훌륭한 책 사진과 책 사진 촬영 관련 조언을 제공해 주신 조지프 맥도널드와 애릭 메이어에게도 감사드립니다. 우리가 이해하는 선에서는 최대한 조언을 따르려고 노력했습니다.

데이브 에거스의 수많은 단편과 드로잉으로 이루어진 이 책의 접이식 재킷은 『맥스위니스』 제23호의 디자인에서 가져온 것입니다. 찰스 번스가 『빌리버』를 위해 그린 초상화들이 들어 있는 이 재킷의 안쪽은 알바로 비야누에바가 디자인한 포스터에서 가져온 것입니다.☆

마지막으로 맥스위니스의 독자, 기고자, 인턴, 직원 여러분 모두에게 감사드립니다. 여러분이야말로 우리가 이처럼 축하하게 된 이유이기 때문입니다.

☆ 한국어판은 원서의 디자인을 인용해 책 전체의 디자인을 변경했다. 재킷도 접는 방법은 달리 했으나 원서의 접이식 재킷 아이디어를 살려 두었고, 디자인은 원서 재킷의 바깥 면만 사용하였다.

찾아보기

맥스위니스McSweeney's

미국의 소규모 출판사로, 1998년 소설가 데이브 에거스가 창립했다. 현재 문학과 예술에 기반을 둔 4개의 정기 간행물과 단행본을 출판하고 있으며, 새로운 작가 발굴은 물론 문학의 새로운 스타일을 시도하며 미국 문학계에 새로운 지평을 열고 있다. 또한 많은 이들이 문학과 예술을 쉽게 접할 수 있도록 독립적인 문화 사업을 활발히 하고 있다.
www.mcsweeneys.net

옮긴이　　**곽재은**

서울대학교 언론정보학과와 홍익대학교 대학원 미학과를 졸업했다. 대학에서 미학과 미술사를 강의하며,
문화 · 예술 분야의 번역을 하고 있다. 옮긴 책으로는 『패션학교에서 배운 101가지』, 『미술의 언어』, 『다 빈치 코드의 비밀』,
『다크 컬처』, 『성형 수술의 문화사』 등이 있다.

박중서

한국저작권센터(KCC)에서 근무했고, 지금은 출판 기획 및 번역자로 활동하고 있다.
옮긴 책으로는 『좌충우돌 펭귄의 북 디자인 이야기』, 『아스테리오스 폴립』, 『에식스 카운티』, 『지미 코리건』, 『하비비』 등이 있다.

ART OF MCSWEENEY'S

왜 책을 만드는가? 맥스위니스 사람들의 출판 이야기

엮음 맥스위니스 편집부 **옮긴이** 곽재은·박중서 **발행인** 홍지웅 **발행처** 미메시스
주소 경기도 파주시 문발로 253 파주출판도시 **대표전화** (031)955-4400 **팩스** (031)955-4405 **홈페이지** www.mimesisart.co.kr
Copyright (C) 미메시스, 2014, Printed in Korea. **ISBN** 978-89-90641-89-2 03600
발행일 2014년 1월 15일 초판 1쇄

이 도서의 국립중앙도서관 출판시도서목록(CIP)은 e-CIP 홈페이지(http://www.nl.go.kr)에서 이용하실 수 있습니다. (CIP제어번호: CIP2013028817)

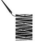

이 책은 실로 꿰매어 제본하는 정통적인 사철 방식으로 만들어졌습니다.
사철 방식으로 제본된 책은 오랫동안 보관해도 손상되지 않습니다.